普通高校合唱教程（中国部分）

PUTONG GAOXIAO HECHANG JIAOCHENG

侯锡瑾 编著

北京大学出版社
PEKING UNIVERSITY PRESS

图书在版编目(CIP)数据

普通高校合唱教程. 中国部分/侯锡瑾编著. —北京:北京大学出版社,2009.1
ISBN 978-7-301-14150-2

Ⅰ.普… Ⅱ.侯… Ⅲ.合唱－高等学校－教材 Ⅳ.J616.2

中国版本图书馆 CIP 数据核字(2008)第 121343 号

书　　　　名:	普通高校合唱教程(中国部分)
著作责任者:	侯锡瑾 编著
责 任 编 辑:	孙　琰
封 面 设 计:	奇文云海
标 准 书 号:	ISBN 978-7-301-14150-2/J·0215
出 版 发 行:	北京大学出版社
地　　　　址:	北京市海淀区成府路 205 号　100871
网　　　　址:	http://www.pup.cn　电子信箱:zpup@pup.pku.edu.cn
电　　　　话:	邮购部 62752015　发行部 62750672　编辑部 62752021　出版部 62754962
印 刷 者:	北京虎彩文化传播有限公司
经 销 者:	新华书店
	880 mm×1230 mm　大 16 开本　25.5 印张　617 千字
	2009 年 1 月第 1 版　2024 年 8 月第 5 次印刷
定　　价:	75.00 元

未经许可,不得以任何方式复制或抄袭本书之部分或全部内容。

版权所有,侵权必究　　举报电话:62752024　　电子信箱:fd@pup.pku.edu.cn

目录

第一部分　大学生合唱训练十讲 / 1

第一讲　合唱中的气息运用 / 3
一、歌唱的姿势 / 3
二、歌唱的"呼吸圈" / 3
三、歌唱的呼吸支点 / 5
四、合唱中的循环呼吸 / 6

第二讲　合唱中的声音建立 / 9
一、去掉"真声"的练习 / 9
二、给声音"调色" / 10
三、初步感受合唱的和谐美 / 11

第三讲　合唱中的共鸣运用 / 13
一、想象"面罩共鸣"的感觉,获得声音的高位置 / 13
二、充分打开身体的各个共鸣腔体,加强声音的力度 / 14
三、运用和声练习,加深对共鸣的理解 / 15

第四讲　连音和断音的练习 / 17
一、连音的练习 / 17
二、断音的练习 / 19
三、断音与连音结合的练习 / 20

第五讲　换声区的声音控制 / 22

第六讲　合唱中的音准(一) / 24
一、音程的练习 / 24
二、三和弦的练习 / 28
三、四声部合唱练习 / 29

第七讲　合唱中的音准(二) / 31

一、常用的七和弦分解练习 / 31

二、四声部的七和弦连接练习 / 32

三、半音的练习 / 35

第八讲　合唱中的强音和弱音 / 39

一、强音的练习 / 39

二、弱音的练习 / 40

三、强音与弱音对比的练习 / 41

四、声音的渐强与渐弱 / 43

第九讲　合唱中的吐字和咬字(一)——外文在合唱中的发音练习 / 48

一、元音转换的练习 / 48

二、元音与辅音转换的练习 / 49

三、辅音在词尾的练习 / 50

四、辅音"l"和"r"的练习 / 52

第十讲　合唱中的吐字和咬字(二)——汉字在合唱中的发音规律 / 53

一、声母的练习 / 53

二、韵母的练习 / 56

三、鼻韵母的练习 / 57

四、特殊地域风格的合唱作品的吐字与咬字 / 59

第二部分　中国合唱作品选编 / 63

第一专题　二十世纪三四十年代创作的歌曲 / 65

春游 ◎ 李叔同词曲 / 林佩菁配伴奏 / 65

送别 ◎ (美)J.P.奥德维曲 / 李叔同填词 / 杨鸿年编合唱 / 杨力配伴奏 / 67

问 ◎ 易韦斋词 / 萧友梅曲 / 黄友棣编合唱 / 71

教我如何不想他 ◎ 刘半农词 / 赵元任曲 / 马革顺配合唱 / 76

海韵 ◎ 徐志摩词 / 赵元任曲 / 84

玫瑰三愿 ◎ 龙七词 / 黄自曲 / 黄飞然编合唱 / 96

渔阳鼙鼓动地来 ◎ 韦翰章词 / 黄自曲 / 99

山在虚无缥缈间 ◎ 韦翰章词 / 黄自曲 / 106

本事 ◎ 卢前词 / 黄自曲 / 110

松花江上 ◎ 张寒晖词曲 / 瞿希贤编合唱、配伴奏 / 112

五月的鲜花 ◎ 光未然词 / 阎述诗曲 / 茅沅编合唱 / 118

在太行山上 ◎ 桂涛声词 / 冼星海曲 / 杨鸿年配伴奏 / 121

黄水谣 ◎ 光未然词 / 冼星海曲 / 125

保卫黄河 ◎ 光未然词 / 冼星海曲 / 132

怒吼吧,黄河 ◎ 光未然词 / 冼星海曲 / 143

第二专题 根据古代诗词改编的歌曲 / 158

伐檀 ◎ 《诗经》选词 / 刘文金曲 / 戴于吾配伴奏 / 158

阳关三叠 ◎ 〔唐〕王维词 / 〔清〕夏一峰传谱 / 王震亚编曲 / 168

白云歌送刘十六归山 ◎ 〔唐〕李白诗 / 屈文中曲 / 178

静夜思 ◎ 〔唐〕李白诗 / 阿镗曲 / 183

草 ◎ 〔唐〕白居易词 / 阿镗曲 / 187

大江东去 ◎ 〔宋〕苏轼词 / 青主曲 / 瞿希贤编合唱 / 191

大江东去 ◎ 〔宋〕苏轼词 / 〔清〕九宫大成南北词宫谱 / 高伟改编 / 196

水调歌头·明月几时有 ◎ 〔宋〕苏轼词 / 萧白曲 / 202

满江红 ◎ 〔宋〕岳飞词 / 郑志声曲 / 210

天净沙 ◎ 〔元〕马致远词 / 阿镗曲 / 219

红豆词 ◎ 〔清〕曹雪芹词 / 刘雪庵曲 / 黄友棣编合唱 / 220

忆江南 ◎ 〔清〕吴藻词 / 阿镗曲 / 223

第三专题 根据民歌、民乐改编的歌曲 / 225

阿拉木汗 ◎ 新疆民歌 / 马水龙编曲 / 225

八骏赞 ◎ 那顺词 / 扎木苏译词 / 恩克巴雅尔曲 / 230

草原情歌 ◎ 青海民歌 / 张豪夫编曲 / 236

春天来啦 ◎ 彝族民歌 / 张朝曲 / 241

雕花的马鞍 ◎ 印洗尘词 / 宝贵曲 / 辛沪光编曲 / 253

凤阳歌 ◎ 安徽民歌 / 陈怡编曲 / 256

嘎哦丽泰 ◎ 哈萨克民歌／杜鸣心编配／259

赶牲灵 ◎ 陕北民歌／刘文金编合唱／266

故乡之恋 ◎ 西藏昌都弦子／高守信填词／瞿希贤编曲／273

快乐的聚会 ◎ 水社族民歌／吕泉生编曲／276

美丽的草原我的家 ◎ 火华词／阿拉腾奥勒曲／娅伦编配／280

茉莉花 ◎ 江苏民歌／陈怡编曲／283

跑马溜溜的山上 ◎ 西康民歌／赵玉枢编曲／286

掀起你的盖头来 ◎ 乌孜别克族民歌／王洛宾记谱、填词／孟卫东编配／291

小河淌水 ◎ 云南民歌／孟贵彬编词／孟贵彬、时乐濛编曲／304

瑶山夜歌 ◎ 刘铁山、茅沅原曲／郭兆甄填词／蔡克翔编配／蓬勃改编／311

沂蒙山歌 ◎ 山东民歌／张以达编合唱／纪清连改词、配歌／317

在银色的月光下 ◎ 新疆民歌／黎英海改编／320

良宵 ◎ 刘天华原曲／张豪夫编曲／324

第四专题　近年来创作的歌曲／328

大漠之夜 ◎ 邵永强词／尚德义曲／328

大青藏 ◎ 孟卫东词曲／340

东方之珠 ◎ 罗大佑词曲／戴于吾编配／350

橄榄树 ◎ 三毛填词／李泰祥曲／萧白编合唱／358

红梅赞 ◎ 阎肃词／羊鸣、姜春阳、金砂曲／戴于吾编配／363

你是这样的人 ◎ 宋小明词／三宝曲／司徒汉编合唱／杨光配伴奏／366

思念 ◎ 乔羽词／谷建芬曲／高奉仁编合唱／吴敏配伴奏／373

我和我的祖国 ◎ 张藜词／秦咏诚曲／陈祖馨配伴奏／378

雨后彩虹 ◎ 于之词／陆在易曲／383

祖国,慈祥的母亲 ◎ 张鸿喜词／陆在易曲／394

后记／399

第一部分 大学生合唱训练十讲

第一讲 合唱中的气息运用

第二讲 合唱中的声音建立

第三讲 合唱中的共鸣运用

第四讲 连音和断音的练习

第五讲 换声区的声音控制

第六讲 合唱中的音准（一）

第七讲 合唱中的音准（二）

第八讲 合唱中的强音和弱音

第九讲 合唱中的吐字和咬字（一）
——外文在合唱中的发音练习

第十讲 合唱中的吐字和咬字（二）
——汉字在合唱中的发音规律

第一讲 合唱中的气息运用

正确的气息运用是合唱声音建立的基础。人们在自然状态时的呼吸状态与歌唱时有很大区别:在日常生活中,人们的呼吸是自然进行的,不受意志的控制。但是,歌唱时的呼吸是受意识支配的。这种状态不是人们与生俱来的,要经过一段时间有意识的训练逐步建立起来。那么,怎样建立正确的歌唱呼吸方式?

一、歌唱的姿势

我们可以形象地把人体比做是一件歌唱的乐器,要使它发出完美的声音,首先必须建立正确的歌唱姿势。正确的姿势是好的歌唱状态的基础,它有助于我们在歌唱中充分打开身体的所有共鸣腔体,使身体各歌唱器官的协调性和柔韧性得以加强。

首先,通过练习使身体各部位尽可能放松:

(1) 颈部肌肉放松,让头自然地放在肩上,然后分别向左和向右做90度摆动;

(2) 双臂向上使身体拉直,再向下使身体弯曲,尽可能让手指触到地面;

(3) 以腰为轴,身体向两侧做环绕运动;

(4) 上身放松,重复做弯曲双腿蹲下和挺立双腿站起的动作;

(5) 全身放松站立,重复抬起和放下脚后跟。

然后,按照歌唱时的姿势站立好:

(1) 两脚一前一后(重心放在前脚),保持一定的距离并与肩齐;

(2) 髋部放松;

(3) 双臂能自由地上下转动;

(4) 肩部以上保持放松,双肩保持微微向下、向后的感觉;

(5) 头部安稳地落在脊柱上,两眼平视前方。

二、歌唱的"呼吸圈"

歌唱的"呼吸圈"是指以横隔膜、两肋、腰肌和腹肌控制气息的一种方式。在歌唱时,空气如何进入肺部是很难感觉到的,因为肺部没有肌肉,不能自行给气,只能靠腰部、腹部和横隔膜来感觉空气的吸进和呼出。这种呼吸方式的感觉,就像在进行比较剧烈的运动后或大笑时,会感觉到呼吸的频率加快和幅度加大。如果把手放在身体的两侧或腹壁,就能感到两肋的一张一缩和腹壁的一起一伏。这时的呼吸状态与歌唱所需要的呼吸状态很相似。对于从来没有经过歌唱训练的大学生来说,歌唱的呼吸方式是一种全新的概念。他们中的很多人过去认为,

歌唱只要有一副好嗓子就可以了，而不知道运用呼吸。所以在发声训练的开始阶段，就要让合唱队员建立一种观念——用气息歌唱或者说用身体歌唱。

1. 吸气练习

吸气时，全身放松，想象躺在床上睡觉时的状态，用鼻子和嘴同时吸入空气（只用鼻子吸，会影响吸气的速度；光用嘴吸气，不能使气吸得深），这样才能吸得既快又深。吸气时，感觉两肋向外扩张，像一扇门被打开，横膈膜向下，腰部周围和腹部都有膨胀的感觉。这样，两肋、腰肌、腹肌和横膈膜就组成了歌唱的"呼吸圈"。对于刚刚开始学习歌唱的大学生，在练习吸气时要注意做到以下几个方面：

(1) 吸气时不要有声音，双肩不要向上抬；

(2) 气不要吸得过满，以免造成身体的歌唱器官僵硬，反而使气无法吸进；

(3) 不要有意地回收下腹或过分强迫横膈膜下降，从而造成下腹过度隆起。

2. 呼气练习

如果说吸气是在身体完全放松的基础上进行的，那么呼气则要求对横膈膜、两肋、腰肌和腹肌构成的"呼吸圈"进行控制。从生理上讲，呼气要求同时把肋骨、横膈膜及腹腔逐渐恢复到初始的休止状态；但歌唱时，要有意识地控制呼气过程，使气不要太快地流出，对声带造成过量的气压，致使负担过重而妨碍正确、平衡的气息调节。这种控制的具体感觉是：在呼气的过程中，要想象吸气时的状态，保持吸气时肌肉的收缩状态：横膈膜向下像一个倒置的盆；两肋向下、向外扩张；胸部不能向上抬、向里凹；下腹肌肉向内、向上收缩；腰部两侧肌肉向四周伸展。整个呼气过程要求动作是平滑的、有规律的和有弹性的。想象抬钢琴时，手向上用力而身体向下沉，小腹向上、向内顶着横膈膜，背肌、腰肌和肋骨向下、向外张大。这与歌唱时呼吸的感觉是很相似的。需要注意的几点是：

(1) 胸部、颈部及双肩的肌肉要放松，避免造成歌唱时五官僵硬。此外，不可用喉部来控制气息，这是初学者易犯的错误。

(2) 控制气息的力量要适度。力量过大，气息就不能流畅而有弹性地呼出，造成声音的僵硬；力量过小，气息保持不住，造成漏气现象，使声音听起来很虚弱。

3. 身体呼吸器官运动的气息练习

呼吸器官运动的气息练习应注意：

(1) 初学者在吸气时往往不能马上打开胸腔。试试把双臂举过头，然后用鼻子和嘴共同吸气，并体会两肋张开。如果腹肌和腰肌没有感觉，证明气吸得不深，这时再试试闻花的感觉。

(2) 想象打哈欠、叹气或大笑时的状态，以此来促进深呼吸。把手放在身体两侧，体验一下横膈膜、两肋和腹壁运动的反应。

(3) 体会运用气息歌唱时身体肌肉的感觉。想象身体是一台充满气体的蒸汽机，然后突然打开闸门，喷出蒸汽，火车头开始起动，同时发出短促、断开的"ts"或"shi"的声音。初学者模仿时，开始可以很慢，然后逐渐加速，从始至终感到在腹壁上有反射的动作。

(4) 模仿放鞭炮，大声发出"pi"和"pa"的声音。在发声母"p"时，嘴唇用力感受空气的压迫和排出；同时，一个反射的动作发生在横膈膜和腹壁上。

(5) 模仿机枪射击时一连串的"ta"、"ta"声，不要出气声。发声母"t"时，是舌尖和硬腭的前半部分有阻气的感觉；同时，要能感觉到腹部有一个与地面"对立"的动作被横膈膜做出来。

(6)用"快呼—快吸"的练习建立起呼吸器官的灵活性。想象一只在热天里经过长途跋涉之后的狗,模仿它的呼吸状态,以一个慢速音节开始,然后随着腹肌力量的加强而加快速度。

三、歌唱的呼吸支点

练习吸入与呼出稳定的气息,可以获得正确的呼吸支点。稳定的气息支持对一个合唱队是最重要的,它是合唱队形成和谐、均衡的声音的关键。上面我们提到,以横膈膜、两肋、腰肌和腹肌来建立歌唱的"呼吸圈",要使合唱队员明白"控制"气息与"强迫"气息是截然不同的。

歌唱时的气息控制要明确:

(1)用横膈膜、肋骨、腰肌和腹肌联合起来,构成呼吸时的统一动作。这个动作是平滑的、有弹性的,而不是控制的。

(2)好的歌唱的呼吸不在于气吸得多,而在于气吸得到位。

(3)合理安排呼吸气息量。过量的气息不但容易对声带有损害,而且使声音僵硬。要学会用"最小"气息量去得到最美好的歌唱的声音。

练习气息的保持,最好用一个长音。这样能帮助合唱队员在歌唱中使声音保持同样的音响效果;特别是遇到长音拖拍时,不能因为气息不够造成音乐的不完整。

以下几条游戏式的练习可以充分发挥合唱队员的想象力,试试在"游戏"中来完成歌唱的气息练习。

例 1

练习提示 想象在给自行车打气。在气息呼出前先保持片刻,再用均匀地发出"s"音,不能打结,不能颤抖。计算长音持续的时间,力争能够不断延长。

例 2

练习提示 想象面前放着一碗热汤,要使它尽快变凉,把手捧起成汤碗状,嘴轻微地噘起来,使气息在碗边周围吹动。

例 3

练习提示 想象冬天窗户上结满了冰霜,通过哈气的方式让它们尽快融化。

例 4

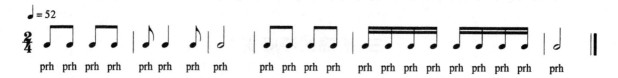

练习提示 想象一匹马发出鼻息声"prh",卷舌音"r"使嘴唇的状态很放松。这个动作不但能产生空气压力,体会空气排出的感觉,而且能使脸部和喉部的肌肉具有柔韧性。

例 5

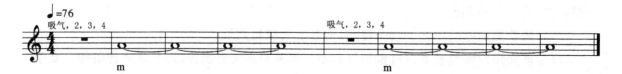

练习提示 想象跳水时的气息状态。在跃入水中的一瞬间,必须屏住呼吸。这时身体是一种什么感觉?用身体的哪些部位来控制气息?然后发出长辅音"m"(哼鸣),看看能保持多久。

例 6

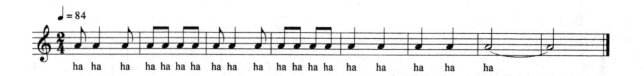

练习提示 想象受到惊吓时猛地张开嘴发出"ha"的一声,空气会迅速地吸入体内。身体会随之自动做出反应,然后屏住呼吸片刻,因为极度的恐惧好像把空气都"带走"了,横膈膜和腰肌、腹肌很紧地把气息控制住。

在以上几种练习的过程中,试试用身体的三个点——后腰中间的一点,腹部两侧、肚脐下边的左、右两点来作为控制气息的部位。

四、合唱中的循环呼吸

循环呼吸是指在演唱时为了保证整段音乐的连贯,乐句、乐段中间不能被换气打断,这就要求合唱队员在不同处换气。循环呼吸在合唱中十分重要。一个好的指挥对音乐作品的处理不单单依靠乐谱表面的几个术语和符号,而是从整部作品的音乐逻辑、和声、曲式、伴奏以及文学角度等来安排音乐句法。所以,在许多作品的演唱过程中,为了音乐的需要,往往要求很长的一个乐句甚至一个乐段中间不能断开,这就给合唱队提出了如何运用循环呼吸和声音的问题。

例 7

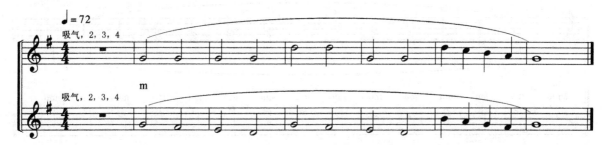

练习提示 合唱队员不能同在一个地方换气;最好在长音上换气,而不在正拍上换气。换气时,不但要快,而且要干净、没有痕迹。要做到这点,必须用嘴和鼻子同时吸气;注意两肋要兴奋地张开,并且在歌唱过程中鼻腔也要充分打开。为了保证整体音乐的线条均匀,当每名队员换气后,一定要用弱声使自己的声音重新归到合唱队中去。即使这时合唱队的声音比较强,也千万不要用过大的音量,因为这会使自己的声音突出来,而造成合唱队整体声音是不干净的和不均匀的。

例 8

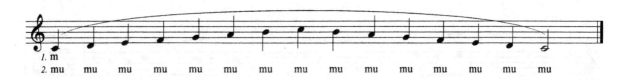

练习提示 把这一练习当做一个大乐句,中间没有换气处。所以,要求合唱队员在不同的地方呼吸,通过循环呼吸,使整个合唱队的声音听起来是连贯的、流动的和均匀的。

例 9

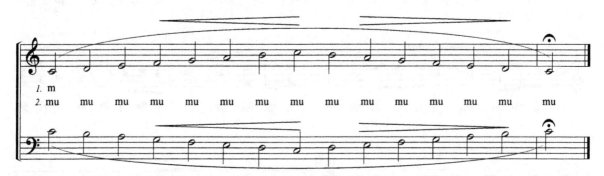

练习提示 这一练习是在上一练习的基础上加大一些难度:四分音符变成了二分音符;一个声部发展为两个声部。在练习中,运用循环呼吸的技巧,使整个乐句听起来仍是连贯的,中间没有断点。这一练习可以由女高音和男高音共同作为第一声部,女中音和男低音共同作为第二声部;也可以分别用做两个女声声部或两个男声声部的练习。

例 10

练习提示 在以上两条练习的基础上进行这一三声部练习。在练习中,同样要运用循环呼吸,把整个练习看成一个连贯的乐句,音符之间听不出换气的痕迹。这一练习可以由女高音和男高音共同作为第一声部,女中音作为中间声部,男低音作为第三声部。

例 11 《美丽的梦中人》

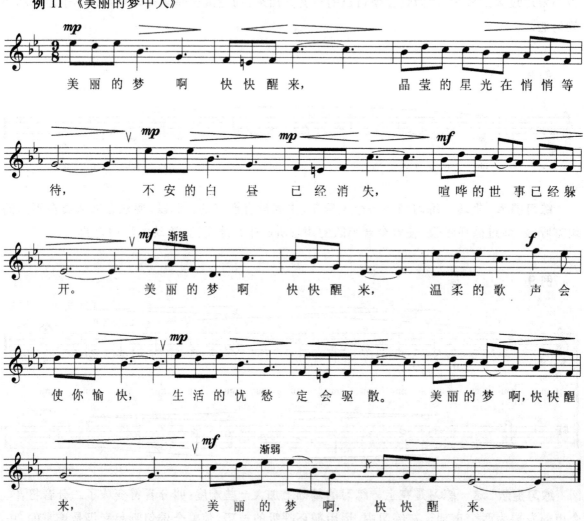

练习提示 当合唱队员学会了循环呼吸,要把它运用到歌曲的演唱中。这时可以选一些旋律性较强、较流畅的歌曲作为气息和长乐句的练习。在练习中,每四小节换一口气,这样就可以体会循环呼吸对音乐线条美的重要性和必要性。

第二讲　合唱中的声音建立

普通高校合唱课程的教学对象，大都是过去从未接受过歌唱训练的十七八至二十几岁的大学生。要在短时间里使他们学会正确的歌唱发声方法，用传统的"一对一"的专业声乐教学方法是不切实际的，这是因为他们不可能像声乐专业的学生那样，花费很多的时间练习歌唱技巧。如何在有限的业余时间内，通过一些声音训练，使这些学生很快地找到正确的发声状态，尽快融入合唱队的排练之中，是合唱教学中要着重解决的问题。

在声音训练的开始，就要让每名新合唱队员明确这样一个观念：合唱的声音是一种靠大家共同创作的整体音响；任何个别声音的突出或是某些不正确的发声，都将造成整个合唱音响的失败。根据这一观念，首先，特别是发声训练的开始，就要打破通专业声乐教学的常规，而采取几个人或某个声部一起训练的方式，目的是使队员一开始就在听觉上养成一种习惯——每位队员不仅能听到自己旁边的队员的声音及其所在声部的整体声音，还能听到其他声部的声音，努力把自己的声音与他人的声音融合在一起。

一、去掉"真声"的练习

例1

练习提示　模仿火车的汽笛声，在偏高的音区发出元音"u"并延长。在唱"u"元音时，想象口形像鱼嘴，唇稍稍翘起，两颊向里收，上、下牙之间充分打开，使口腔和咽腔内形成一个空间，把上口盖想象成一个圆屋顶，其上立着一只烟囱直通头顶。这样，就会感觉到从头到脚构成一条直直的通道，声音从头顶畅通无阻地发出来。在这一练习中，首先在一个音高上延长，然后从这个音分别上行或下行半音半音地练习。不管每位合唱队员的音色如何，在发"u"元音时总能很快地靠在一起，融成一个声音。

例2

练习提示　元音"u"是最理想的练习。在发"u"元音时，是一种真声与假声相结合的状态。由于"u"元音本身是混胸声、咽声、头声共同发出的声音，而且是在低喉位状态下发出的，所以如果能正确发出这个元音，实际上就找到了合唱所需要的混声。当然，发"u"元音只是一种练习手段，并不意味着其他母音就不重要。但在开始进行声音训练时，要改变合唱队员用"本嗓"（即

常说的"真声")发声的不正确的习惯,练习"u"元音要比其他元音容易些。元音"a"本身是一个开放的元音,在歌唱时很重要;但发不好不利于改变合唱队员依靠"真声"的习惯。元音"o"的位置相对靠后,对歌唱时充分打开腔体很有帮助;但若发音位置不正确,则容易造成喉音。

二、给声音"调色"

例 3

练习提示 "u"元音的练习很容易把合唱队员的声音靠在一起。这时,指挥就像一位画家,要把许多种颜色调合在一起,使它们看起来和谐悦目。例如,有的合唱队员声音偏亮,颜色过于抢眼;有的声音发暗,色彩过于浓重。这就需要对合唱队员进行"调色",使大家找到一种统一的音色,就像是一个人发出的。要做到这一点,不单单是改变歌唱习惯的问题,最主要的是在观念上明确每名合唱队员的声音要绝对服从合唱的整体音响;否则,即使某名队员的声音再好,融不进合唱的整体声音也是不能容许的。

例 4 《雪绒花》

练习提示 开始练习时,可以选择几首音调平缓、音域不太宽、和声性较强的歌曲。先不要追求音量,因为这时合唱队员的发声、呼吸器官的肌肉力量以及正确的发声习惯还没有建立起来;一味追求音量,难以找到合唱所需要的均匀的、温暖的、柔和的声音,只能事倍功半。

例 5

练习提示 做这一练习时,速度要放慢,尽量争取中间不换气;在同声部声音保持一致的基础上,还要与其他声部的声音和谐起来。

三、初步感受合唱的和谐美

例 6 《红河谷》

行板

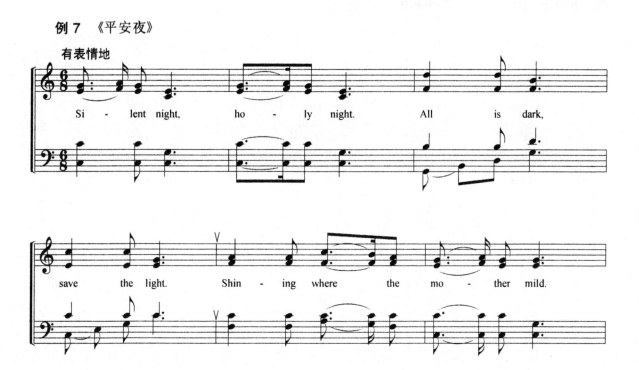

练习提示 这是一首舒缓的二声部歌曲，练习时要有大线条的乐句感。每个乐句都是从弱拍开始的，所以要弱起。每名合唱队员不仅要把自己的声音融到所在声部中，还要能听到另一个声部的声音。另外，在歌唱的过程中，气息像是从身体里向外抽出的丝线，均匀、平滑、源源不断。

例 7 《平安夜》

有表情地

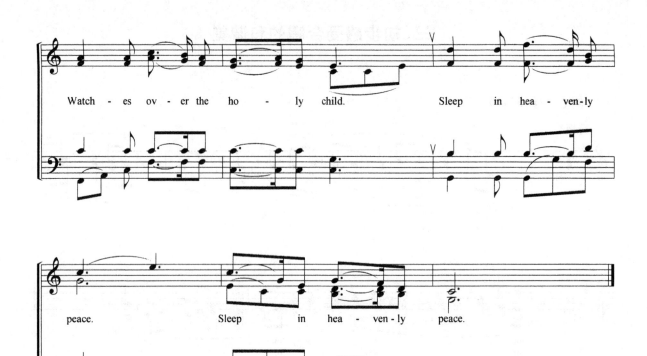

练习提示 这首二声部歌曲要唱得很连贯,要求每四小节换一次气,注意循环呼吸。每位合唱队员可在不同地方换气,但换气要快,不要有痕迹;换气后,用弱音把自己的声音归到合唱的整体音响中去,以保证声音的干净、统一。

第三讲　合唱中的共鸣运用

正确运用人体的共鸣,是使声音音域拓宽、音量加大的重要手段。歌唱时,除了要有正确的呼吸方法之外,还要打开人体所有相关的共鸣腔体。这时,人体出现的共鸣状态与其在日常活动中的自然状态是完全不同的。我们在说话时一般不需要过高或过大的声音;歌唱时则完全不同,需要尽量打开所有的共鸣腔体,从而达到扩展声音音域、加强声音力度、丰富声音音色的目的。

在歌唱中,人体有三个主要的共鸣区域:头腔共鸣的高音区,鼻咽腔、口咽腔共鸣的中音区和胸腔共鸣的低音区。一个完美的声音必须是这三个共鸣区域的紧密合作而形成的;也就是说,在高音区必须有一定比例的胸腔共鸣,在低音区也需要有集中点在头腔共鸣。这样,才能使各个音区的声音音色达到统一和平衡。经验告诉我们,对于未经过歌唱训练的大学生来讲,要让他们尽快感觉到高音区的头腔共鸣。有了头腔共鸣,不仅能拓宽声音的音域、美化声音的音色,而且能得到合唱中需要的高位置的声音。

一、想象"面罩共鸣"的感觉,获得声音的高位置

高位置的声音的获得需要运用头腔共鸣(一般说话用不着),使声音圆润、明亮、富有光彩。在用高位置歌唱时,两眉之间有振动感,初学者甚至会感到头晕。获得高位置歌唱的感觉,首先要打开通向头腔的通道;也就是说,打开鼻咽腔。

例1

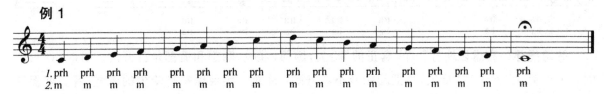

练习提示　想象马和蜜蜂的叫声,用辅音"phr"和"m"分别来模仿。首先上、下牙稍稍分开,双唇放松合拢,鼻孔张开;然后将声音放在一个舒服的音高上延长,注意用横隔膜的气息来支持。这时,会感到两眉中间有振动感甚至感到轻微的头晕,好像声音是从两眼之间发出的。

例2

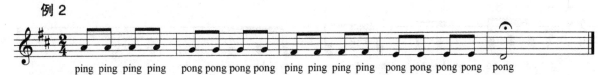

练习提示　想象打乒乓球的声音,发出"ping"和"pong"这两个音节。双唇用力,使辅音"p"爆破出来,元音"i"和"a"尽可能短,延长尾音"ng",好像球从地上弹起的声音。注意体会气息的

支持和"面罩共鸣"的感觉。唱下行旋律时，不要使声音落入喉咙，而是好像一颗水滴从鼻尖上面慢慢落下。

例 3

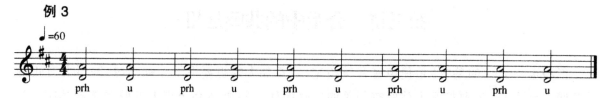

练习提示 由辅音"phr"到元音"u"，有助于打开鼻咽腔的共鸣，得到明亮的高位置声音，防止声音发暗，被包在嘴和喉咙里面。这一练习不仅能打开通向头腔共鸣的通道，使嘴放松，把声音从喉部移到"面罩"上来，还能加强气息的深度。

二、充分打开身体的各个共鸣腔体，加强声音的力度

例 4

练习提示 哈哈大笑往往有助于调动合唱队员的兴奋度，使他们在笑声中体会共鸣腔体的打开。进行这一练习，可以从中声区开始，上行或下行半音半音地调整。

例 5

练习提示 有意识地打一个"真正的"哈欠，胸部、喉咙、咽部和嘴都是打开的。这时，在一个固定的音高上"向下"打哈欠，再把起始音不断升高。注意一定要保持打哈欠的感觉；音头要保持"软"起音。在高音区时，用假声带出声音，然后使声音滑入低音区；进入低音区后，声音仍要保持高位置，不要掉进喉咙里。

例 6

练习提示 想象呼啸的山风，声音不能掉进喉咙里。一种好的呼吸状态自然会使身体的各个共鸣腔体都打开。

三、运用和声练习,加深对共鸣的理解

当歌唱的共鸣腔体被打开时,元音才能真正体现出其独特的色彩以及温暖的感觉;即使用非常弱的声音发出,也是有共鸣的。另外,唱好四声部的和声,能使整体声音产生立体的共鸣效果,从而加强合唱队的声音表现力。

例7

练习提示 这一练习中间不要换气,所以要循环呼吸。发辅音"m"时,要张开鼻腔;元音要在高位置上发出。

例8《哈利路亚》

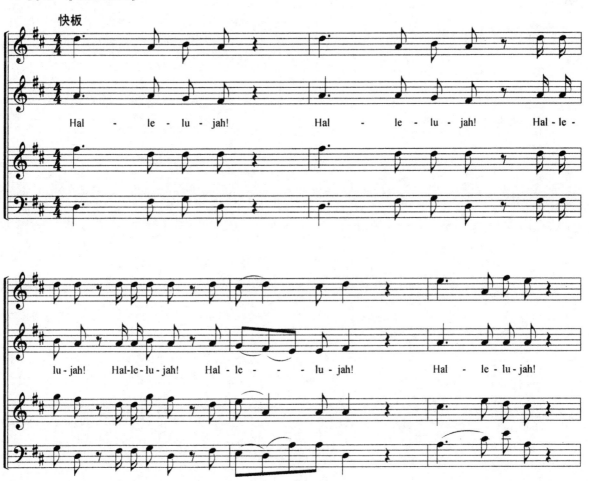

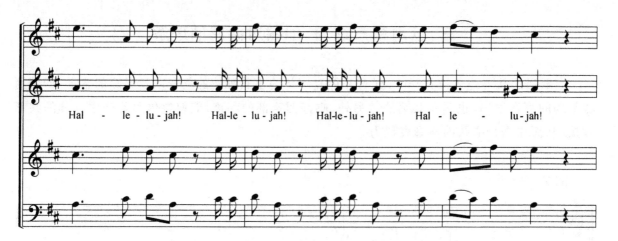

练习提示 这是巴洛克时期清唱剧《弥赛亚》中一首著名的合唱曲。一开始,运用主调和声的手法,展示出宏伟的音响。练习中,每名合唱队员要充分打开声音共鸣区域,注意加强声音共鸣和力度(真正有力度的声音不是靠嗓子喊出来的),使合唱队整体发出有泛音共鸣的强音。每名队员不但要始终保持有弹性的声音,而且要有内在的和声听觉,这样几个声部才能共同发出平衡的、均匀的、有共鸣的声音。

第四讲　连音和断音的练习

一、连音的练习

在音乐作品中,运用最多的音乐技巧大概就是连音。这是一种均匀的、连贯的、流畅的乐意表达法;用最通俗的话讲,就是诸多个音符"粘"在一起,在同一条曲线上发出。如果用弦乐器来表演,这种音乐记号表示一个乐句中的全部音符用一弓来演奏,例如圣·桑的大提琴独奏曲《天鹅》;同样,对管乐器来说,表示几个音符吹出时不能被舌头断开。在歌唱中,连音的感觉是,当唱几个音时像是在唱同一个音,并用一口气唱出。这是要经过严格训练才能掌握的一种技巧。在合唱中,连音是最基础的,几乎所有作品都涉及这种技巧。所以,连音是一个合唱团首先需要练习的。大多数合唱训练时常常选择一些舒缓的作品,例如莫扎特的《圣体颂》、柴可夫斯基的《金黄色的云朵过夜了》,又如我国民歌《半个月亮爬上来》,等等。这些作品有助于训练合唱所需要的一些最基本的连音技巧。

例 1

练习提示　稳定、柔韧的呼吸支持是唱好的连音的先决条件。歌唱时,用气息把每个音连在一起,就像用一条线把每颗珠子串在一起。

例 2　《大漠之夜》

练习提示　想象一束激光打在同一个地方时亮度不变。用非常柔和的声音唱出一个长音,并且始终保持声音的力度,中间不能增大音量。这一练习还可以用元音练习。

例3 《送别》

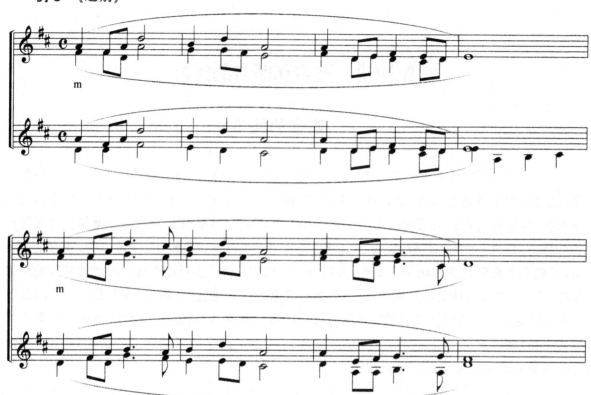

练习提示 在唱连音的过程中,上行和下行旋律应避免出现滑音。有些人误认为滑音就是连音;特别是一些初学者注意不要形成错误的概念。

例4

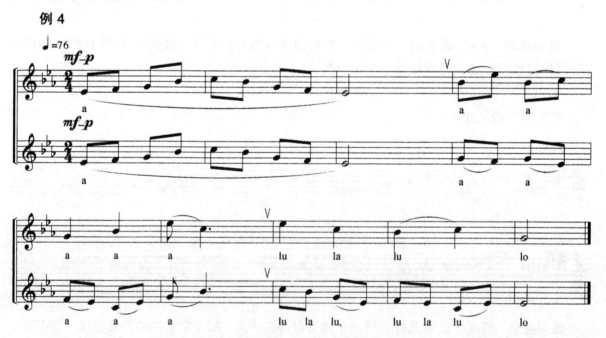

练习提示 在吸气之前,先摆好元音的口形,这时应先想象发出这个元音会是一种什么样的效果,然后再唱。注意起音应该是舒缓的,不要有过多的气息的撞击。声音要经过合理的气息控制,呼出适量的气息,使声音像一条丝线一样从嘴里"抽"出来。

例 5 《摇篮曲》

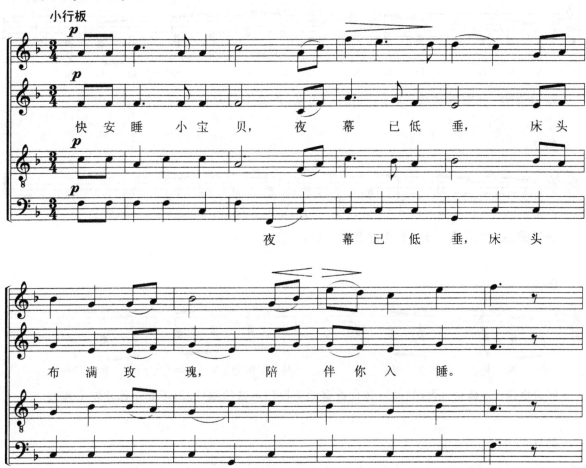

练习提示 要做到声音的连贯,声音位置应统一。这样才能保证每个音、每个字都是用气息"带"出来的,而不是用嗓子"拐"出来的。此外,还要注意循环呼吸,音与音、句与句之间不能听出明显的换气。对于这样一首摇篮曲,一定要控制音量。

二、断音的练习

断音在音乐上是与连音相反的表达技巧,常用来表现一种轻快的、欢乐的情绪。音乐中模仿人的笑声、鸟的啼声,多采用断音的方式。断音的时值与歌唱的实际时值是有区别的。例如,一个四分音符上如有断音标记,实际应唱成八分音符或更短。在音乐作品中常见的断音有三种:

(1) 在音符上加一个小圆点。这种断音唱起来比较轻快,多数唱成音符时值的 1/4 长。

(2) 在音符上的小圆点下面再加一条横线。这种断音一般唱成音符时值的 1/2,要求每个音不但要断开,而且要有强弱感。

(3) 在音符上加一个实心倒三角。这种断音要求声音更加短促、有力,一般唱成音符时值的 1/8。

断音的发声与跳音在用气和歌唱状态上是一致的,都是依靠腹肌连续的、有弹性的收缩,使呼气肌和吸气肌之间产生有爆发力的对抗,靠气息的冲力使声带快速闭合而产生的。

例 6

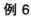
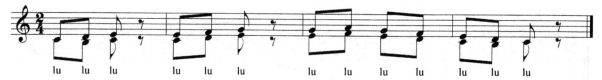

练习提示 在唱跳音时,要感到腹肌的力量,声音不能只在嘴唇上发出。

例 7

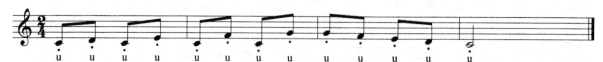

练习提示 在唱断音时,要注意音准,速度不要太快。

例 8

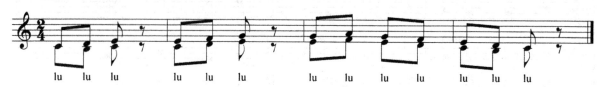

练习提示 要体会气息的弹性;休止符有助于找到声音的弹性,但不要在休止符上换气。

例 9

练习提示 注意第一个音发出的位置就应该是高位置,所以感觉声音直接从两眼中间发出;特别是唱到高音区时不要用喉咙喊。

三、断音与连音结合的练习

例 10 《因有一婴孩为我们而生》

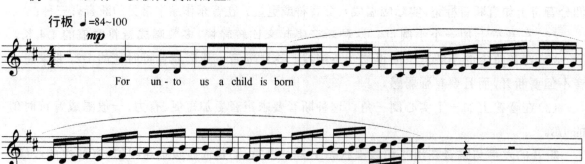

练习提示 这一选自《弥赛亚》的十六分音符练习既不是纯断音的,也不是纯连音的,唱起来有些难度。这一练习要求音符时值非常平均,气息很有弹性,有长乐句的感觉。

例 11

练习提示 这是跳音与连音相结合的练习。当唱下行旋律时,声音位置不要掉下来。每两小节换一口气,换气一定要快。此外,从三连音转到十六分音符时,节拍要准确。

例 12

练习提示 这也是断音和连音相结合的练习。前四小节的断音要注意气息的弹性;后四小节的连音要注意气息均匀地控制在长乐句中。

第五讲　换声区的声音控制

每个声部从高音区到中音区、从中音区到低音区，都有一个换声区（或称点）。如何使声音在换声区平稳过渡，把三个音区的声音统一起来？首先，选一个能够连贯、统一换声区的声音共鸣的元音。在前面说过，元音"u"是帮助我们解决这个问题的最好选择，因为它可发出两个共鸣区域的声音，在中、高音区发出一个位置的声音，然后使这个声音在换声区上下转动。一旦声区统一了，就能很方便地发出高音区的声音，对于培养合唱队员的自信心很有帮助。

例 1

练习提示　做这一练习时，可以想象一个转动的大轮子，让气息随着音符流动起来。在高音区时，感到是靠声音的惯性带动的，而不是使劲往上够；在从低音区向高音区过渡的换声区的六度大音程中，低音不要唱得过响、过白。练习时，要半音半音地往上升高，每个声部尽可能唱到自己的高音区（不同声部的高音区是不同的）。

例 2

练习提示　用辅音"m"寻找并要始终感到声音的高位置，好像声音是从两眼中间发出的。即使是较低的音，声音位置也不能掉下来，直到唱完为止。

例 3

练习提示 做这一练习时,要用同样的音调和力度。从高音区向低音区过渡时,千万不能使声音渐强;相反地,应感到声音渐弱。当唱上行的旋律时,要想象下行的旋律;当唱到高音时,应感觉到双膝不自觉地弯曲,双脚像钉子一样"扎"在地板上。

例 4

练习提示 要坚持每两小节换一次气;不要每两个音就换一口气。还要注意前两小节的第二、四拍要唱够四分音符的时值。

例 5

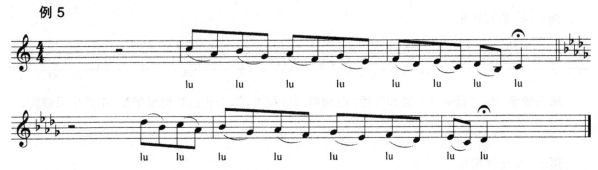

练习提示 唱下行旋律时,声音要保持在高位置上;也就是说,头腔共鸣不能丢掉,否则声音就会"掉"在喉咙里。在做从高音开始的练习时,不要喊,而要感到哼着唱,用哼鸣的正确感觉把声音带出来。

例 6

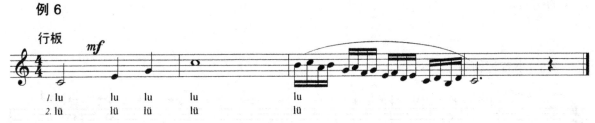

练习提示 这一练习开始是一个大和弦的分解。虽然第一个音在低音区,但是声音位置不能低,要注意低音和高音的声音统一。唱后两小节的下行旋律时,仍要保持在高音的声音位置上。

第六讲 合唱中的音准(一)

音准是完成合唱作品最基本的条件,是合唱音响和谐的保证。音准训练对一个业余合唱队来讲,是长期的重要任务。在训练中,要本着循序渐进的原则,根据合唱队员不同的音乐基础分别进行音程、三和弦、七和弦和半音的练习。

一、 音程的练习

音程指音与音之间的距离。根据这个距离的大小,可把音程分为纯音程、大音程、小音程、增音程和减音程。音程练习可分为旋律音程构唱和双声部合唱两部分。

1.旋律音程构唱

例1 纯音程构唱

练习提示 纯音程是完全协和音程。在构唱纯音程时,每个音要唱得很平稳,不带任何倾向。

例2 大音程构唱

练习提示 大音程不如纯音程协和。在构唱大音程时,基音(或称根音)要保持平稳;音程音有扩大的倾向。

例3 小音程构唱

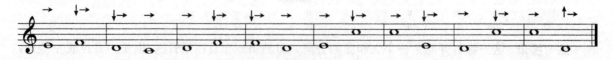

练习提示 在构唱小音程时,基音也要保持平稳;与大音程相反,音程音有缩小的倾向。

例 4 增音程构唱

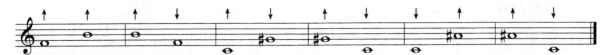

练习提示　在构唱增音程时,基音和音程音都感到有扩大的倾向。

例 5 减音程构唱

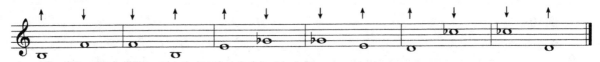

练习提示　在构唱减音程时,基音和音程音都感到有缩小的倾向。

2. 双声部合唱练习

在演唱前,应先听音程并分辨音程的性质。

例 6

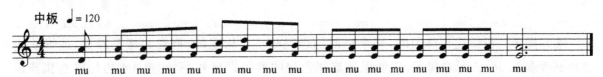

练习提示　在做四度练习时,想象一幅空旷的田野风景。每名合唱队员都要与其他队员一起努力发出和谐的共鸣。

例7

练习提示　在做这一练习时,不仅要注意旋律的音准和节奏,还要听另一个声部的声音,使整个合唱队声音和谐、律动统一。

例 8

练习提示　注意大、小三度以及大、小二度之间的声音色彩变化。同音重复时,声音要平稳。

例9

练习提示　两个声部的八度练习要注意声音平稳和音乐律动,还要注意循环呼吸。

例10

练习提示　在做这一练习时,两个声部的合唱队员要相互听,声音要相互靠拢,能够从始至终感受到大、小三度的和谐,还要保证旋律音程的准确。另外,要注意3/4拍的感觉和音乐的长乐句。

例11

练习提示　在唱这一练习的不协和音程时,要听辨大、小二度的区别,敢于唱出二度不和谐的音响来,锻炼自己的听觉。

例12

练习提示 这一练习可与下一练习相配合,并选择任何元音进行。在做下一练习之前,用这一练习作为发声练习效果会更好。要培养"纵向"的听觉习惯,使两个声部和谐地融在一起。

例13 《云雀之歌》

练习提示 这是一个很动人的音乐片段,两个声部多采用大、小三度的协和的音程。在练习中,要注意听其他声部的声音,整个合唱队的声音才能和谐地融在一起。

例14 《所有造物的主》

练习提示 这一练习主要是帮助合唱队员把音程练习运用在歌唱的旋律中。同时,从简单的双声部开始,培养"纵向"的听觉习惯;特别是当一个声部休止时,仍然要听另一个声部的旋律,然后很自然地接入自己所在声部的旋律。

二、三和弦的练习

练习三和弦时,可以先从 C 音上开始;唱熟练后,再选择在其他任何调上练习。

例 15　大三和弦构唱

练习提示 合唱一般应按纯律的要求调整音准。纯五度要比钢琴的平均律略宽些。另外,三和弦的三音,无论是原位还是转位,都要唱得偏高些。

例 16　小三和弦构唱

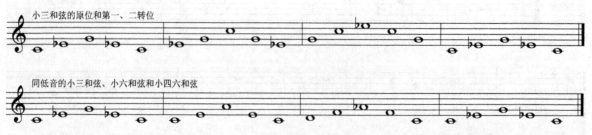

练习提示 小三和弦的纯五度与大三和弦做类似处理,只是小三和弦的三音在音准上要唱得略窄些。第一转位的六和弦的大三和大六度要唱得稍宽些;四六和弦的小六度要唱得窄一点。

例17 增三和弦构唱

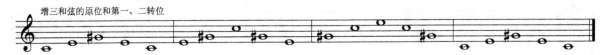

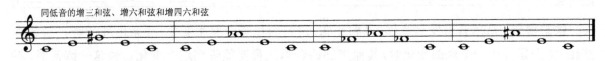

练习提示 增三和弦的基音和五音之间是增五度。根据唱增音程时这两个音双向向外扩大的原则,基音要唱得偏低些,五音唱得偏高些,三音则保持平稳。但唱转位和弦时,还是根据唱音程的方式,小音程双向向内缩小。

例18 减三和弦构唱

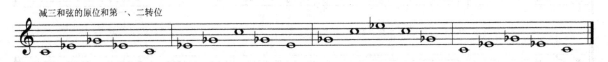

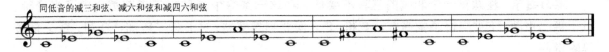

练习提示 减三和弦的基音与五音之间是减五度。根据唱减音程时这两个音双向向内缩小的原则,基音要唱得偏高些,五音唱得偏低些。注意唱减三和弦第一、二转位的增四度时,要使这两个音双向向外扩大。

三、四声部合唱练习

在演唱前,最好让合唱队员先明确和弦的性质。

例19

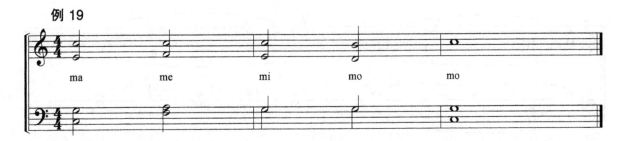

练习提示 在做这一练习前,可以先用钢琴弹奏和声,让合唱队员听辨和声的性质,然后再唱。开始练习时,不要用大音量(视唱的音量和感觉即可),重要的是感受三和弦的和谐色彩。

例 20

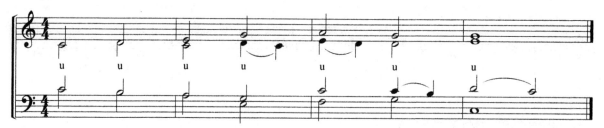

练习提示 从同音出发到音程,再到和弦,声音的色彩会发生变化,注意用耳朵听。当和声变化,特别是其中一个声部变化时,其他声部的合唱队员要能听到这一变化。做这一练习时,不要在中间换气,要循环呼吸。

例 21

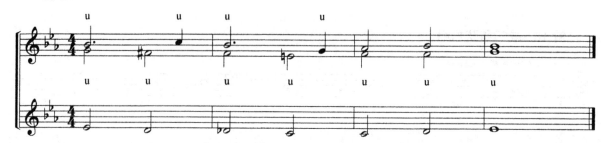

练习提示 注意第一个和弦的三音不要低。在这一练习中,第二、三声部都出现了半音阶。对于第二声部,♯F 要唱得感觉高些,♯F 和 ♮F 之间要唱得宽些;对于第三声部,♮D 和 ♭D 之间要得唱宽些。

例 22

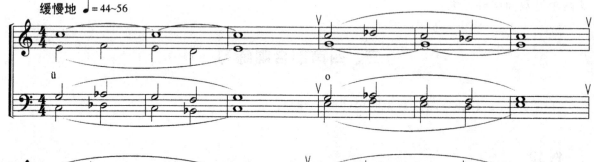

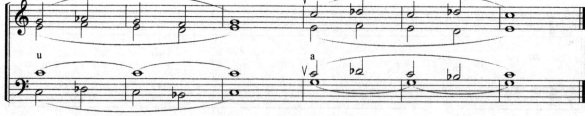

练习提示 在这一练习中,和声以大三和弦为基础。每组和弦中的长音声部要注意保持音的准确性;其他三个声部在唱上行或下行的大、小二度时,不但要注意横向旋律的音准,还要注意纵向声部的和声效果,从简单的三和弦起培养合唱的内心听觉。

第七讲 合唱中的音准(二)

一、常用的七和弦分解练习

七和弦的练习先从 C 音上开始;唱熟后,再选择其他任何音练习。

例 1 大小七和弦构唱

大小七和弦的原位和第一、二转位

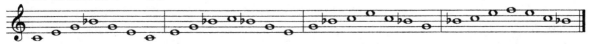

同低音的大小七和弦、大小五六和弦、大小三四和弦和大小二和弦

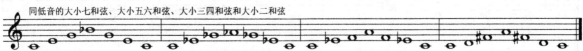

练习提示 大小七和弦是大三和弦与减三和弦连环组成的。唱原位时,基音和七音形成小七度,要唱得窄些。唱第一转位时,减三和弦也要唱得窄些。

例 2 大大七和弦构唱

大大七和弦的原位和第一、二转位

同低音的大大七和弦、五六和弦和二和弦

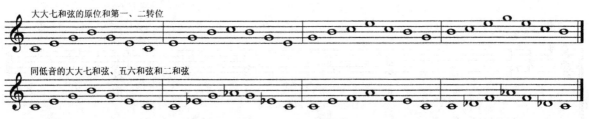

练习提示 大大七和弦是大三和弦和小三和弦连环组成的。唱原位时,基音与七音形成大七度,要唱得宽些。唱转位和弦时,同样应按照大音程向外扩大、小音程向内缩小的原则来唱。

例 3 小小七和弦构唱

小小七和弦的原位和第一、二转位

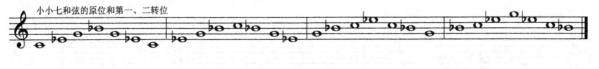

同低音的小小七和弦、小小五六和弦、小小四和弦和小小二和弦

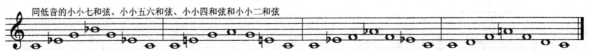

练习提示 小小七和弦是小三和弦与大三和弦连环组成的。唱原位时,基音与七音之间形成小七度,要唱得窄些。

例4 减小七和弦构唱

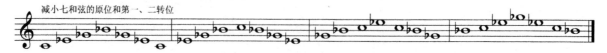
减小七和弦的原位和第一、二转位

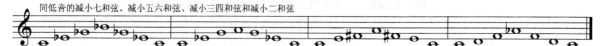
同低音的减小七和弦、减小五六和弦、减小三四和弦和减小二和弦

练习提示 减小七和弦是两个减三和弦叠成的。唱减和弦时，基音要保持平稳，三音、五音和七音要唱得窄些。唱第二和弦转位时，五音和七音、五音和基音、五音和三音之间分别都是大音程的关系，大音程要唱得宽些。

二、四声部的七和弦连接练习

例 5

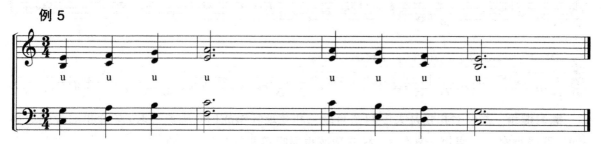

练习提示 这是七和弦原位的连接练习。在练习时，要注意听辨和弦的性质，这样每个声部的合唱队员在唱自己的旋律时才能知道音的倾向。

例 6

练习提示 这一练习与上一练习类似，只是增加了两组变化和弦。在练习时，要把变化音唱准，并听辨变化和弦的特有色彩。

例 7

练习提示 在四个声部的旋律各自流动时，合唱队员既要唱准旋律，又要用耳朵听到四声部的和弦。

例8 《青鸟》

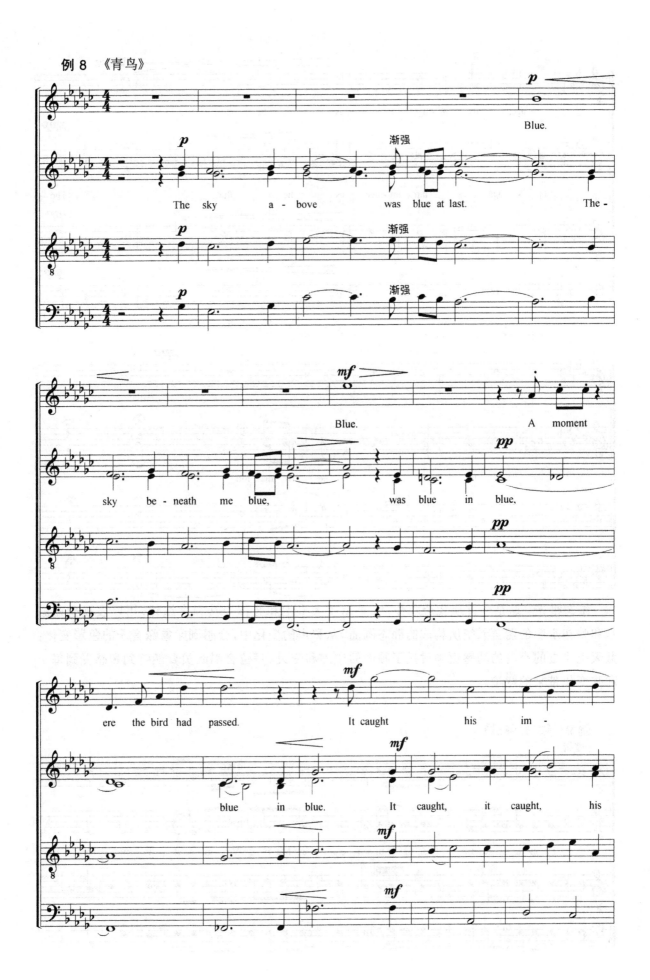

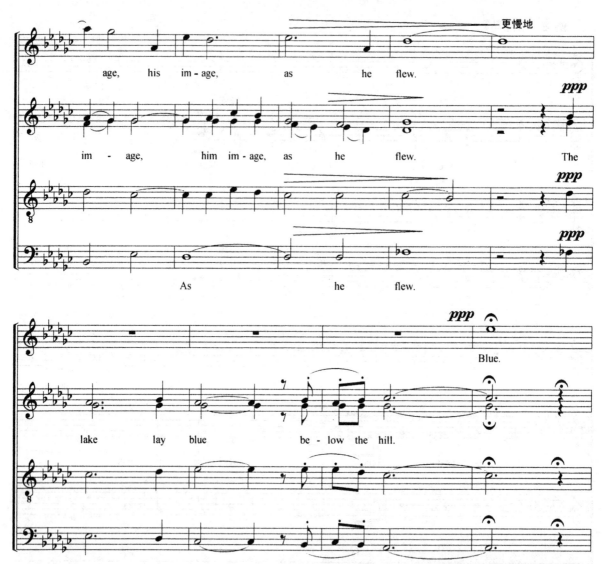

练习提示 这是一首现代合唱作品,采用了大量七和弦作为其和声织体,用以表现碧蓝湖水和映在水中的蔚蓝天空所构成的静态画面。从和声的变化中,会感到印象派音乐的色彩变化;蓝天上飞过的小鸟的动感更加衬托了画面的宁静和空灵。每位合唱队员要能听到和感受到每个和弦变化带来的意境。

例9 《加冕弥撒》

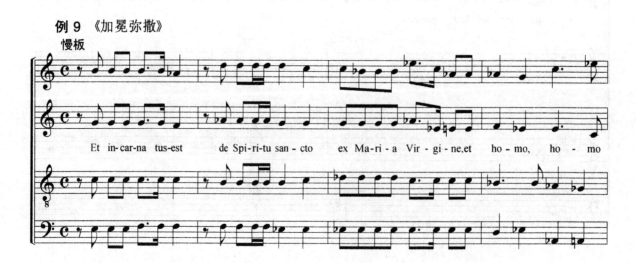

练习提示 在这个片段中,七和弦用来表现耶稣被钉在十字架上受难的时刻。在第二小节中,女高音声部的 D 是和弦三音,要向上唱得高些;在第三小节中,女高音声部的 ♭B 要唱得窄些;相反,男低音声部的和弦三音要向上唱得高些。在第七和八小节中,根据减和弦向内缩小的原则,原位减七和弦的基音要唱得高些,五音和七音要唱得窄些。这样,不但做到了音准,声音的色彩也与音乐所表现的内容相符。

三、半音的练习

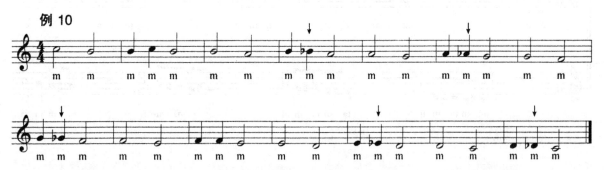

练习提示 这一练习中的半音都是变化半音(或称同音半音)。这种半音要唱得宽一些。在练习时,可以先跟着钢琴唱,然后再丢掉"拐棍"。

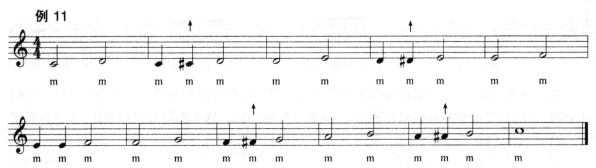

练习提示 这一练习与上一练习相似,都是练习变化半音。所不同的是,这里是上行音,上面是下行音。除了要注意半音要唱得宽一些外,还要保持好自然音程的音准。

例 12

练习提示　这是上行音阶的半音练习。在唱半音前,要先在内心想好两个音之间的距离。演唱时,还要注意自然半音与变化半音在唱法上的细小差别。这有助于合唱队员准确地唱准半音阶。

例 13

练习提示　在这一练习中,所有半音都是自然半音,要唱得窄些,还要听到纵向声部大、小三和弦的色彩。

例 14　选自《童声合唱训练学》(杨鸿年,人民音乐出版社,2002)

练习提示　这是一条很好的变化半音的练习。第一声部可以作为第二声部的"拐杖"。在唱半音时,合唱队员要培养自然音阶的听觉,有助于唱准半音。这一练习可以作为高、低音声部或男、女声部的互换练习。

例 15

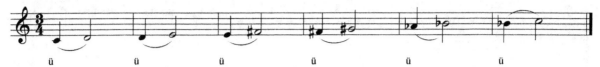

练习提示 这是一条全音程的音阶练习。音和音之间都是大二度,所有音程要唱得宽一些;注意第四小节中的♯G 和第五小节中的♭A 之间的等音转换。

例 16 《为新年干杯》

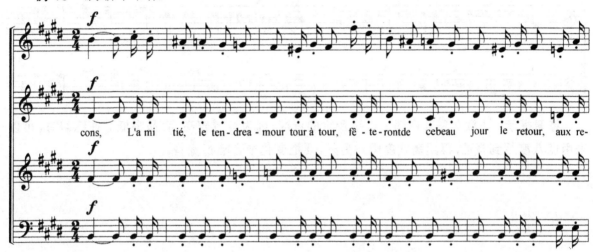

练习提示:这是一个很欢快的合唱片段。在演唱时,要先练好音准。注意女高音声部中下行半音阶的旋律。♯A 和♮A 之间、♯G 和♮G 之间要唱得宽些,但是♮A 和♯G、♮G 和♯F 之间要唱得窄些。

例 17 《月亮》

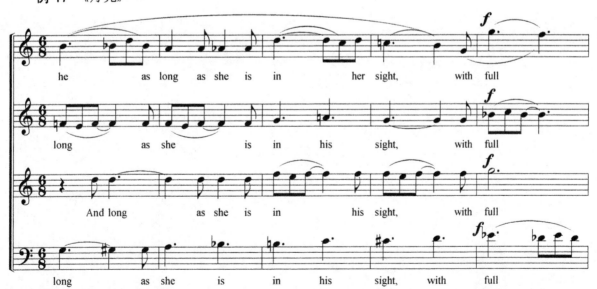

练习提示 这是 19 世纪的一个合唱小品片段,其中多用变化的和声表现月亮"女王"与其热恋者"海洋"相聚时欢乐与分离的悲伤之情。注意男低音声部上行半音阶的音准。

例 18 《安魂曲》选段

练习提示 注意女高音声部上行半音阶的音准,因为音域较高,容易唱低。在练习时,可以先用低八度找到音准,再用高八度唱。另外,要把变化半音唱得宽些。

第八讲 合唱中的强音和弱音

一、强音的练习

在合唱作品中,常常需要相对力度很强的声音。强音大多出现在作品的高潮部分,用来表现一种激奋、昂扬的情绪或一种壮阔、宏大的气魄等。例如《怒吼吧!黄河》,又如毛泽东诗词《忆秦娥·娄山关》中的"西风烈"三个字的音乐描写,都需要既丰满且力度很强的声音。要想能发出相对力度很强的声音,一方面要加强歌唱气息的支持;另一方面要充分打开歌唱的共鸣腔体。

例 1

练习提示 把手卷成筒状放在嘴边,用真、假声混合的声音在固定的音调上唱出,并尽量延长。注意每个音节的发音要清晰。

例 2

练习提示 这是一种八度音的练习。想象在搬重物时,随着两臂向上用力,身体必然有一个向下的反作用力,这时横隔膜也随之有一种向下的力量。

例 3

练习提示 注意乐句的大连线,乐句中间不要吸气;还要感到c和声小调的色彩。

二、弱音的练习

良好的弱音控制给合唱带来一种宁静的、和谐的、梦幻的和神秘的色彩。弱音相对于强音更难唱。这里要弄清一个概念:在歌唱中弱音不光是把音量放小或使音量变弱。歌唱中的弱音是一种技巧,它同样要求歌唱者把共鸣腔体充分打开,使弱音同强音一样丰满、有力度且富有光彩;尤其是高音区的弱音更难控制,既要求保持音准,又不能用很大的气息去"冲"。这就需要声音的高位置(头腔共鸣),而且在气息流量的安排上比强音有更严格的控制:气流过大,会使声音僵硬和漏气;气流过小,声音没有力度,也就没有共鸣和穿透力。

例 4

练习提示 想象在夏天寂静的夜晚,躺在草地上,耳边不时传来蚊虫的叫声,用哼鸣来模仿。控制气息,要想象自行车车胎慢撒气时发出均匀的放气声,尽可能慢慢呼出。

例 5

练习提示 想象因为怕影响别人睡觉,用极小的声音说话,但又要让对方听清楚。注意气息的支持和两个声部相互倾听;还要注意柔和起音。

三、强音与弱音对比的练习

例 6

练习提示 起音的强音要有控制;不同的元音要保持在同样的声音位置上。

例 7 《雪花》

练习提示 在唱强（*f*）和很强（*ff*）的力度时，女高音和男高音声部的音程较宽，要注意声音位置统一。唱强音时不要喊；唱弱音时声音不要松懈，要保持紧张感和声音的高位置。

例 8 《希伯莱奴隶合唱》

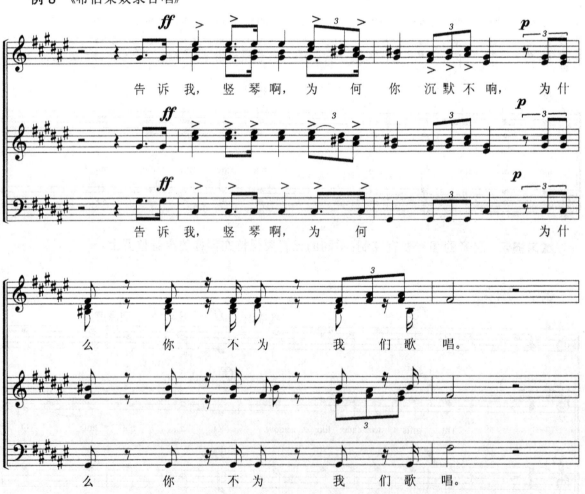

练习提示 这是威尔第的歌剧《那布科》中的合唱选段。音乐力度从很强（*ff*）到弱（*p*），其张力体现了浪漫音乐的特点。注意声音的控制，做到强音不喊，弱音不松懈。

例 9 《茨岗》

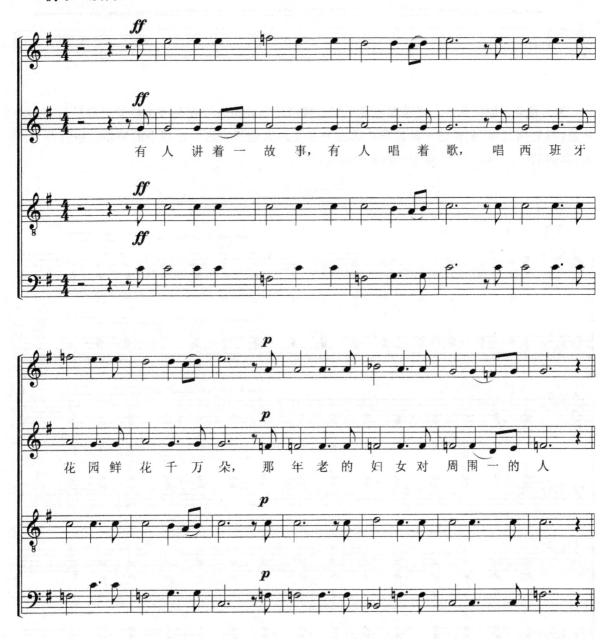

练习提示 在这首浪漫合唱音乐的代表作品中,舒曼运用了大幅度力度对比的手法。练习时,要注意强、弱音转换时的控制,包括对声音气息和声音位置的控制;弱音时也不能丢掉对声音的控制。

四、声音的渐强与渐弱

掌握声音的强弱对比,是合唱艺术重要的表现手段之一。与绘画中色调的鲜明对比会给人很强的视觉感染力一样,合唱作品中声音强弱的对比也能增强音乐的表现力。每首合唱作品几乎都会用到声音强弱对比的手法。一名好的合唱队员必须具备表现声音强弱的能力,使自己的声音不断完善。

例 10

1. m
2. u

练习提示 放松身体,用哼鸣表现一只小蜜蜂从远处飞来,在头顶上转了一圈后又飞走的景象;或者用元音"u"模仿一辆警车从远处开来又向远处开去这一过程中的警笛。进行声音渐强、渐弱的练习,要保持气息均匀和声音的高位置。

例 11
中板 ♩=84

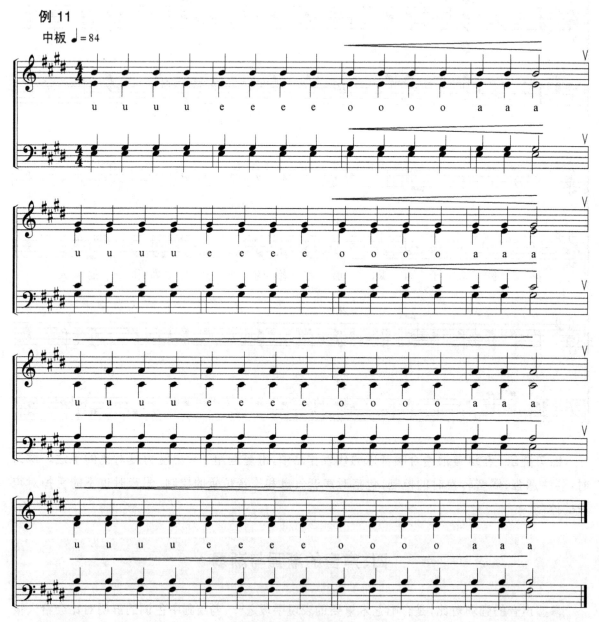

练习提示 随着声音渐强和元音逐渐开放,共鸣腔体应更加打开,但不要用气"冲"声音,要始终保持声音的高位置。

例 12

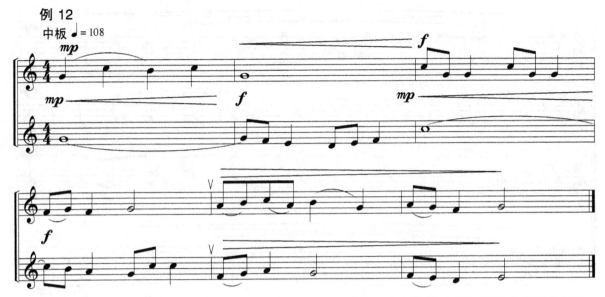

练习提示 当两个声部的强、弱音不在一起时,要互相倾听,使主旋律声部与背景声部区分清楚。

例 13

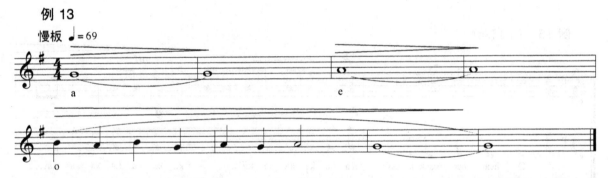

练习提示 强起音不要过猛,要有控制。从强音到弱音的练习,除了需要气息的控制外,保持声音的高位置也非常重要;不然声音会偏低。尤其是保持一个长音并渐弱,更要注意保持声音的高位置。

例 14 《梦幻曲》

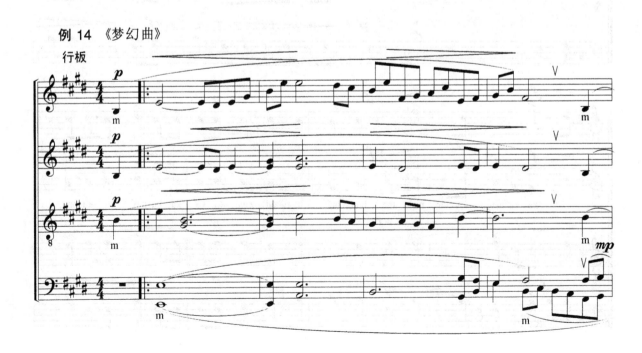

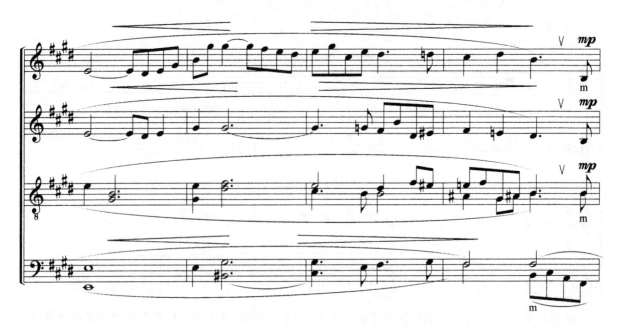

练习提示 唱大乐句时,合唱队员要注意循环呼吸,以保证声音的连贯性。

例 15 《小白鸡》

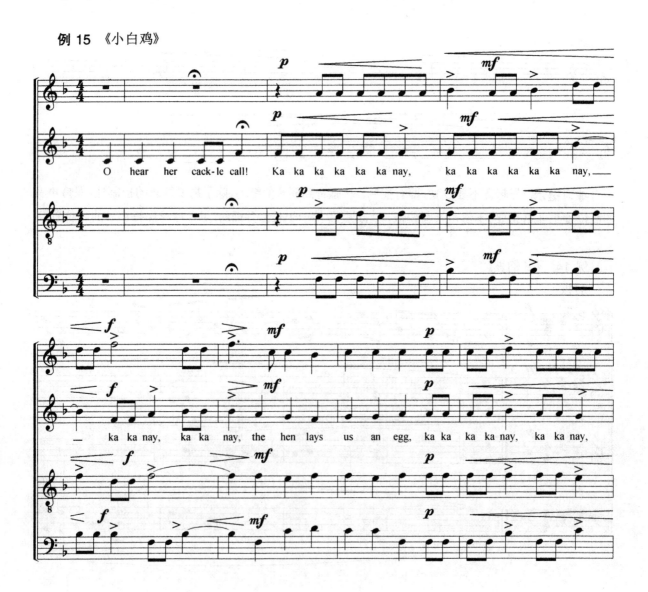

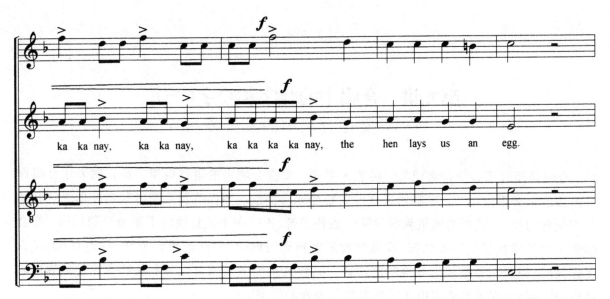

练习提示 注意在弱（p）、中强（mf）、强（f）三种不同力度下声音渐强和渐弱的区别。要找到合适的力度，使声音的层次感和音乐表现更加清晰。

第九讲　合唱中的吐字和咬字（一）
——外文在合唱中的发音练习

　　合唱是用音乐和语言组成的一种艺术形式。掌握合唱中的语言规律，是正确表达合唱作品内容的重要手段之一。歌唱的连贯性主要受元音控制。要保持发元音时共鸣腔体的打开和声音位置的统一，发声的通道就好像是一条传送带，把一个个元音接连不断地平稳送出。在合唱训练中常常出现以下的情况：在做单独的发声练习时，合唱队的声音很好、很连贯；但在表现作品时，好像总是不能很好地唱出连音。这种情况大多是因为没有掌握辅音的发音规律而造成的。因此，在发声训练中还一定要加入辅音的练习。

一、元音转换的练习

　　在外语的发声练习中，最常用的五个元音是"a"、"e"、"i"、"o"和"u"；它们也是演唱外语合唱作品时最基本的五个元音（要注意不同语言的发音有所区别，如长元音和短元音、宽元音和窄元音、开口元音和闭口元音等）。

例1

　　练习提示　在宽元音"u"向窄元音"i"和"e"过渡时，一定要保持发"u"的口形。为了把"i"和"e"发出明亮的声音，嘴要呈微笑状（露出上牙），但要注意千万不要过于横咧。从"u"元音过渡到其他元音时，嘴的外部动作越小越好；在唱其他元音时，要始终保持唱元音"u"的状态。

例2

　　练习提示　在"u"元音变"a"元音时，声音的位置不要掉下来；"a"元音要在"u"元音的高位置上发出。从"u"元音向"a"元音过渡时，不要间断，气息要连贯。

例 3

练习提示 元音"a"、"e"、"i"、"o"要在同一个声音位置上发出,就好像声音始终在同一条通道内,不要"里出外进"。宽元音"a"和"o"要唱得窄一些;窄元音"i"和"e"相对唱得宽一点,防止声音"挤"在嗓子里。

例 4

练习提示 "e"元音容易被唱"横",还容易发出"白声"(即真声),尤其是在高音区,所以要用 u 元音带出"e"元音。在发出"e"元音时,要想象唱"u"元音时声音通道的纵向感。

二、元音与辅音转换的练习

例 5

练习提示 这是辅音"l"与元音"a"连接的练习。唱辅音"l"时,舌尖要抵住上齿,这时有一个最高的共鸣点在鼻腔上方。从辅音"l"到元音"a"时,声音不能散、不能"白";"a"元音要集中,声音要保持高位置。

例 6

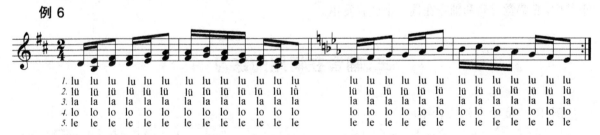

练习提示 在从辅音到元音或元音到辅音转换时,口腔动作要很小,这样才能使辅音和元音保持同样的高位置,就好像是声音从同一个位置发出来的。

例 7

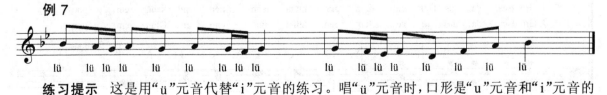

练习提示 这是用"ü"元音代替"i"元音的练习。唱"ü"元音时,口形是"u"元音和"i"元音的

结合。单用"i"元音练习，声音容易发挤、发窄，不太适合合唱的声音训练。

例 8

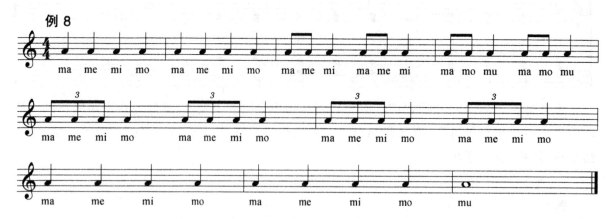

练习提示 这是从辅音"m"到元音的连接练习，一个持续的辅音被元音打断。这种灵活的声音练习能使声音变得集中。这是声音共鸣良好的一个重要因素。这一练习还可以用其他辅音与元音结合。

例 9

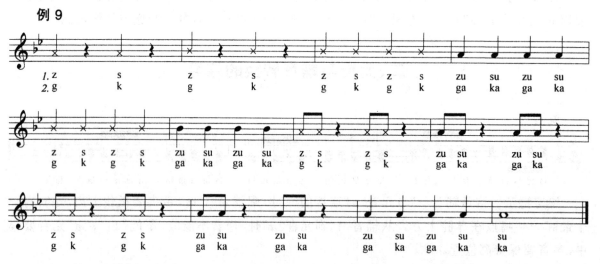

练习提示 用辅音以及辅音与元音的连接唱出这一练习，要求声音非常清晰。在第四、六、八、十小节中，应感觉元音和辅音在同一个位置发出。

三、辅音在词尾的练习

例 10 《c 小调幻想合唱》

练习提示 这是辅音"s"和"z"在词尾的练习。在德语中，词尾的辅音要"送气"发音，如"Herz"一词中的"r"和"z"要分别发清楚。

例 11 《雪花》

练习提示 这是辅音"t"和"d"在词尾的练习。要想把句尾的"t"唱齐，一定要统一收拍，每名合唱团员要做到心中有数。

例 12

练习提示 这是一首加拿大魁北克的地区法语民歌，表现的是古老的磨房里发出的声音，所以在词尾的"g"和"k"一定发清楚。

四、辅音"l"和"r"的练习

例 13 《荣耀经》

练习提示 在拉丁语中,"gloria"中有两个辅音"l"和"r":在发辅音"l"时,舌尖接触到硬腭,然后迅速转到"o"元音上;辅音"r"在西方古典音乐拉丁语系唱词中都要用大舌音发出,即需要卷舌颤动发出。

第十讲 合唱中的吐字和咬字(二)

——汉字在合唱中的发音规律

我国民族声乐发声的一个显著特点,就是把一个字的发声过程分为三部分,即字头、字腹和字尾:字头是指字的起音,由声母(又称子音,相当于外语中的辅音)组成;字腹是指字用来行腔的部分,由韵母(又称母音,相当于外语中的元音)组成;字尾是指歌唱中每个字的归韵部分。

在汉语拼音中,辅音声母有21个,按照发音部位不同可分为七种。它们是:

(1) 双唇音(发音时双唇构成阻碍)——"b"、"p"、"m";
(2) 唇齿音(发音时下唇和上门齿构成阻碍)——"f",
(3) 舌尖前音(发音时舌尖和上齿背构成阻碍)——"z"、"c"、"s";
(4) 舌尖中音(发音时舌尖和上齿龈构成阻碍)——"d"、"t"、"n"、"l";
(5) 舌尖后音(发音时舌尖上翘和齿龈后端(硬腭前端)构成阻碍)——"zh"、"ch"、"sh"、"r";
(6) 舌面音(发音时舌面前部和齿龈后端构成阻碍)——"j"、"q"、"x";
(7) 舌根音(发音时舌根和软腭构成阻碍)——"g"、"k"、"h"。

一、声母的练习

发辅音时,气流在口腔内要受到发音器官的各种阻碍,必须通过阻碍才能发音。发声母时,声带不直接产生振动,所以在歌唱中不能延长乐音。但是只有正确、清晰地发好声母,才能保证声音清楚、干净和统一。在有些地方方言中,常常混淆舌尖前音"z"、"c"、"s"和舌尖后音"zh"、"ch"、"sh"。这一点在练习中需要注意克服。

例1

例2 《掀起你的盖头来》

练习提示 进行以上两条练习时,要把声母"l"快速发出。这时身体要放松,特别是下巴、舌根、肩膀和喉咙不要紧张,以保证舌尖的灵活性。

例3 《乌苏里船歌》

练习提示 发辅音"n"时,舌尖抵上齿,使声带振动发出鼻音,随即与韵母"i"和"a"结合。

例4

练习提示 把"啦"、"那"、"哩"和"尼"几个音放在一起练习,对于分不清楚辅音"l"和"n"的合唱队员来说有些困难,要努力分辨。

例5 《八骏赞》

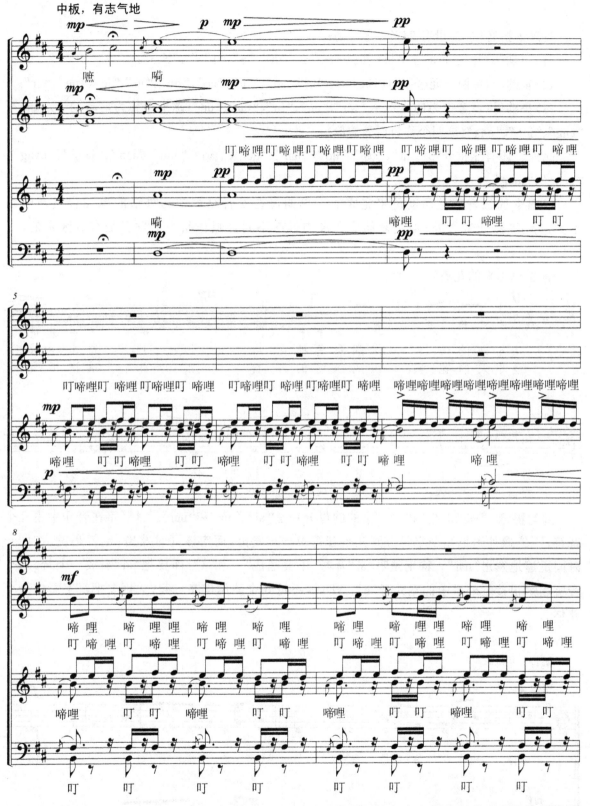

练习提示 这是声母"d"和"l"的练习。注意开始时男高音声部的"叮啼哩"虽然是很弱（**pp**）的力度，但每个字要唱得非常清楚，保持高位置的声音和松弛的歌唱状态。另外，不仅要把声母"d"和"l"唱清楚，四个声部的十六分音符也要唱均匀、整齐。

二、韵母的练习

在汉语拼音中，韵母有 24 个，它们是：

(1) 单韵母（由一个元音字母组成）——"a"、"o"、"e"、"i"、"u"、"ü"；

(2) 复韵母（由两个元音字母组成）——"ai"、"ei"、"ui"、"ao"、"ou"、"in"、"ie"、"üe"、"er"；

(3) 鼻韵母（鼻音作为韵尾）——"an"、"en"、"in"、"un"、"ün"（这五个称为前鼻韵母），"ang"、"eng"、"ing"、"ong"（这四个称为后鼻韵母）。

此外，还有三拼音节："ia"、"ua"、"uo"、"uai"、"uei"、"iao"、"iou"、"ian"、"iang"、"uang"、"ueng"、"iong"。

歌唱中的长音都是用韵母来完成的。单韵母在发音过程中与外语的单元音发音区别不大，除了"e"元音之外；但是复韵母和鼻韵母在不同合唱作品中的发音是有所区别的。

例 6 《飞来的花瓣》

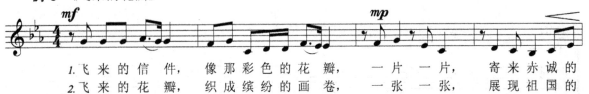

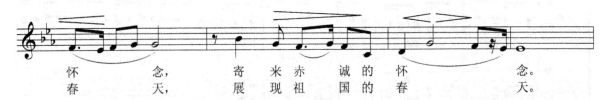

1. 飞来的信件，像那彩色的花瓣，一片一片，寄来赤诚的怀念，寄来赤诚的怀念。
2. 飞来的花瓣，织成缤纷的画卷，一张一张，展现祖国的春天，展现祖国的春天。

练习提示　"来"、"花"和"怀"字的韵母分别是"ai"、"ua"和"uai"。"怀"字在音乐中占几个音符，不能像外语把几个字母分到几个音符中一一发出，而应该同时发出；也就是说，在同一时间迅速地发出"uai"。特别是唱"ai"音时，不要唱成"a"和"i"，而要把"ai"唱成一个音，这个音听起来很接近外语中的宽元音"e"。所以，不论几个韵母连在一起，大都要把汉字看成一个整体。

例 7 《问》

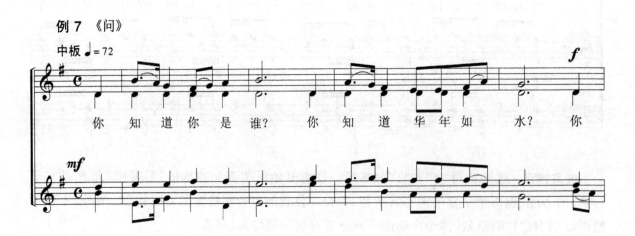

你知道你是谁？你知道华年如水？你

普通高校合唱教程（中国部分）　56

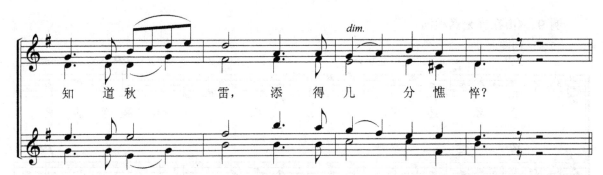

练习提示 "谁"和"水"这两个字中的复韵母"ui"在一个长音上发出,很容易唱散。注意要同时发出"u"和"i";也就是说,用最快的速度发出这两个韵母,使它们结合成一个完整的音。

三、鼻韵母的练习

例8 《牧歌》

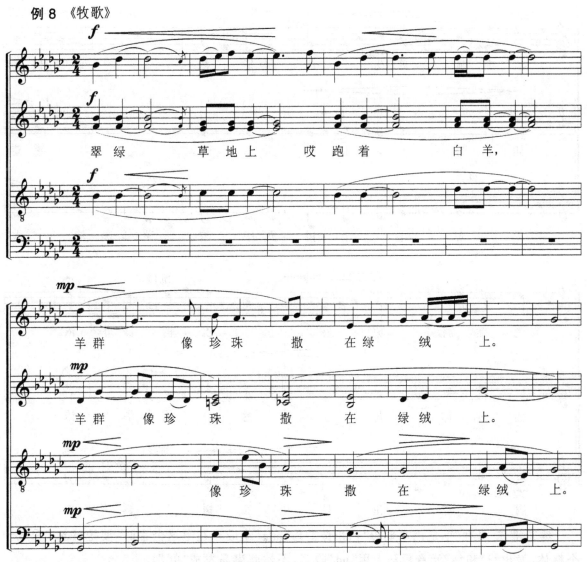

练习提示 唱"羊"和"上"两个字的韵母"ang"时,口腔与鼻腔一起打开,在保持发"a"元音口形的同时打开鼻腔,产生"ng"的共鸣声;不能把"a"和"ng"分开发音,不然很容易发成"牙"和"傻"。

例9 《山在虚无飘渺间》

行板 饱满地

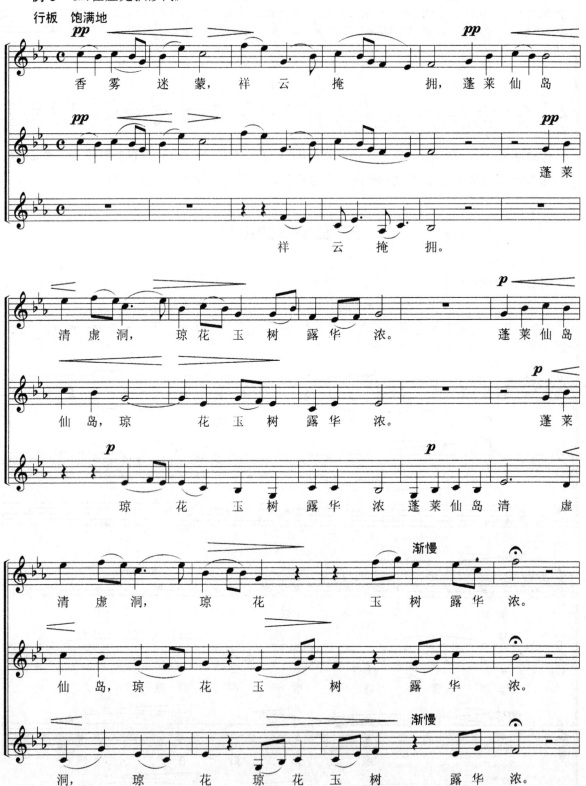

练习提示 "香"字是由单韵母"i"和鼻韵母"ang"组成。在唱这个字时,要把"iang"看成一个整体,发出"i"和"a"元音后马上用"ng"收音,不然就容易发成"虾"。

对于合唱作品中的汉字，同样的字在不同风格的合唱作品中发音是不同的。特别是对于中国民歌和带有古曲、戏曲风格的作品，在发音上与创作性合唱作品还是有区别的。

例 10 《水调歌头·明月几时有》

练习提示　唱"明"字时，要把"mi"和"ng"分开咬，在前一拍半都唱"mi"，最后半拍发"ng"，这样听起来既有古人吟诗的味道，同时又能把这首作品的古韵表达出来。后面的许多字，例如"青"和"天"等，也是类似的唱法。

例 11 《小河淌水》

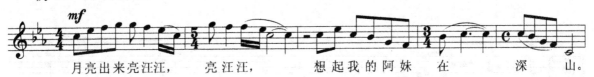

练习提示　唱"亮"字时，要把单韵母"i"和鼻韵母"ang"都唱清楚，不要一带而过；特别是要强调"i"韵母，这样民歌的味道就出来了。

四、特殊地域风格的合唱作品的吐字与咬字

例 12 《兰花花》

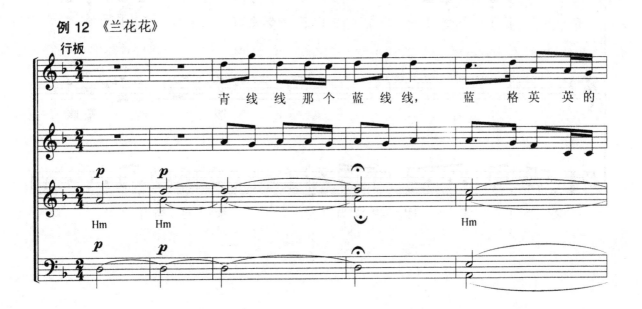

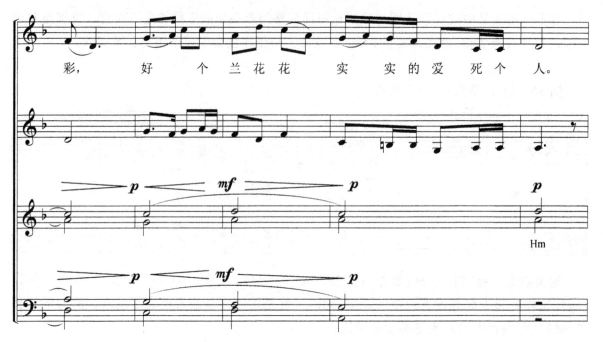

练习提示 "线"和"人"字要按陕北民歌的吐字方式分别发成儿化音,即"线儿"和"人儿"。

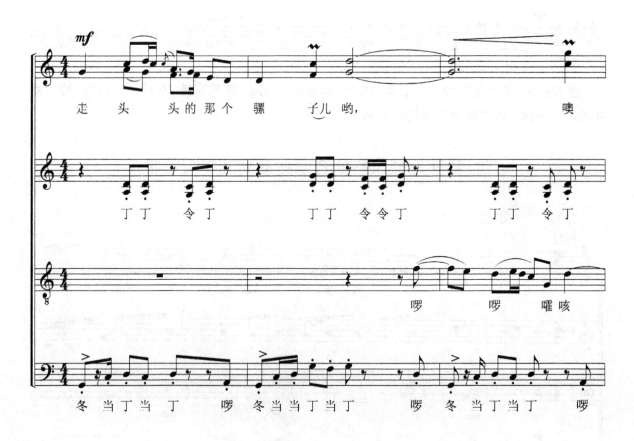

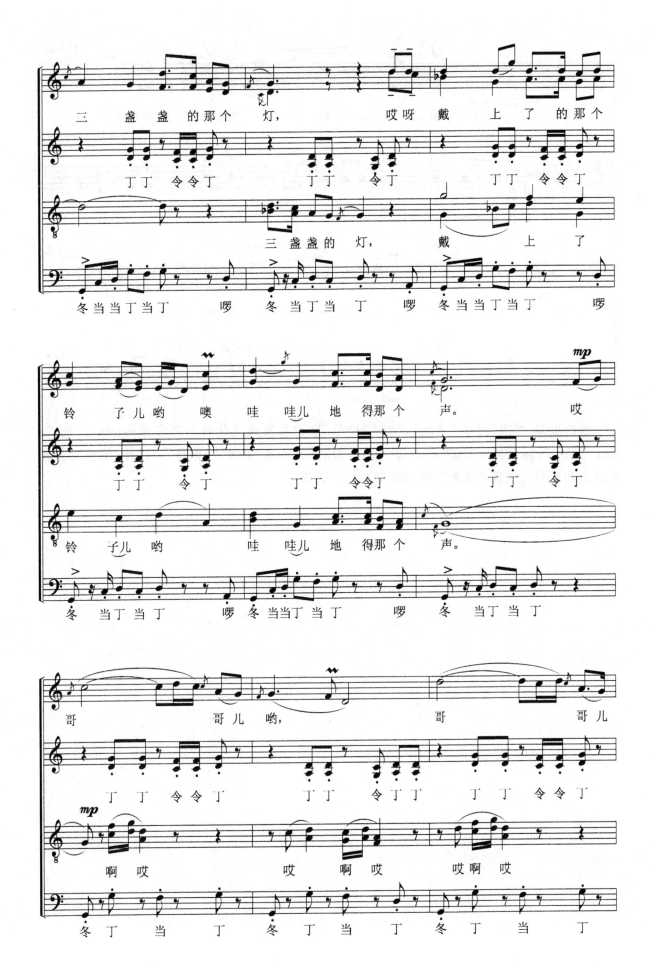

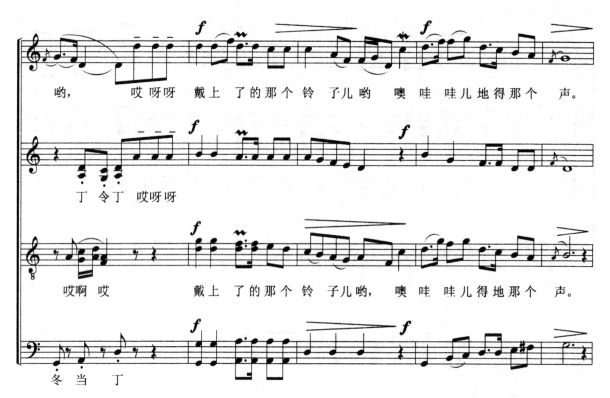

练习提示 "头"、"子"、"地"、"哇"和"哥"字也要发成儿化音。方言中的"zhi"、"chi"、"shi"发不好,容易被误发成"zi"、"ci"、"si",如把"三盏盏"唱成"三昝昝"。此外,还要注意所有鼻韵母的发音位置都要靠后些,如"灯"、"铃"、"声"。

第二部分 中国合唱作品选编

第一专题 二十世纪三四十年代创作的歌曲

第二专题 根据古代诗词改编的歌曲

第三专题 根据民歌、民乐改编的歌曲

第四专题 近年来创作的歌曲

第一专题　二十世纪三四十年代创作的歌曲

春　游

（三声部合唱）

李叔同　词曲
林佩菁　配伴奏

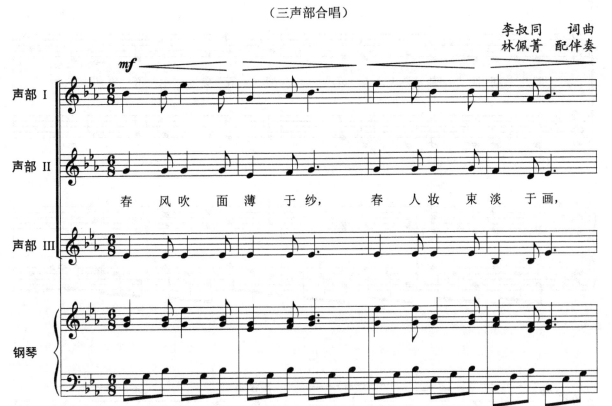

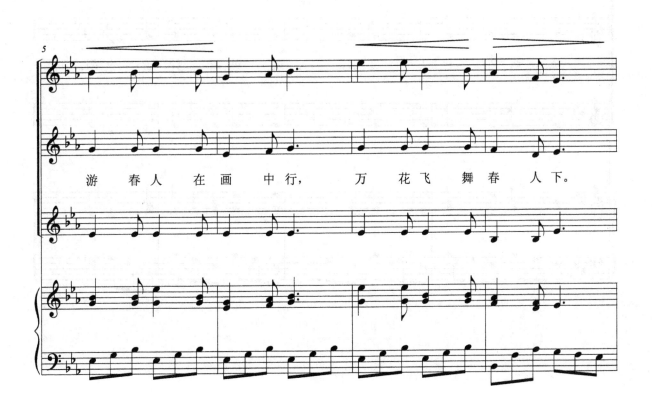

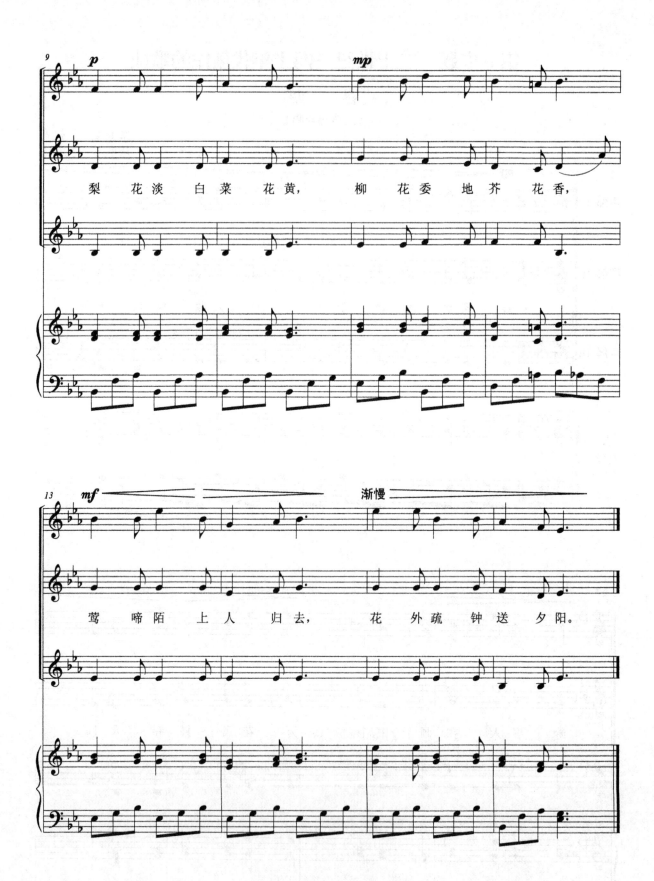

送 别

〔美〕J.P.奥德维 曲
李叔同 填词
杨鸿年 编合唱①
杨力 配伴奏

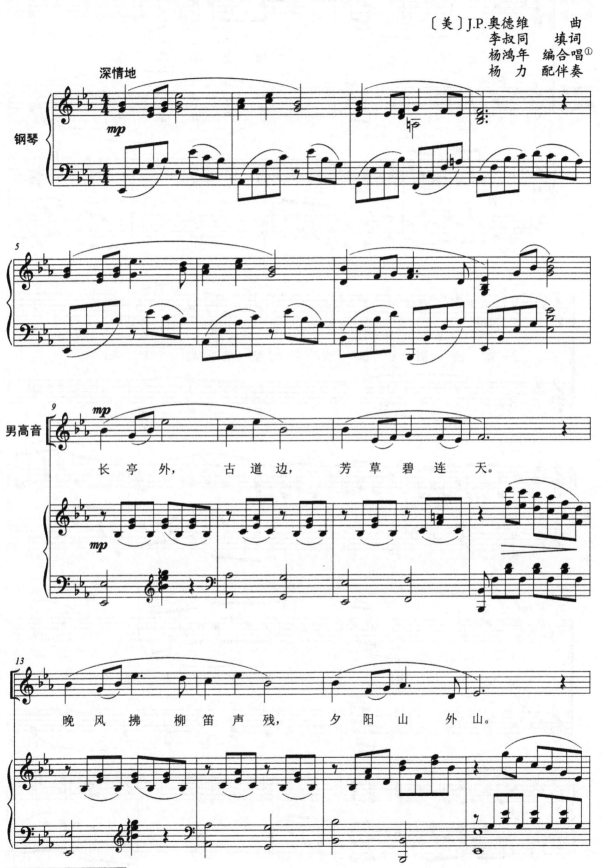

① 杨鸿年所编此曲原为三声部合唱,"育英、贝满校友老专家合唱团"演唱时改为四声部混声合唱。乐曲的声部安排也是合唱团自行处理的,仅供参考。

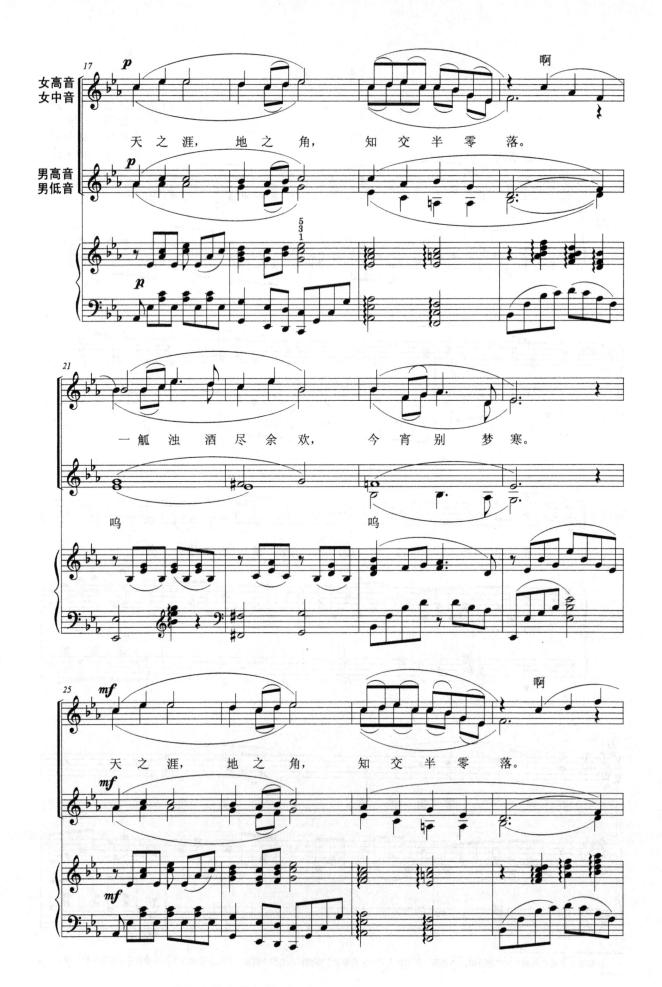

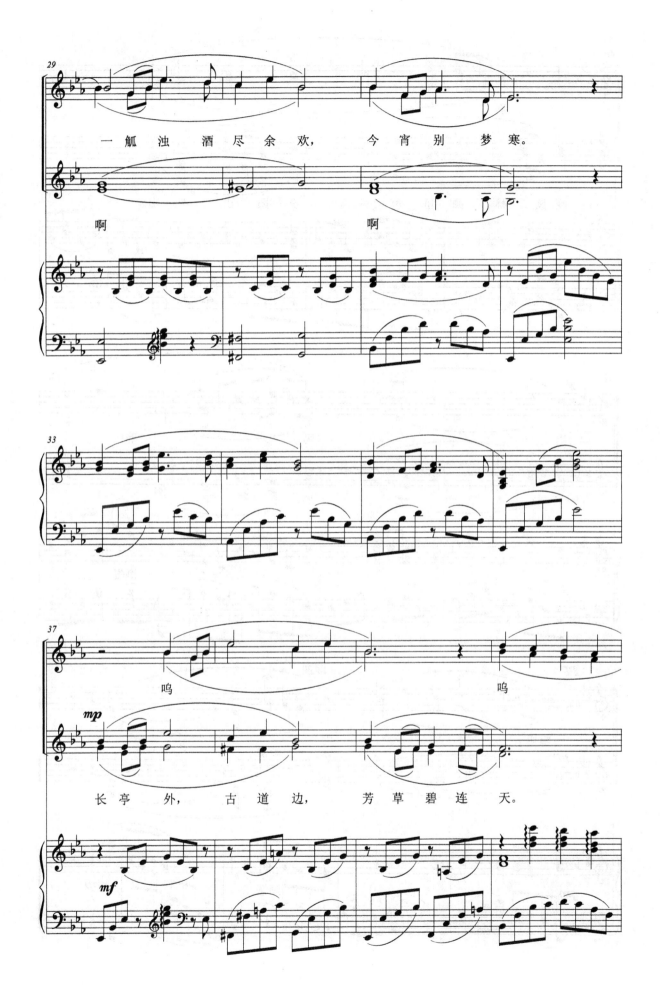

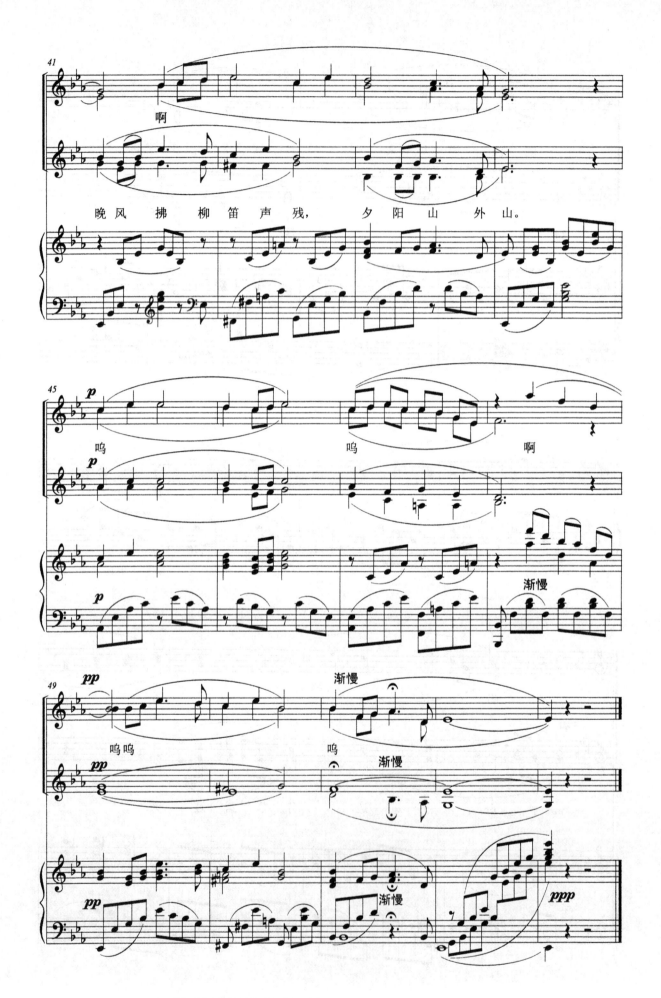

问

易韦斋 词
萧友梅 曲
黄友棣 编合唱

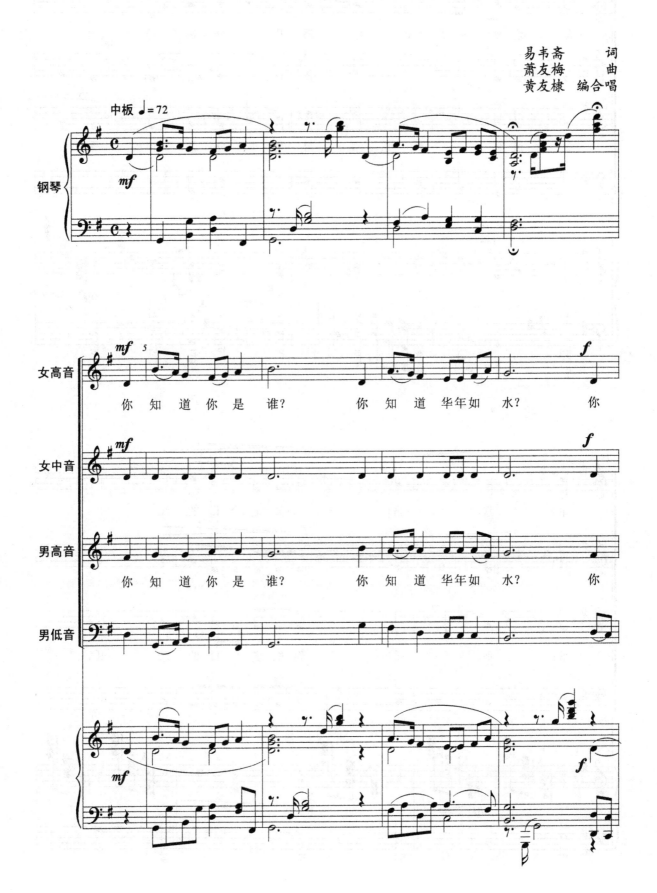

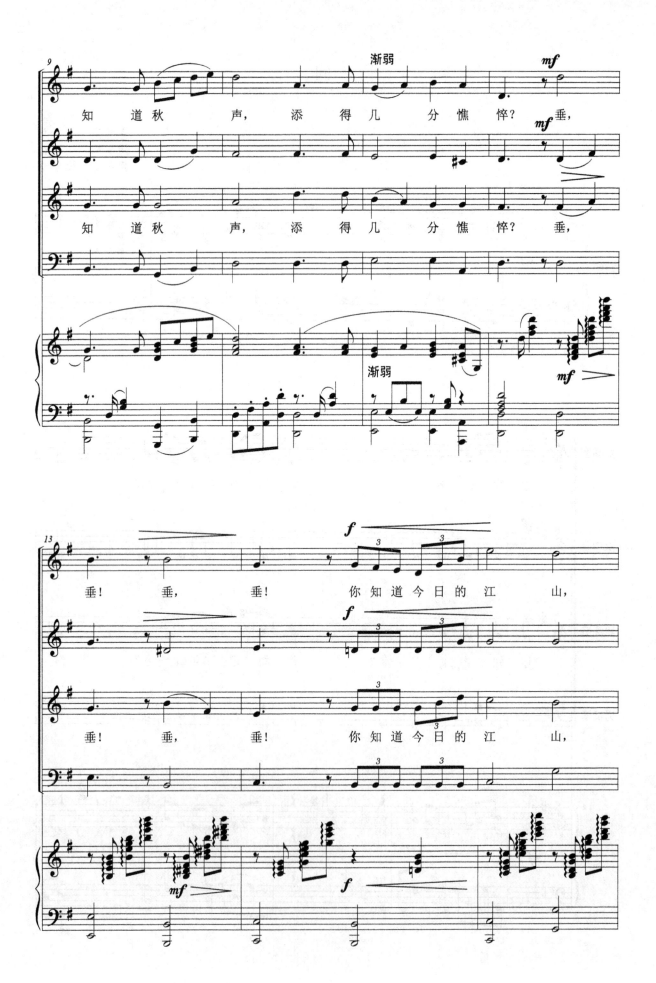

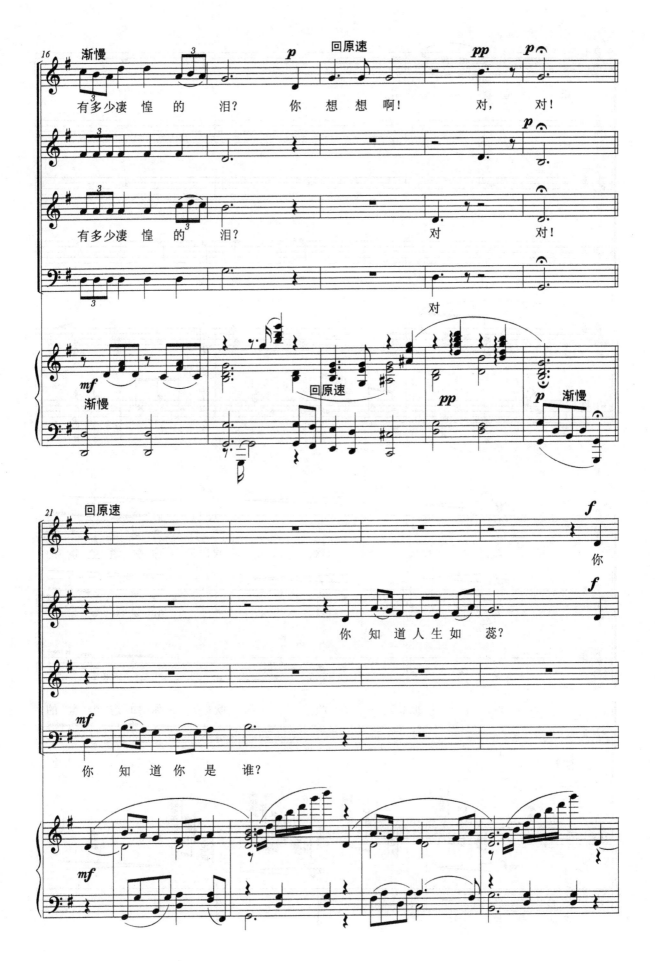

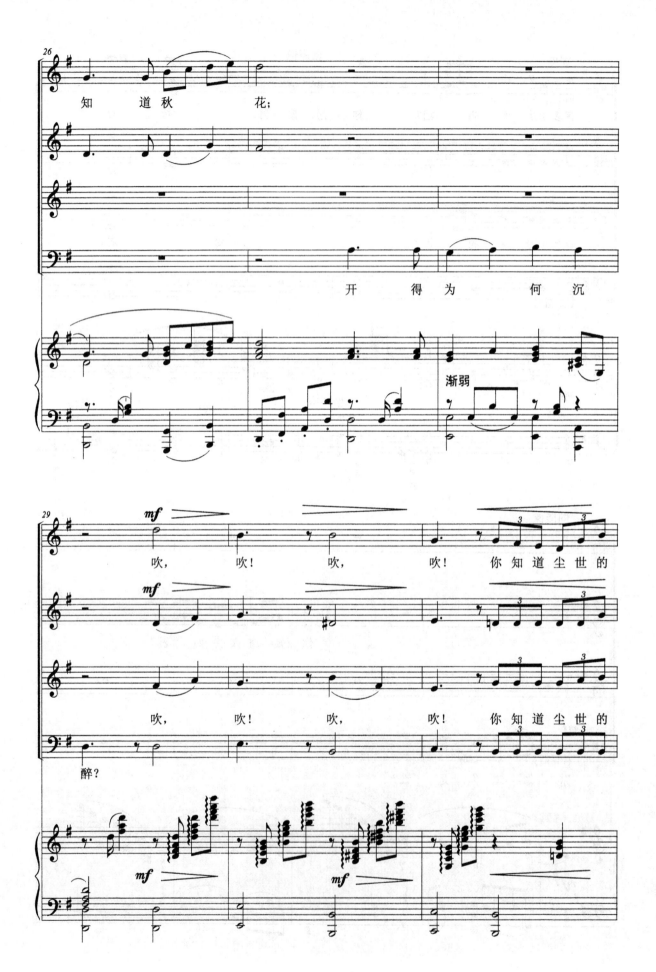

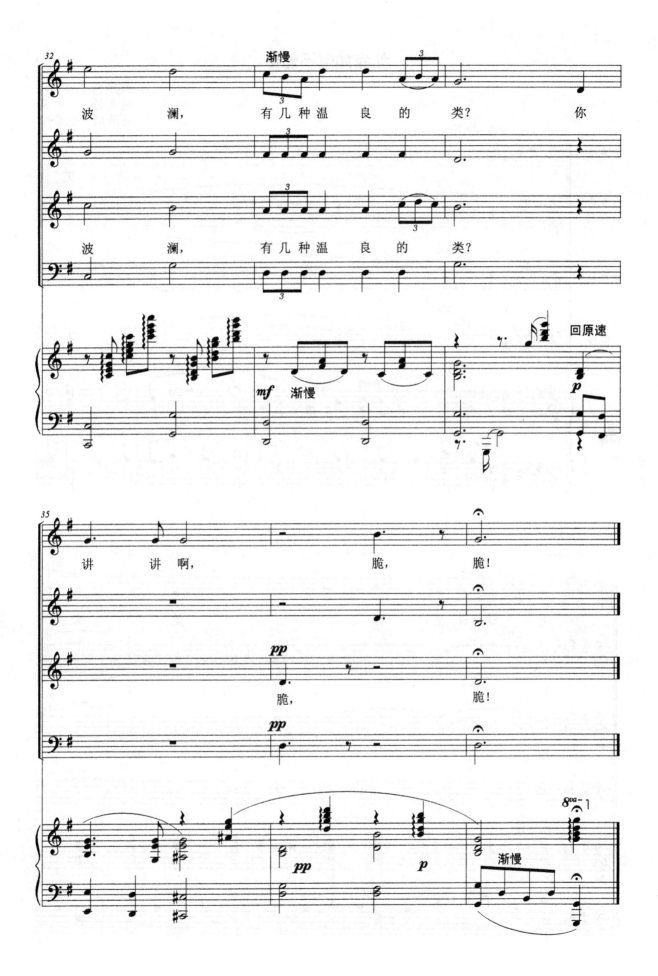

教我如何不想他

刘半农 词
赵元任 曲
马革顺 配合唱

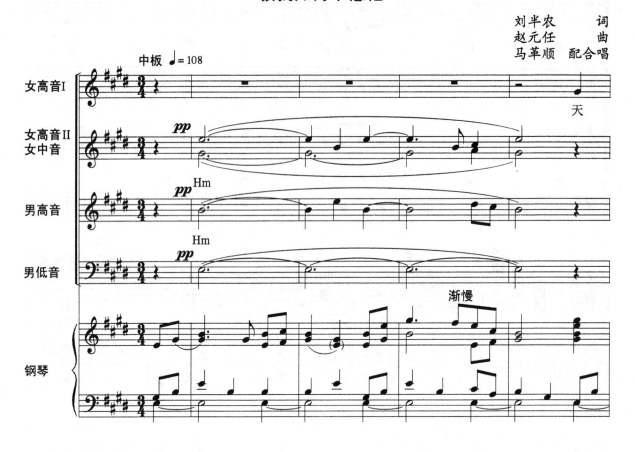

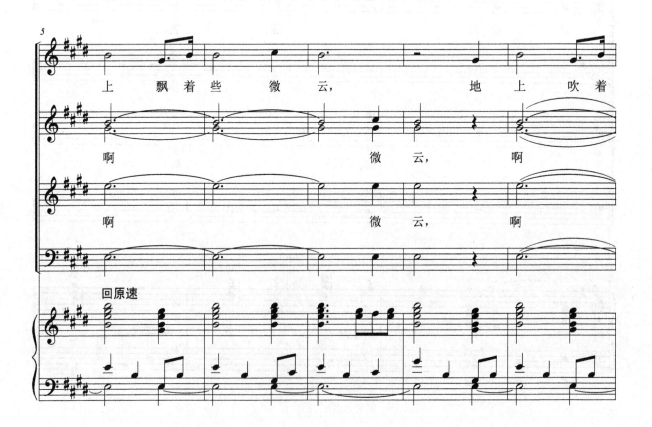

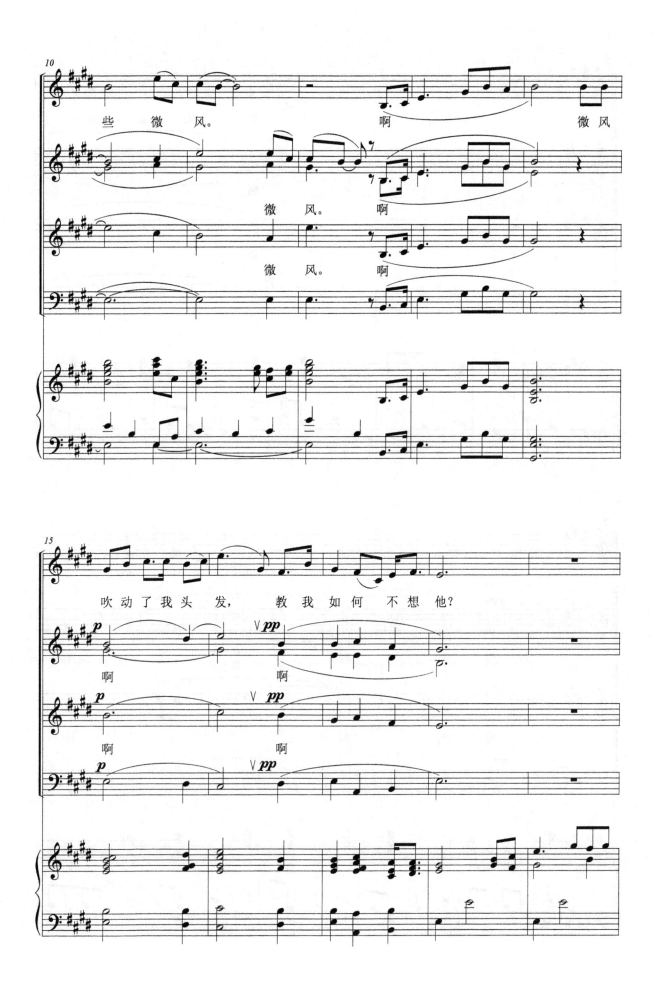

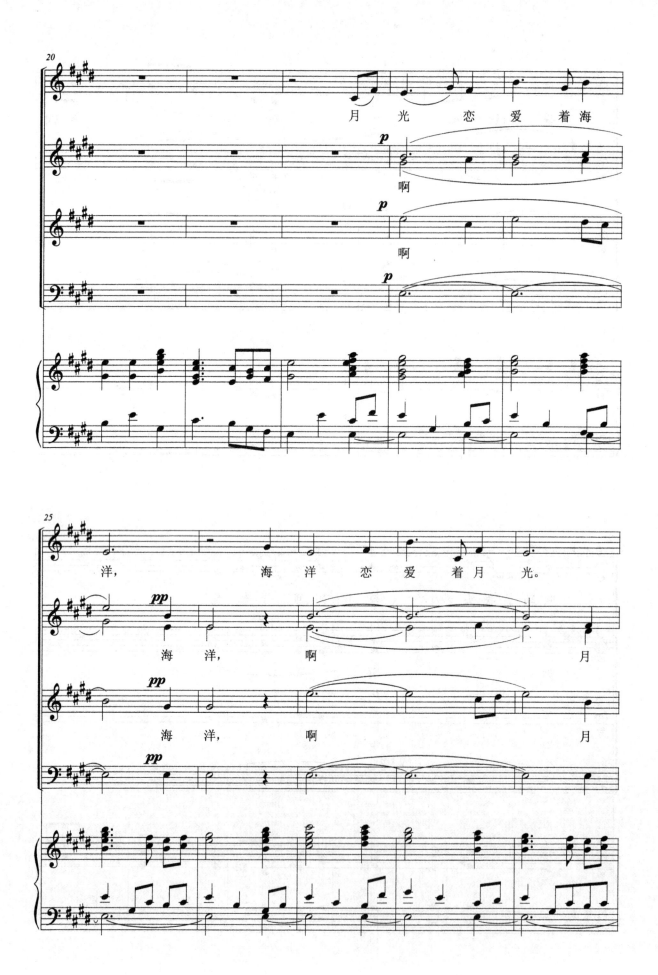

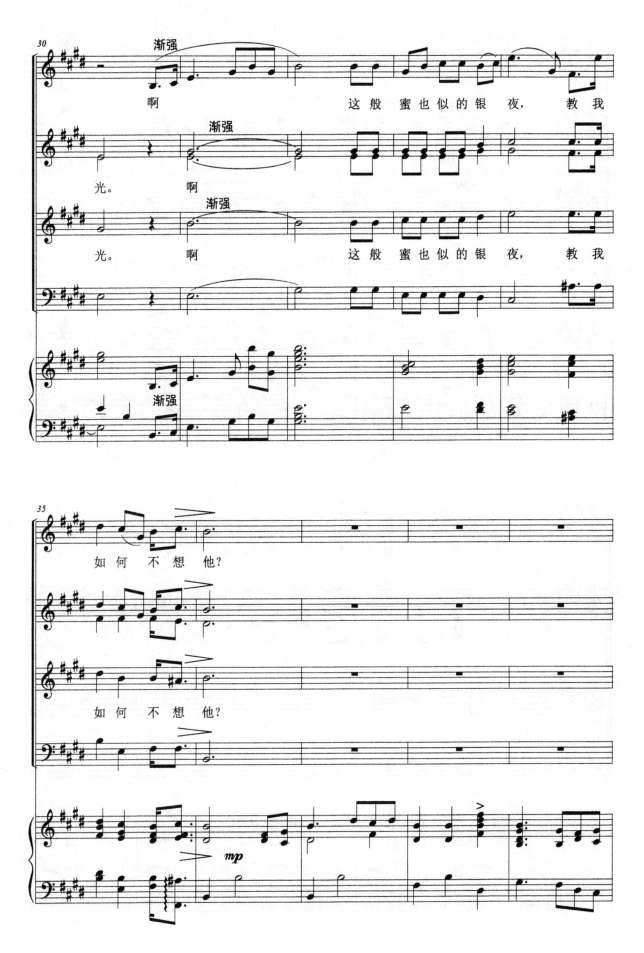

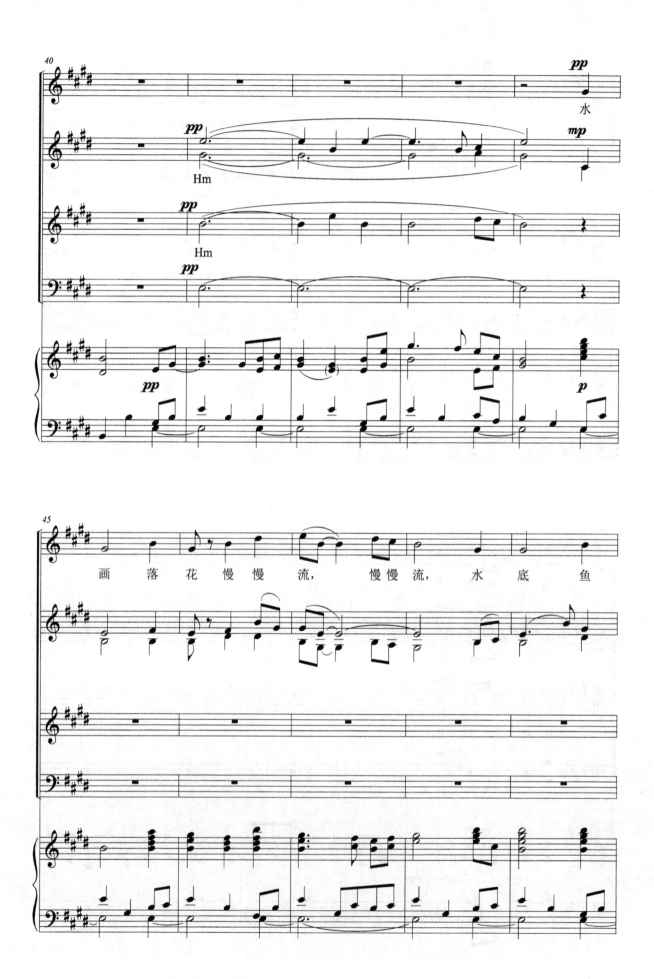

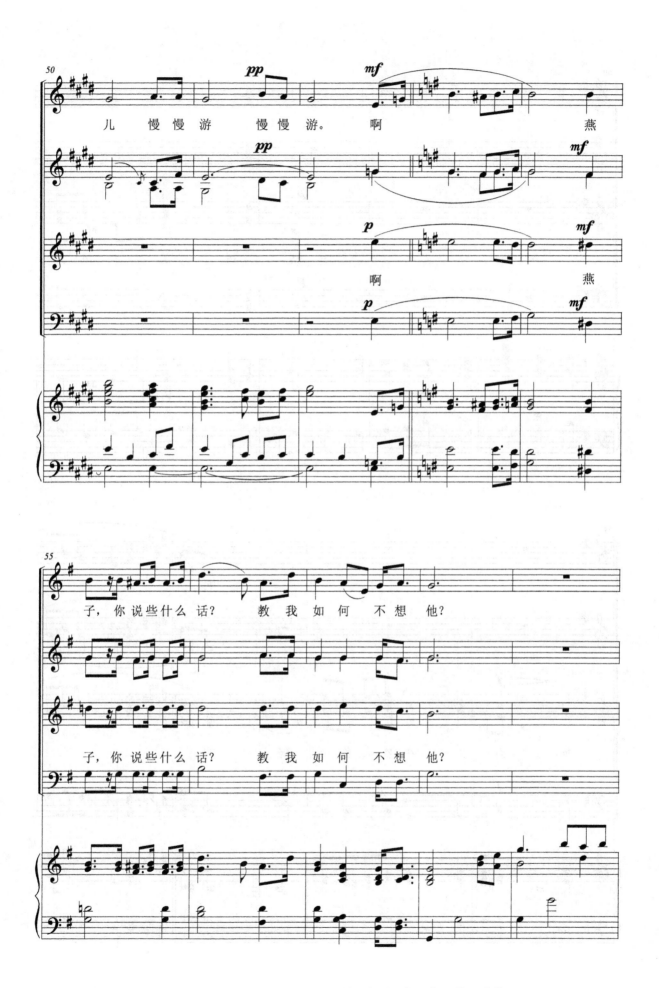

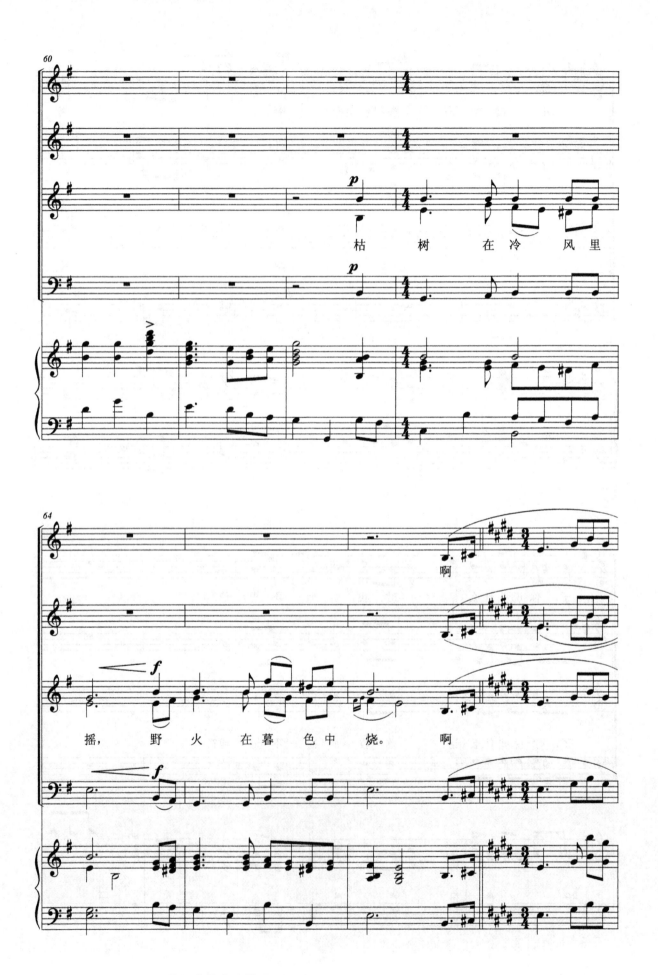

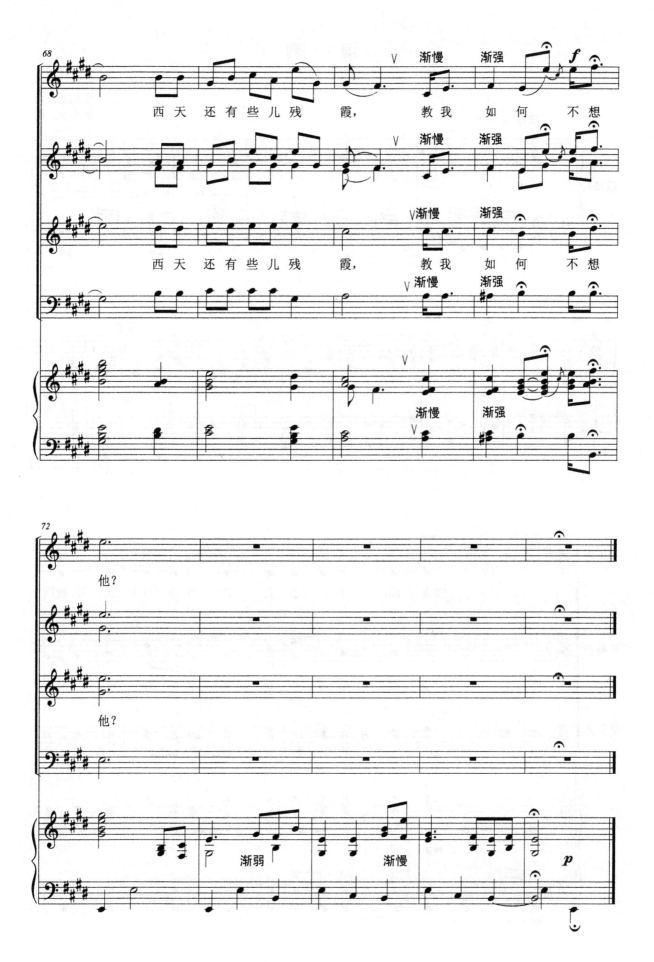

海 韵

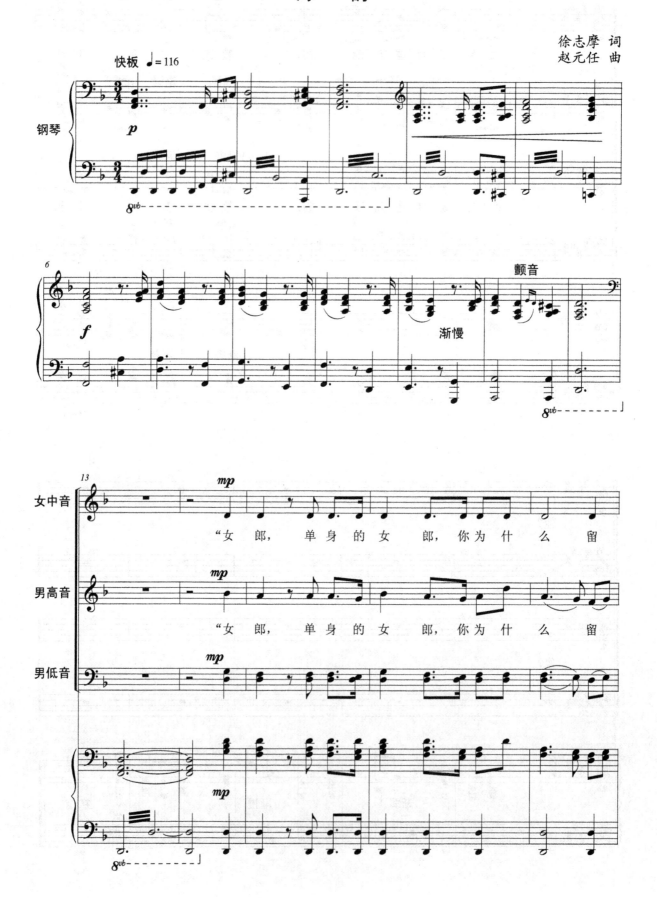

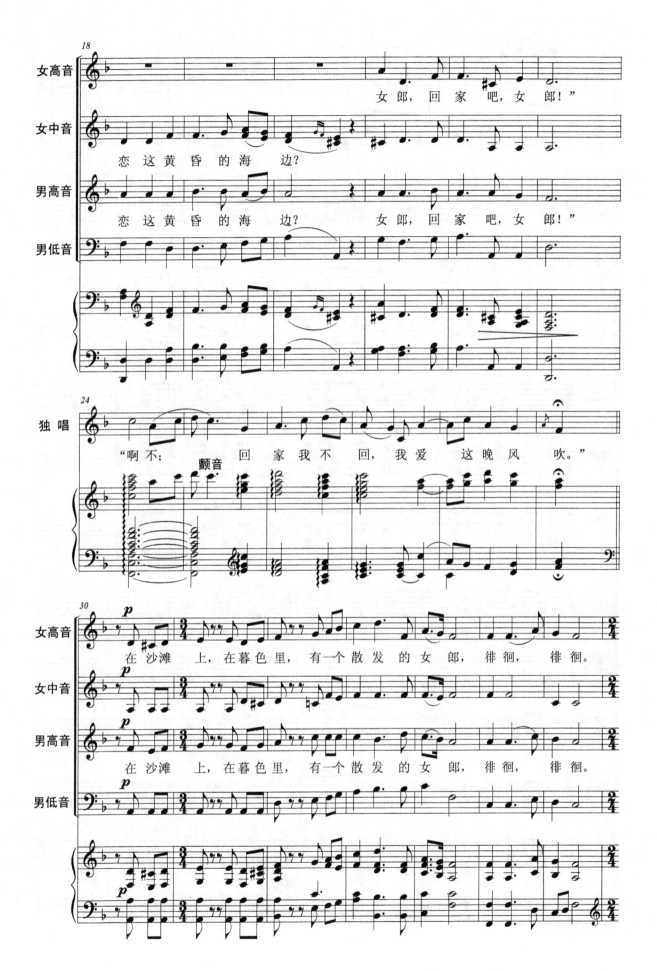

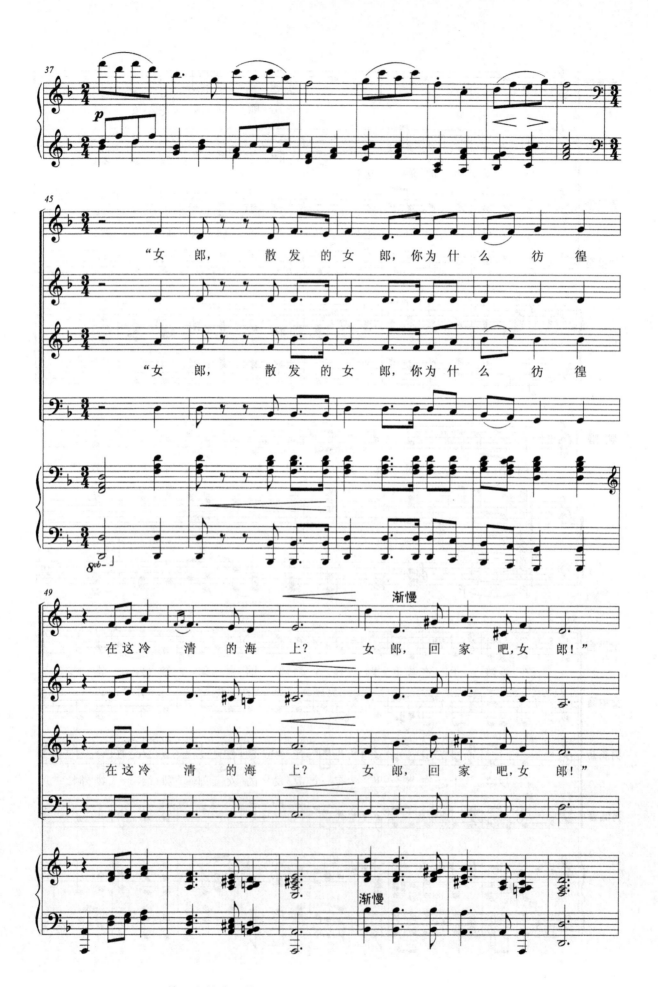

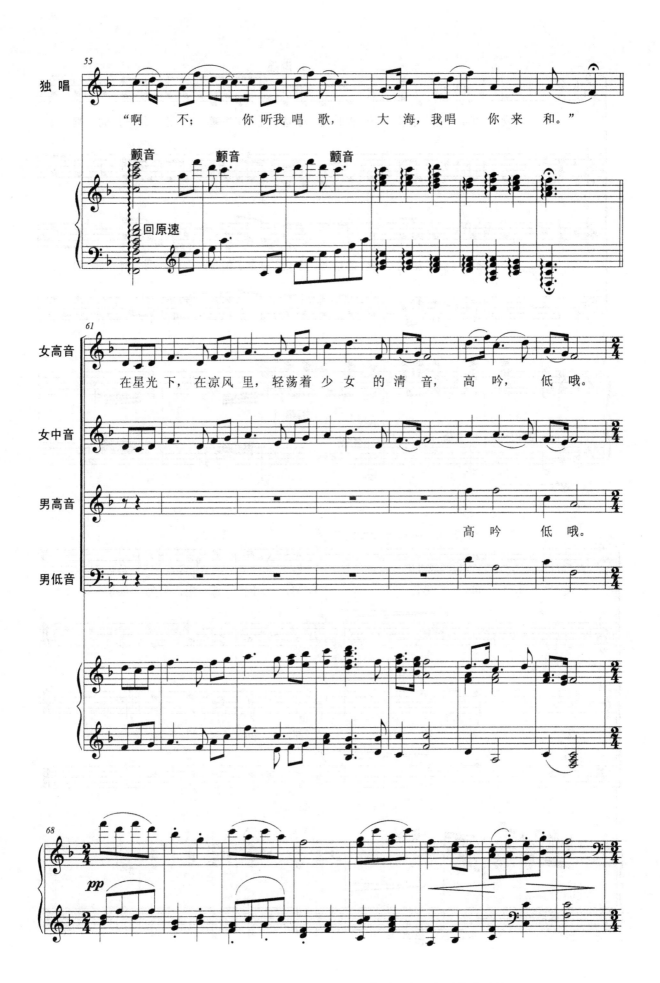

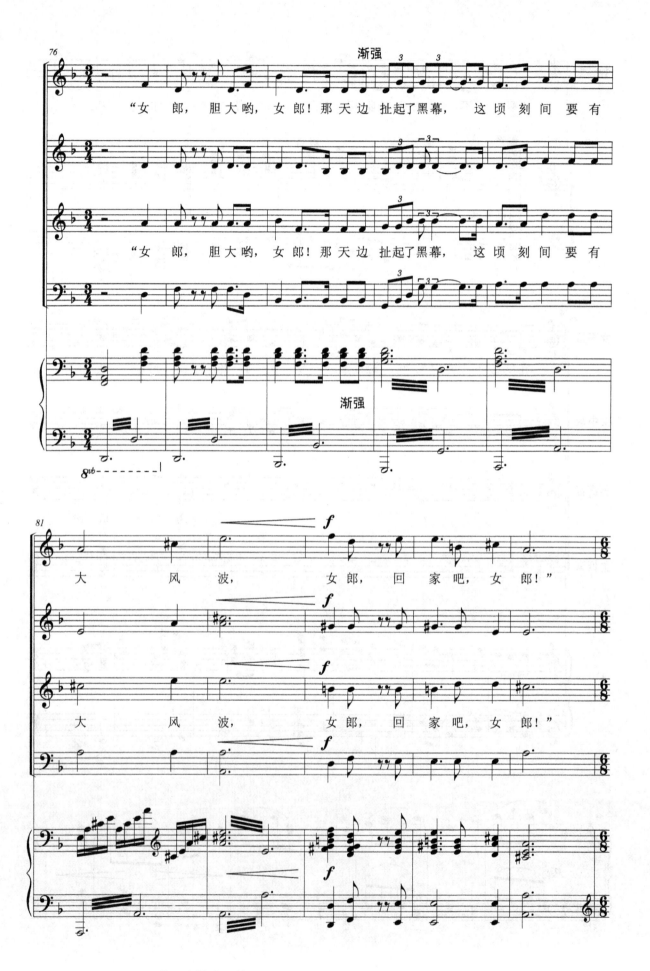

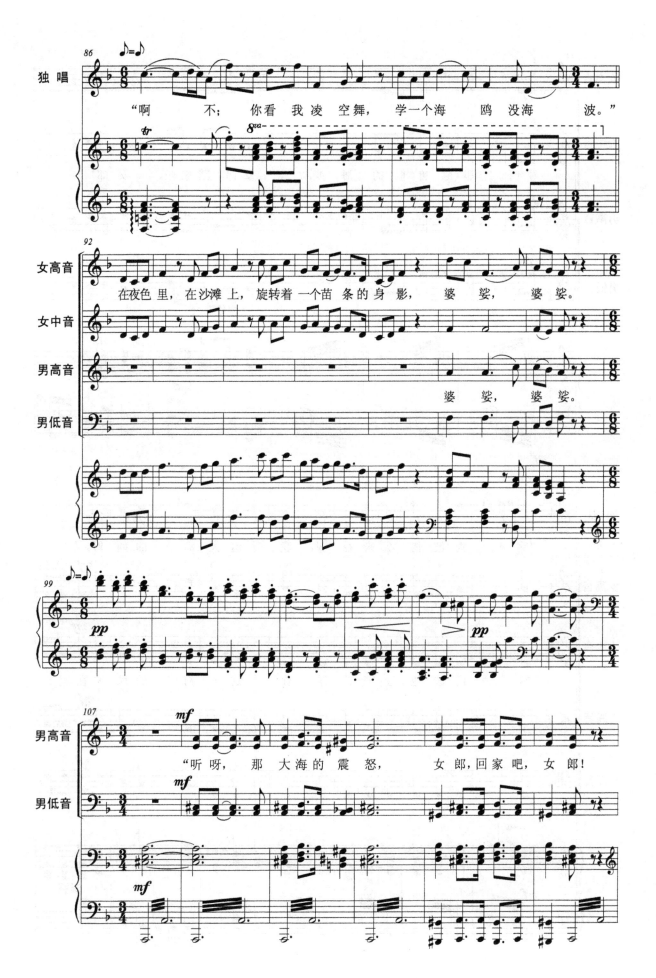

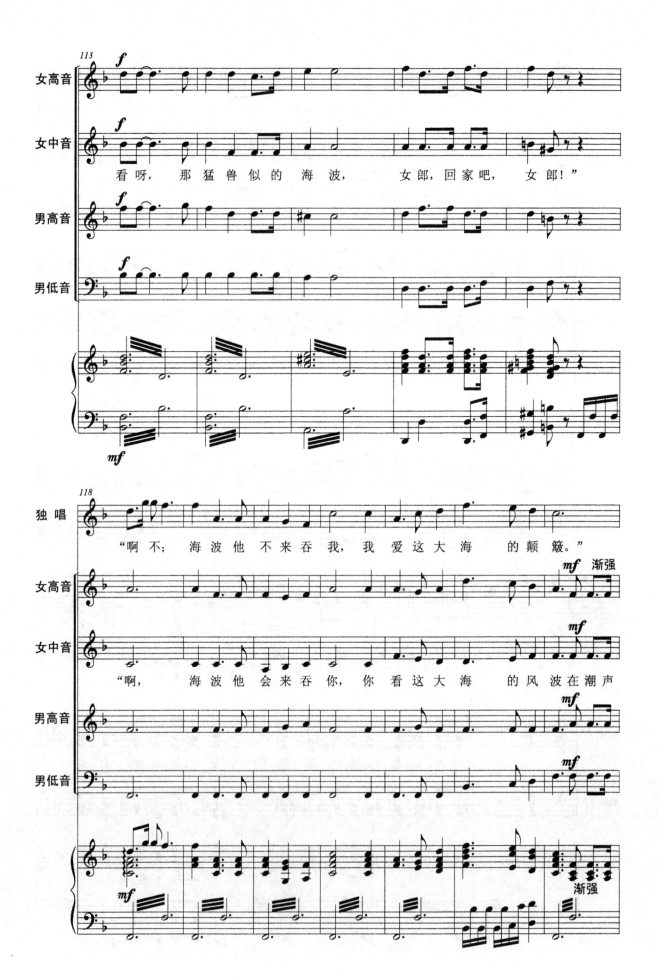

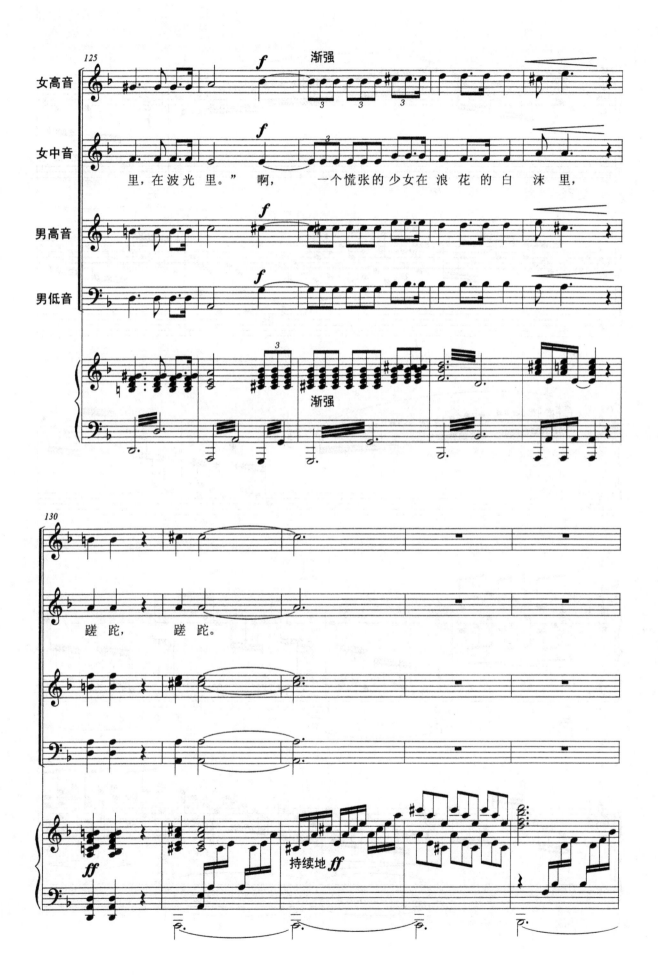

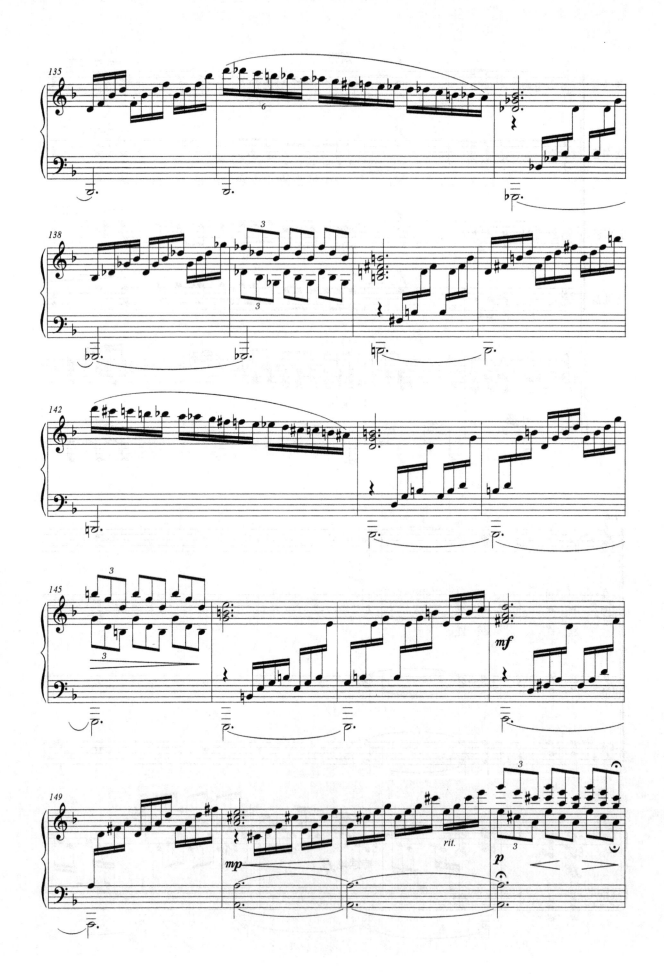

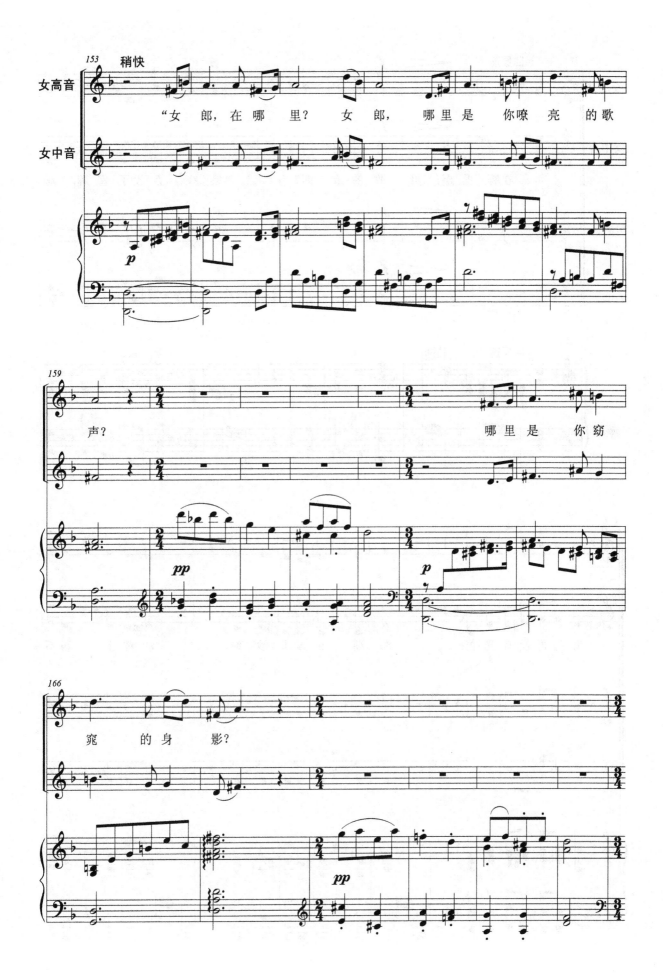

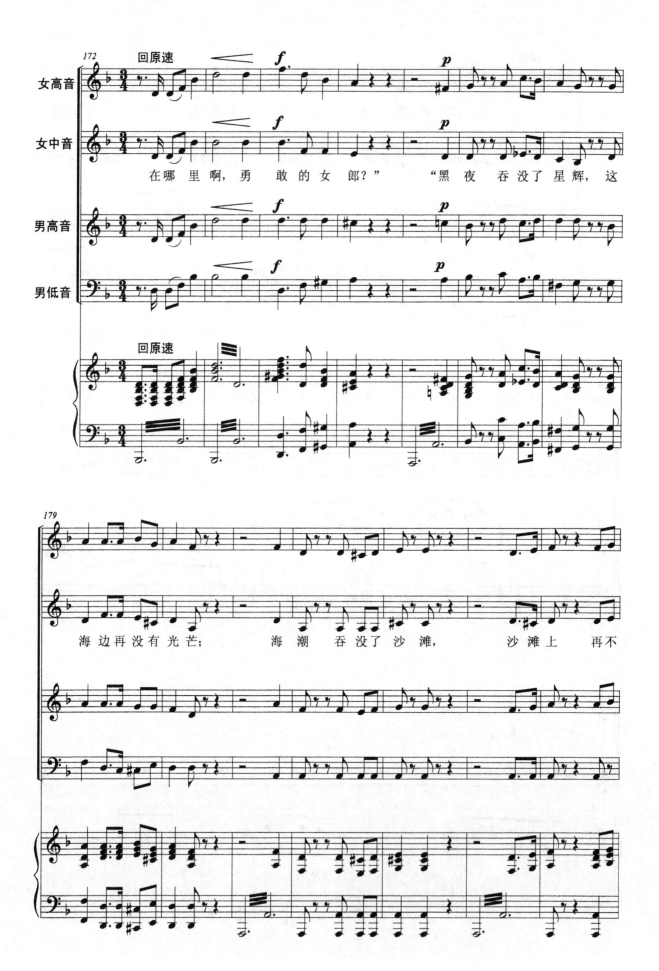

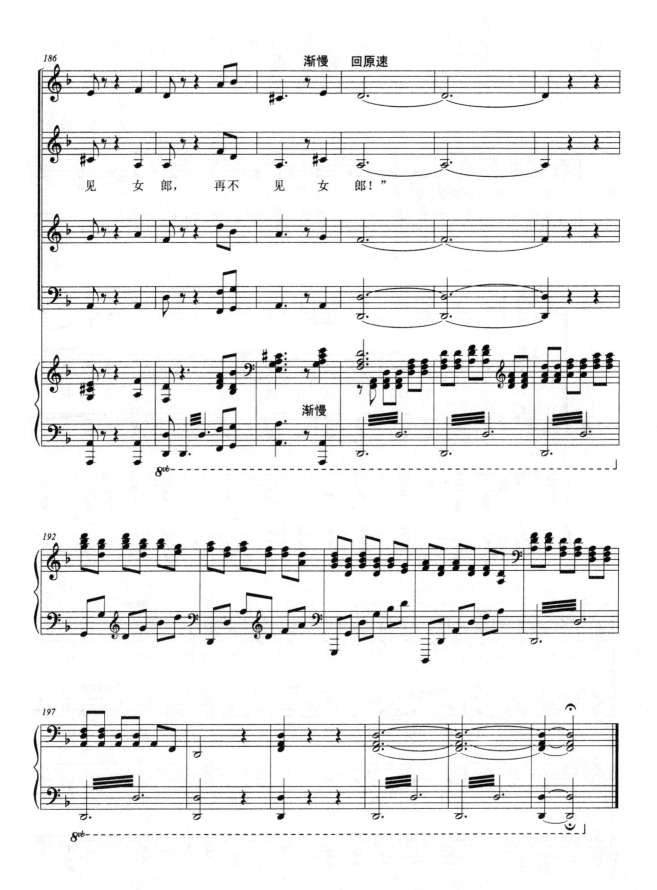

玫瑰三愿

(女声合唱)

龙七 词
黄自 曲
黄飞然 编合唱

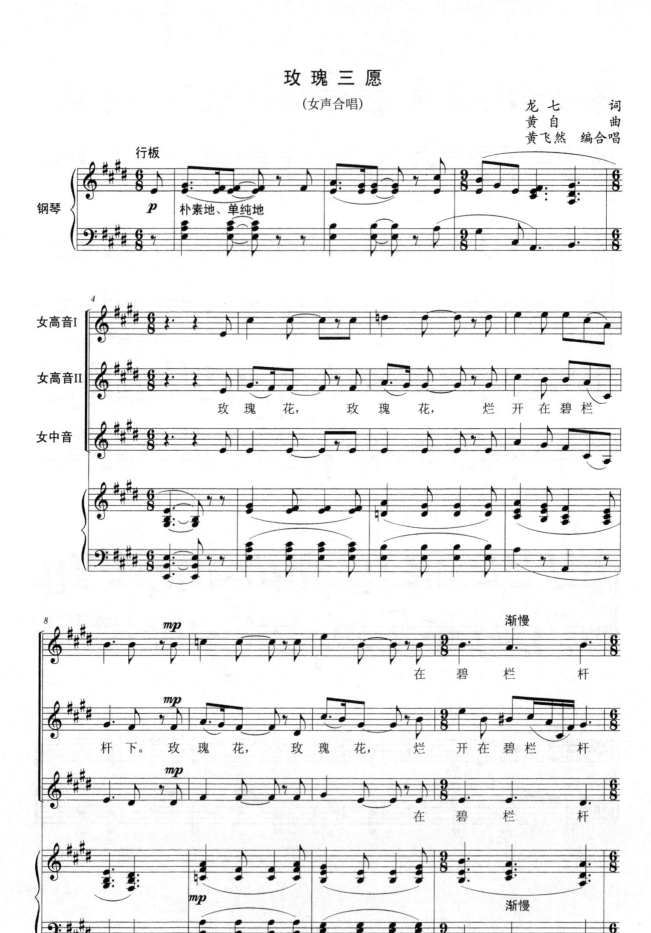

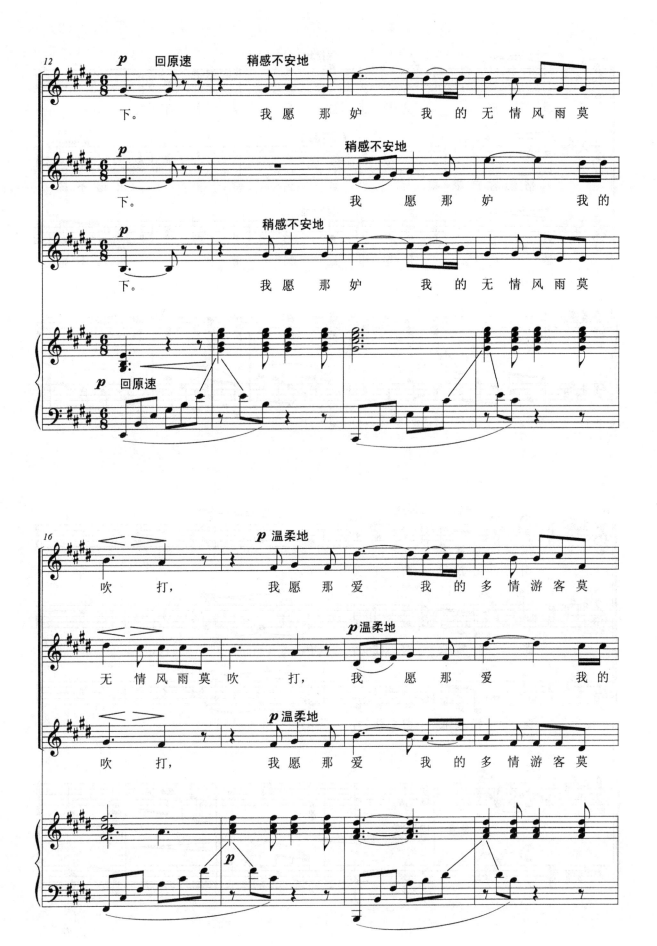

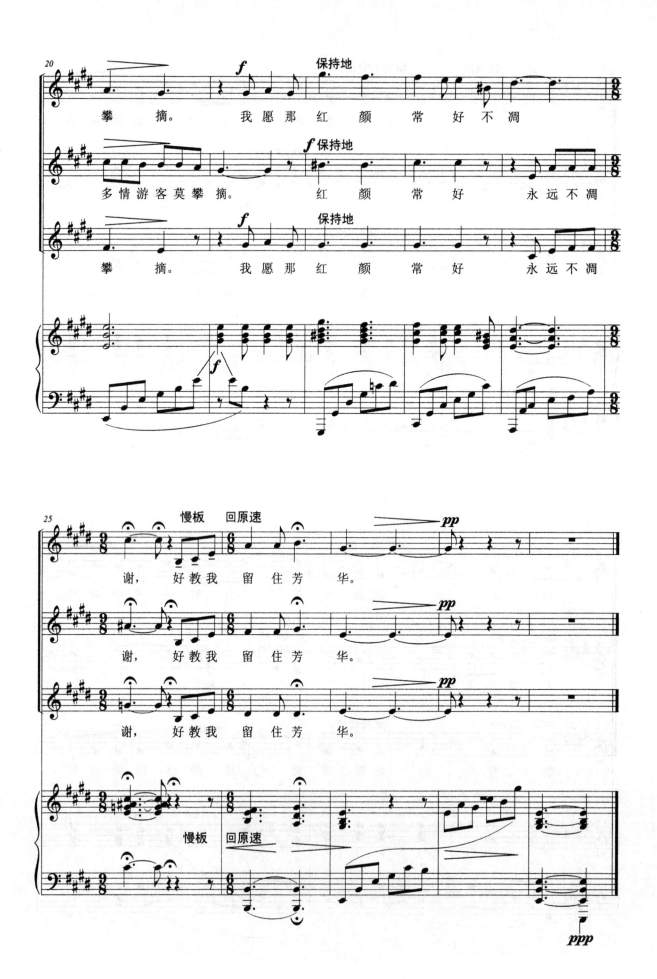

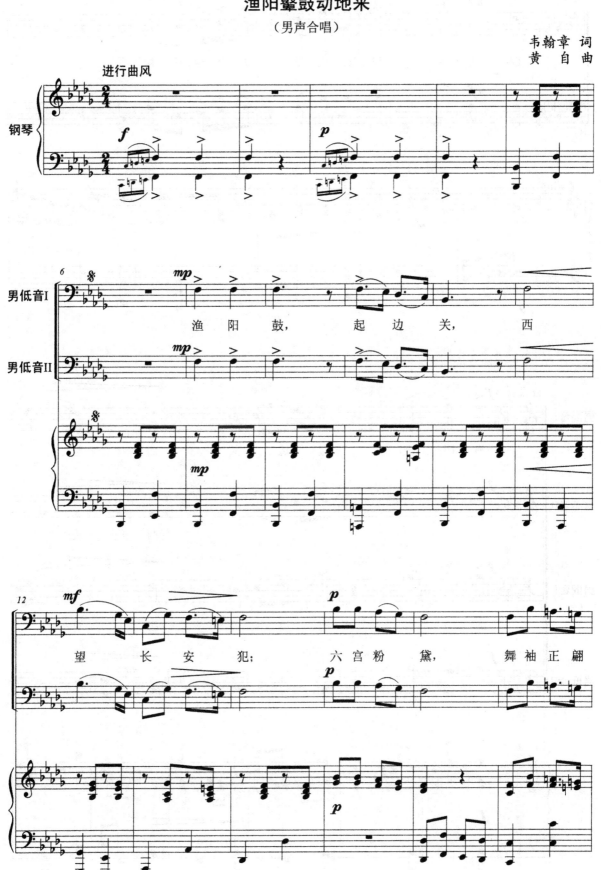

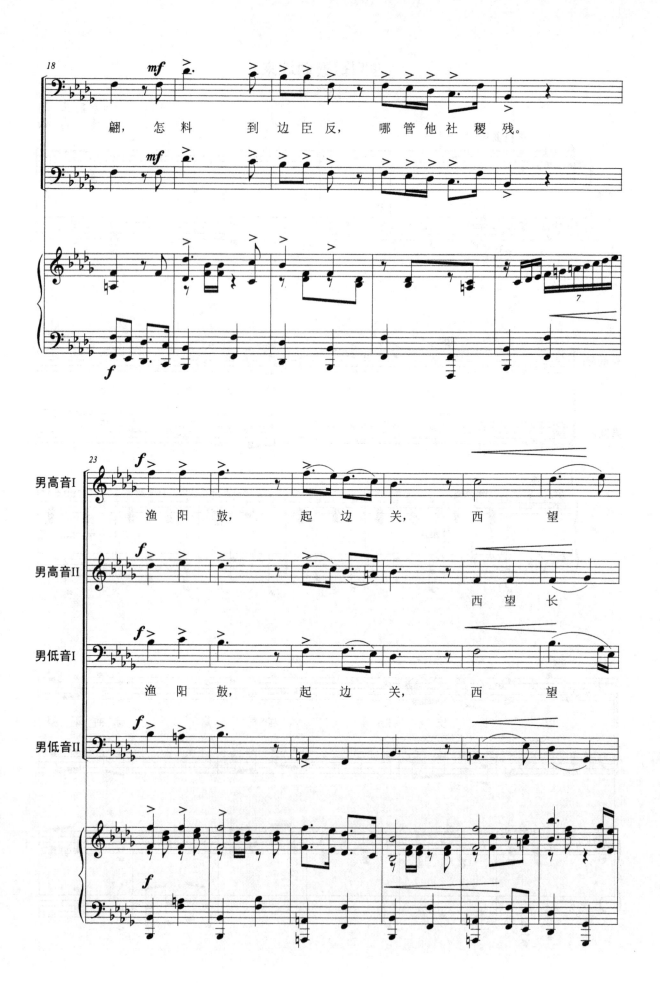

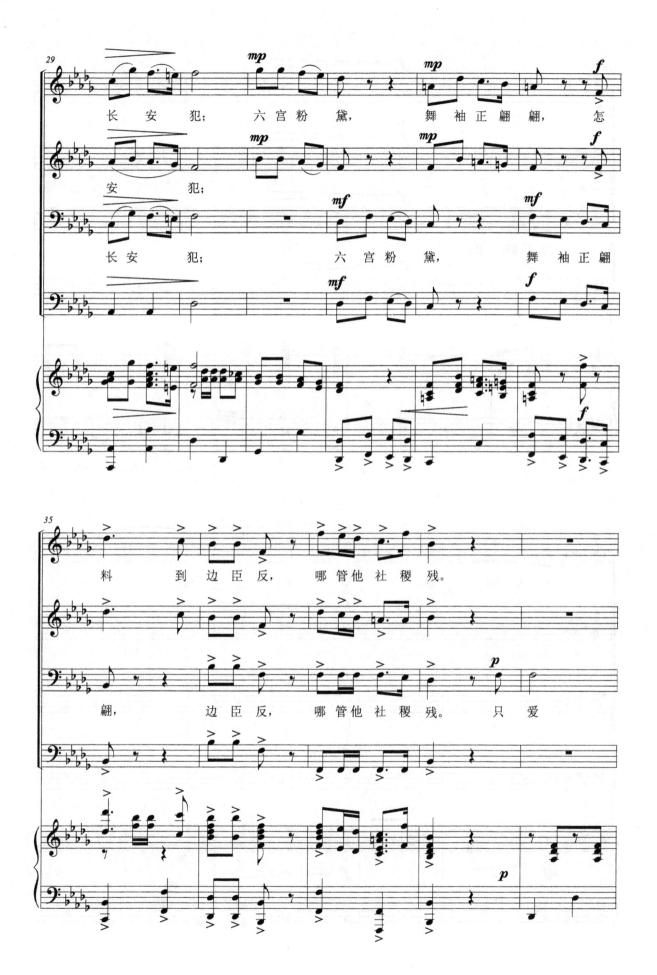

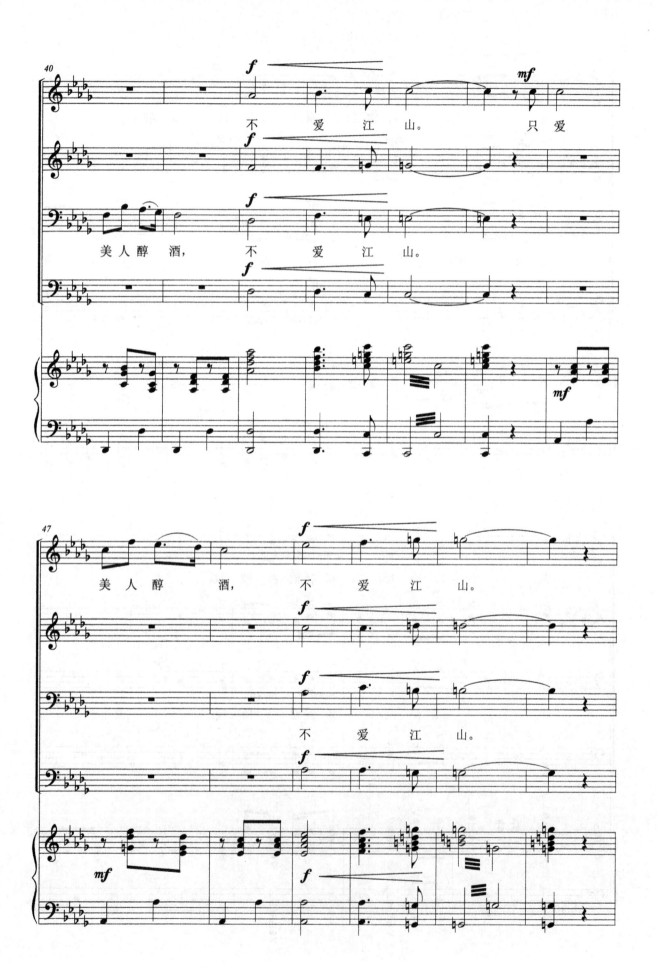

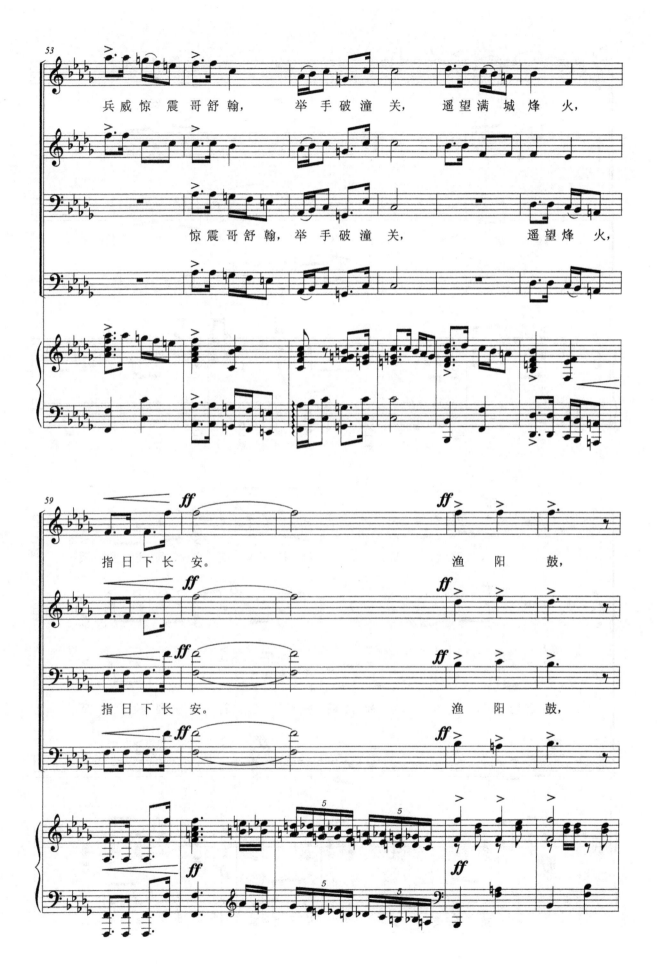

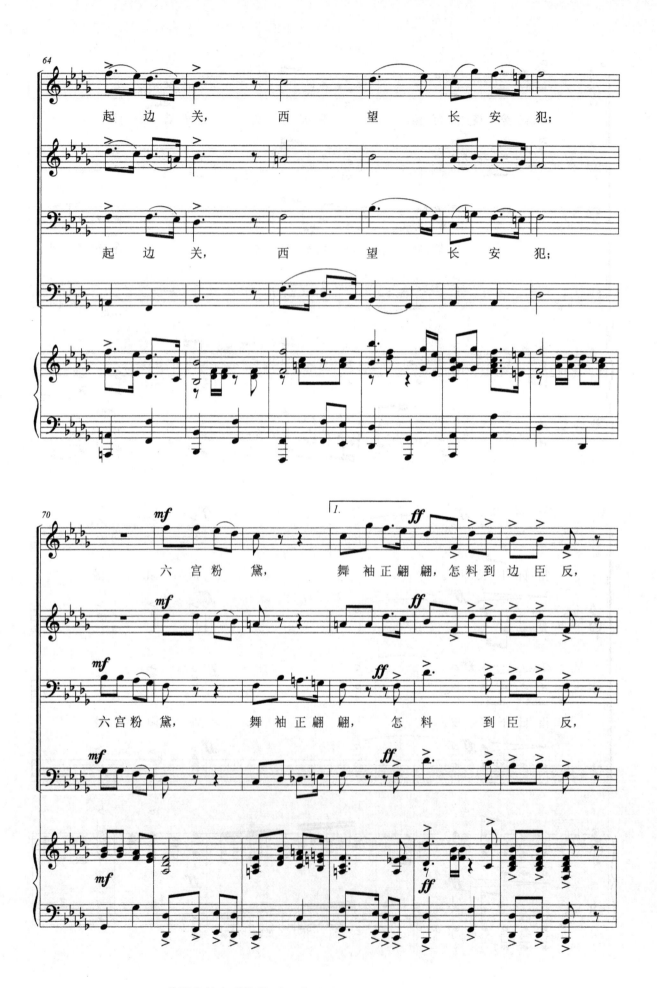

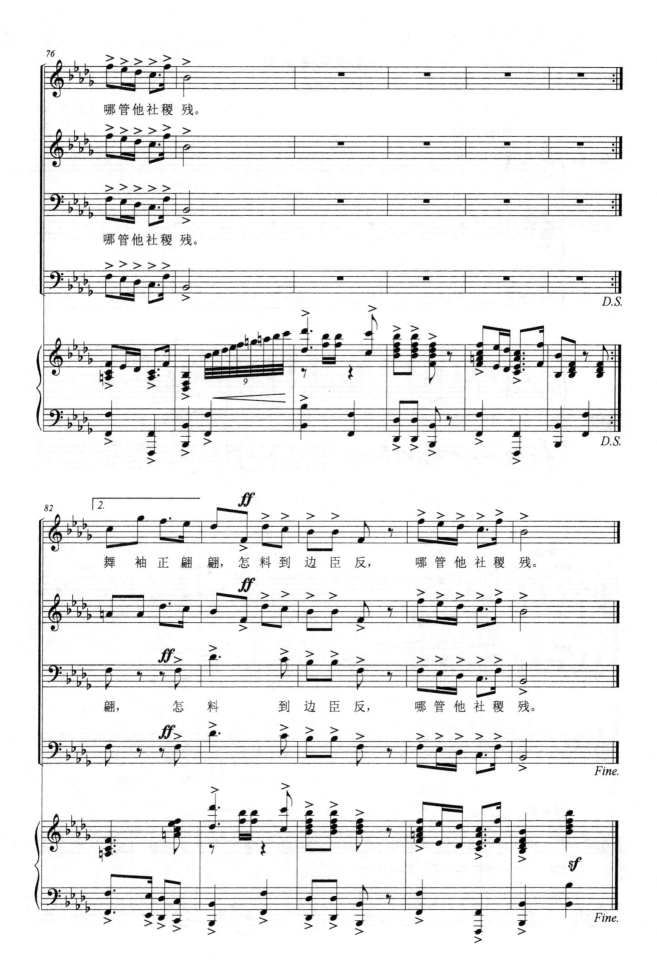

山在虚无缥缈间

（女声合唱）

韦翰章 词
黄 自 曲

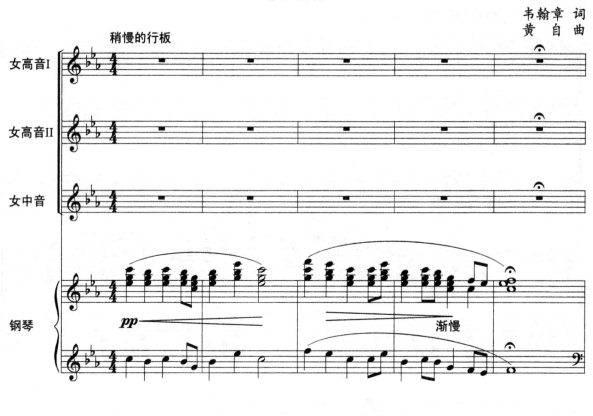

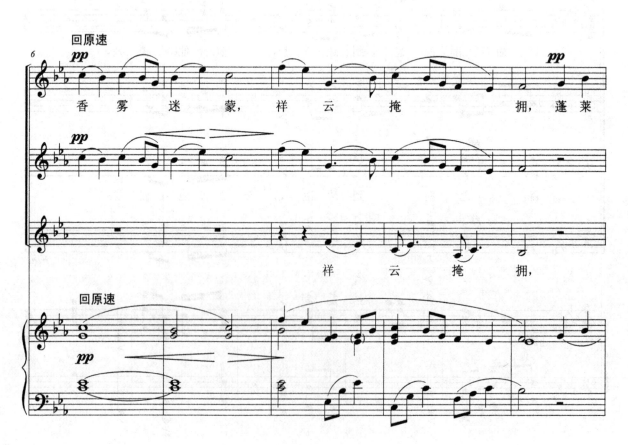

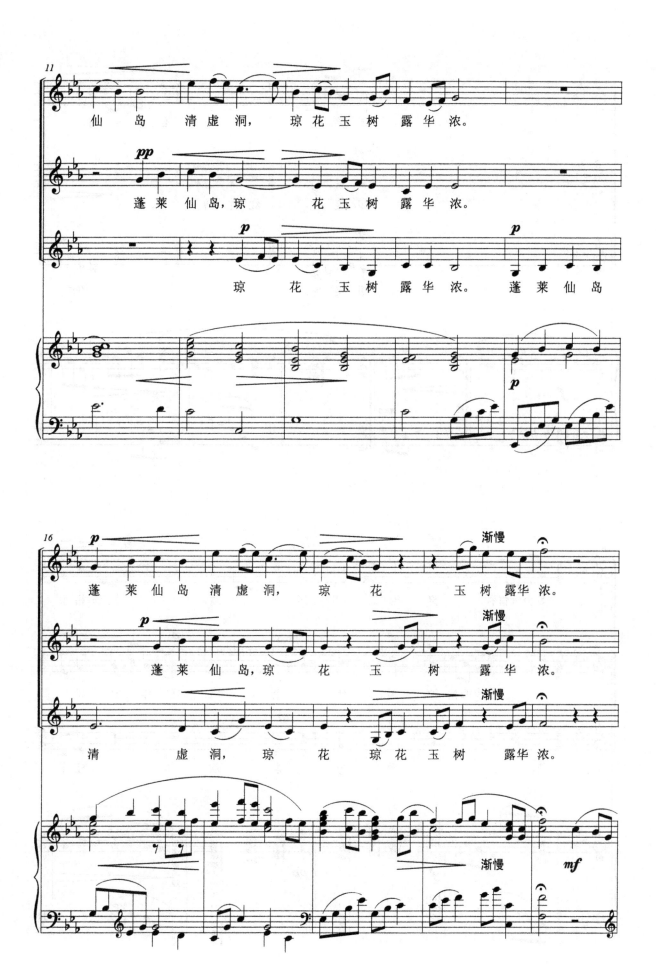

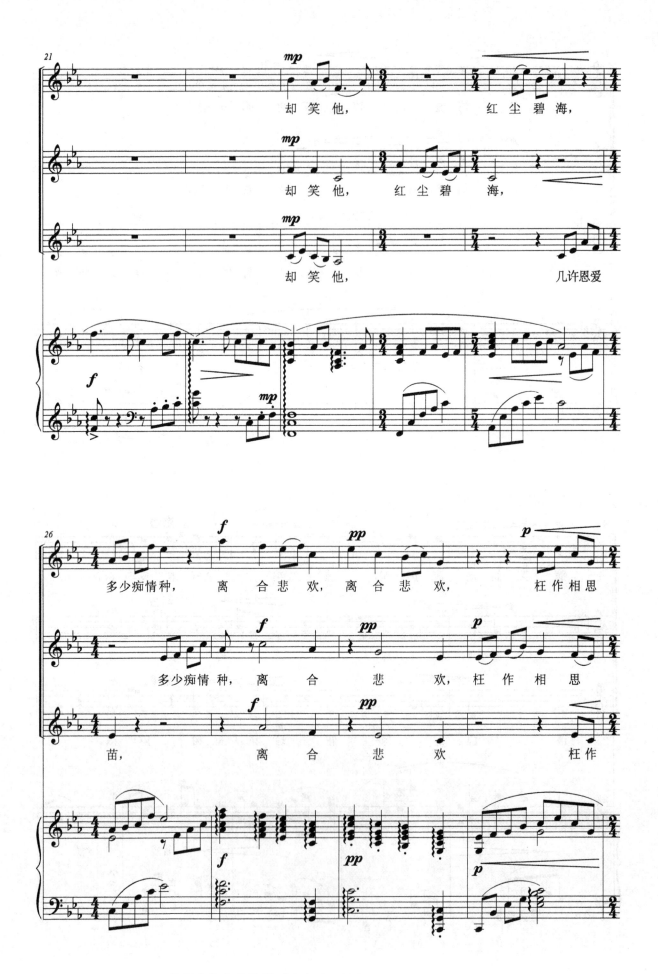

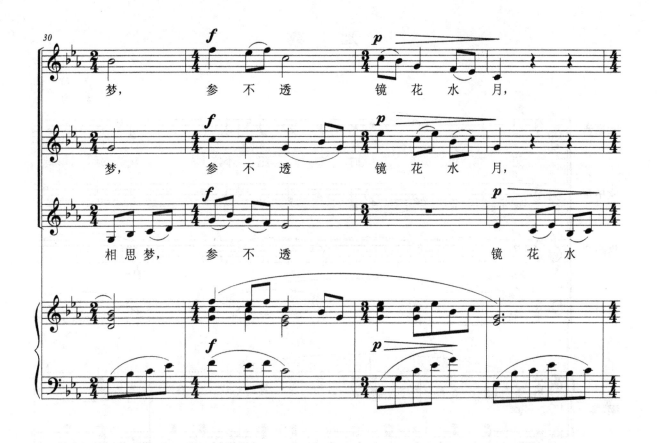
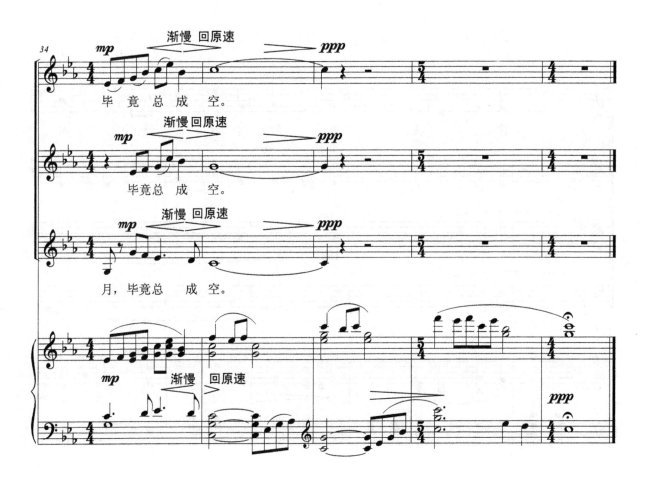

109 | 第二部分 中国合唱作品选编

本 事

卢前 词
黄自 曲

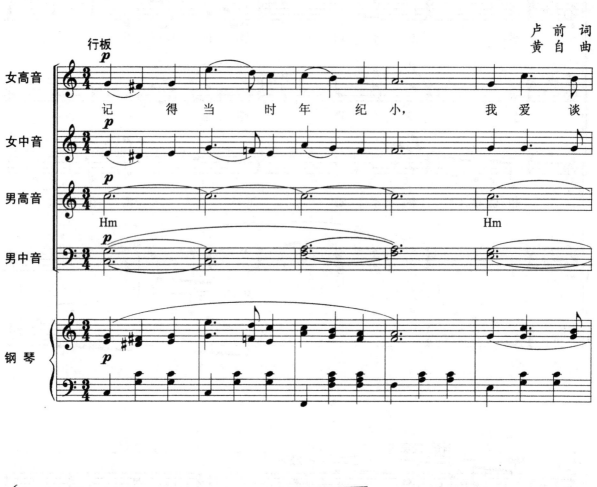

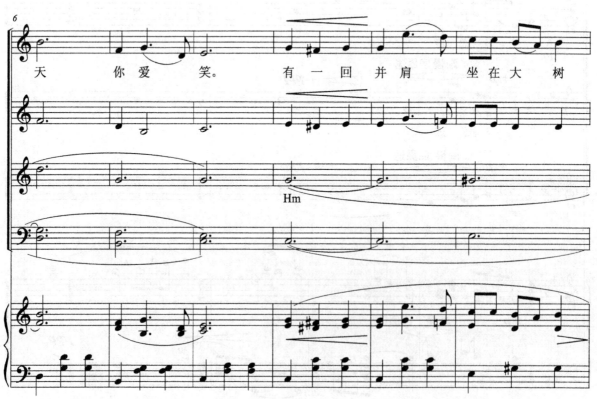

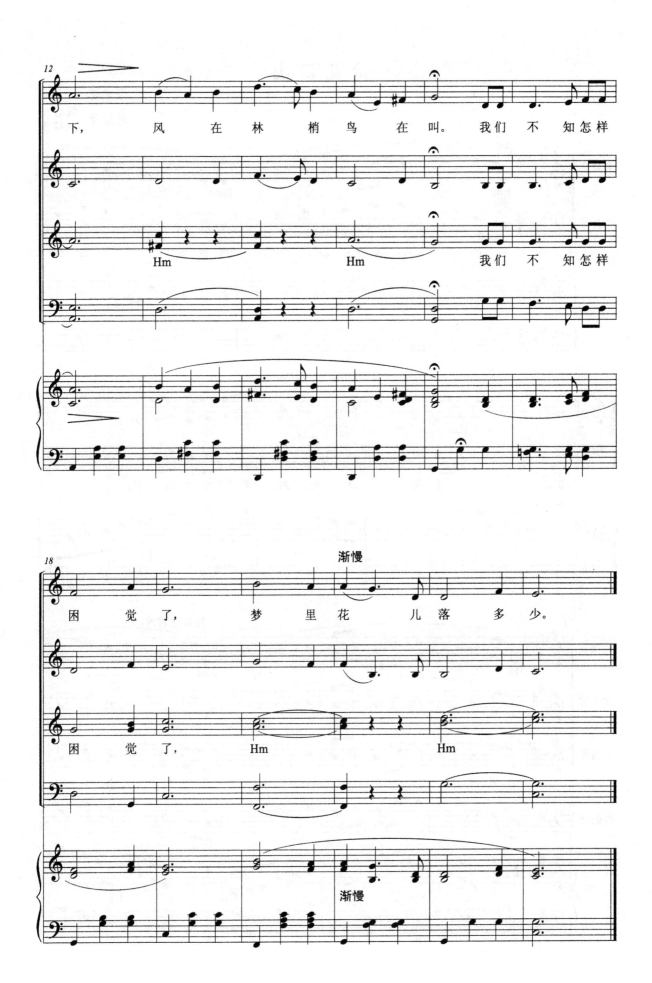

松花江上

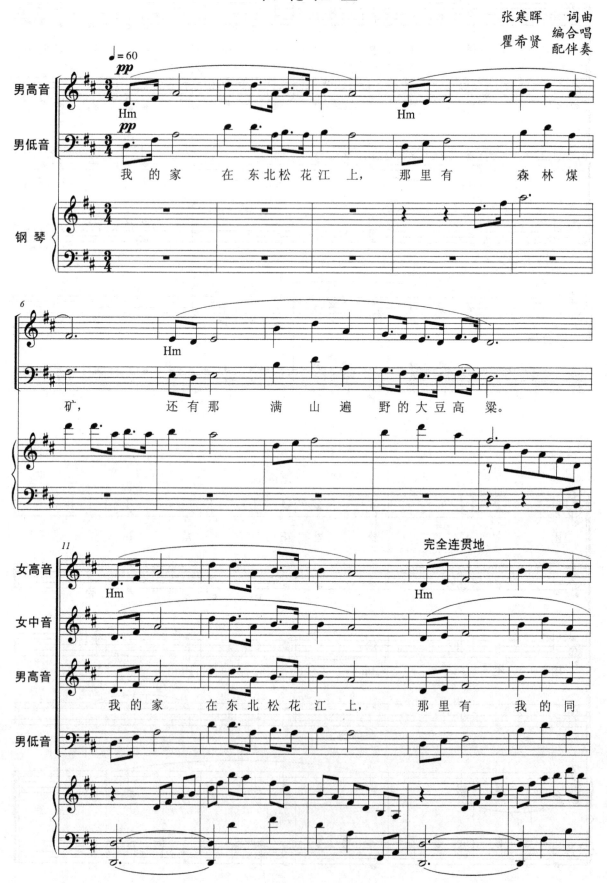

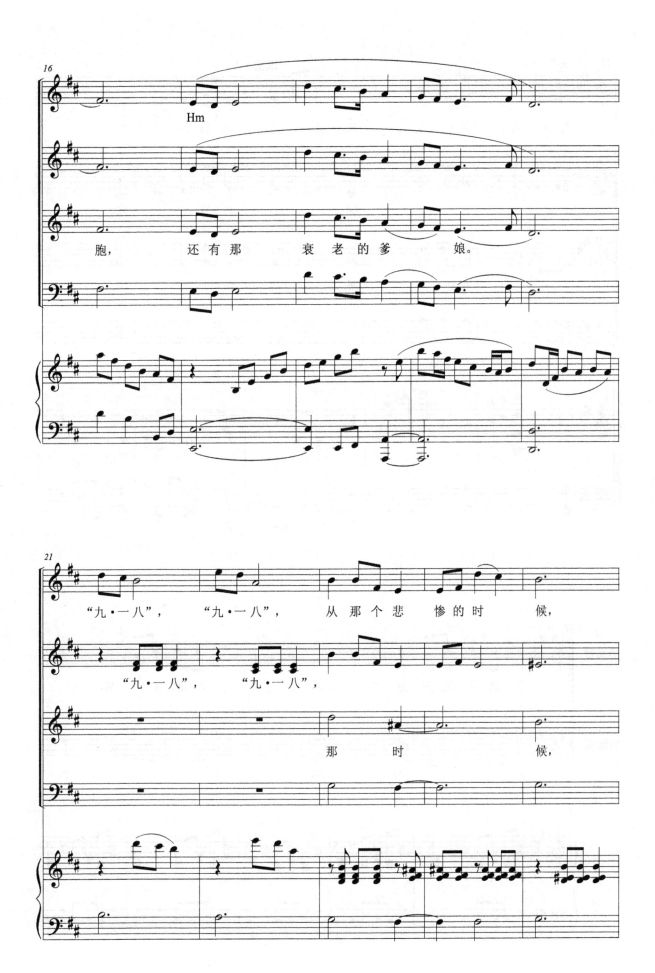

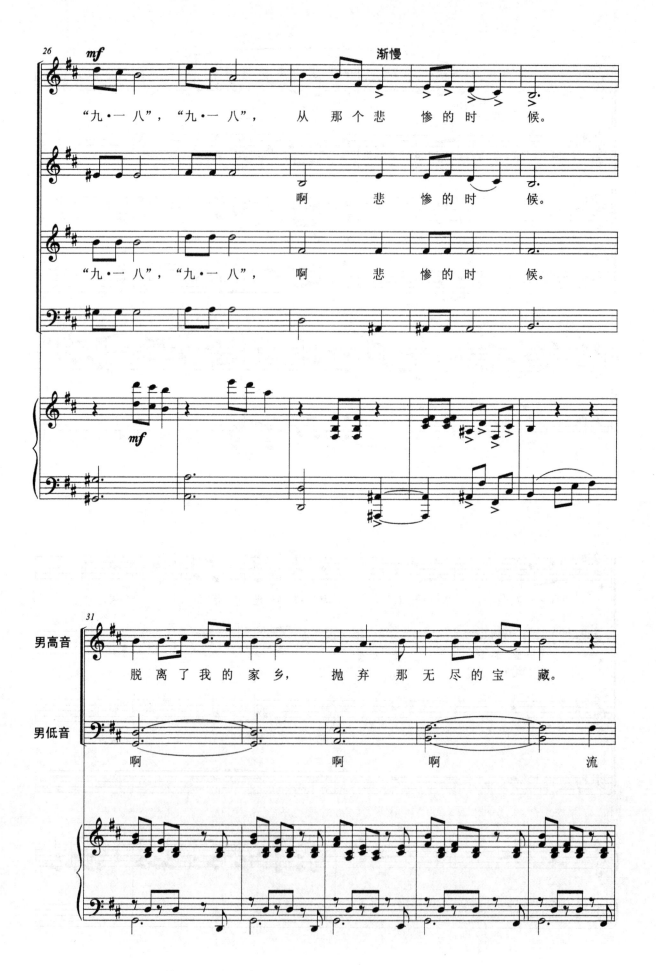

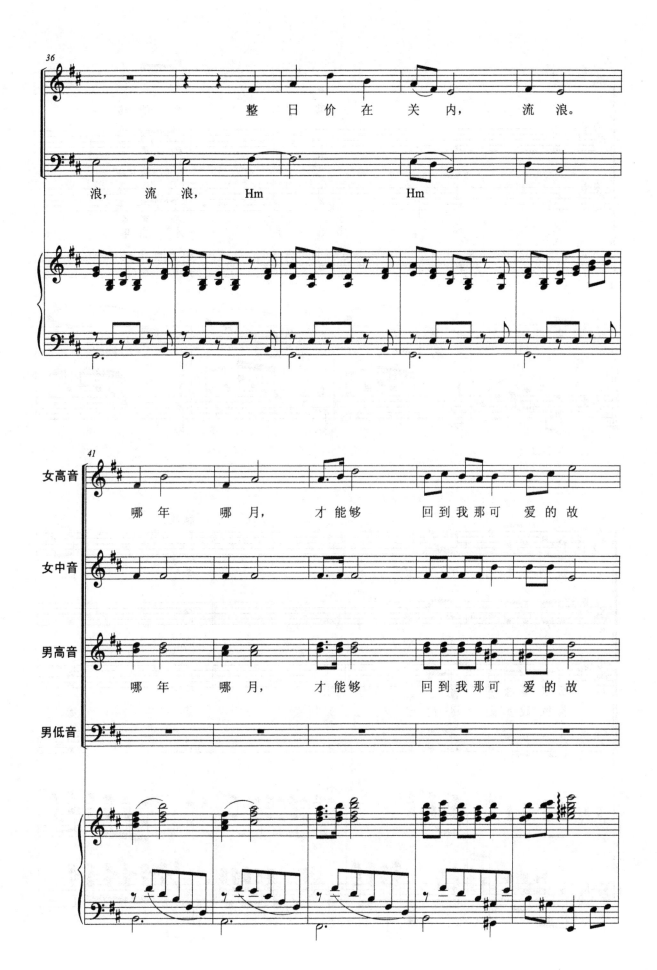

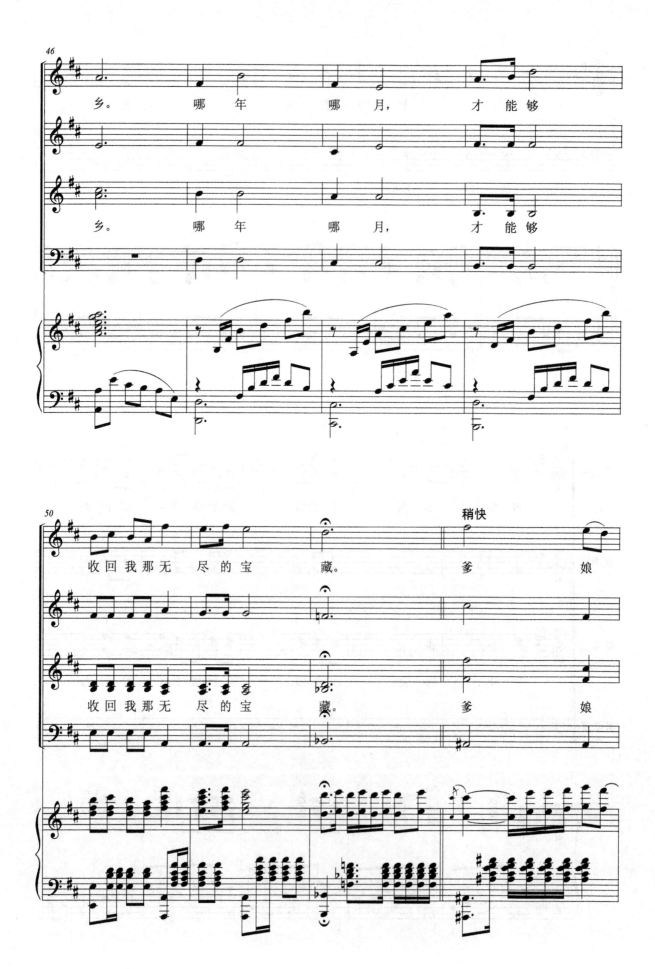

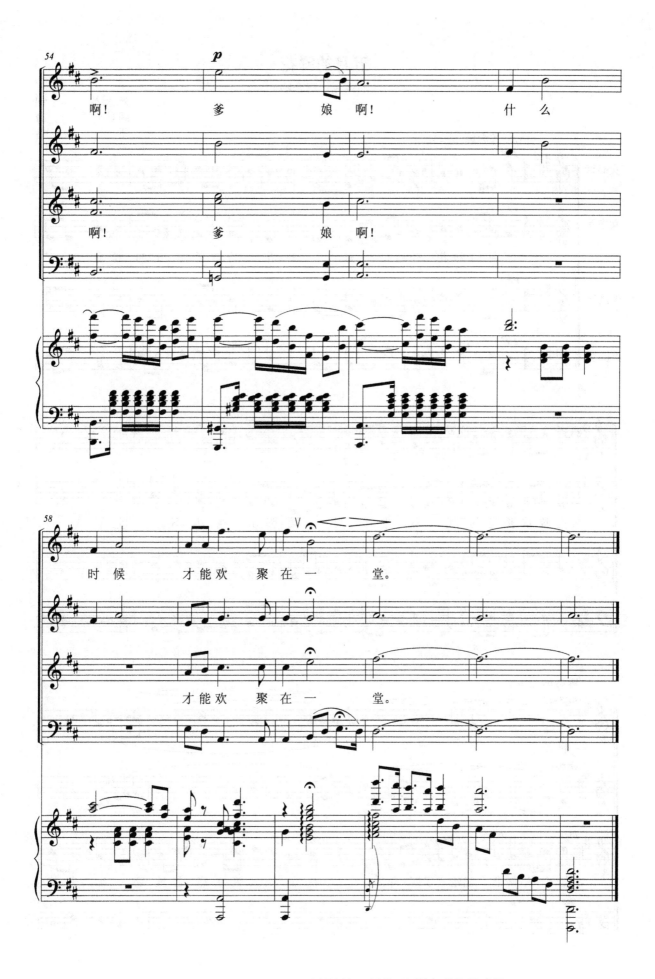

五月的鲜花

（混声无伴奏合唱）

光未然 词
阎述诗 曲
茅沅 编合唱

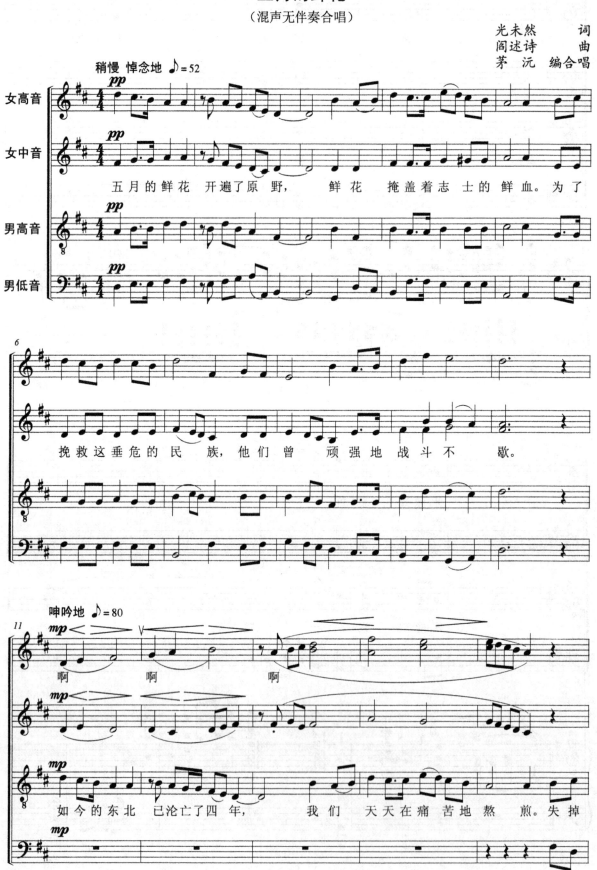

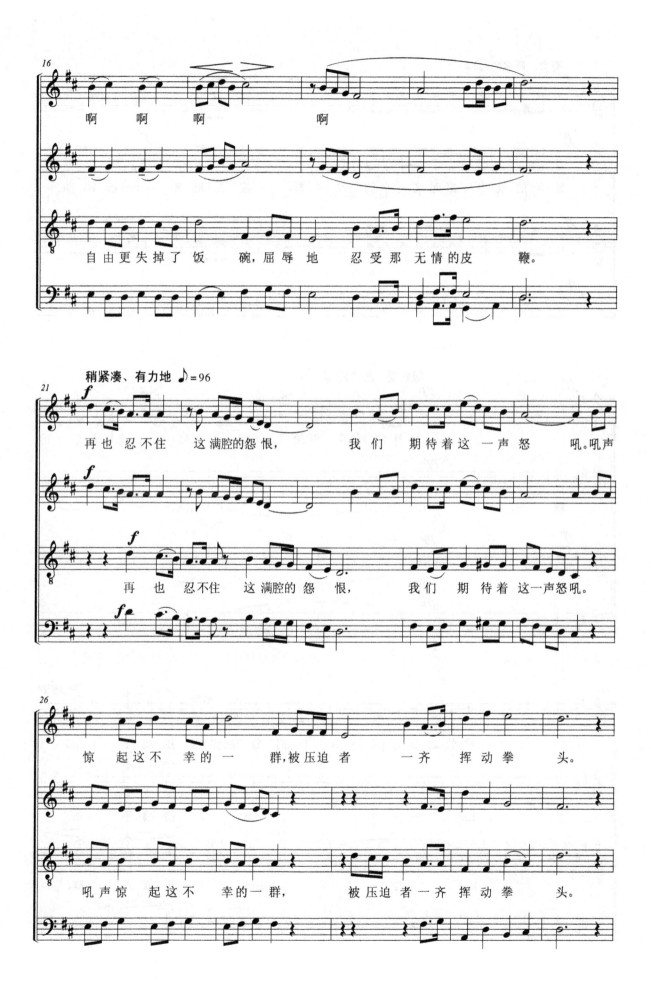

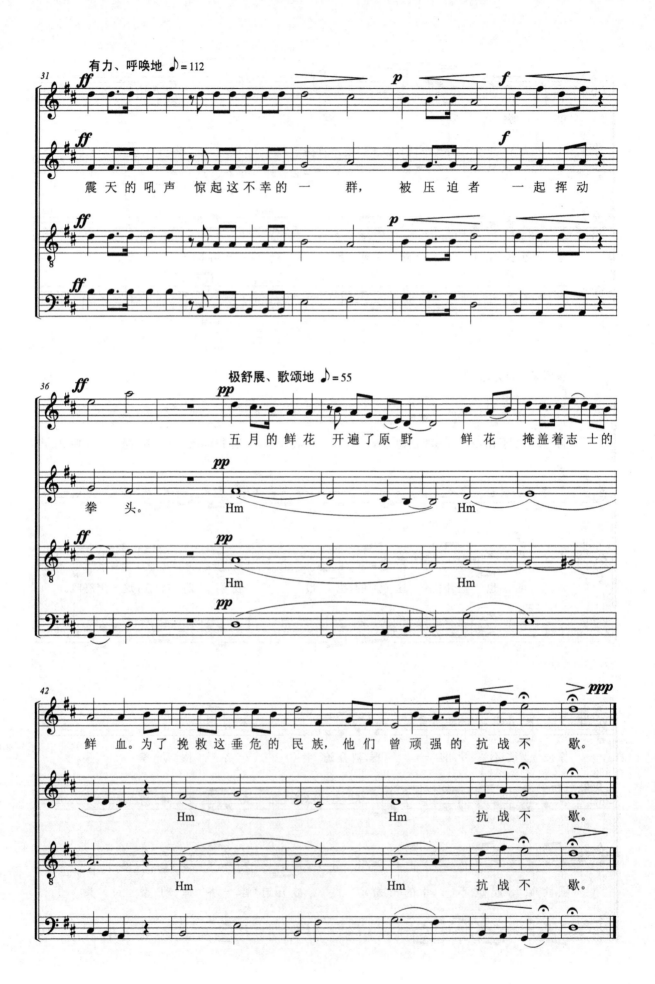

在太行山上

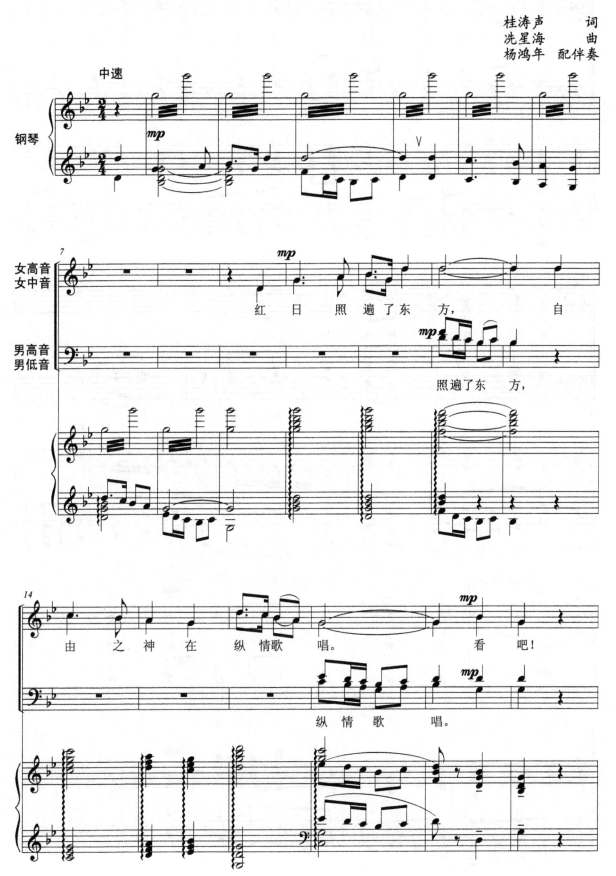

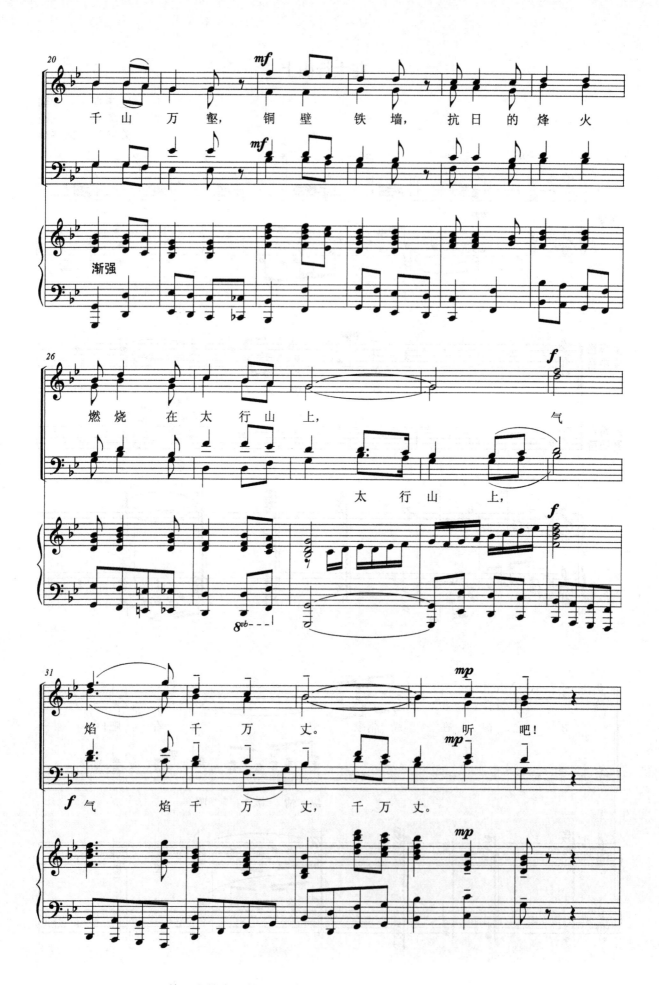

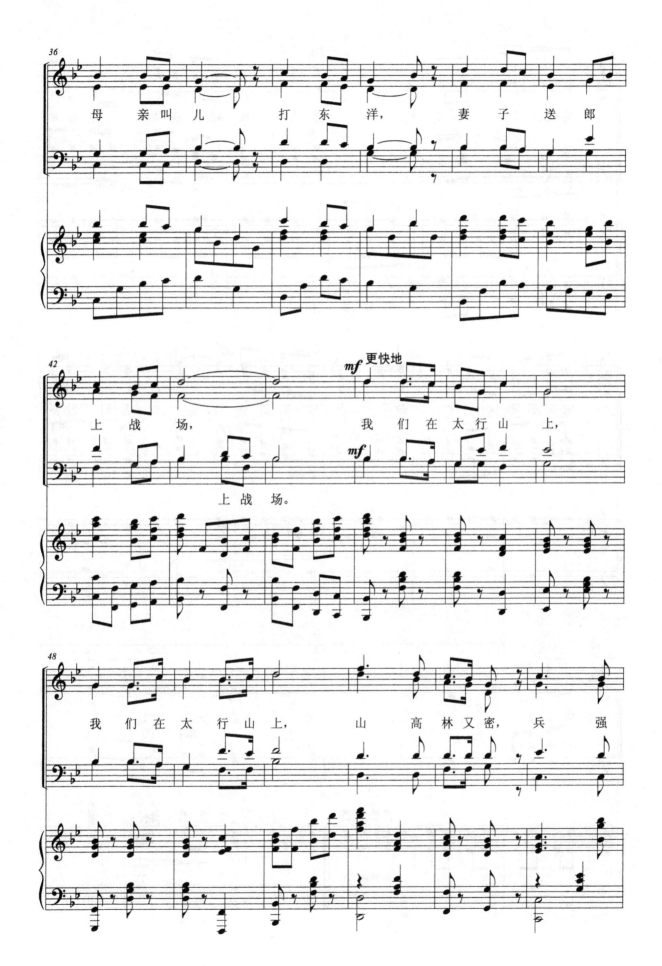

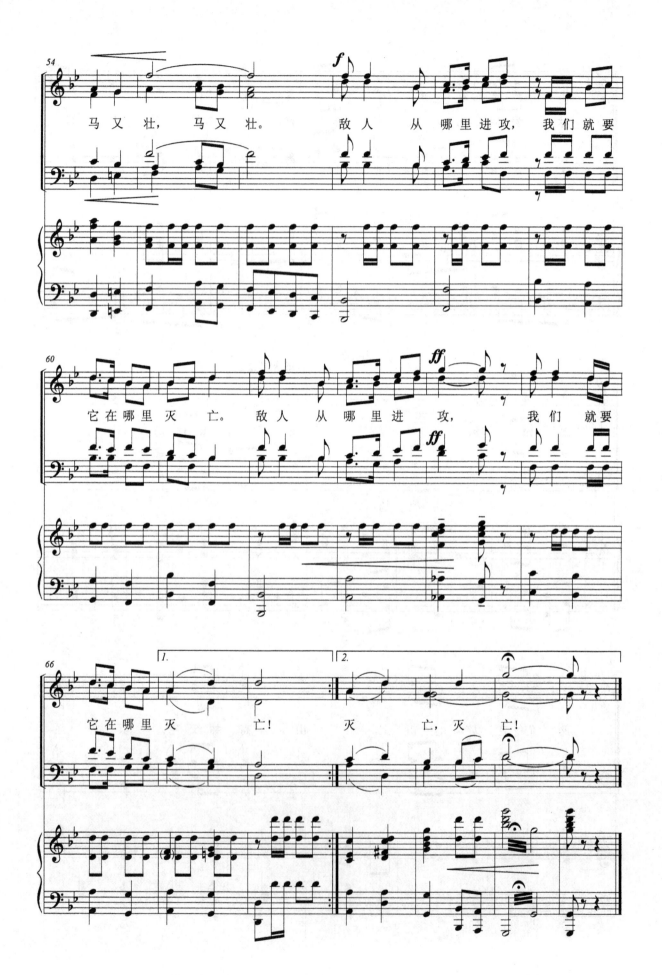

黄 水 谣
——《黄河大合唱》第五乐章

光未然 词
冼星海 曲

朗诵：我们是黄河的儿女！我们艰苦奋斗，一天天接近

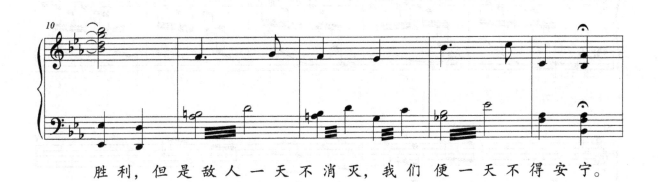

胜利，但是敌人一天不消灭，我们便一天不得安宁。

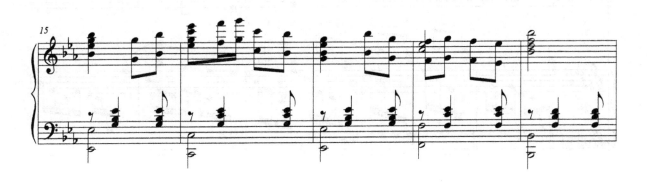

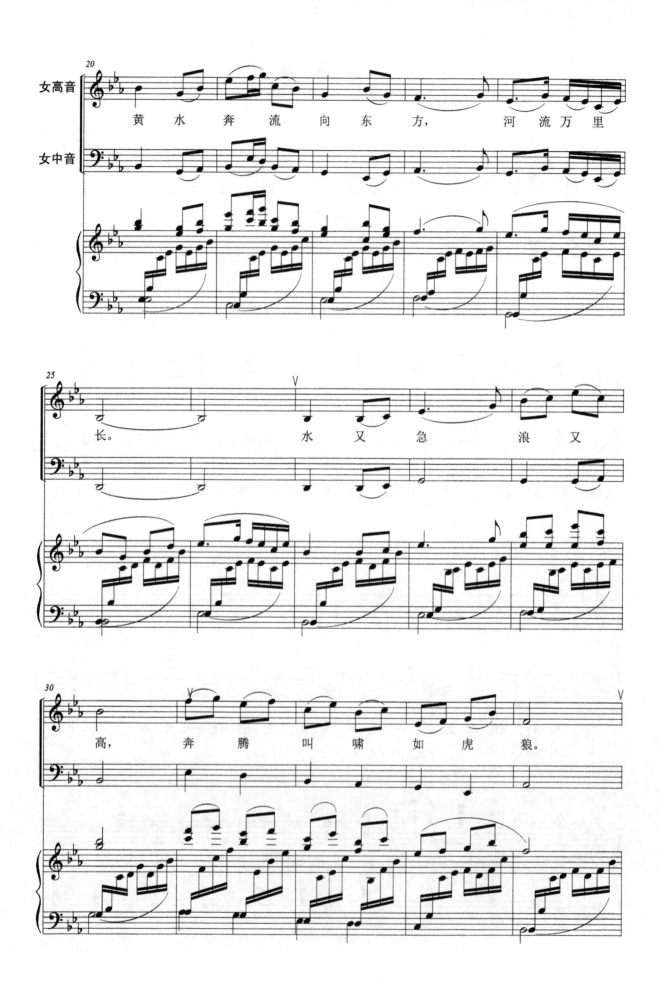

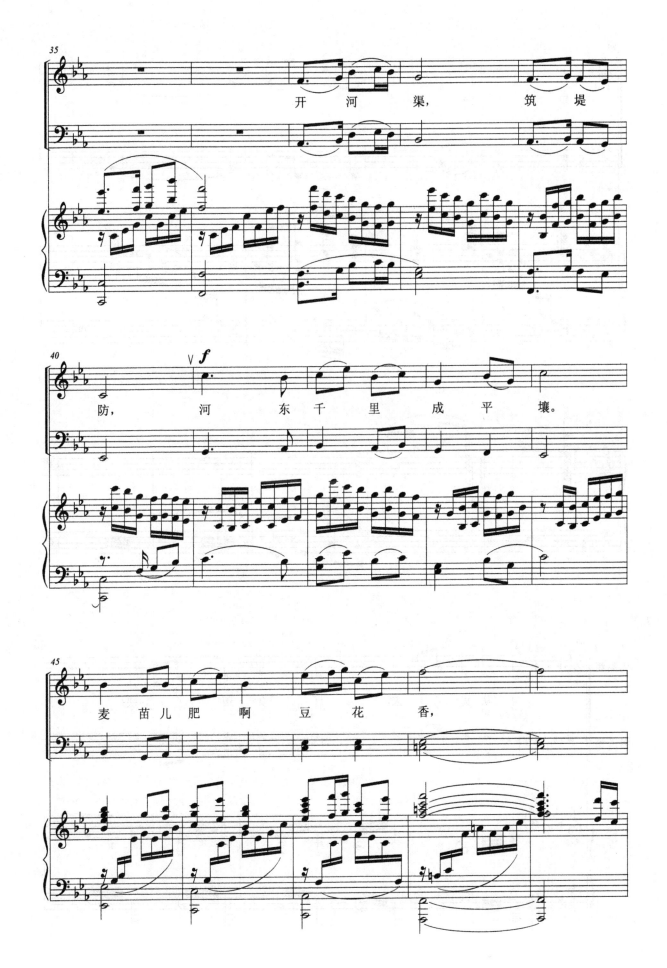

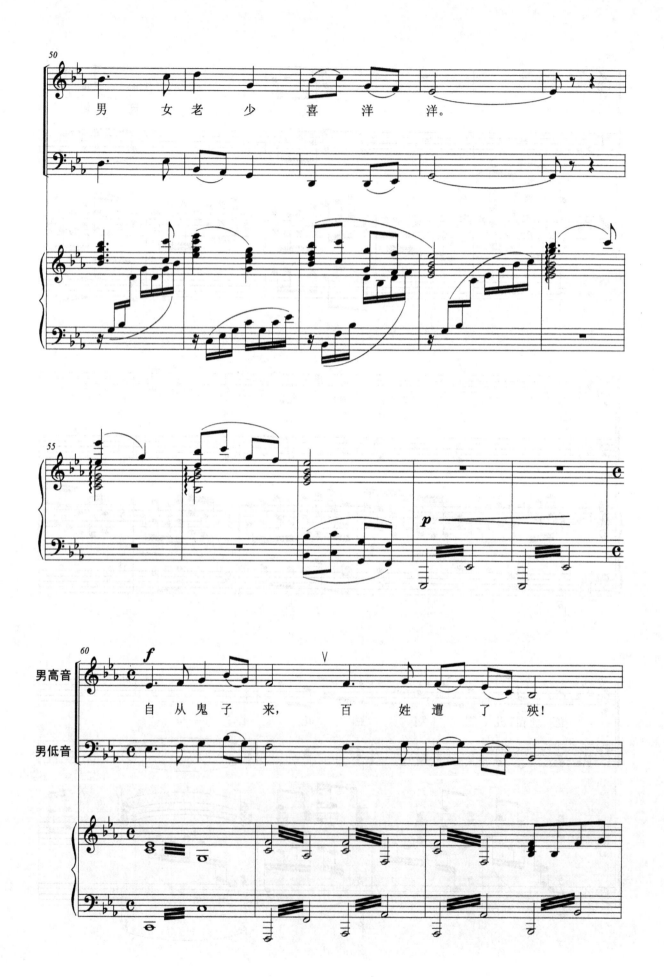

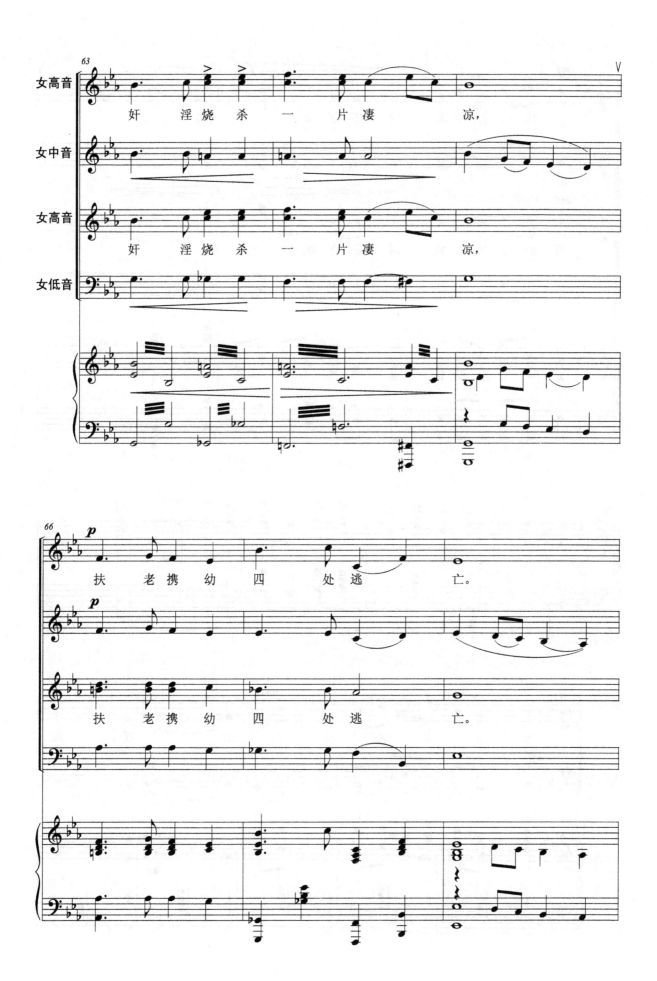

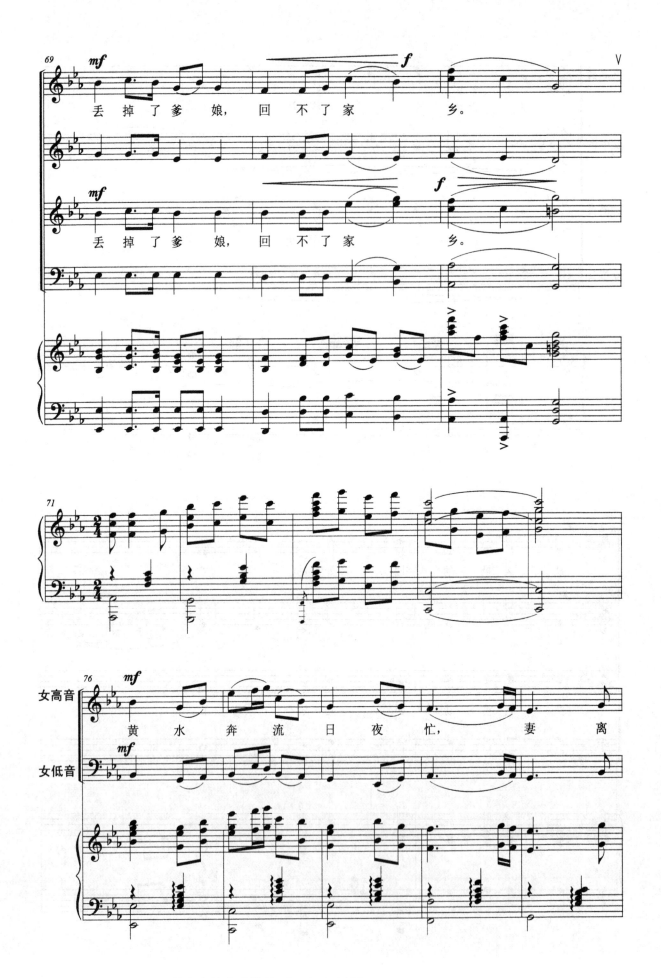

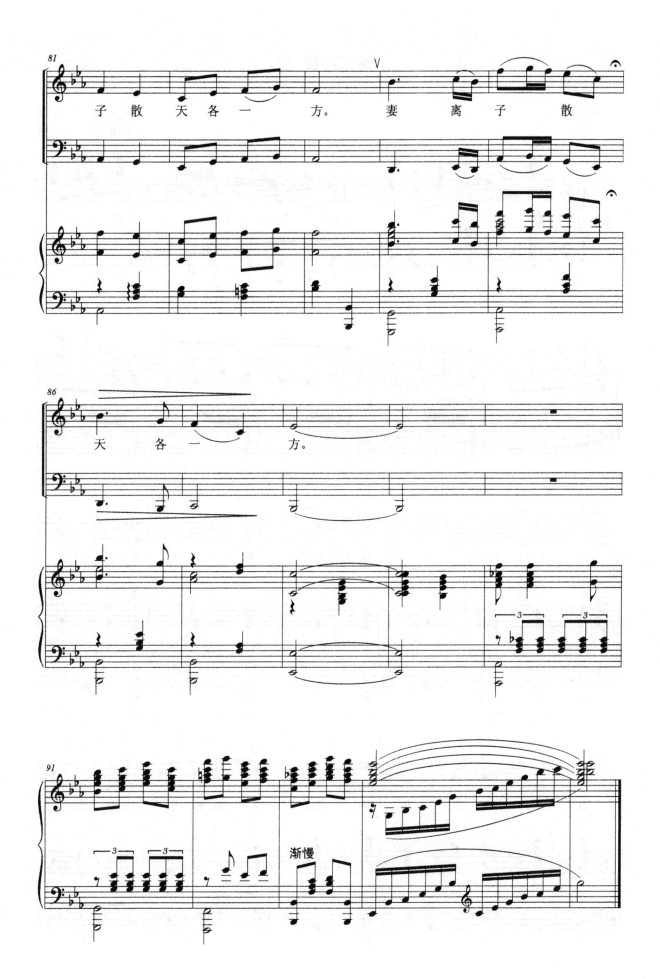

保卫黄河

——《黄河大合唱》第六乐章

光未然 词
冼星海 曲

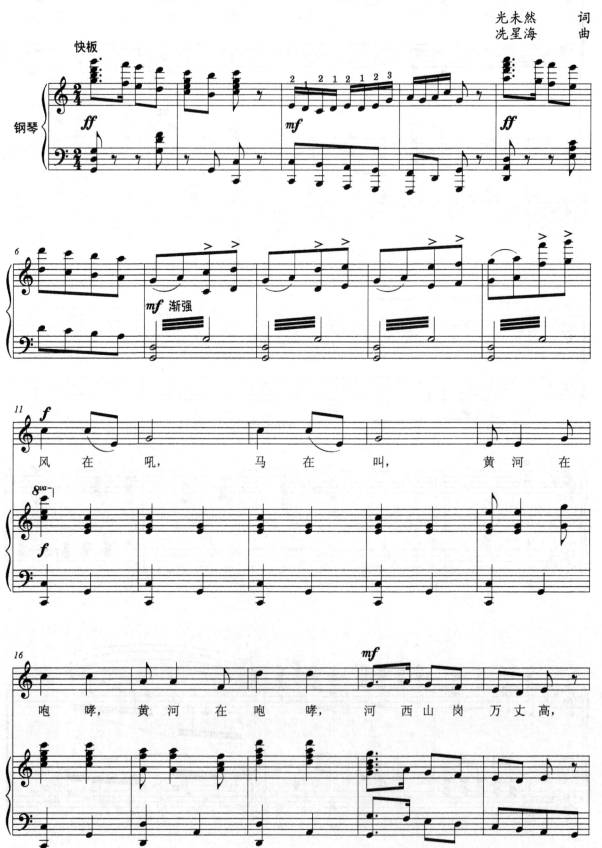

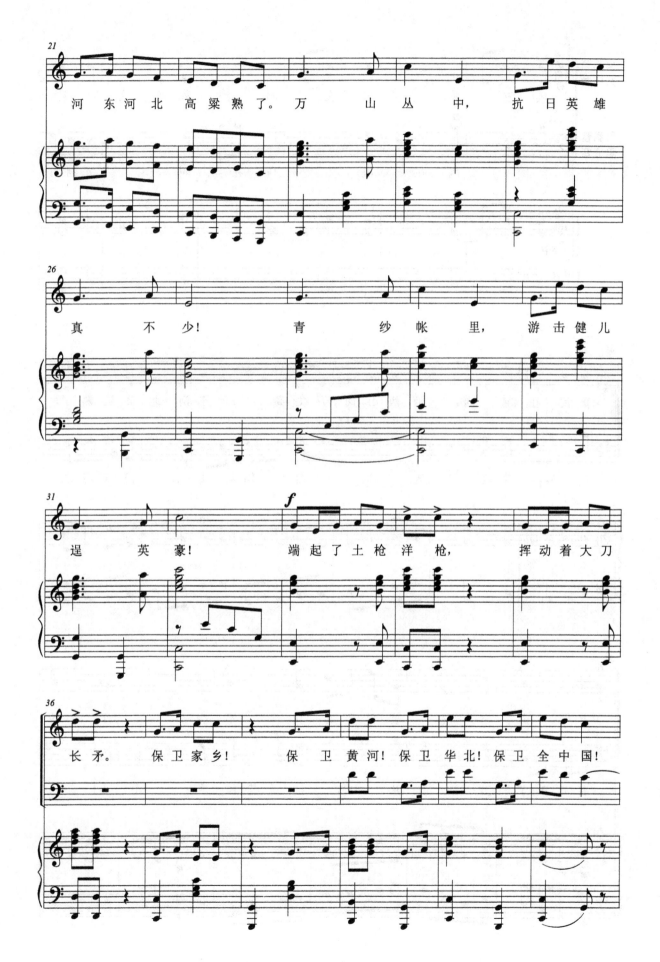

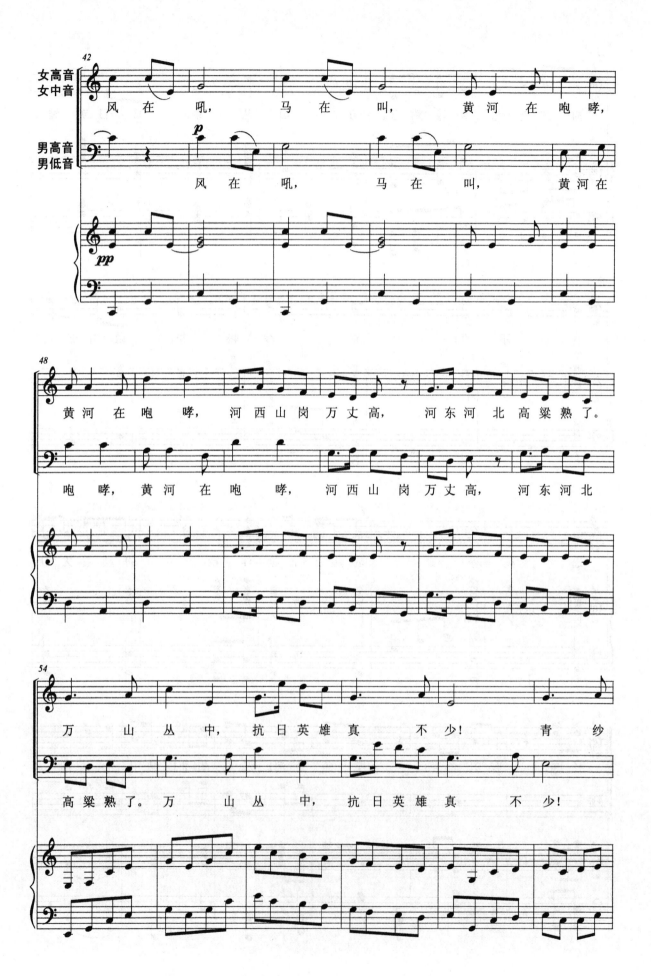

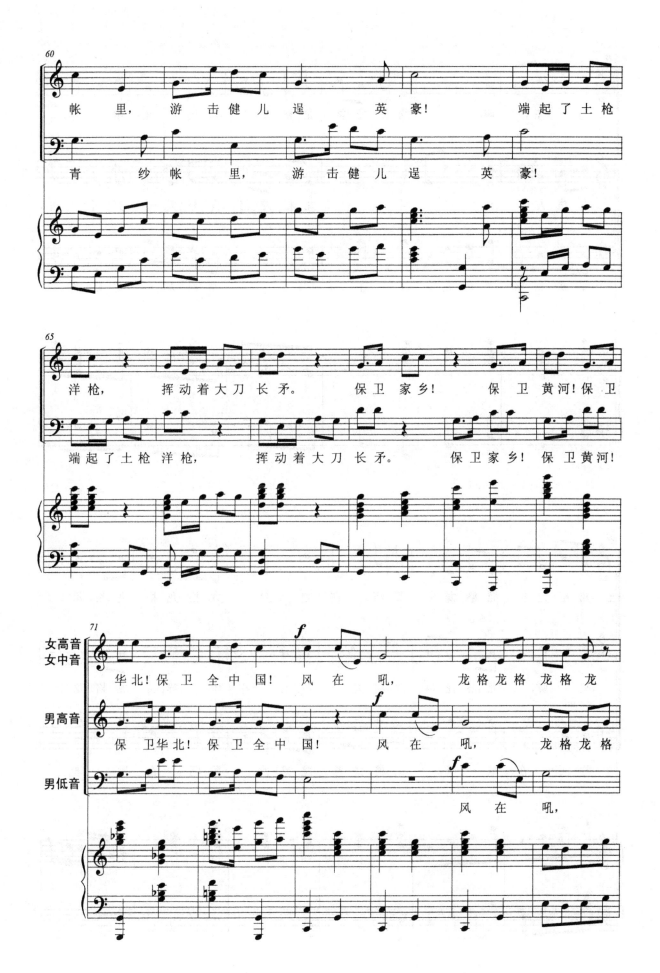

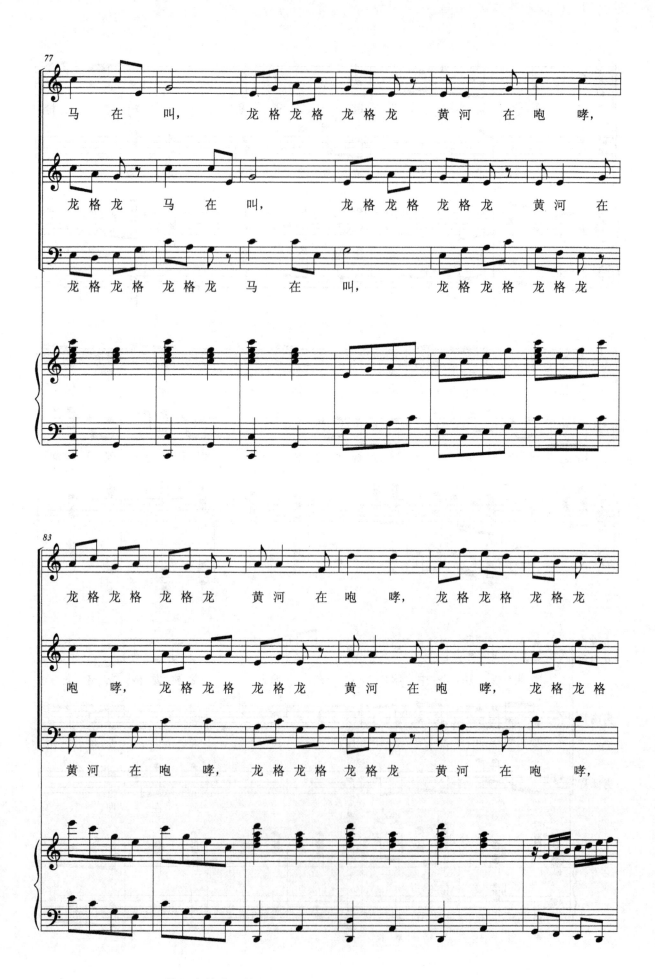

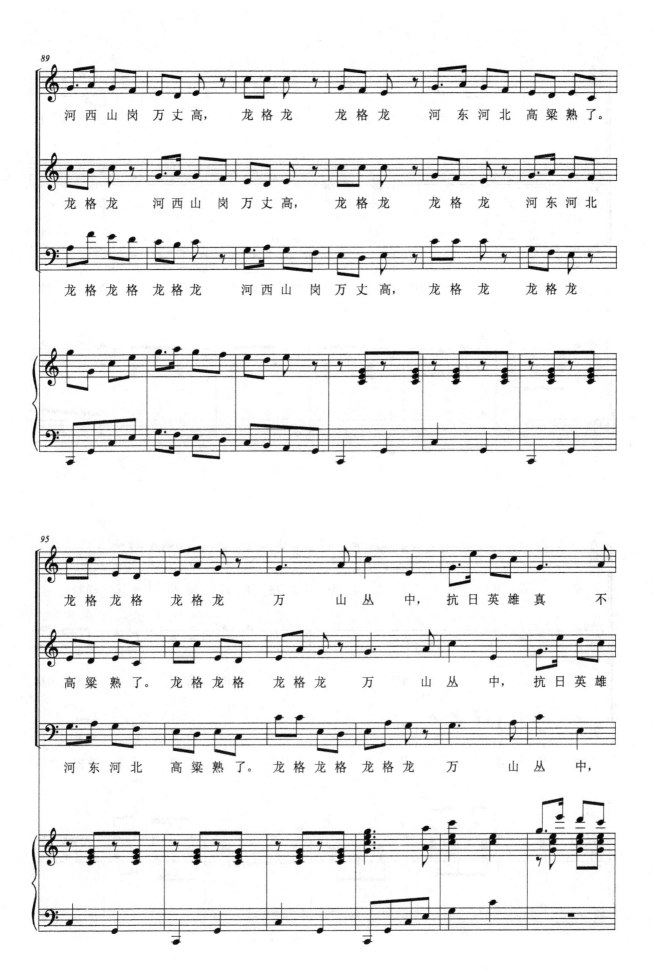

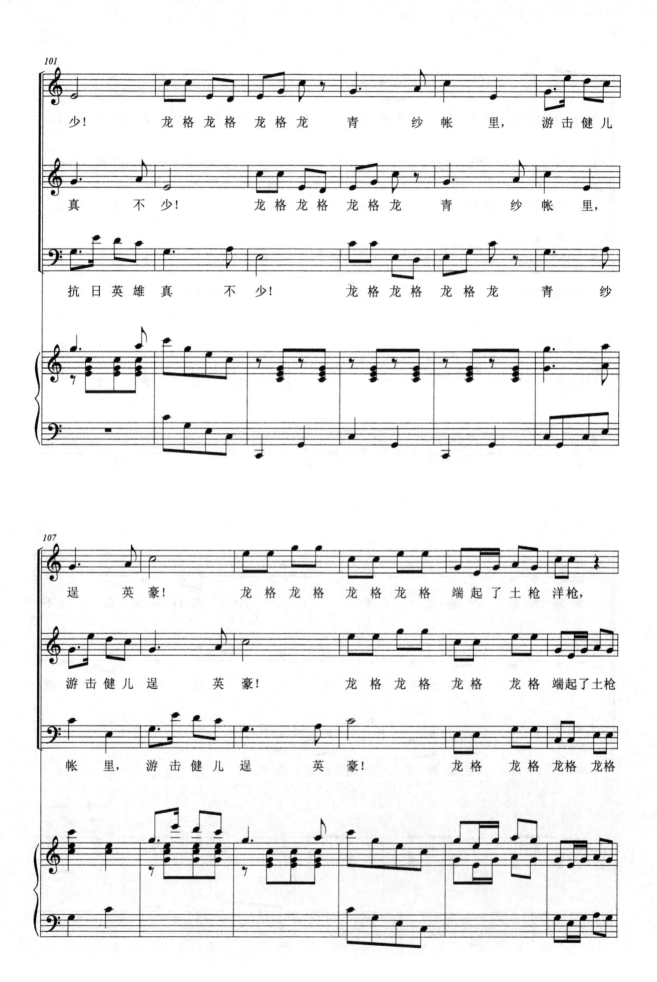

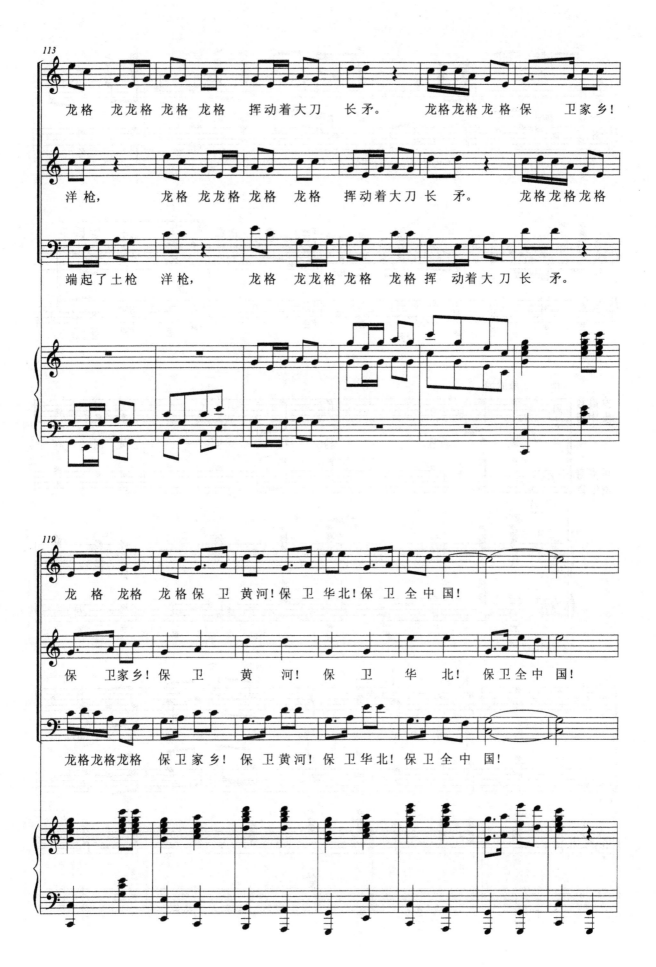

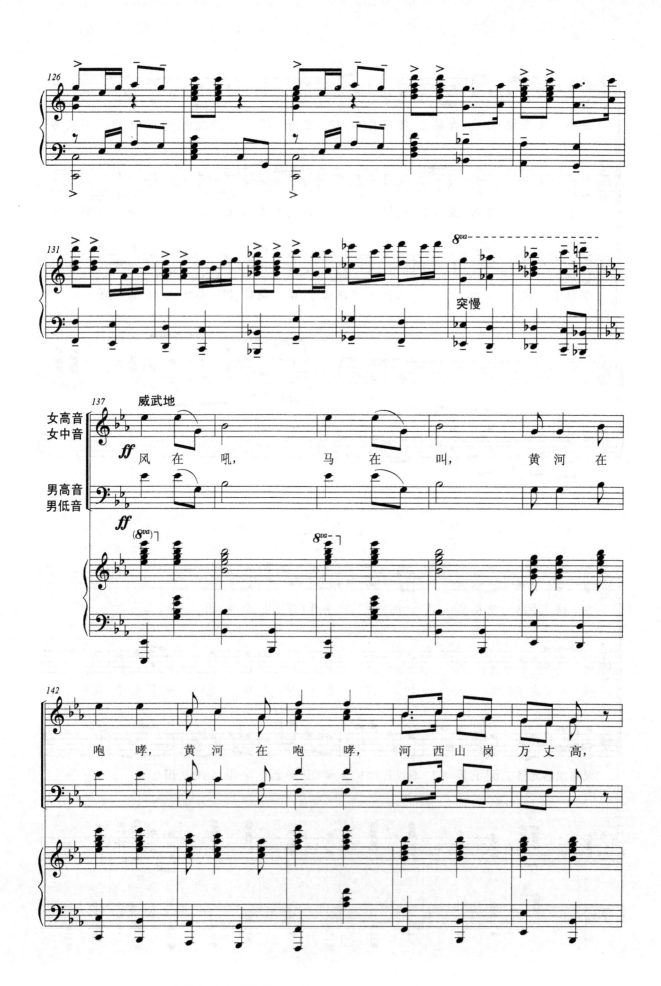

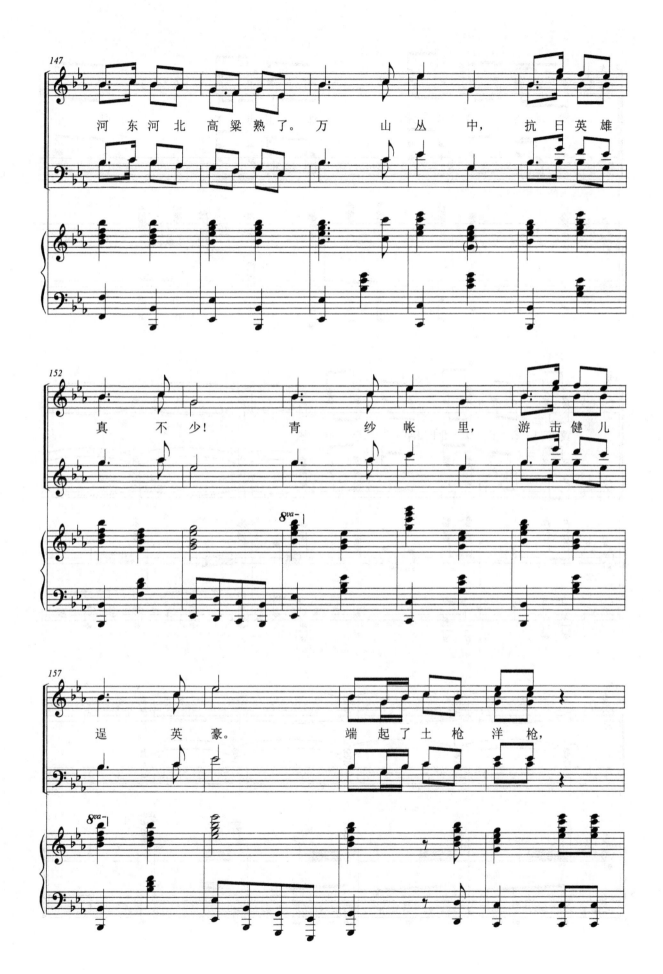

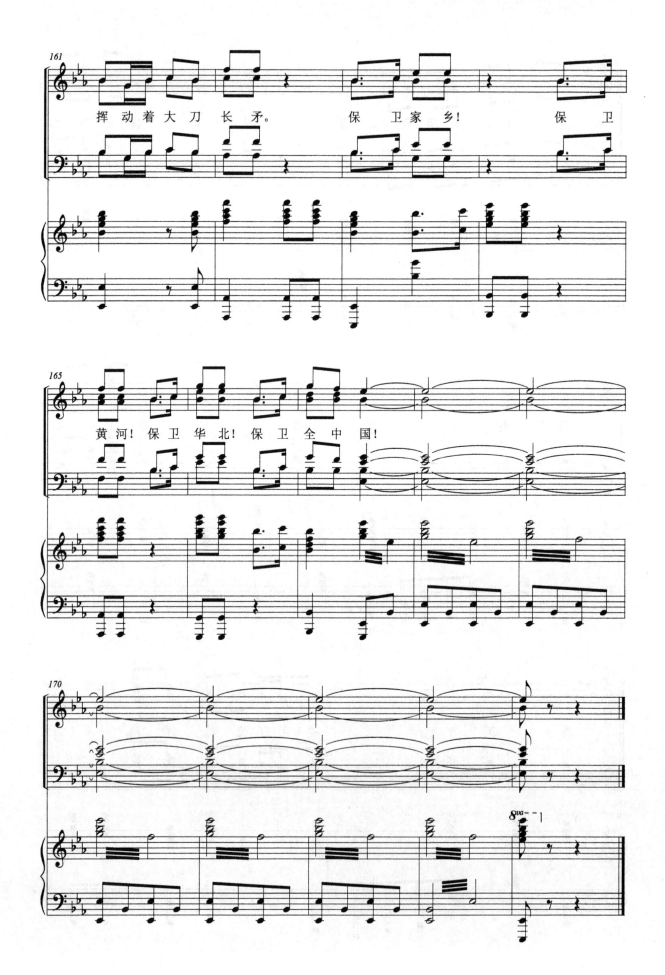

怒吼吧，黄河
——《黄河大合唱》第八乐章

光未然 词
冼星海 曲

朗诵： 听吧！珠江在怒吼！扬子江在怒吼！啊！黄河，掀起你的怒涛，发出你的狂叫，向着全中国被压迫的人民，向着全世界被压迫的人民，发出你战斗的警号吧！

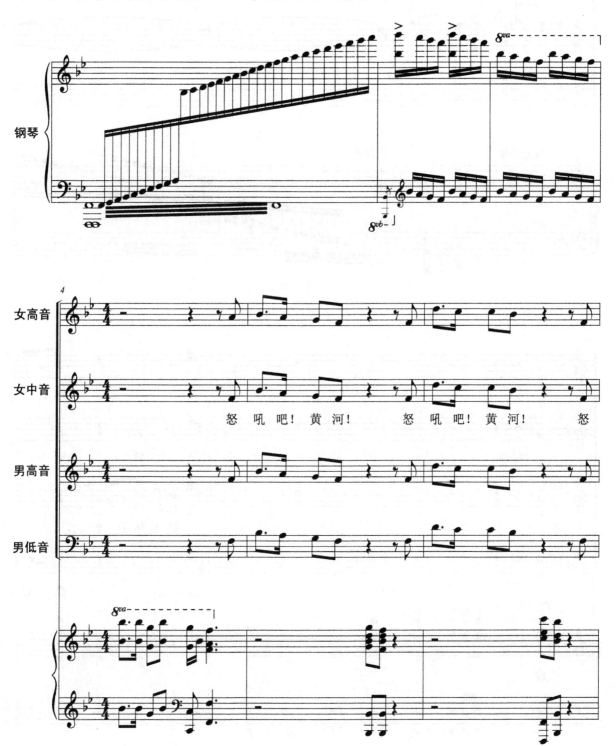

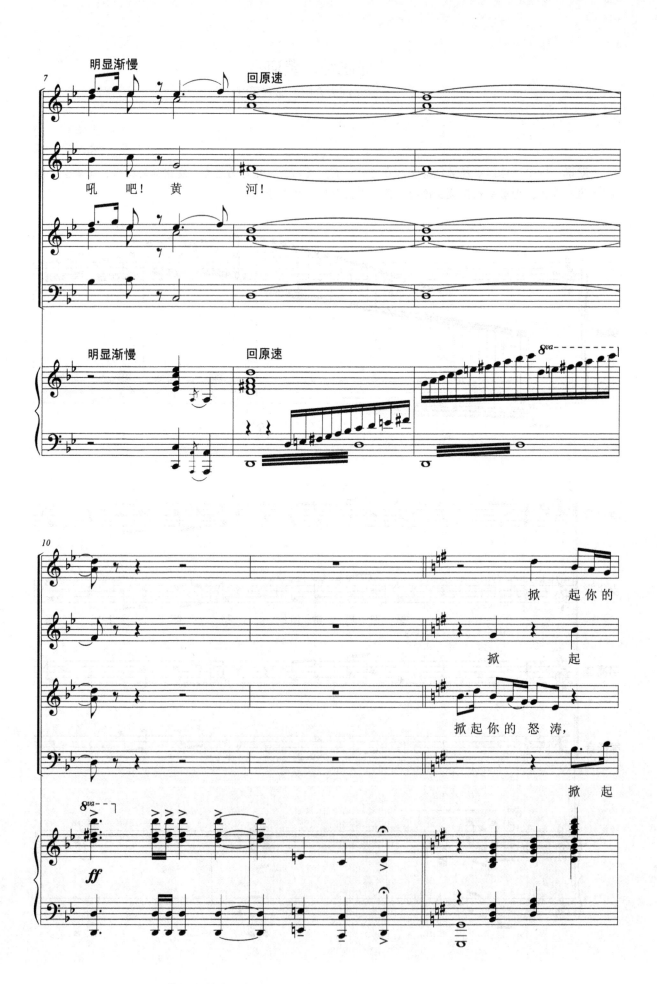

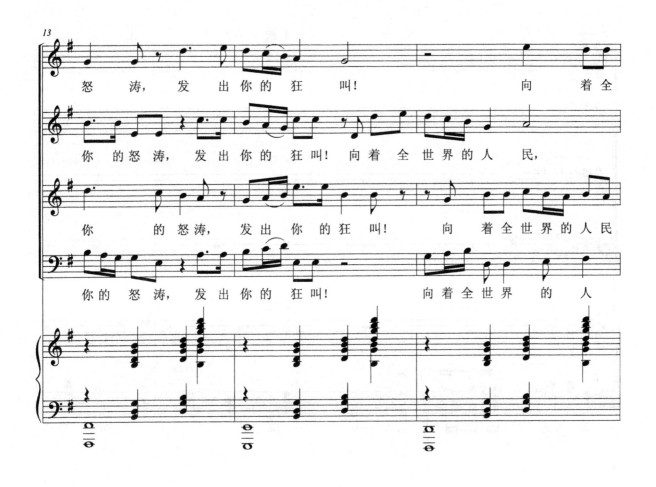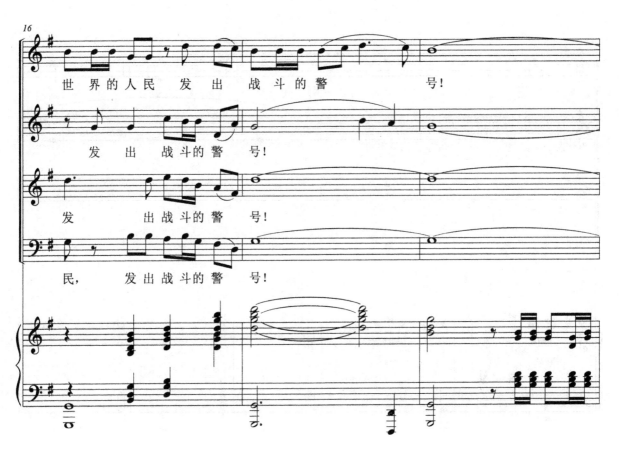

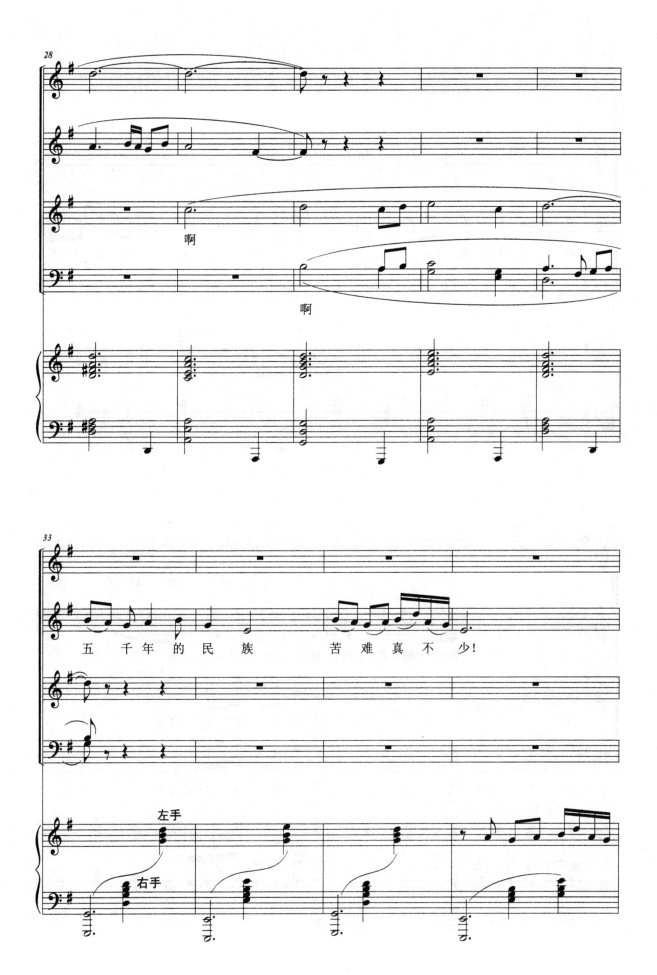

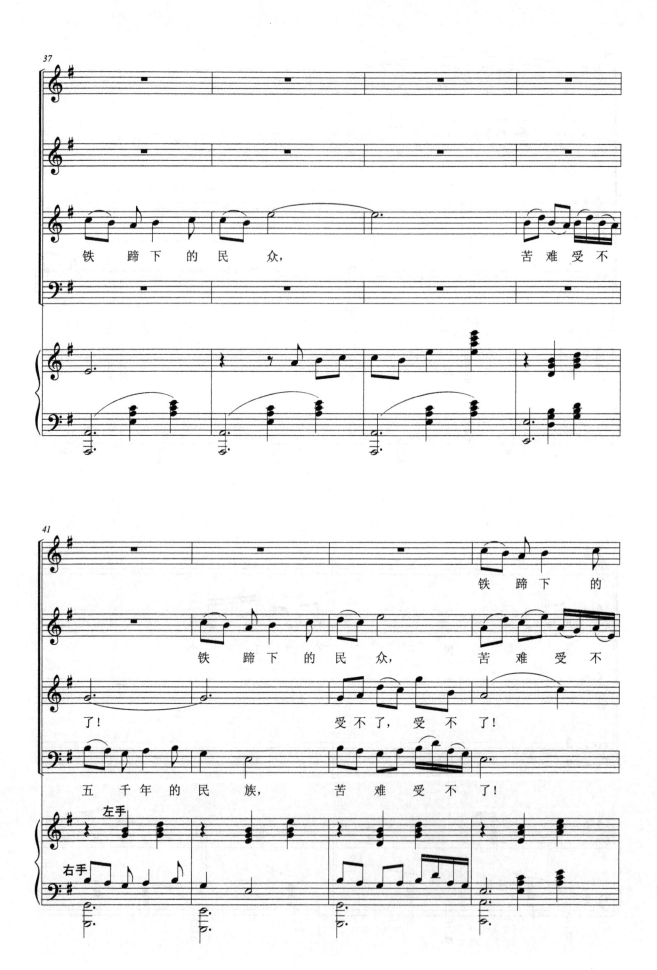

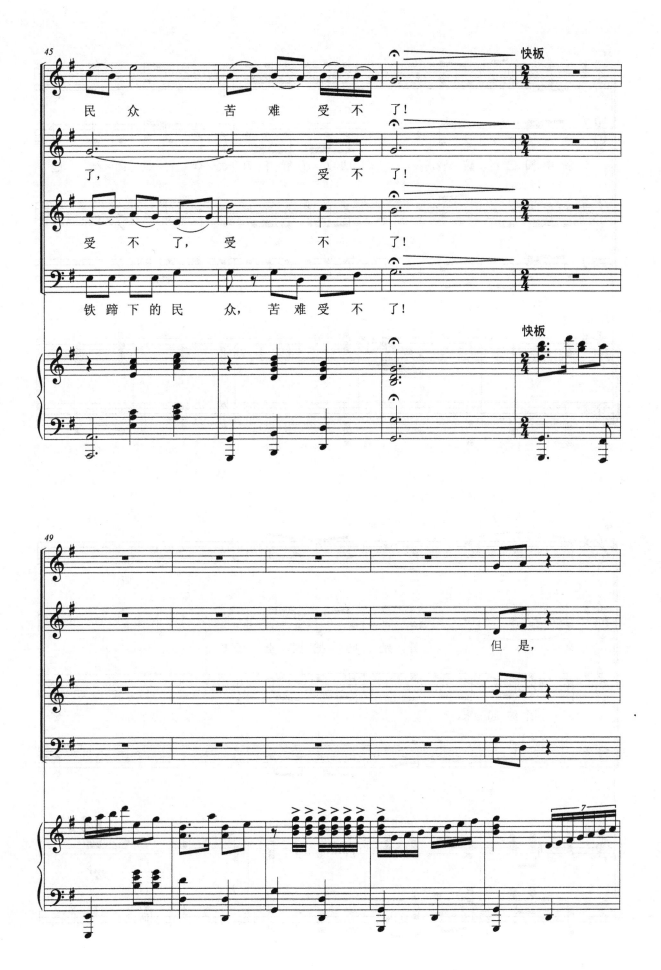

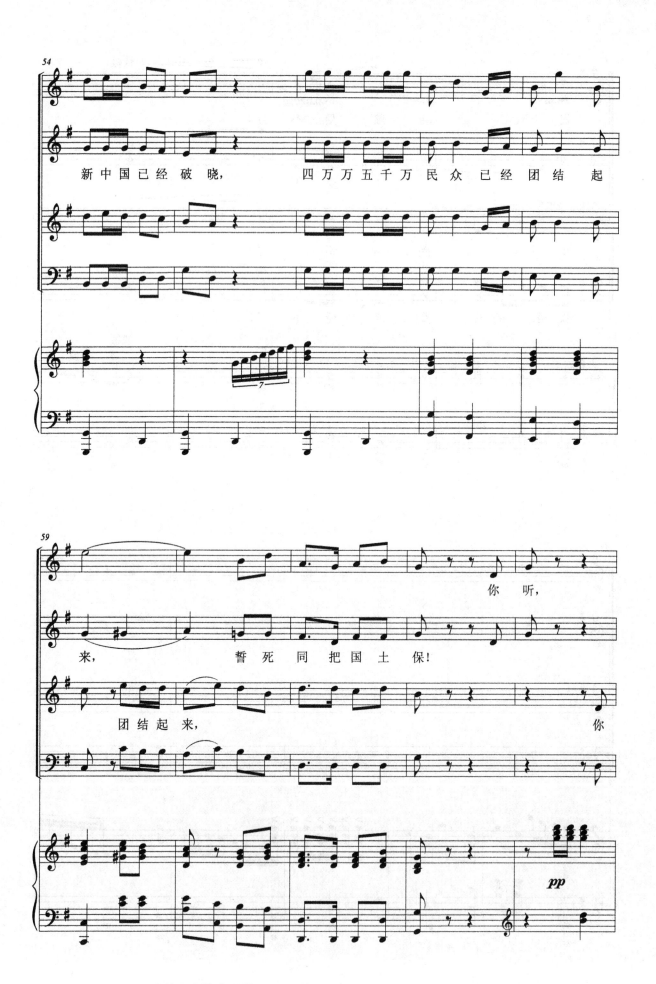

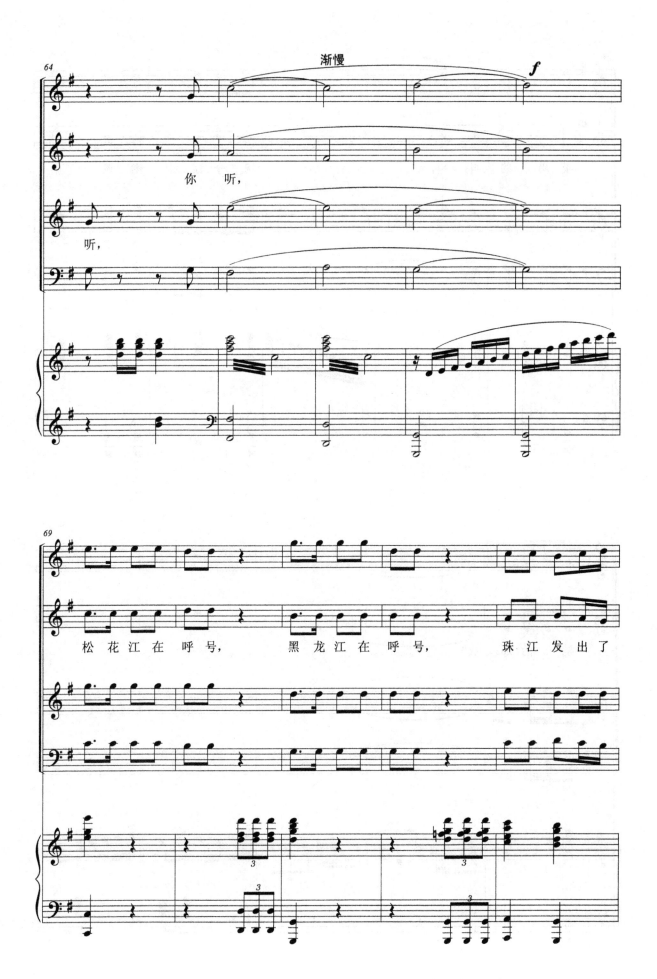

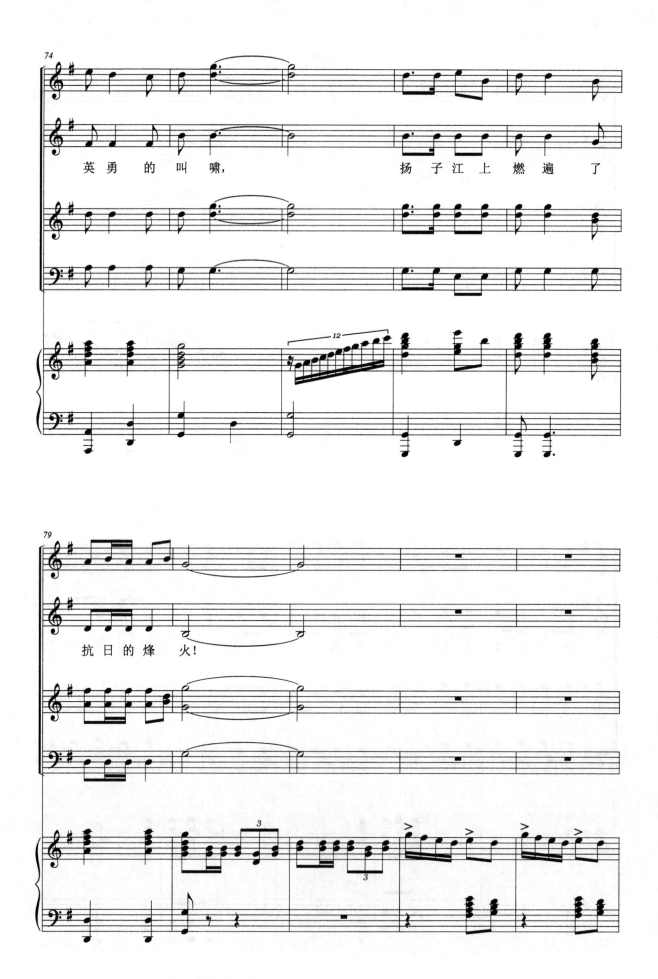

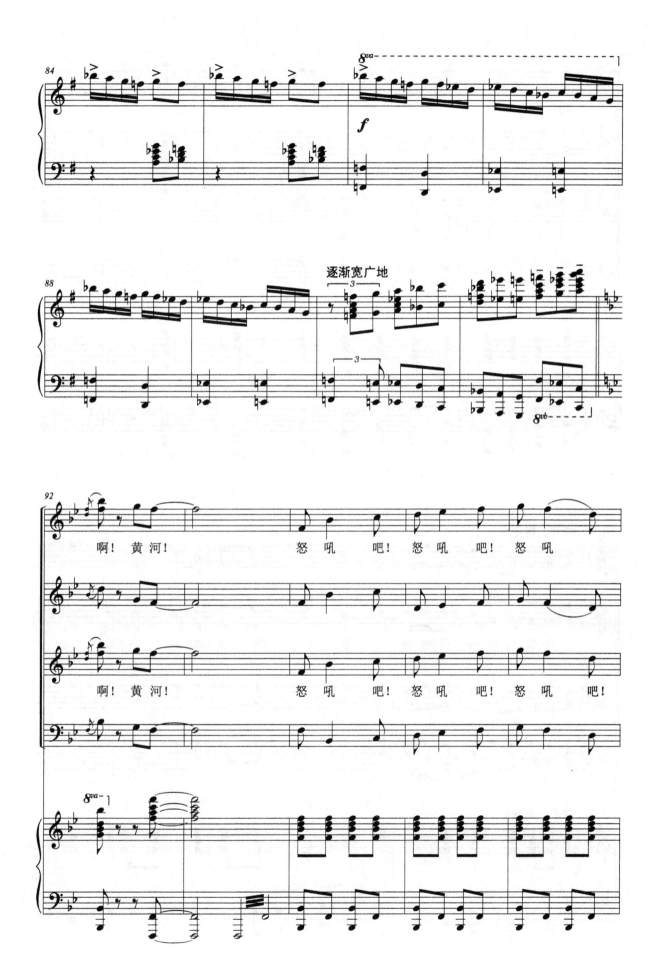

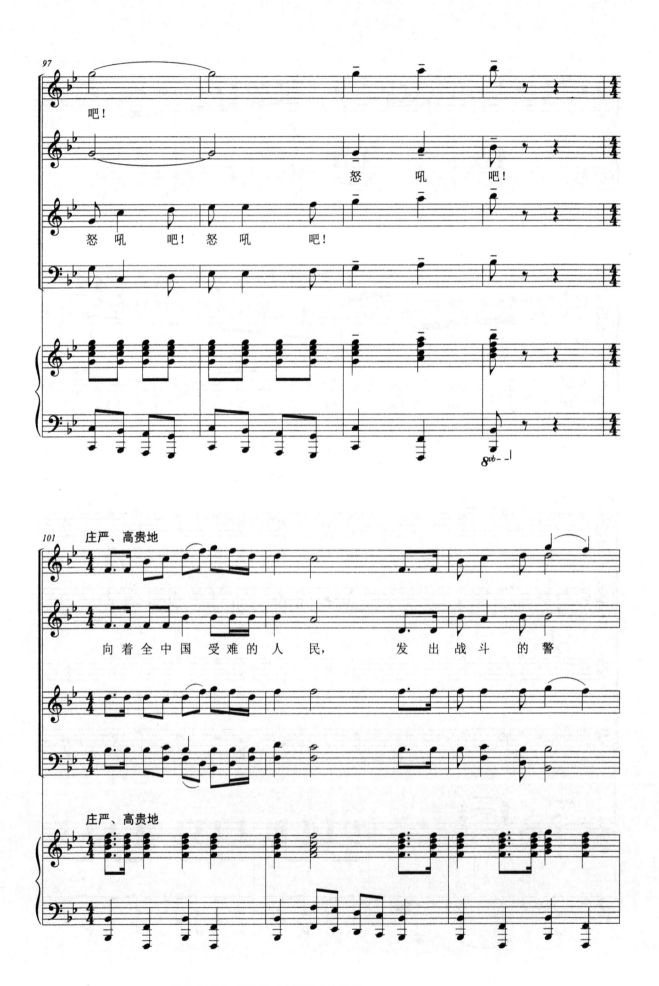

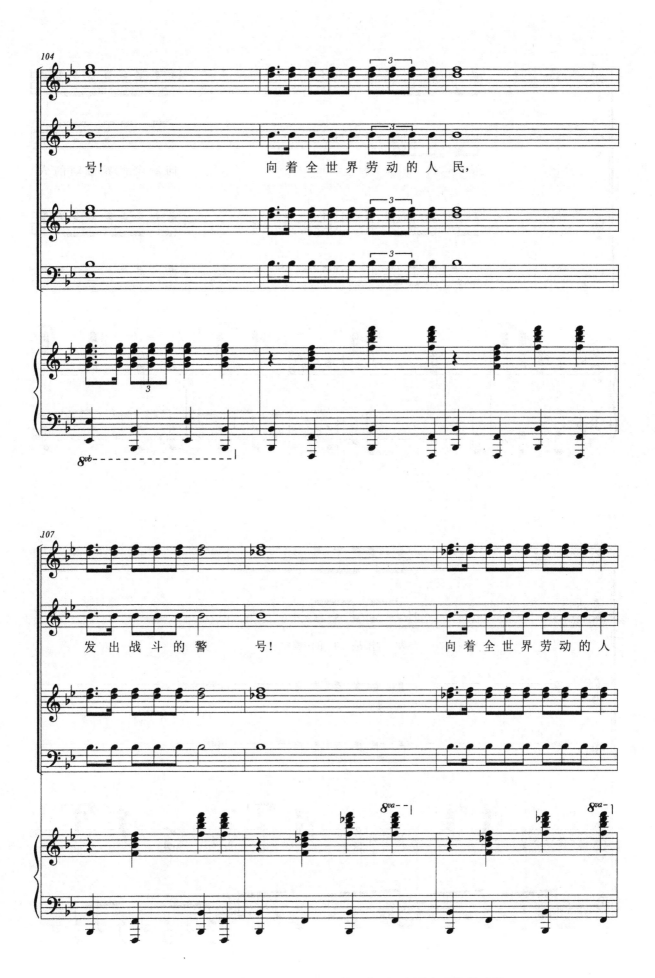

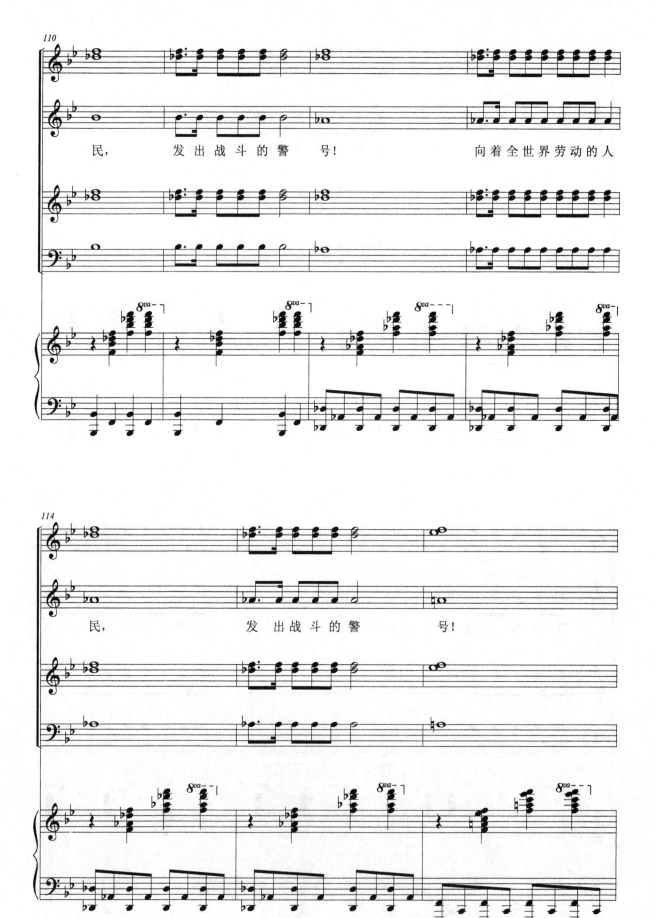

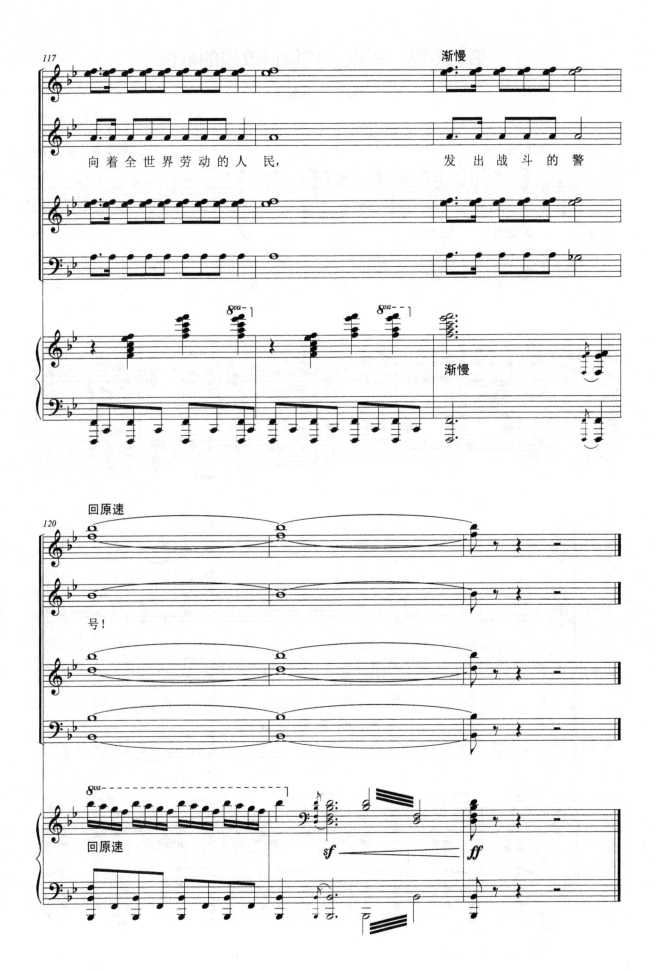

第二专题 根据古代诗词改编的歌曲

伐 檀①

《诗经》选词
刘文金 曲
戴于吾 配伴奏

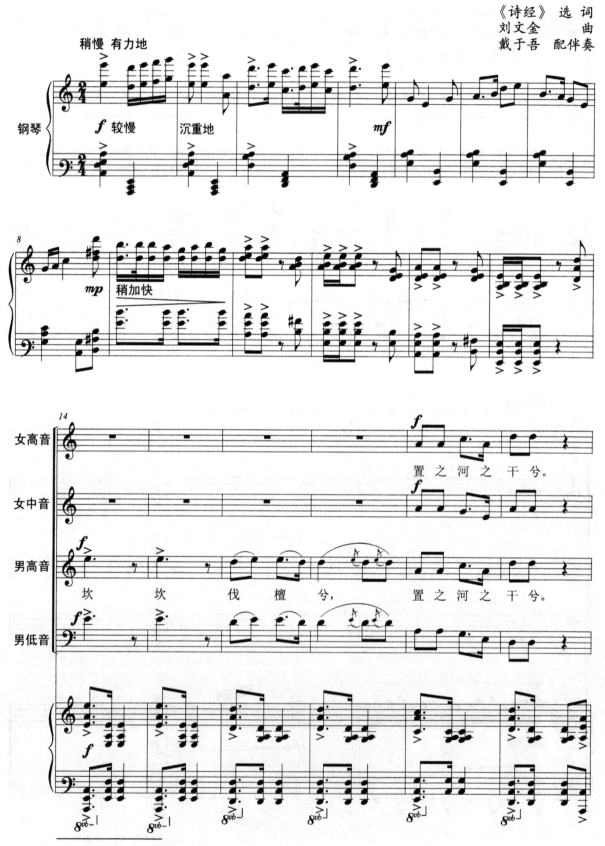

① 根据王树人的排练谱整理。

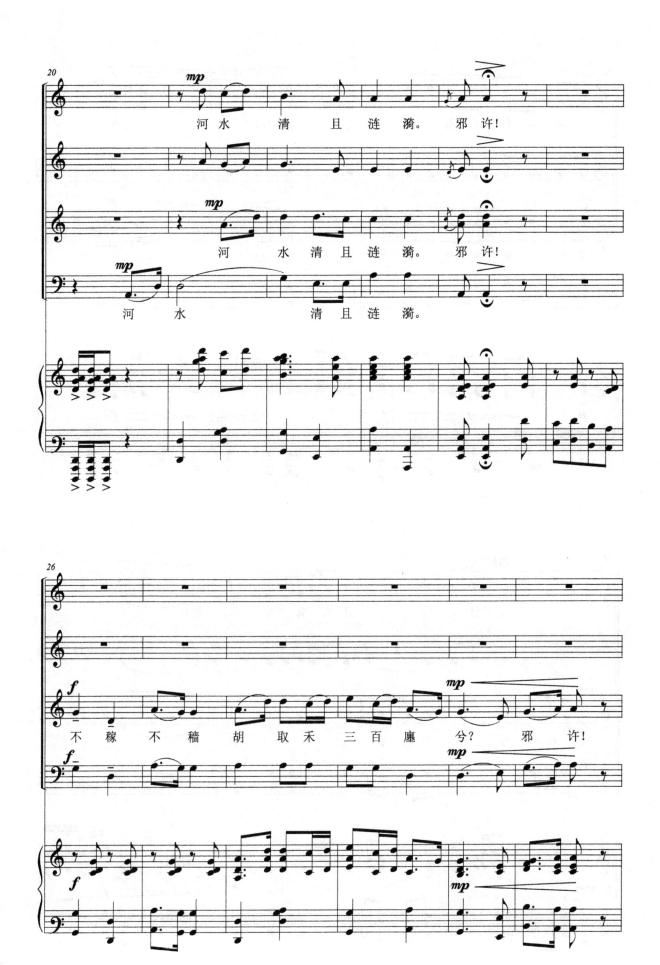

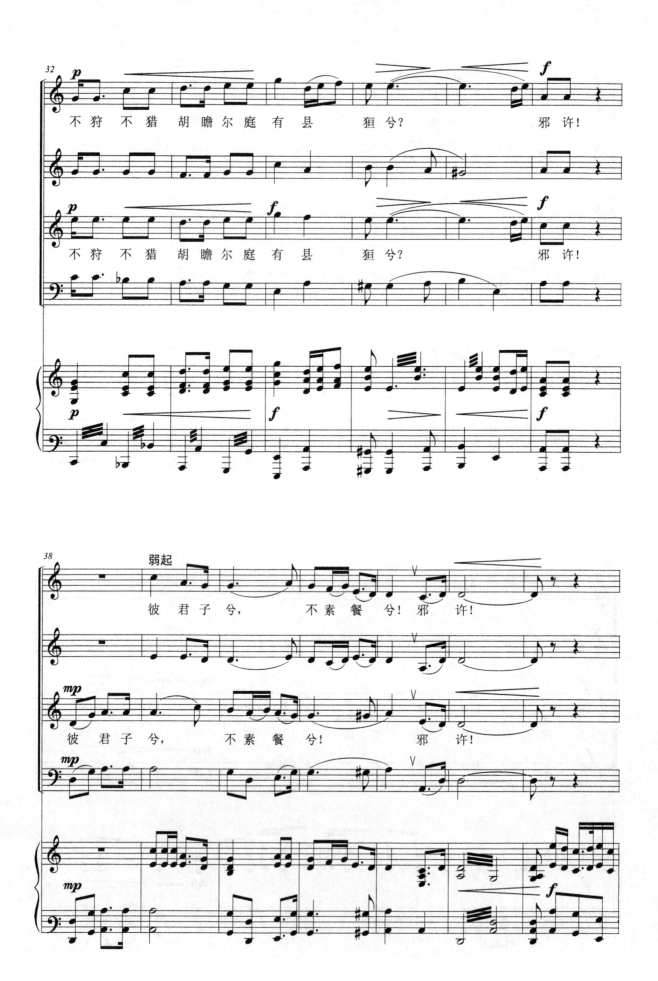

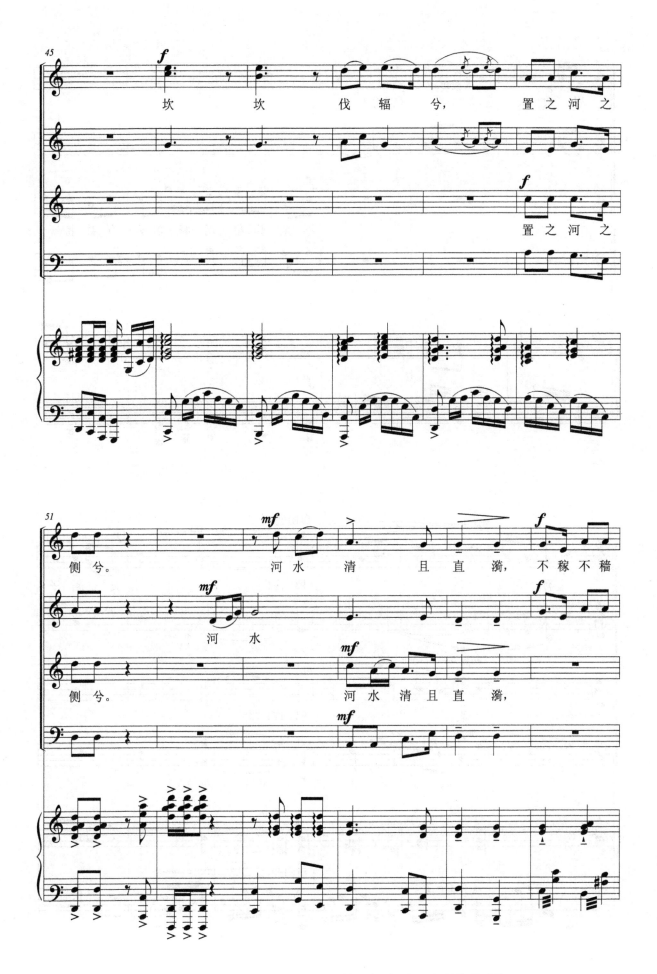

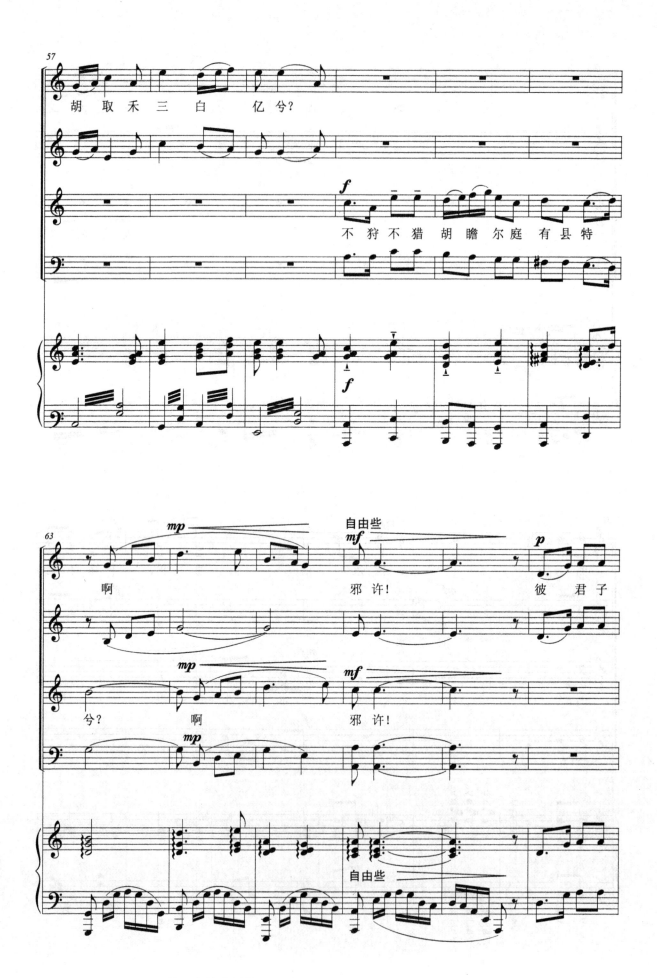

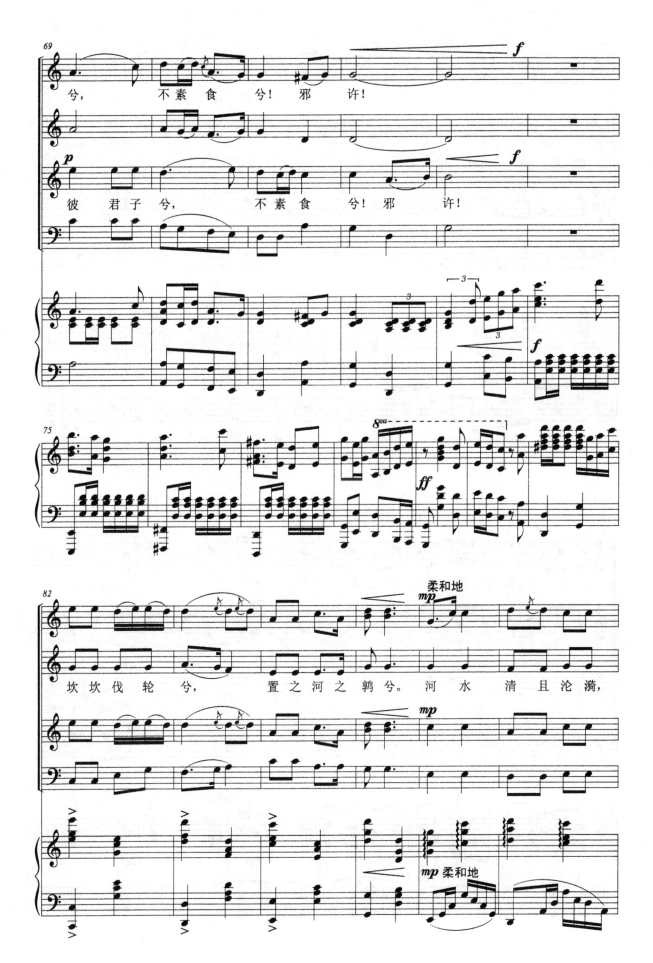

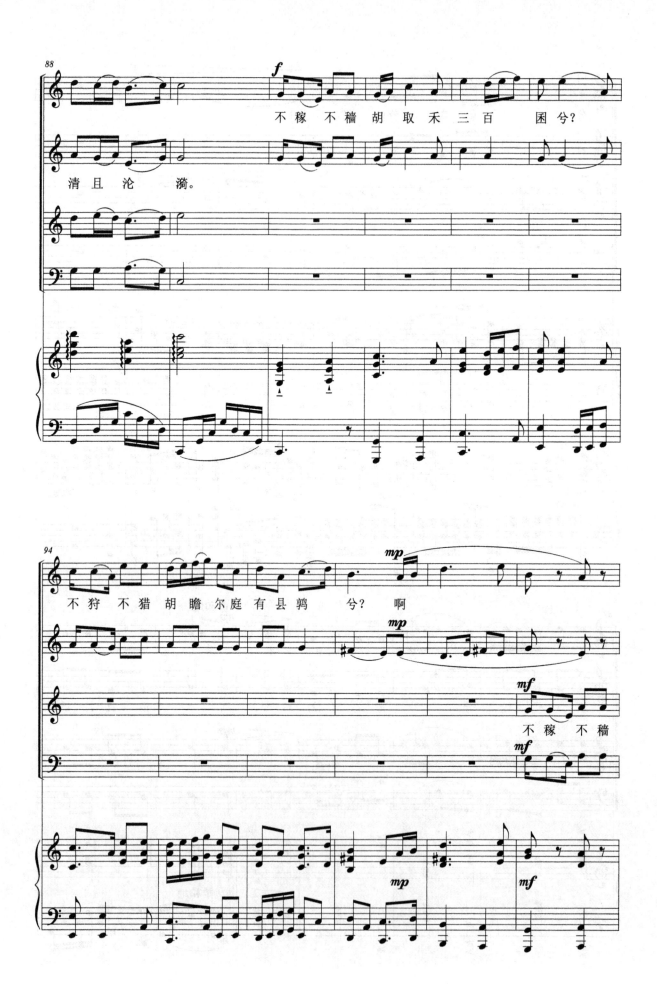

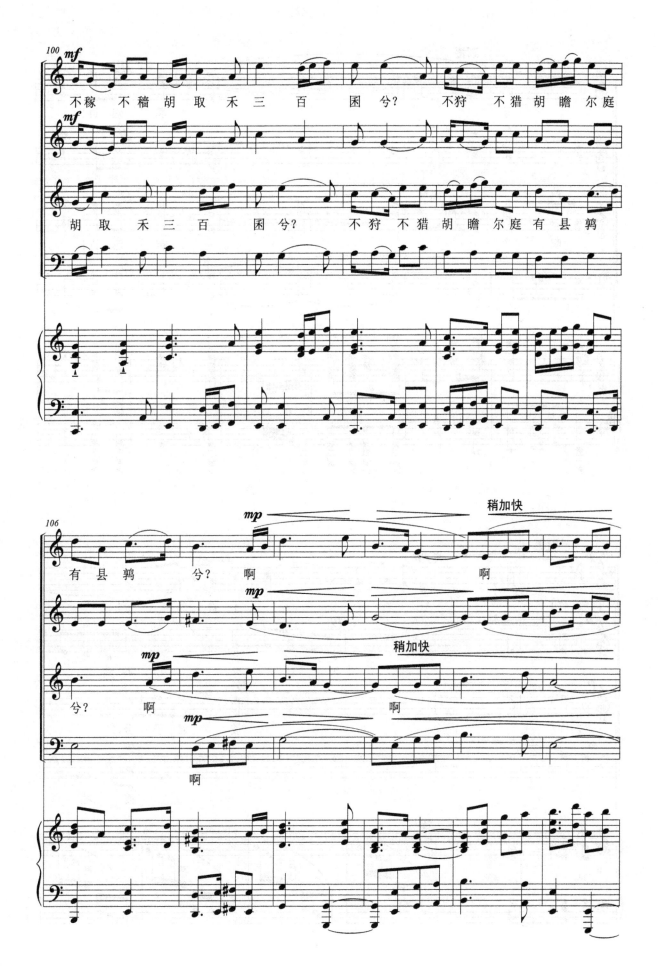

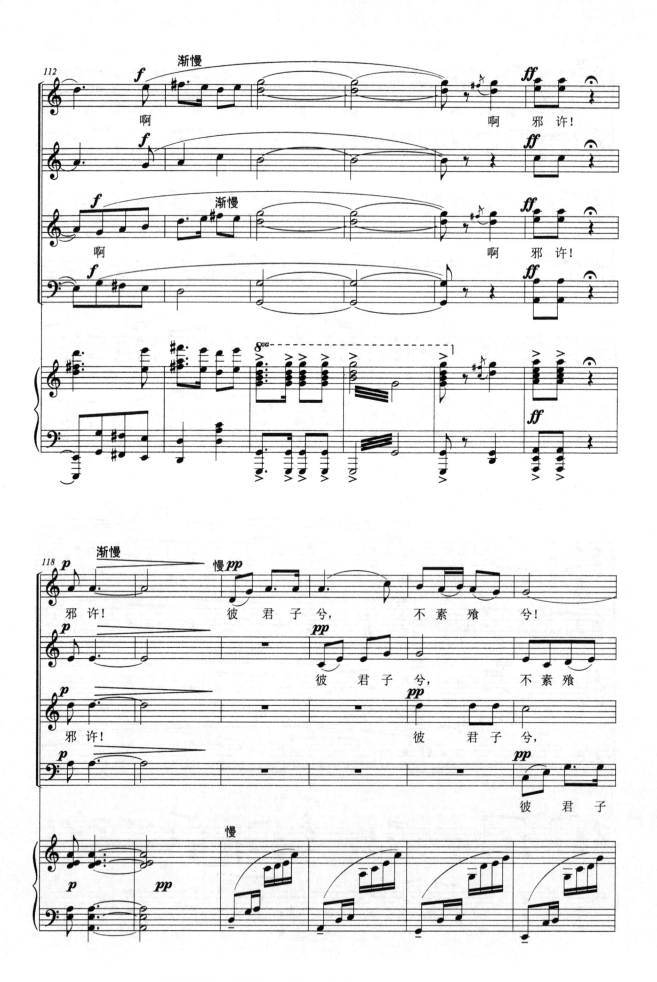

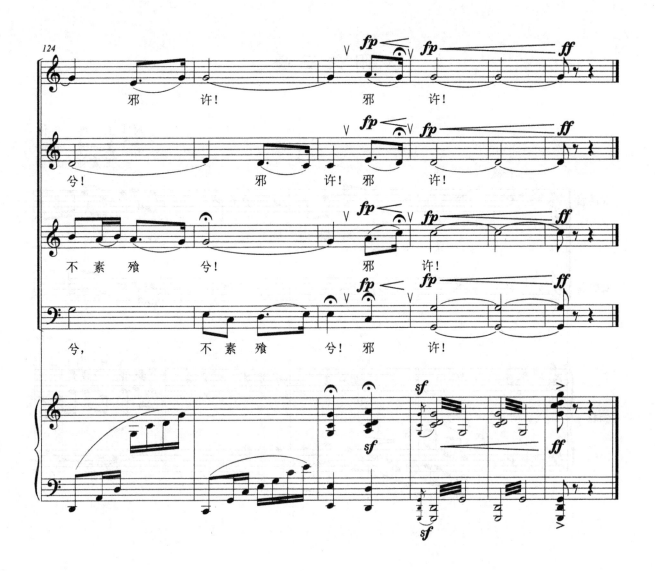

阳关三叠

[唐]王维 词
[清]夏一峰 传谱
王震亚 编曲

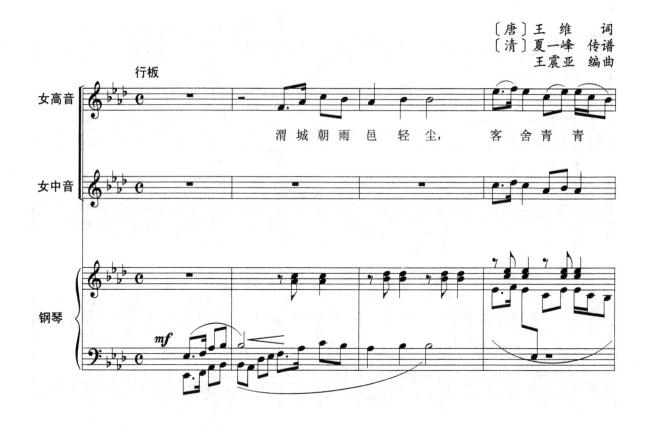
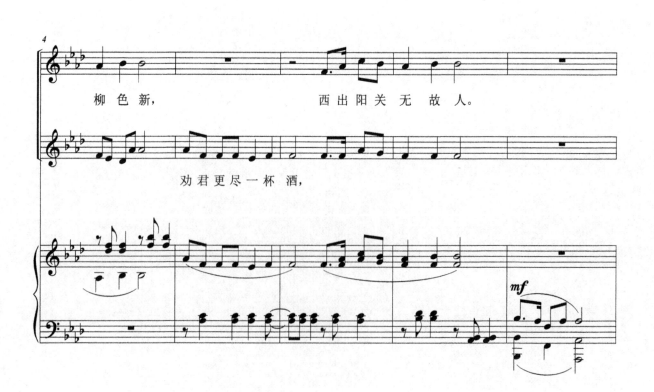

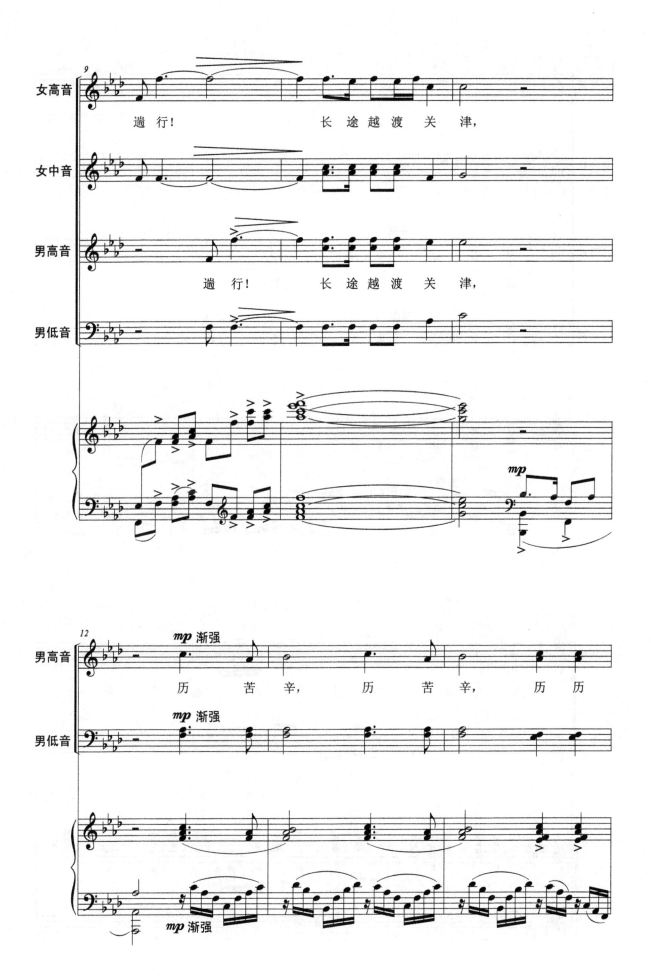

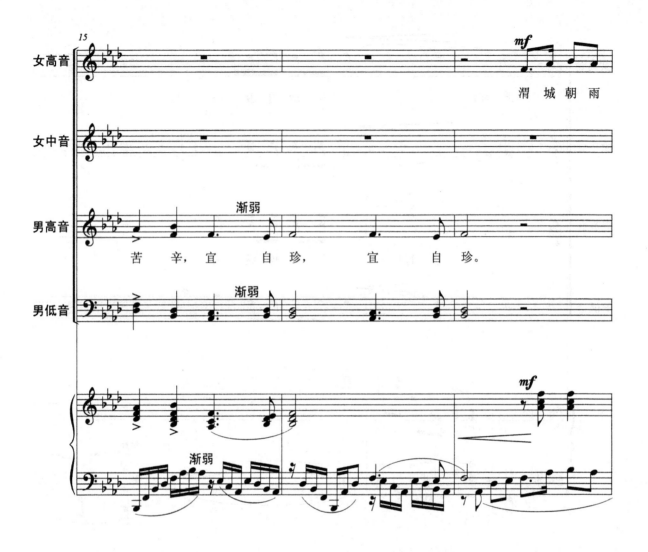
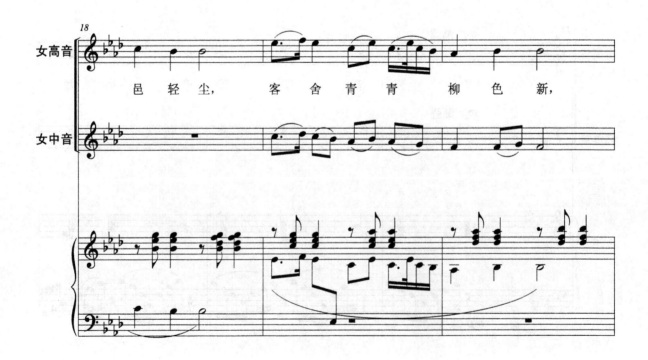

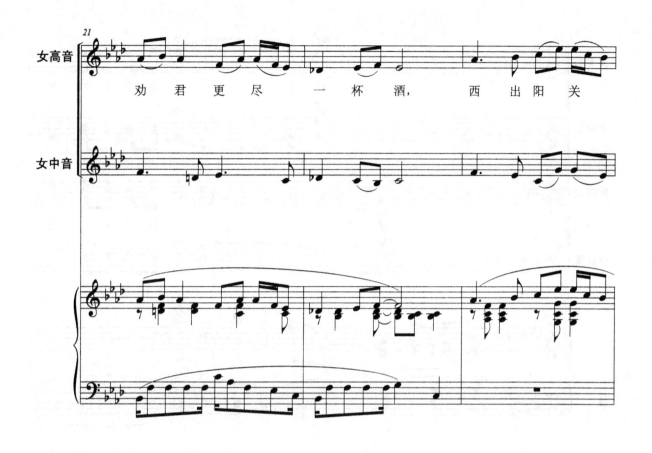
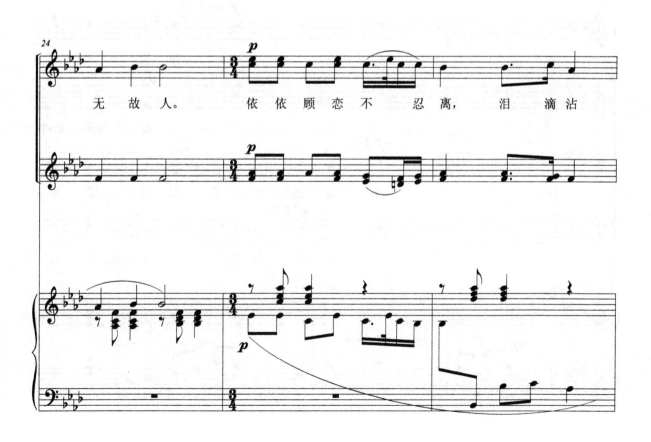

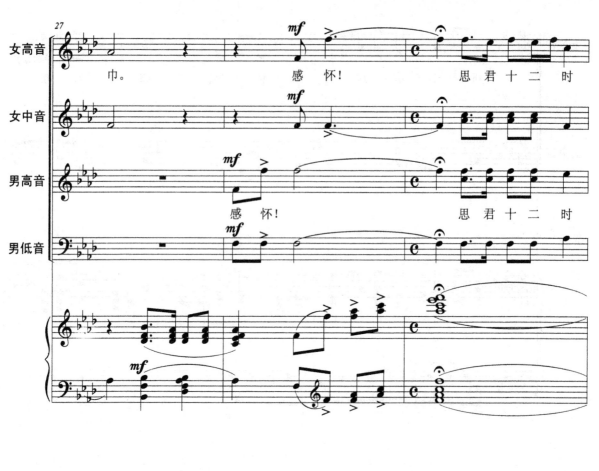
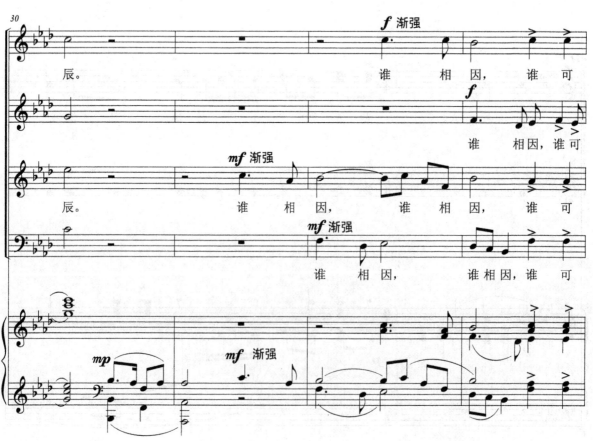
172

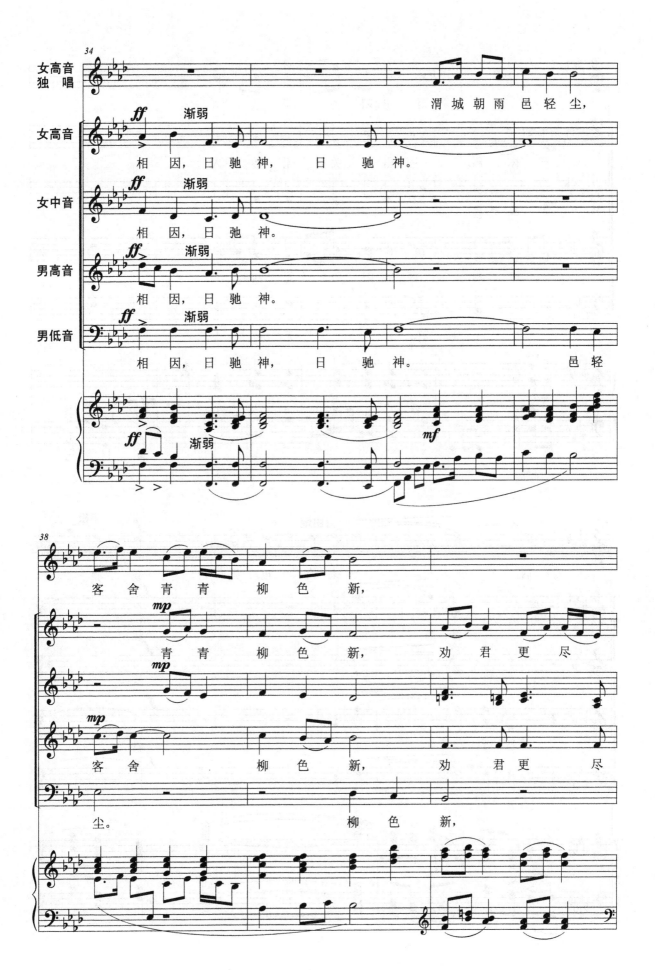

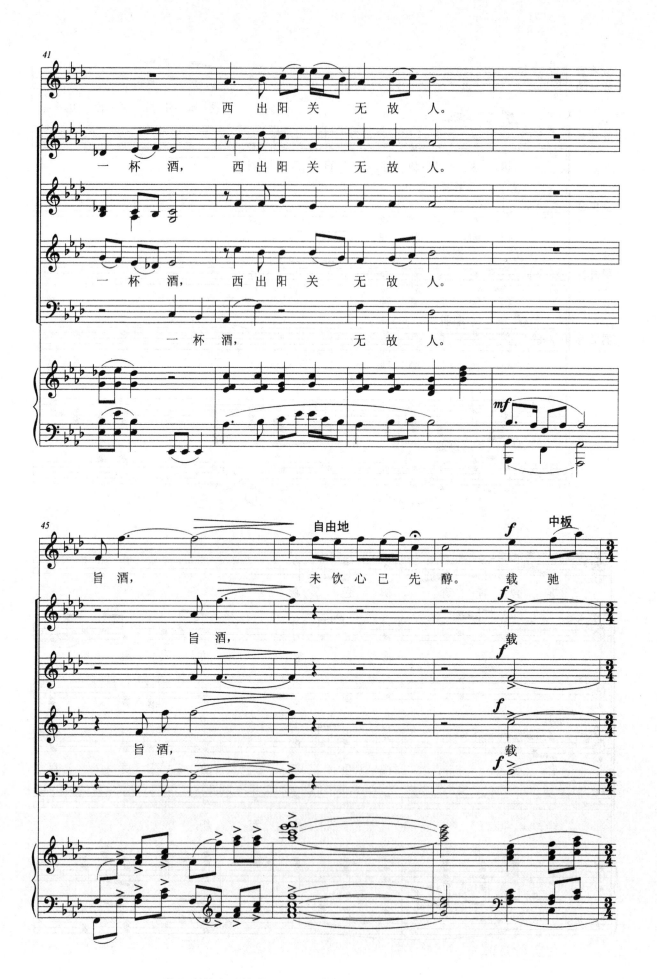

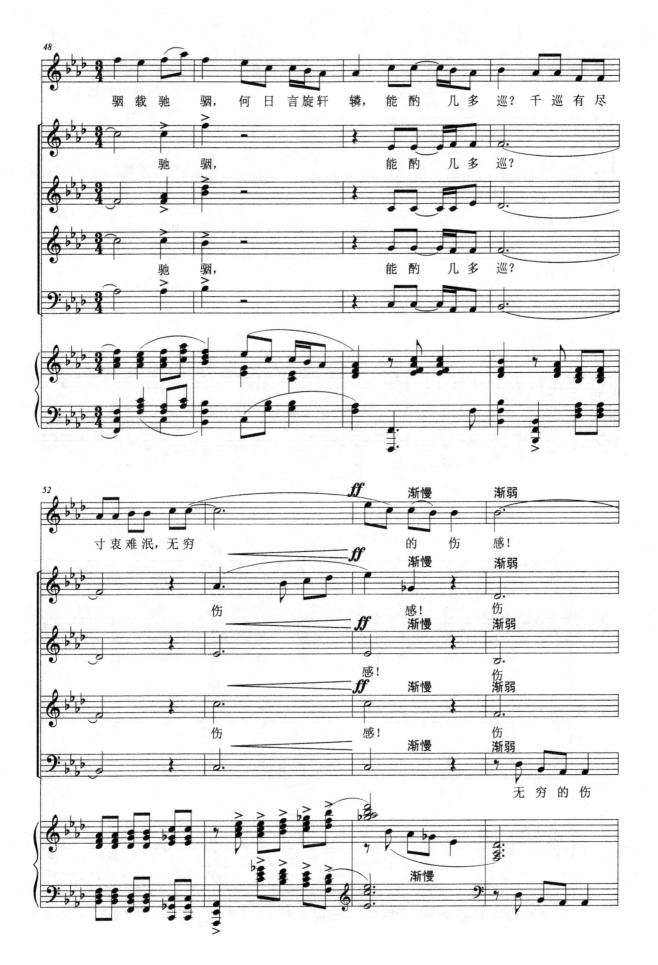

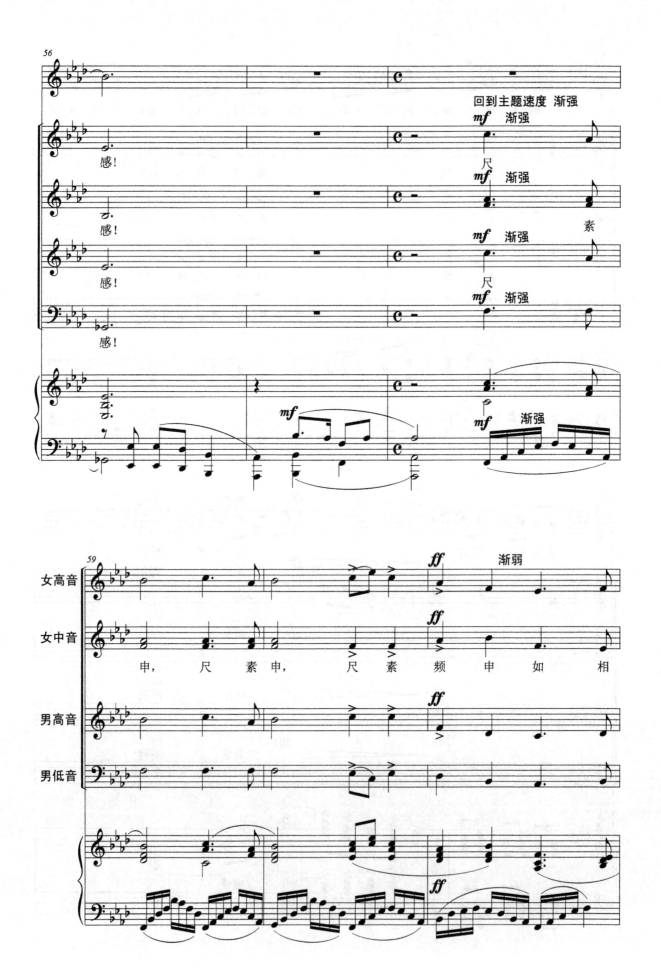

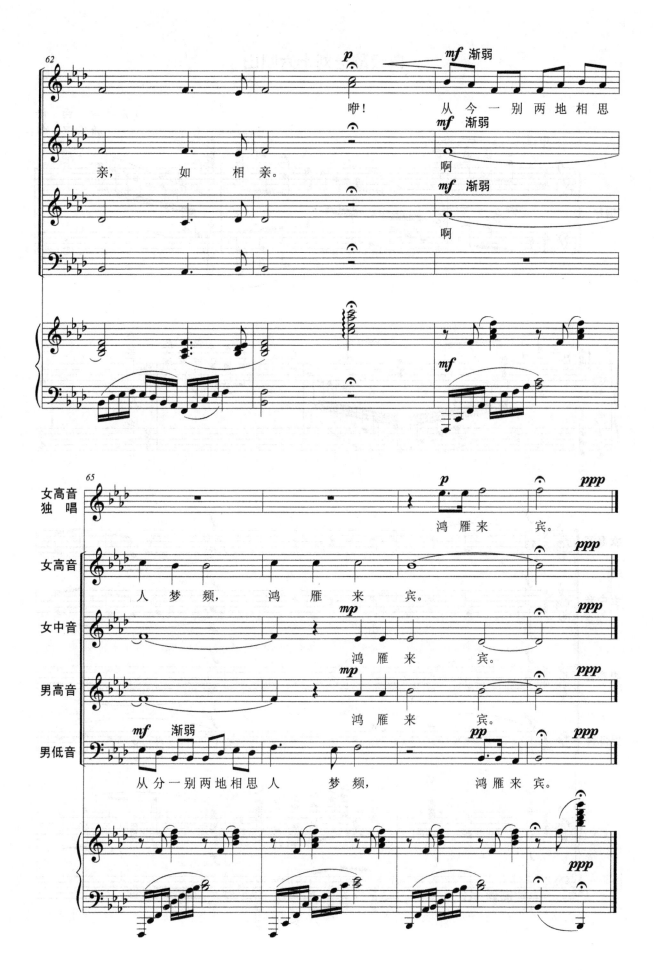

白云歌送刘十六归山

〔唐〕李白 诗
屈文中 曲

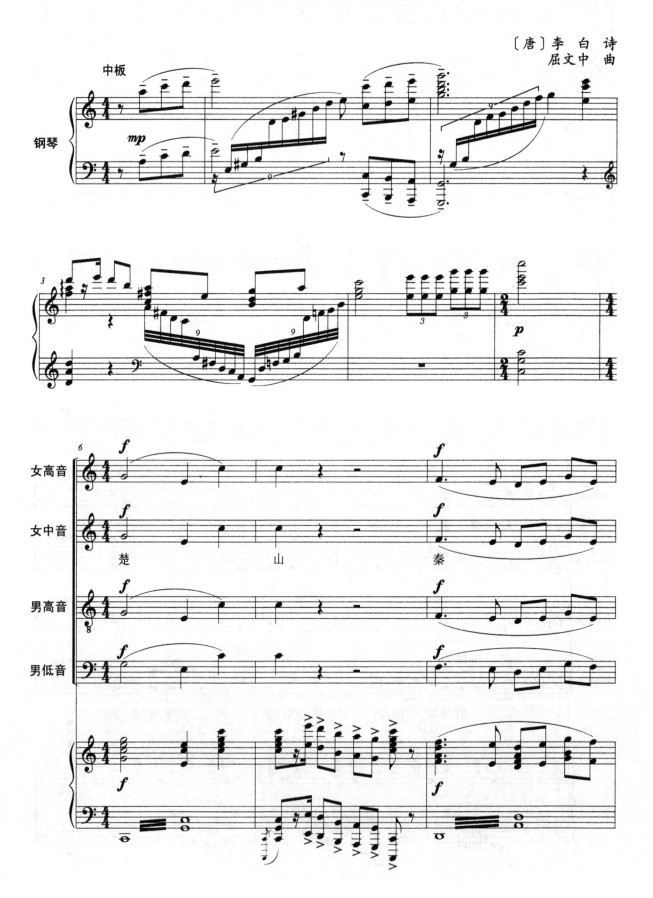

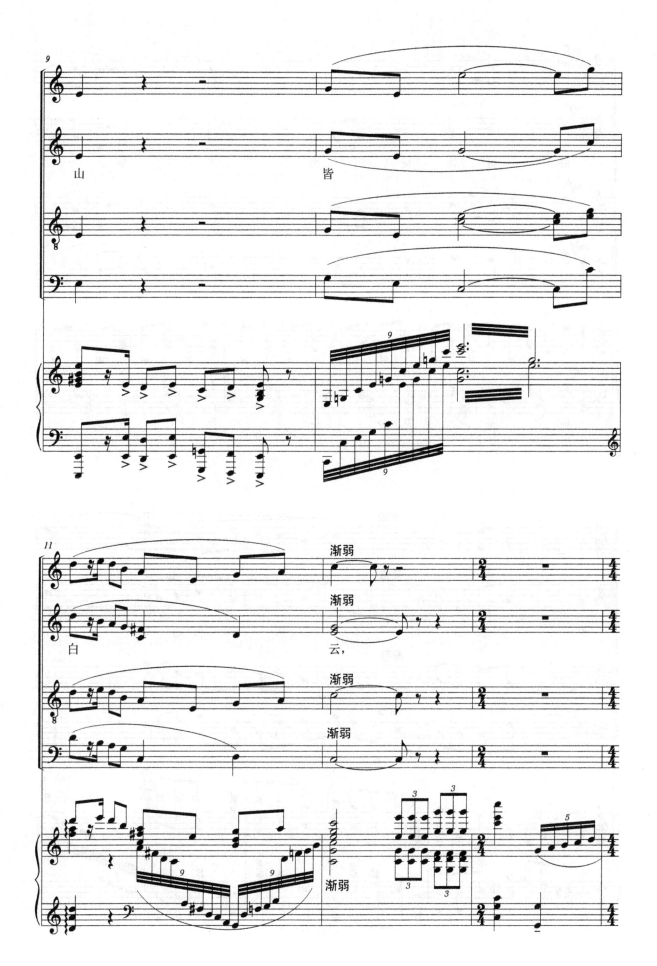

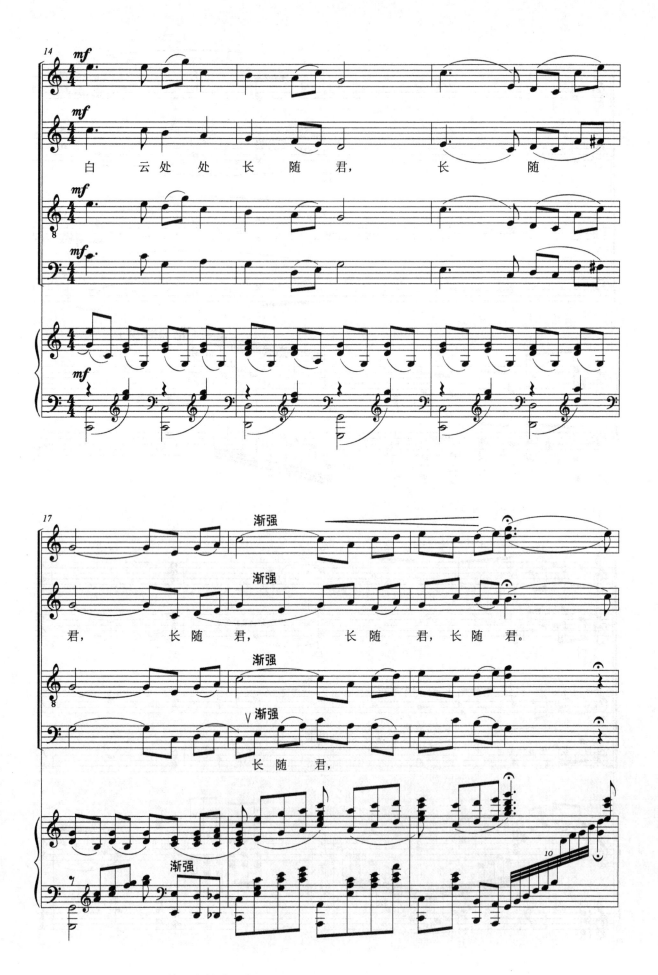

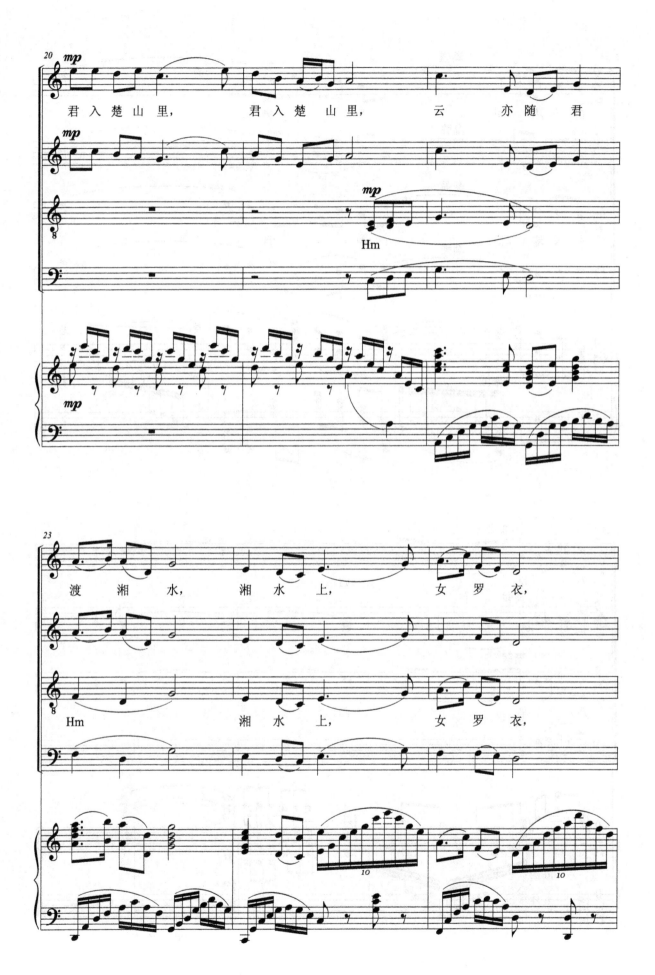

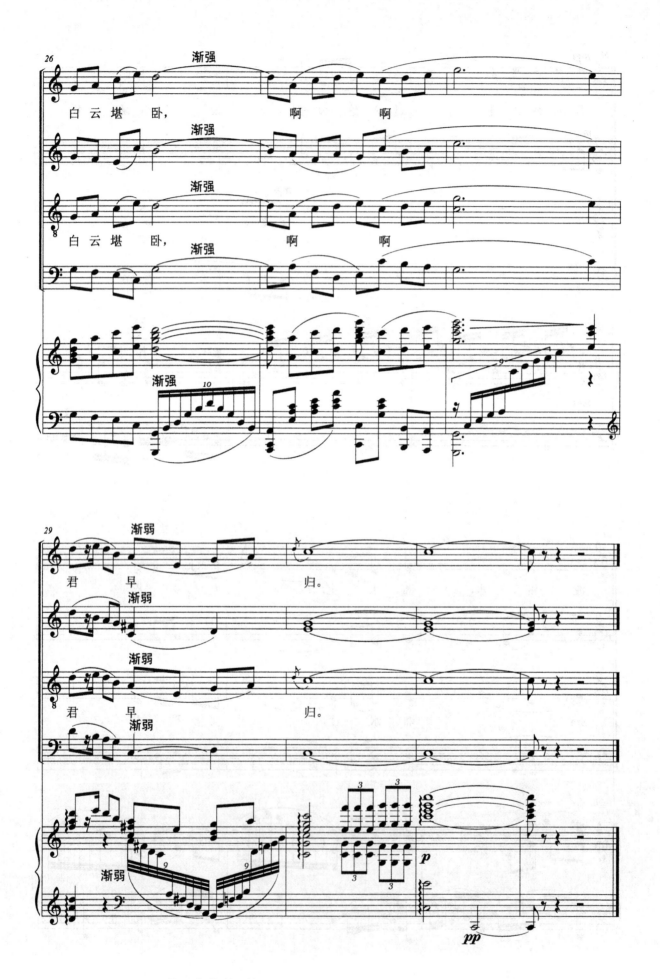

静 夜 思

(无伴奏女声合唱)

〔唐〕李白 诗
阿镗 曲

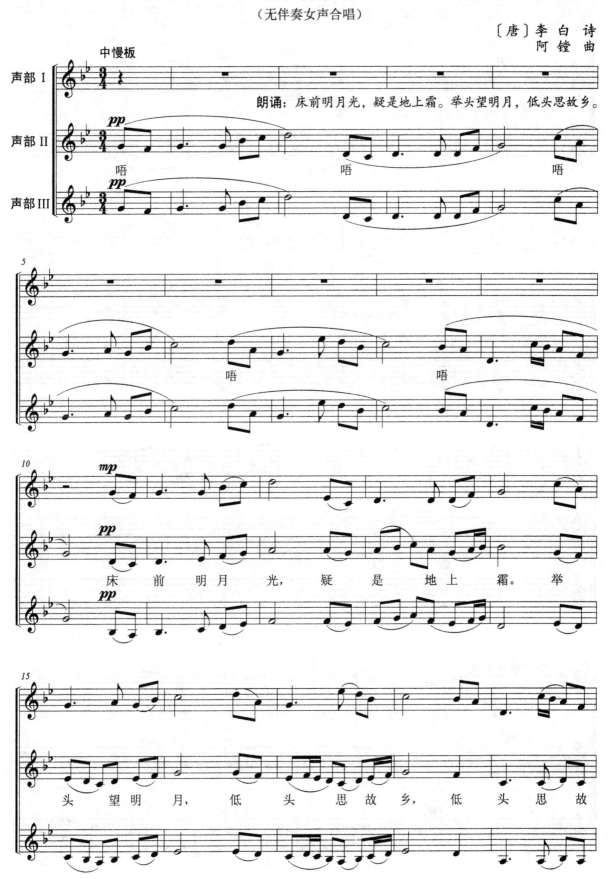

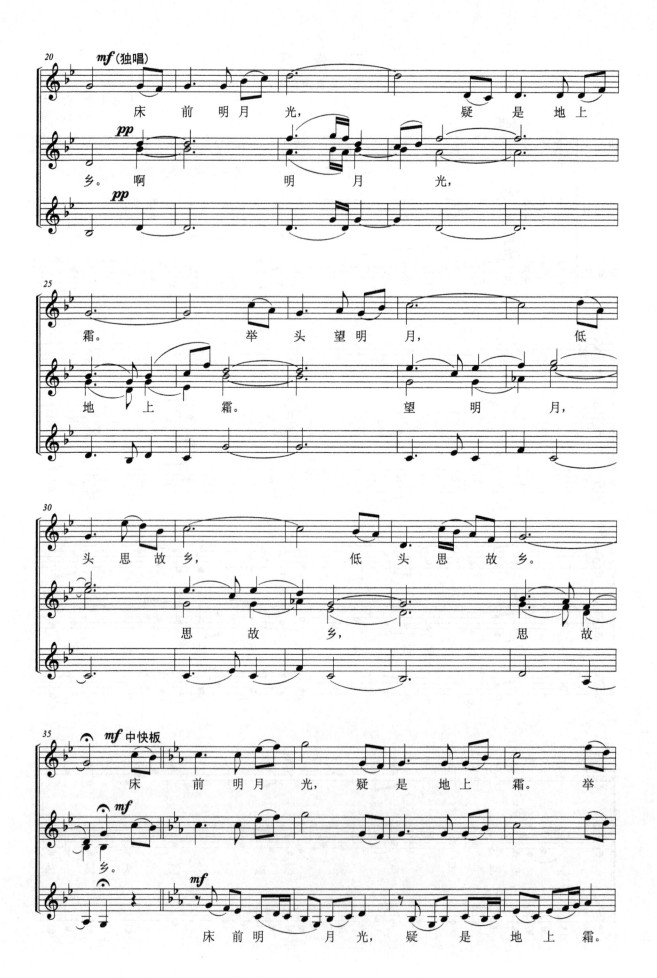

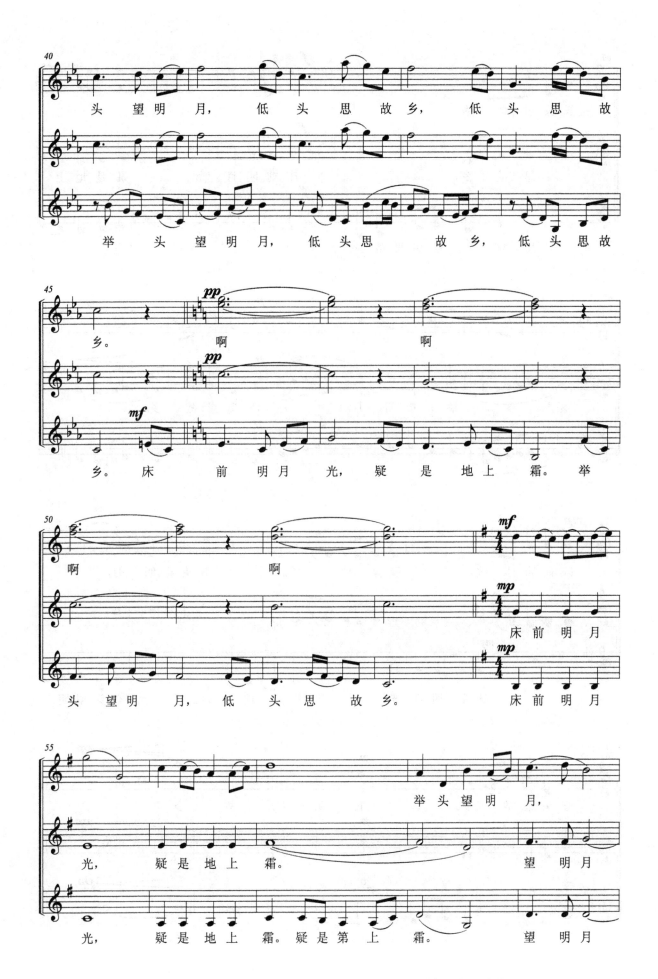

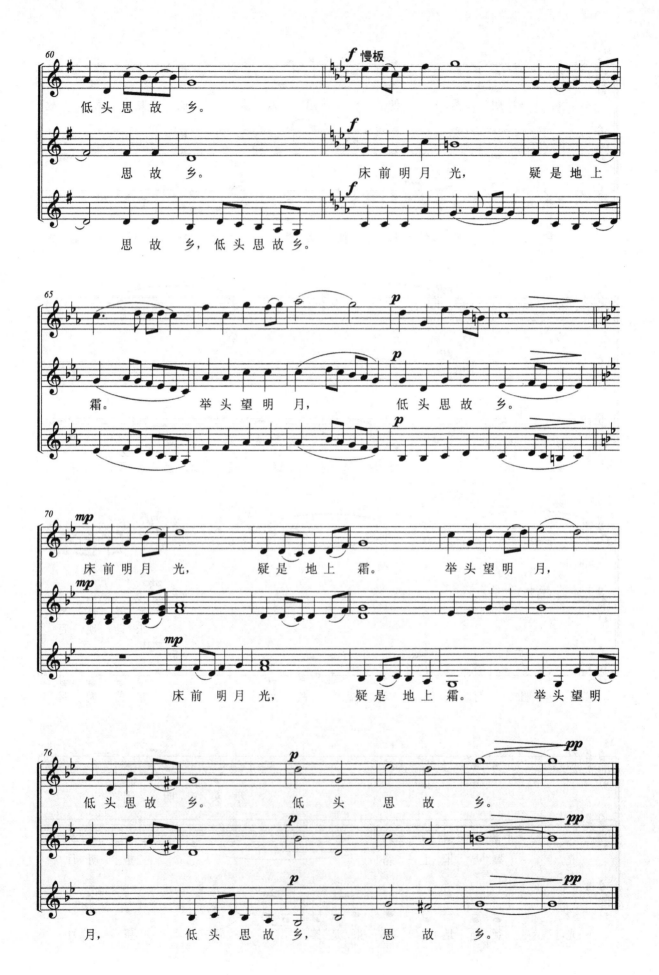

草

(混声无伴奏合唱)

〔唐〕白居易 词
阿 镗 曲

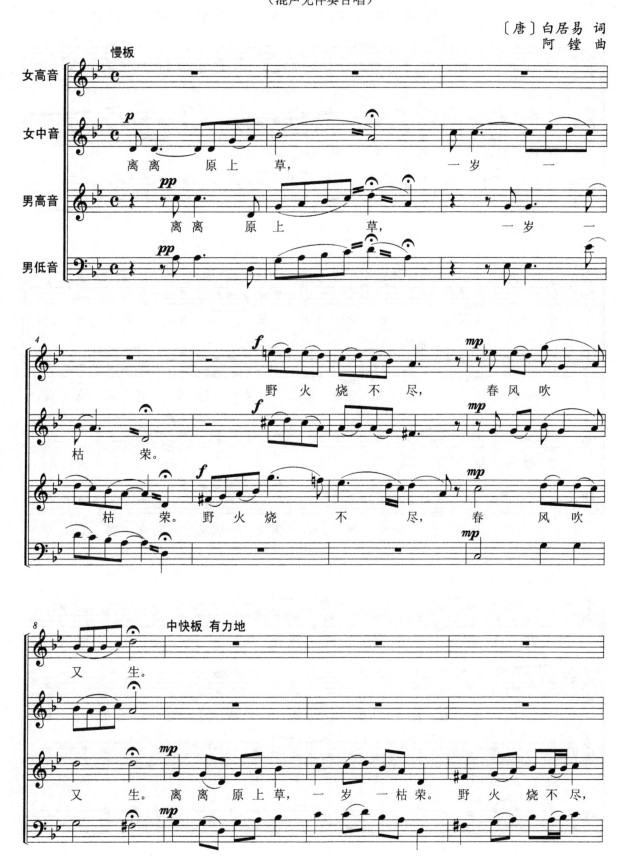

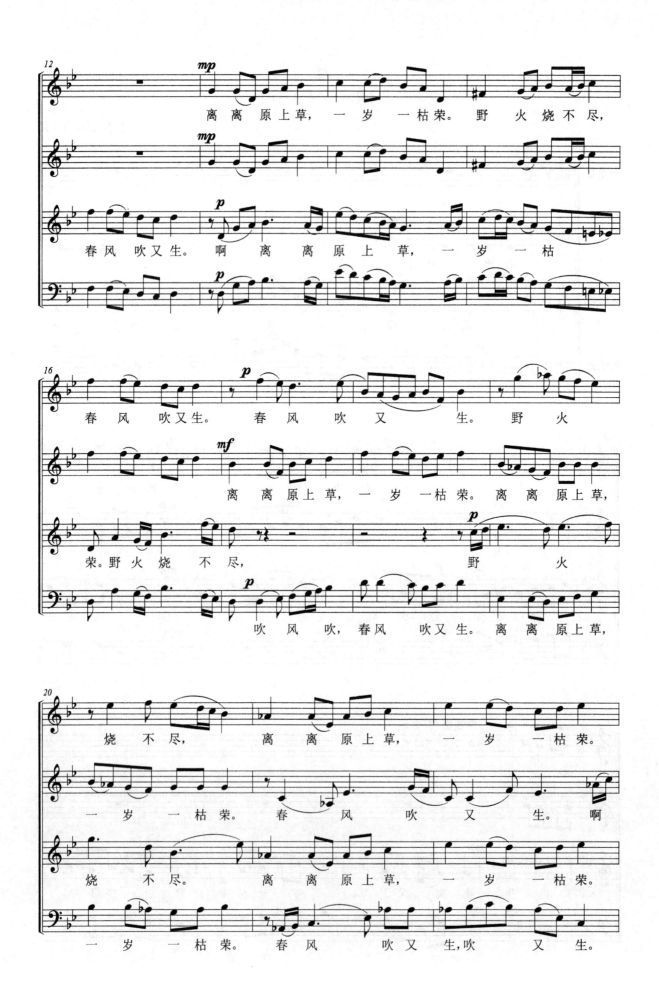

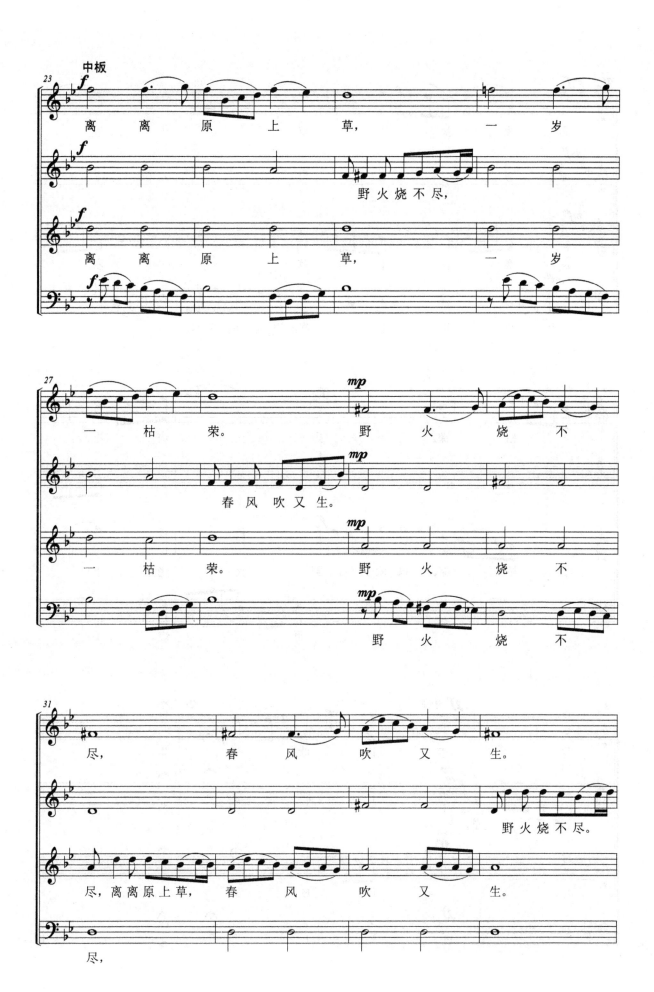

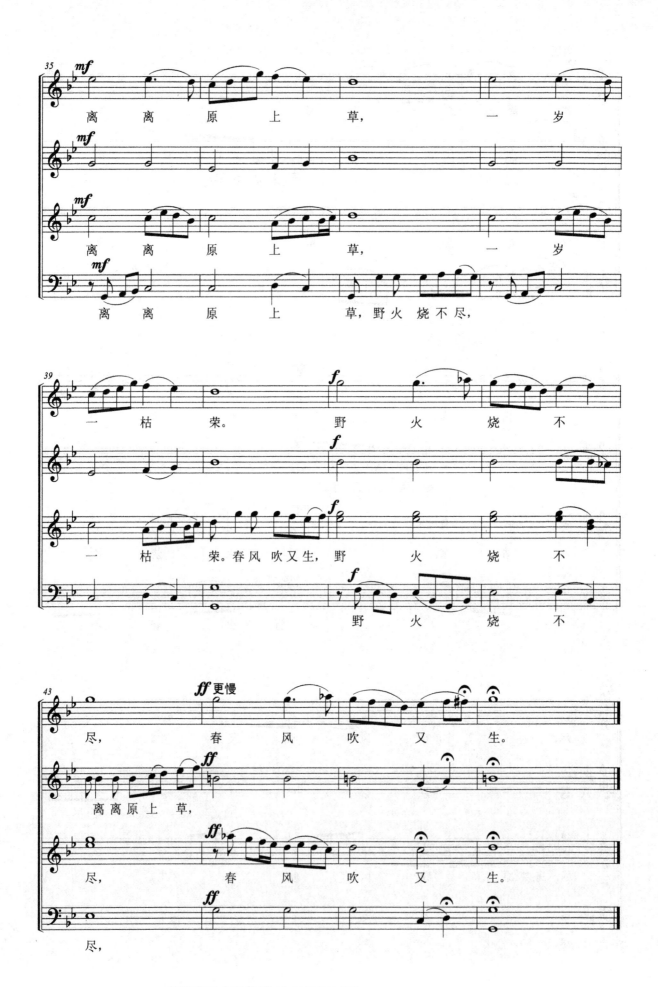

大江东去

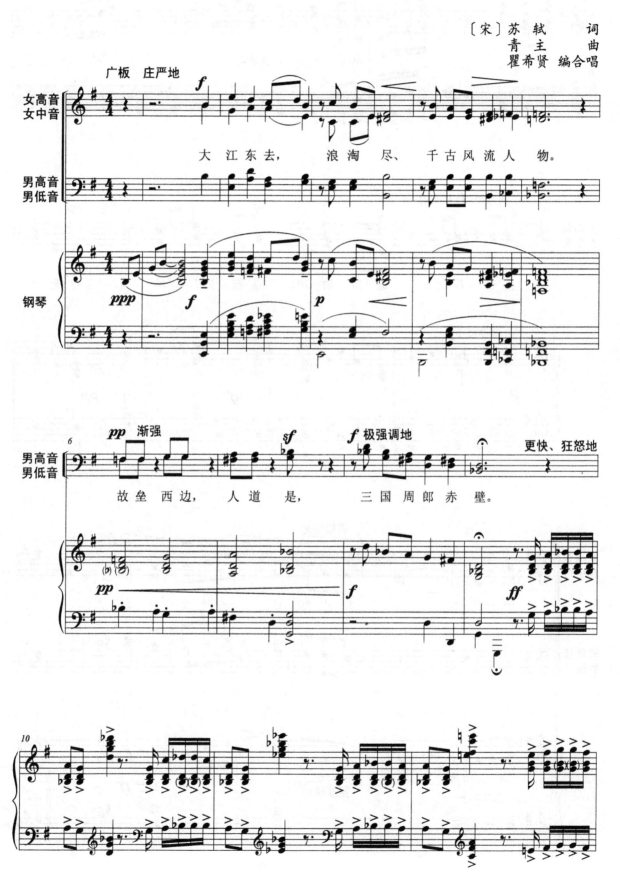

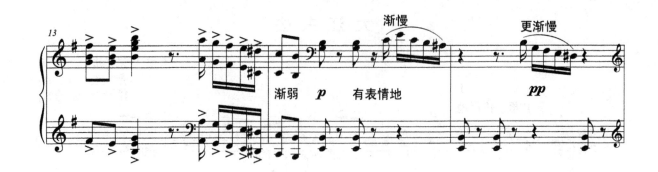
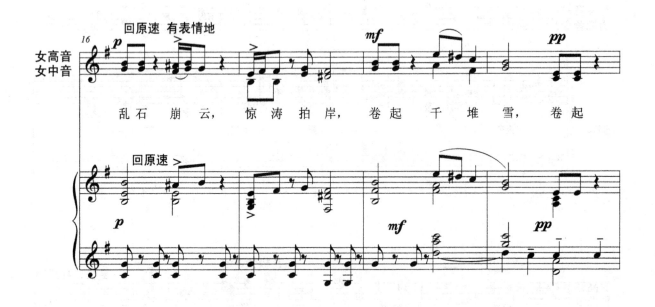
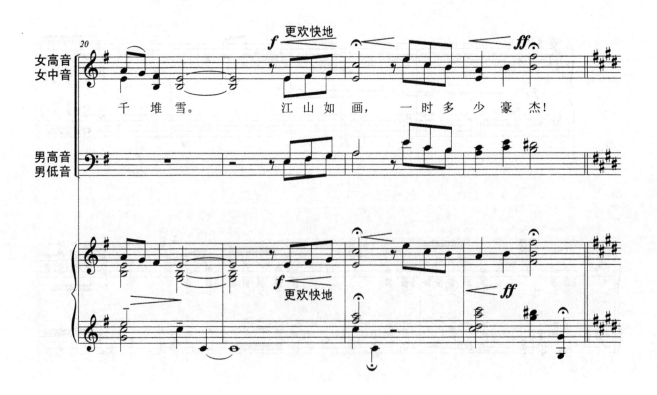

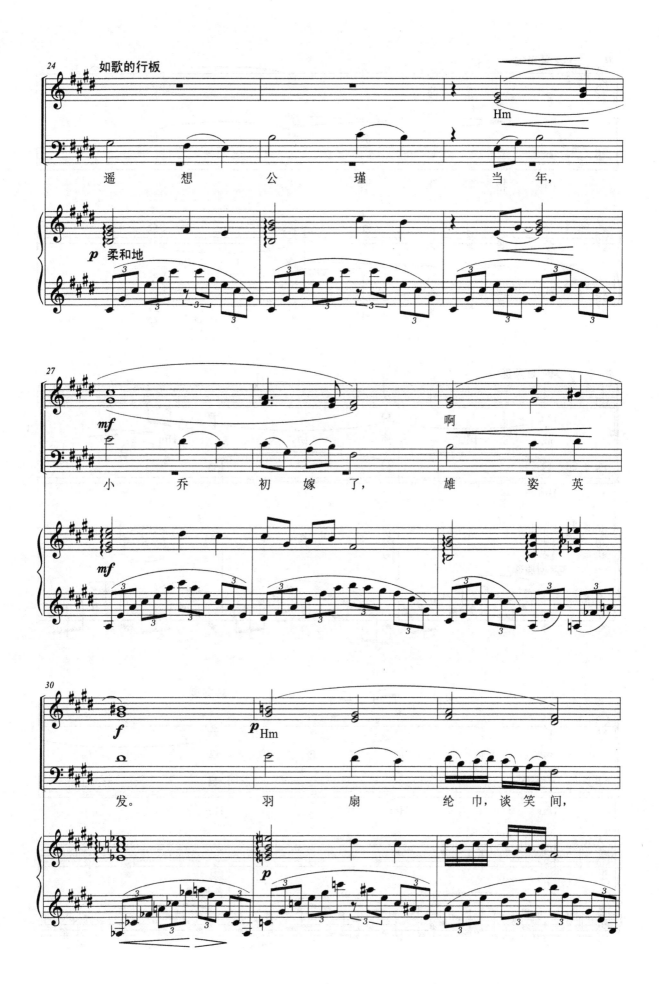

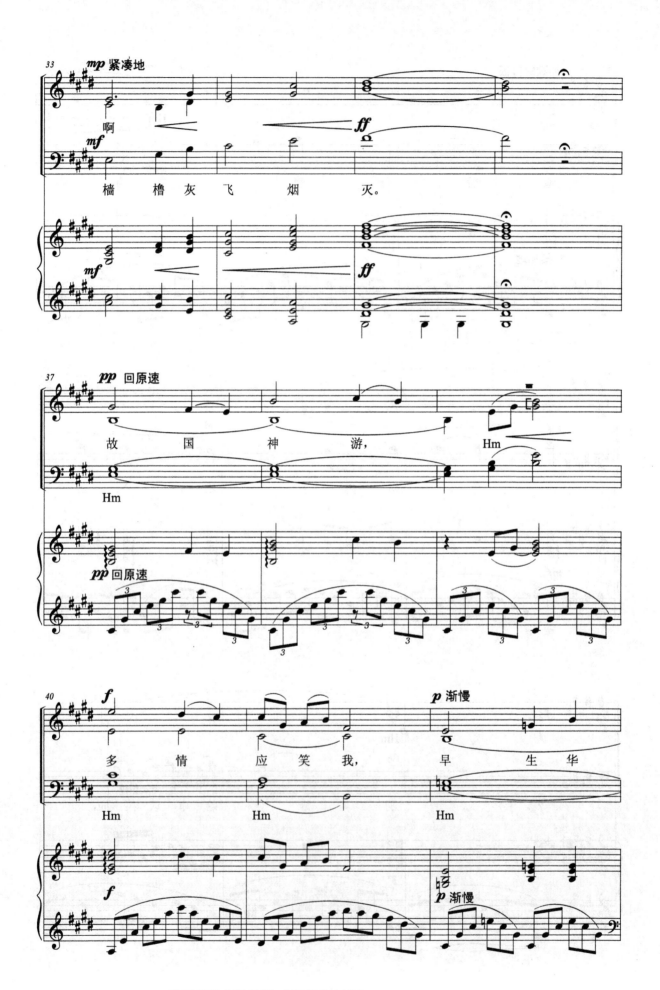

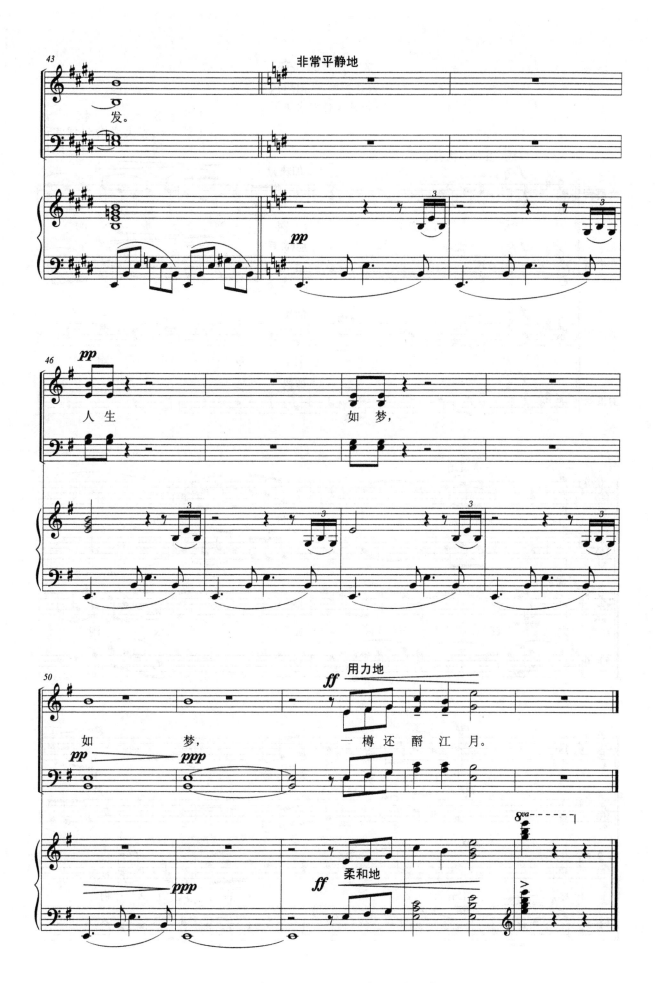

大江东去
——念奴娇·赤壁怀古
（混声无伴奏合唱）

〔宋〕苏　轼　词
〔清〕九宫大成南北词宫谱
高　　伟　改编

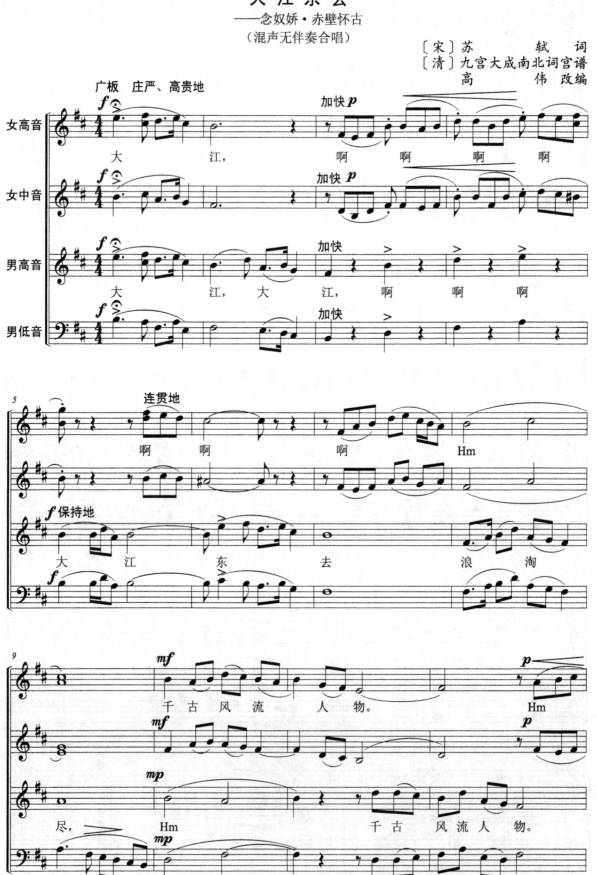

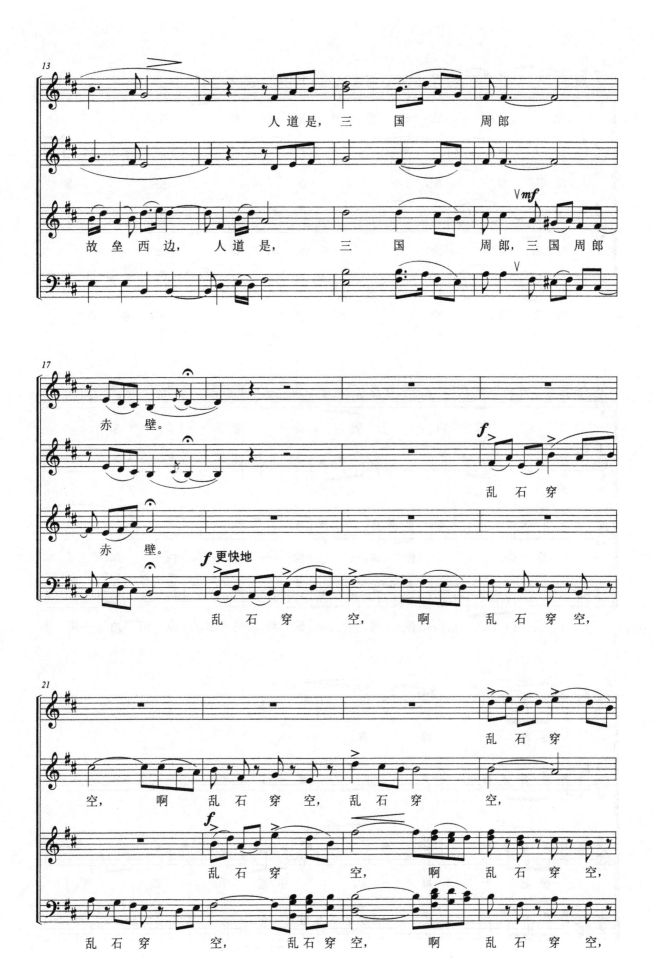

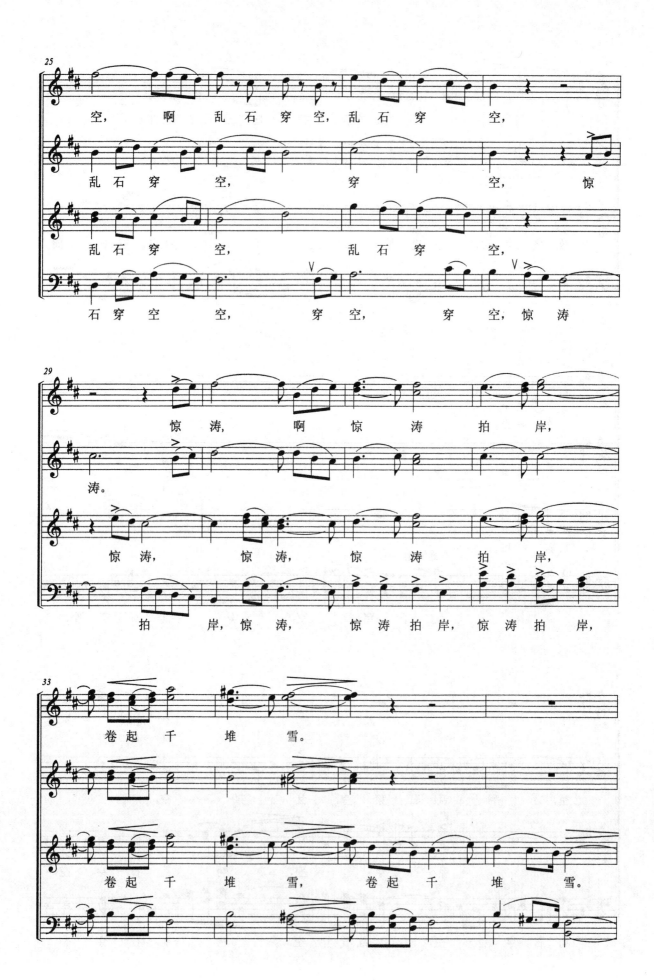

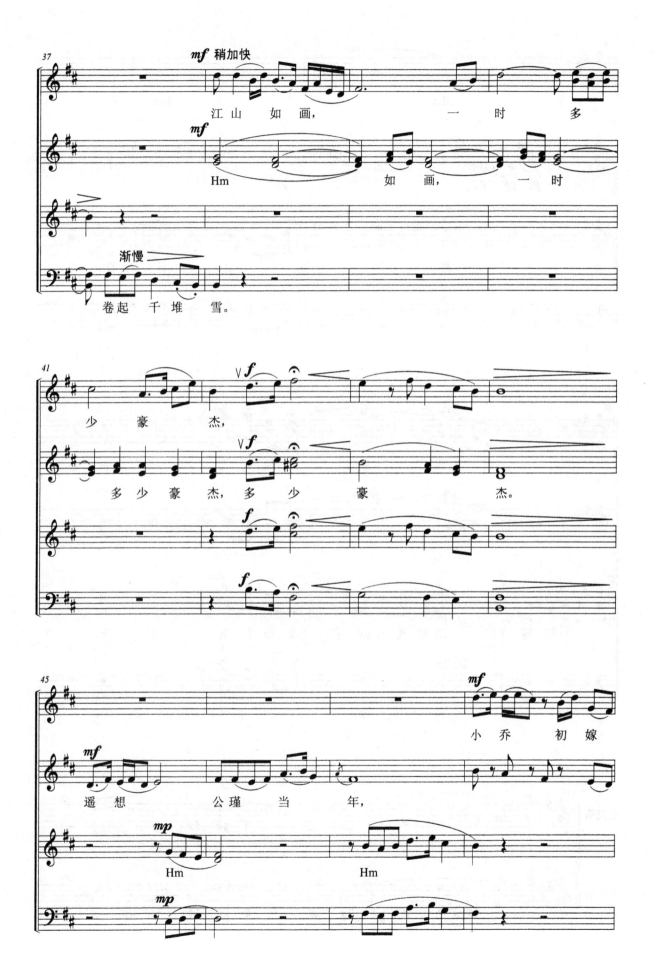

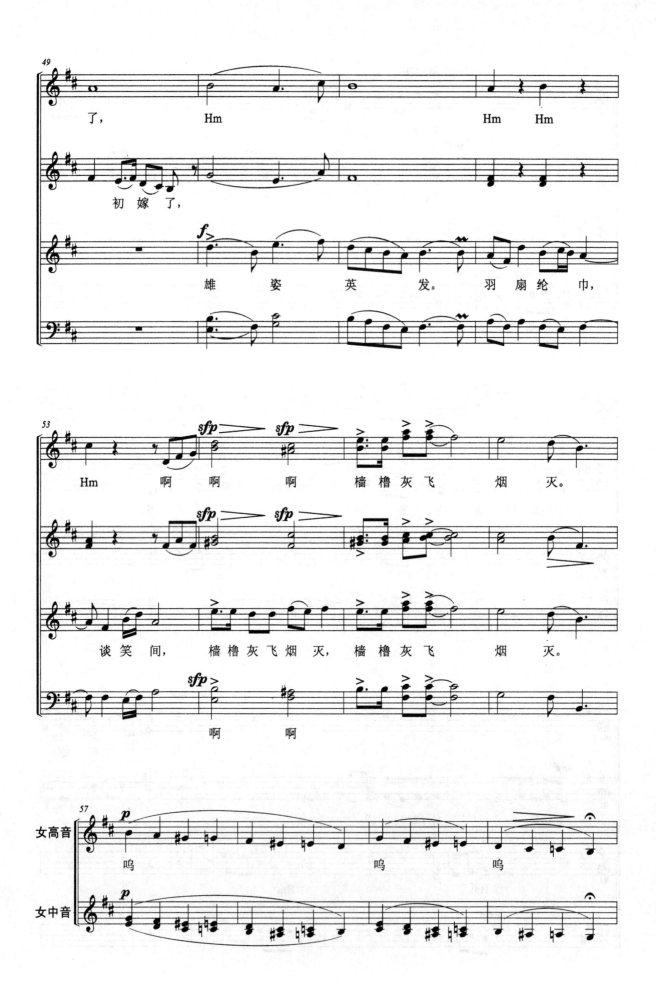

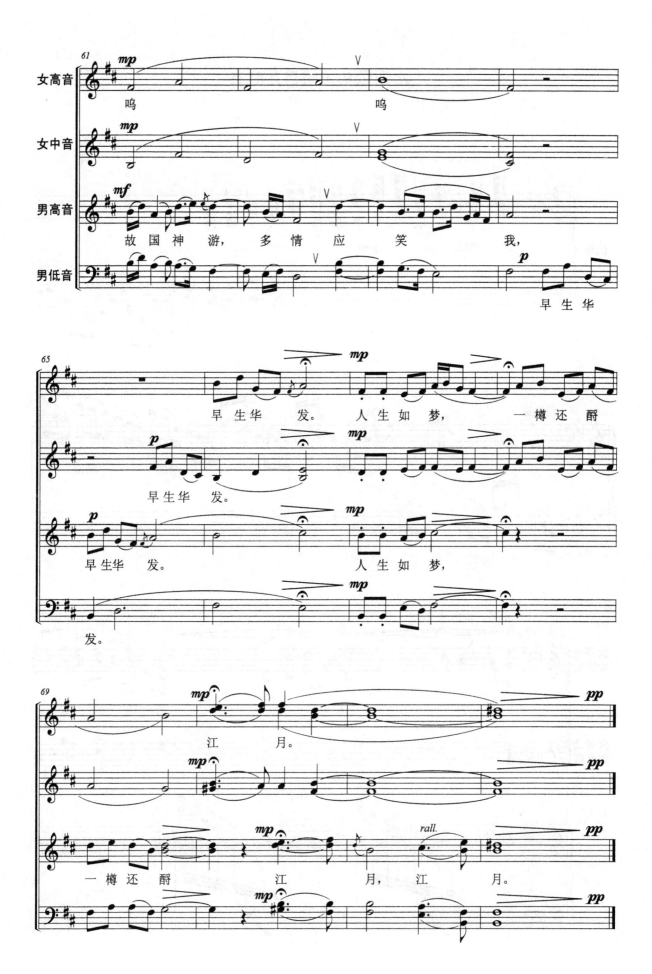

水调歌头·明月几时有

〔宋〕苏轼 词
萧白 曲

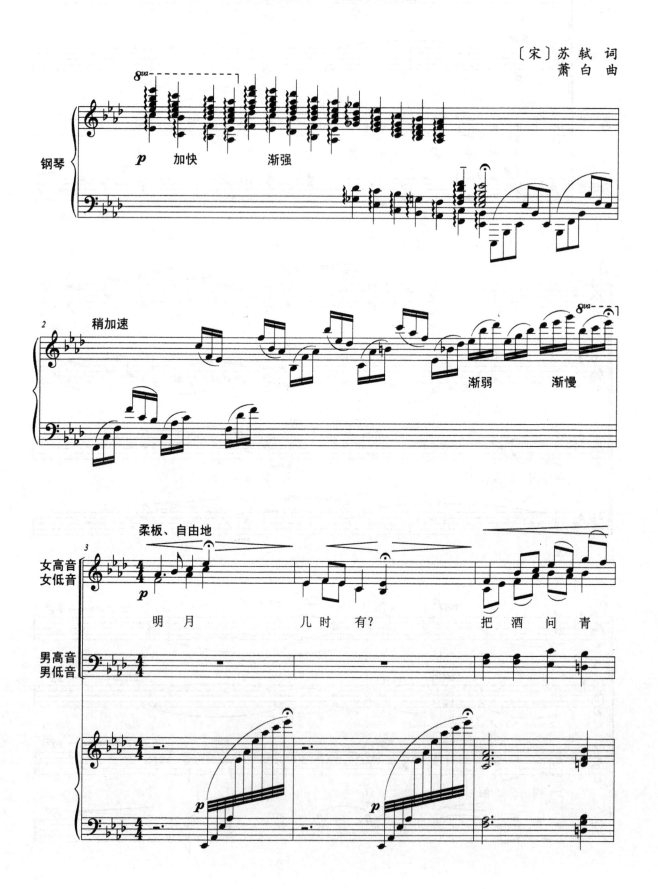

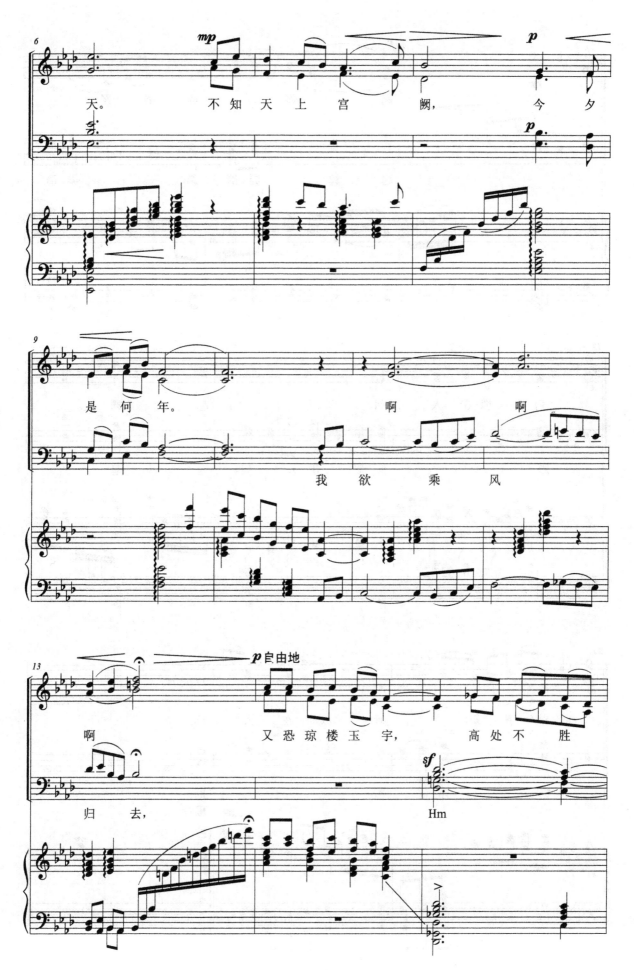

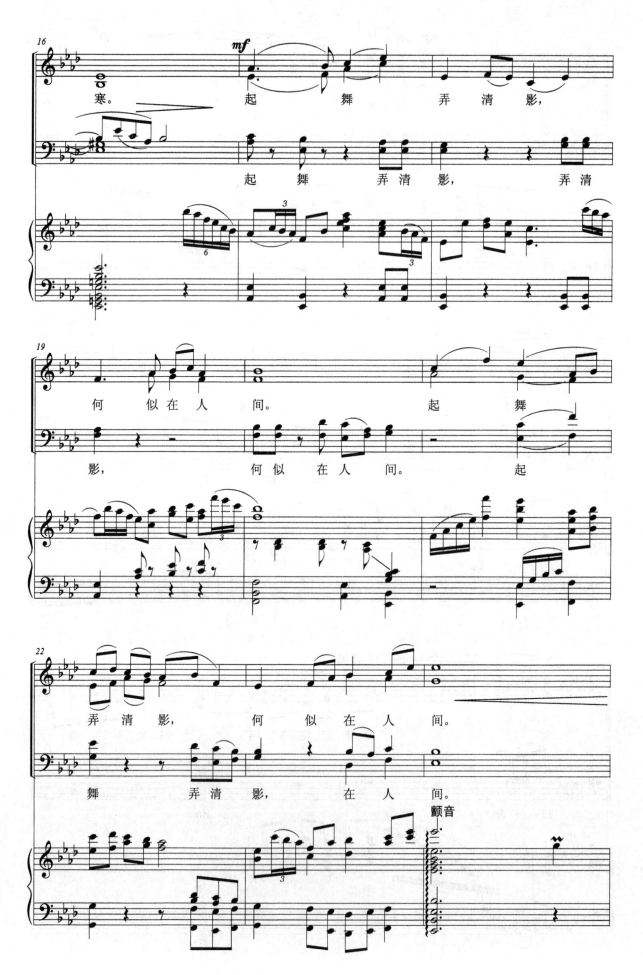

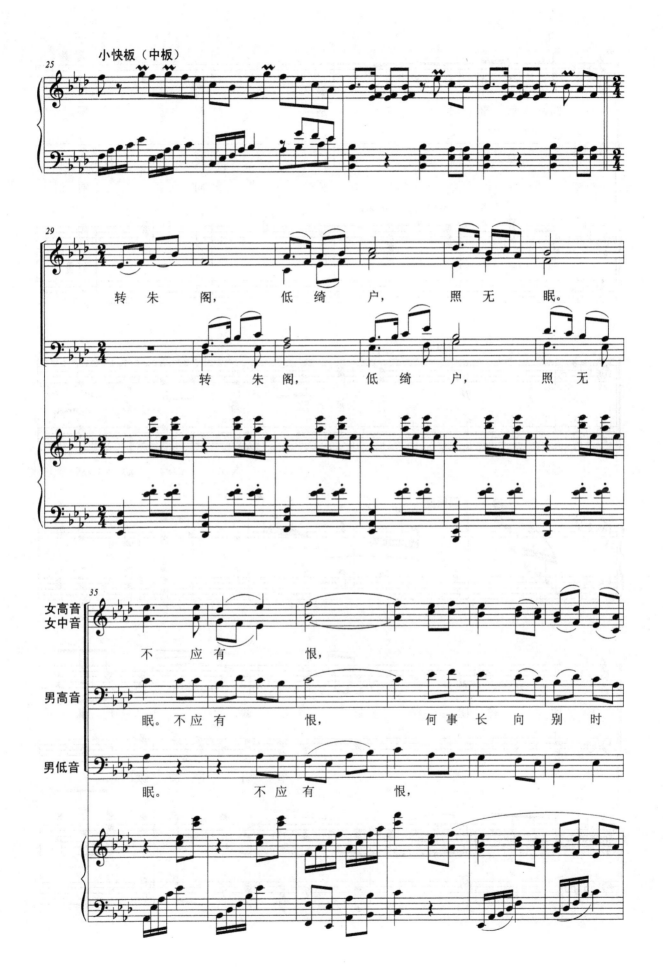

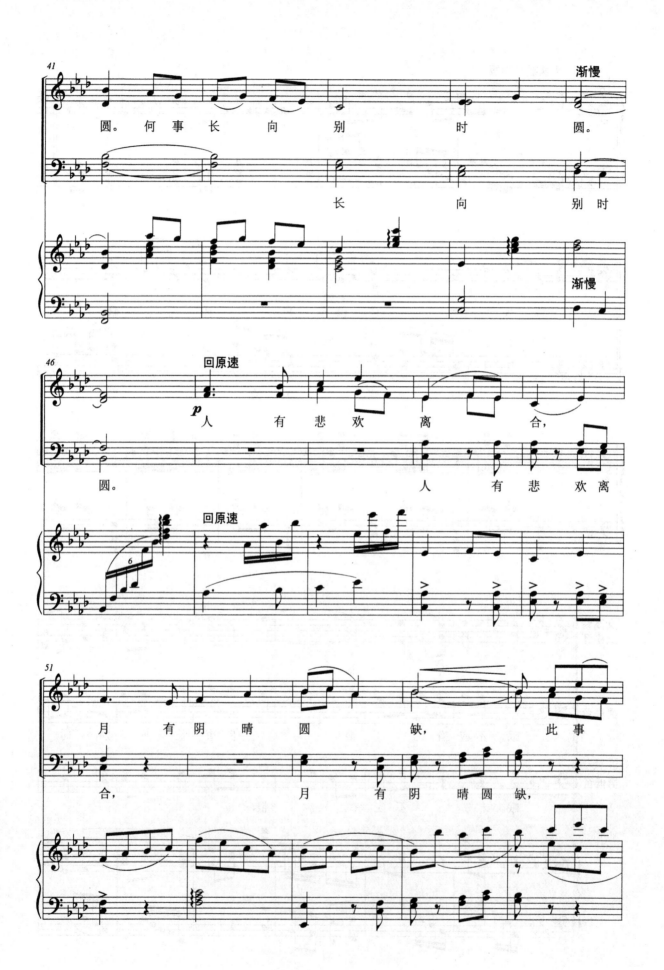

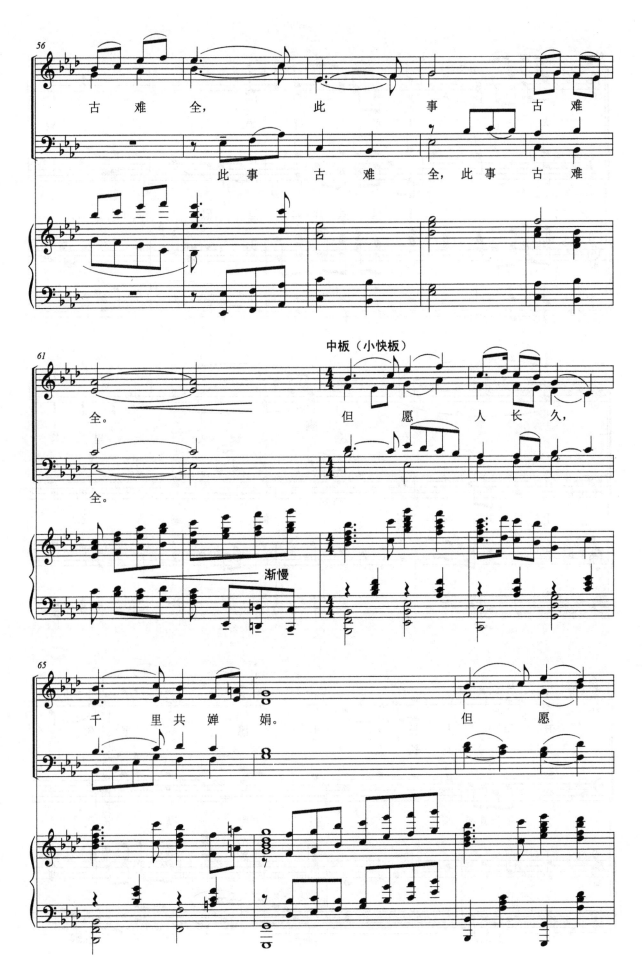

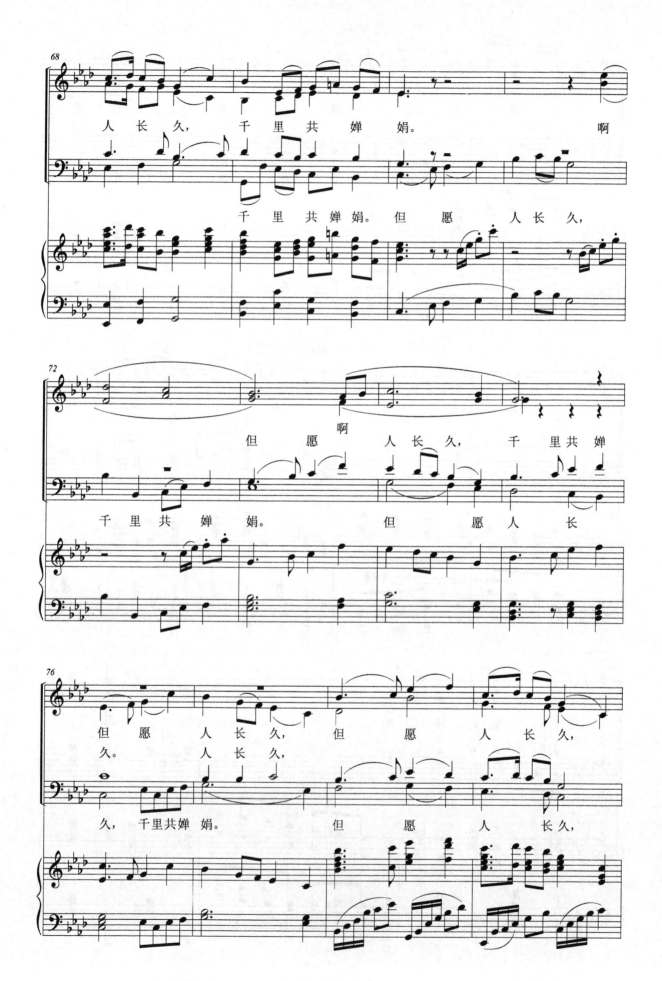

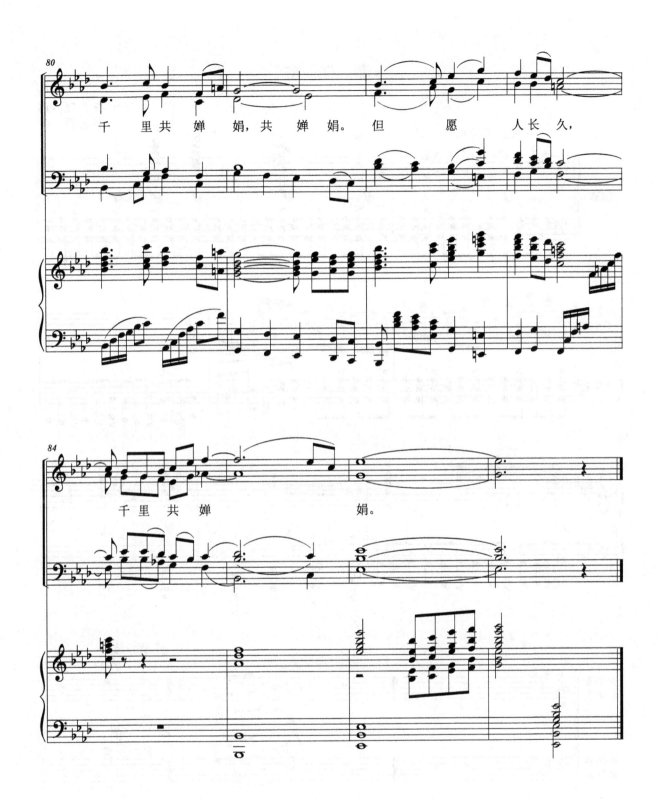

满江红

〔宋〕岳飞 词
郑志声 曲

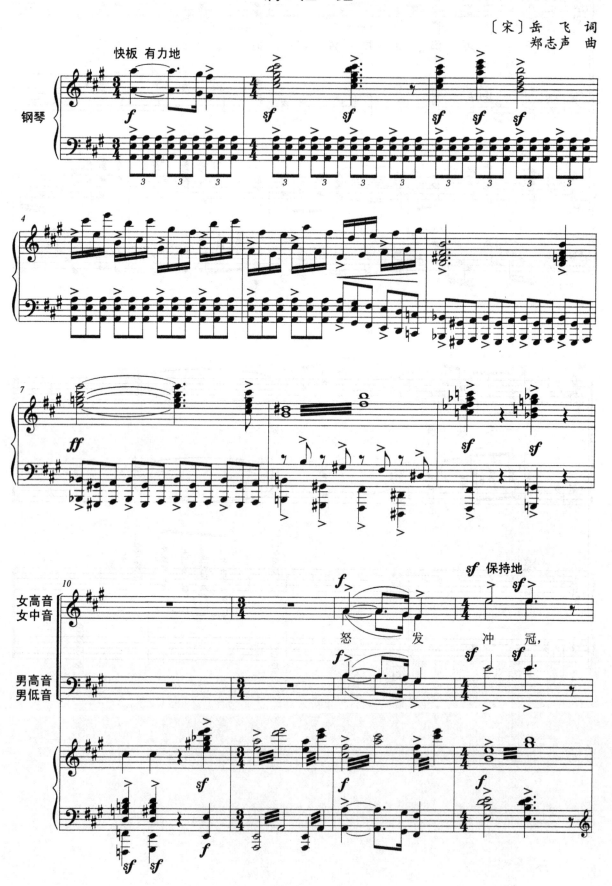

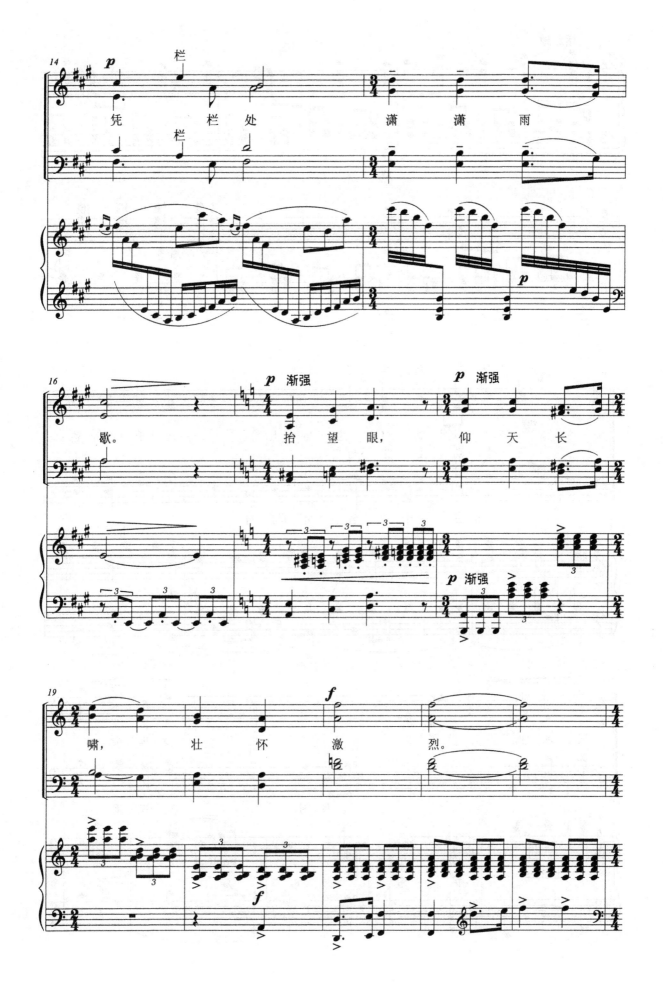

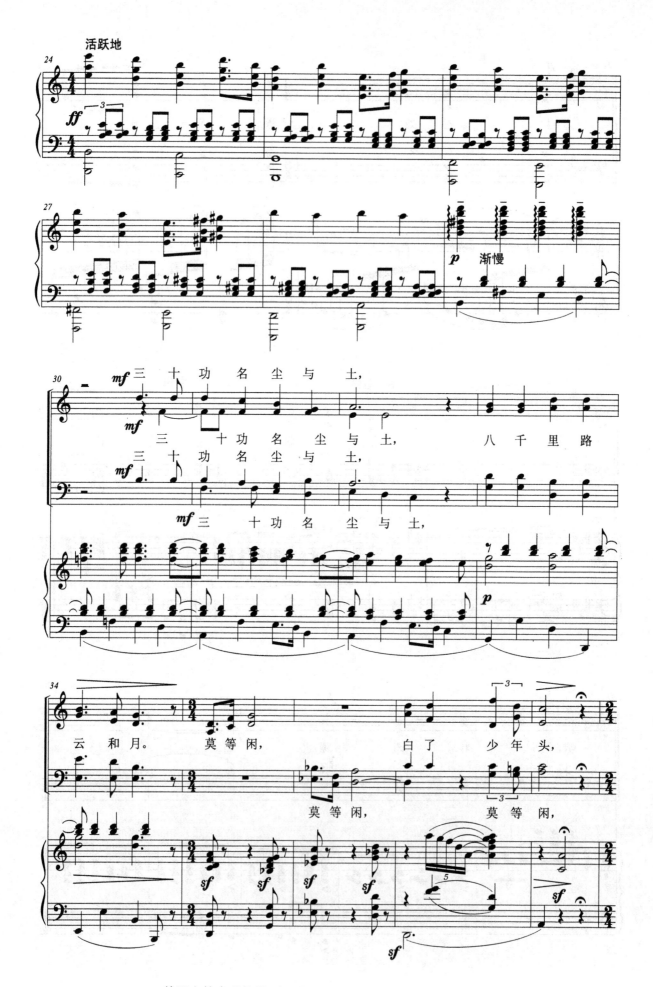

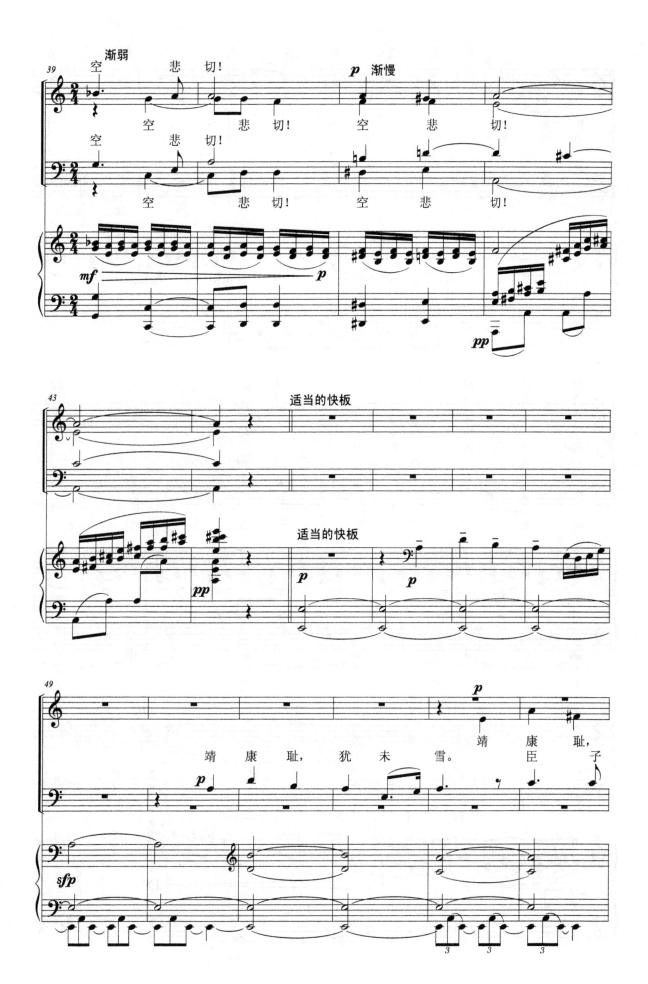

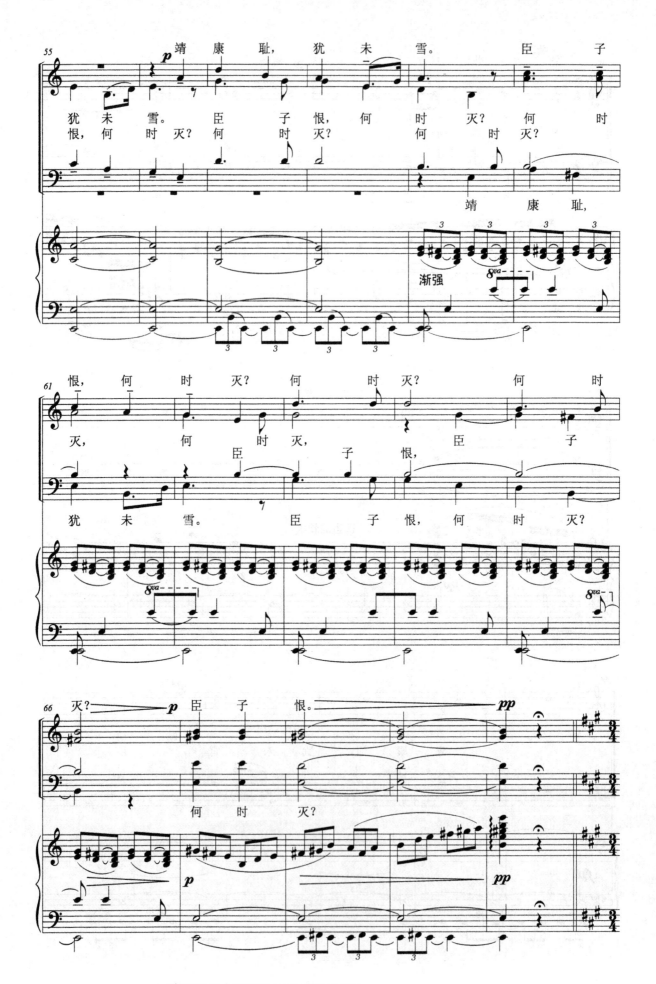

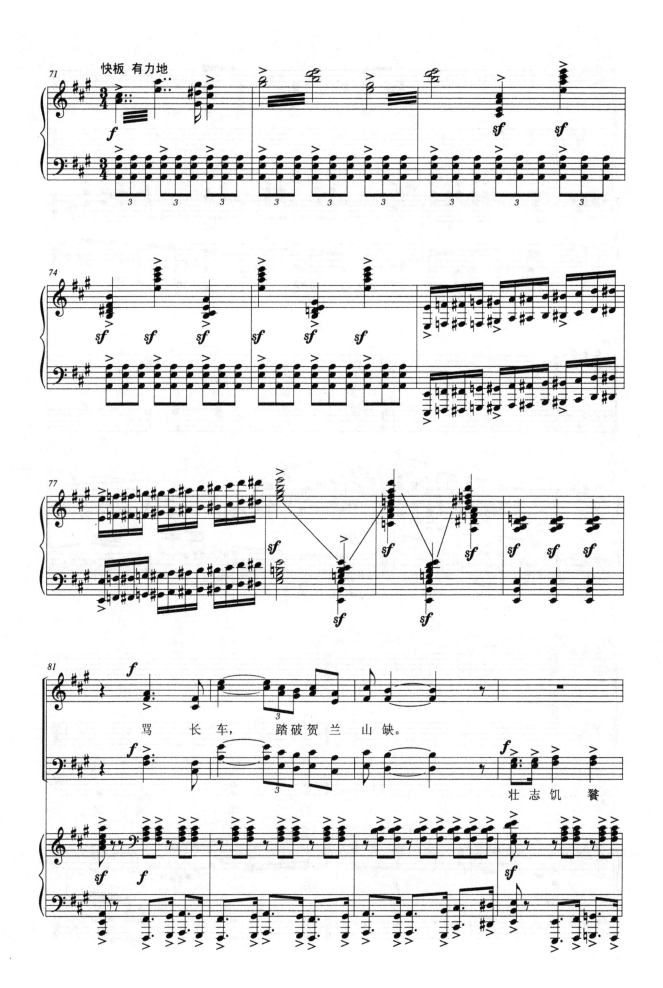

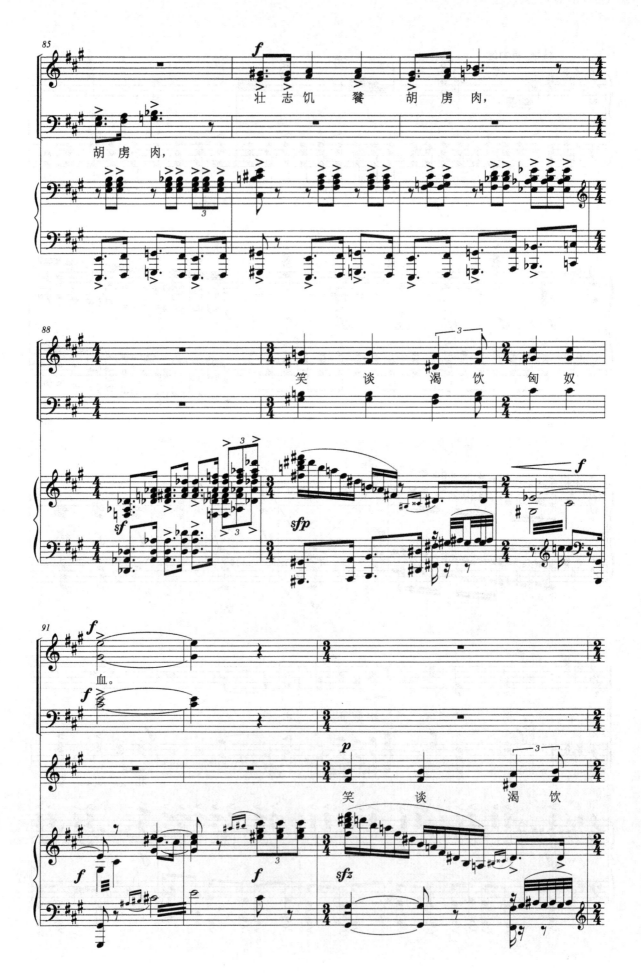

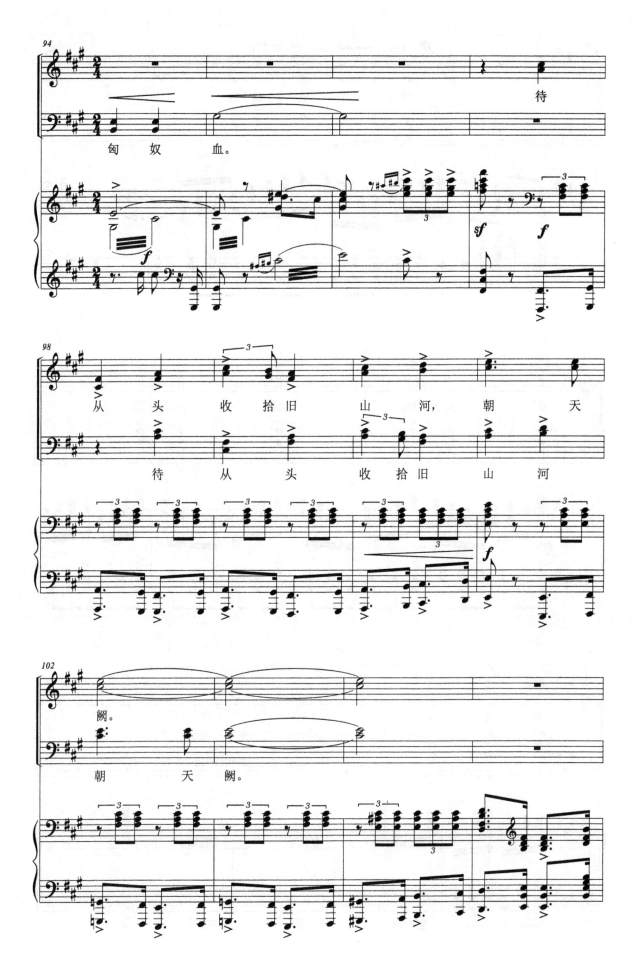

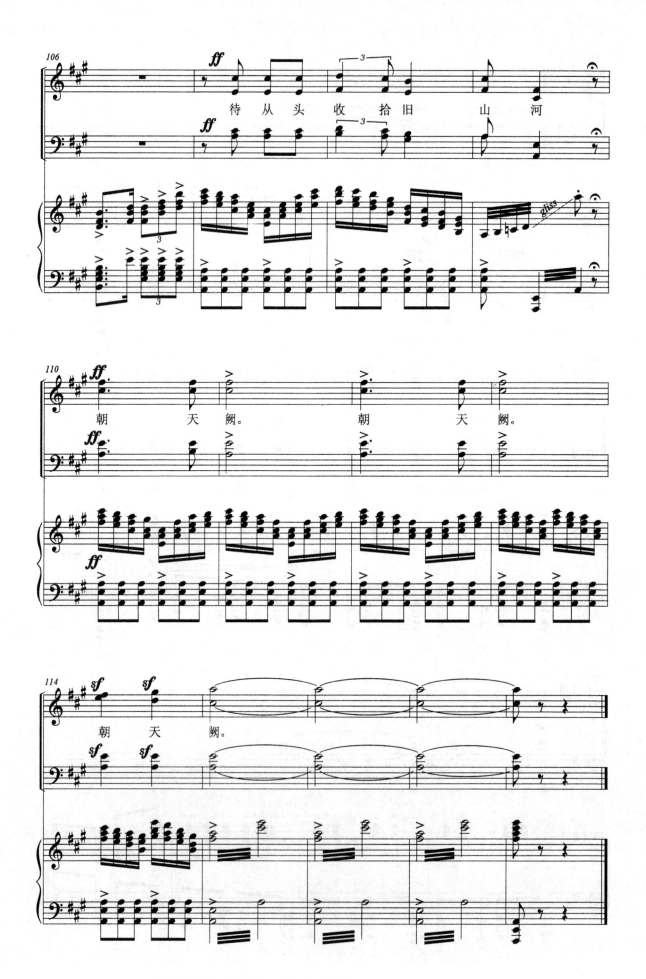

天 净 沙

(无伴奏男声合唱)

〔元〕马致远 词
阿 镗 曲

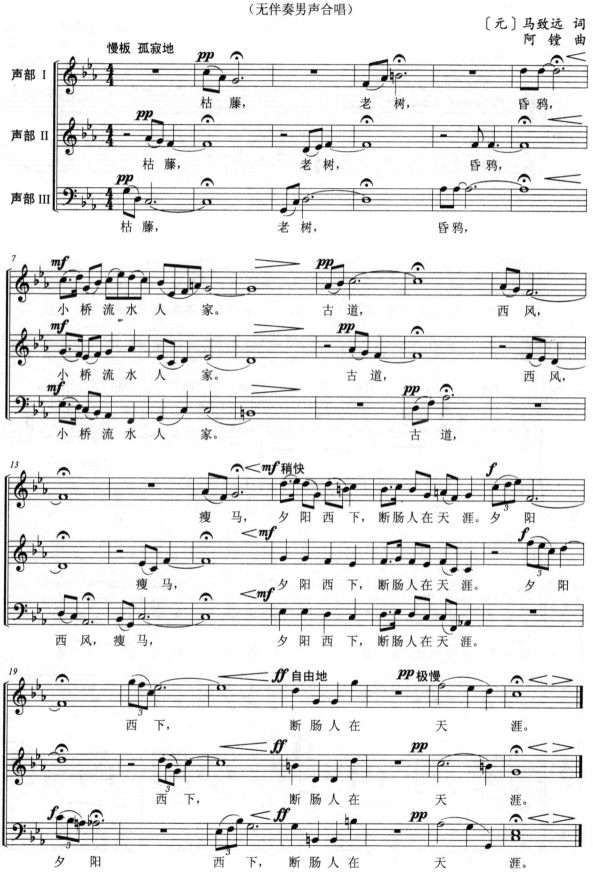

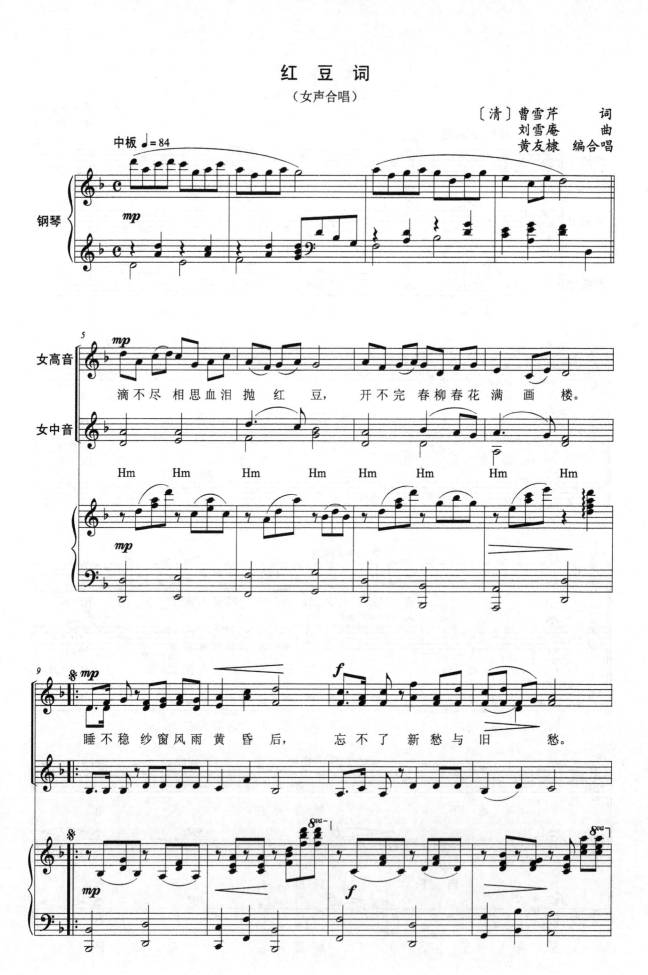

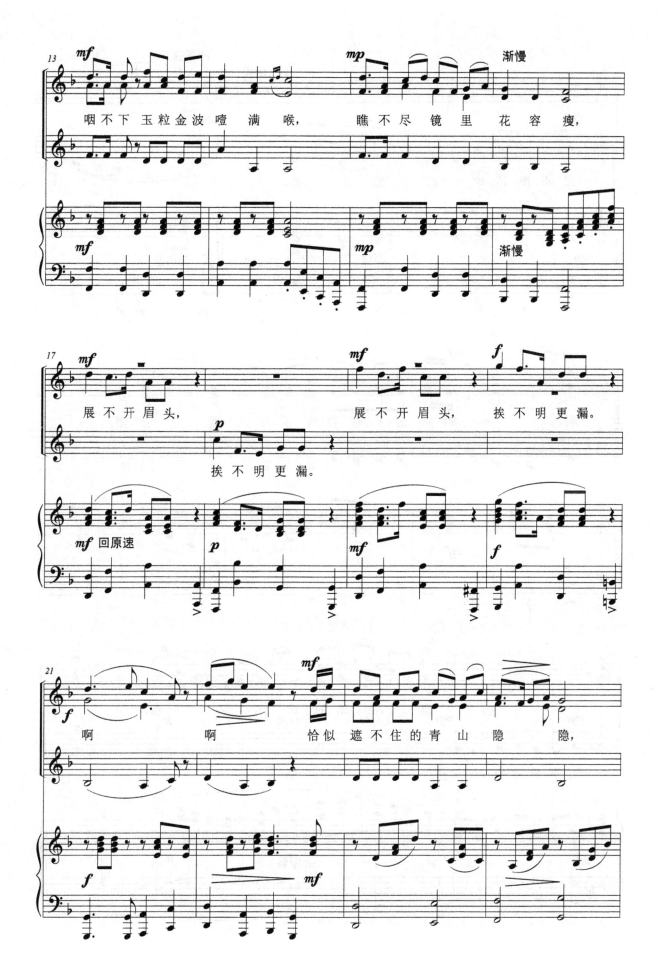

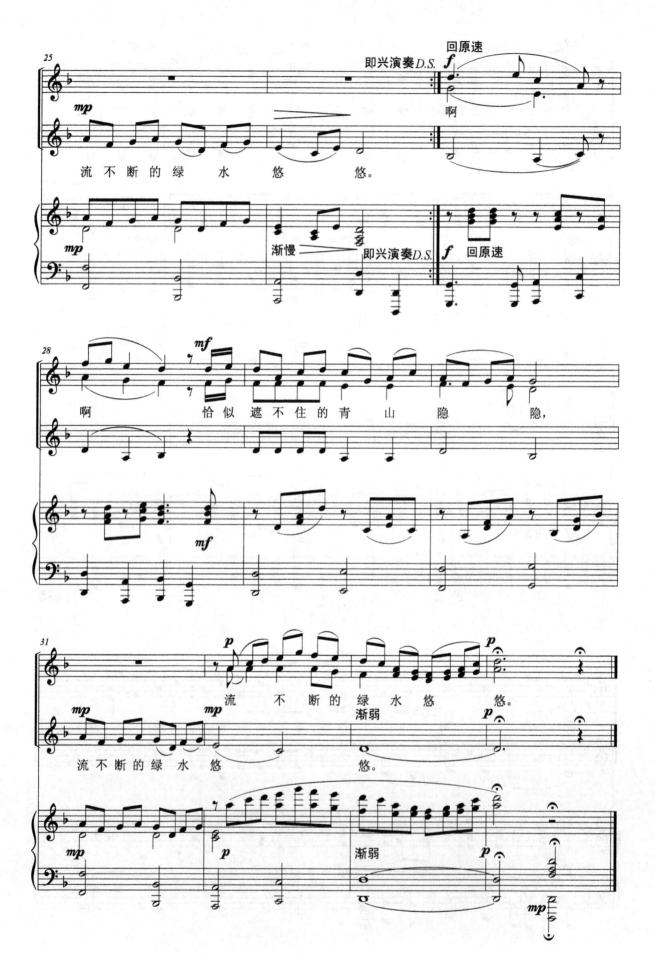

忆 江 南

(无伴奏女声合唱)

〔清〕吴藻 词
阿镗 曲

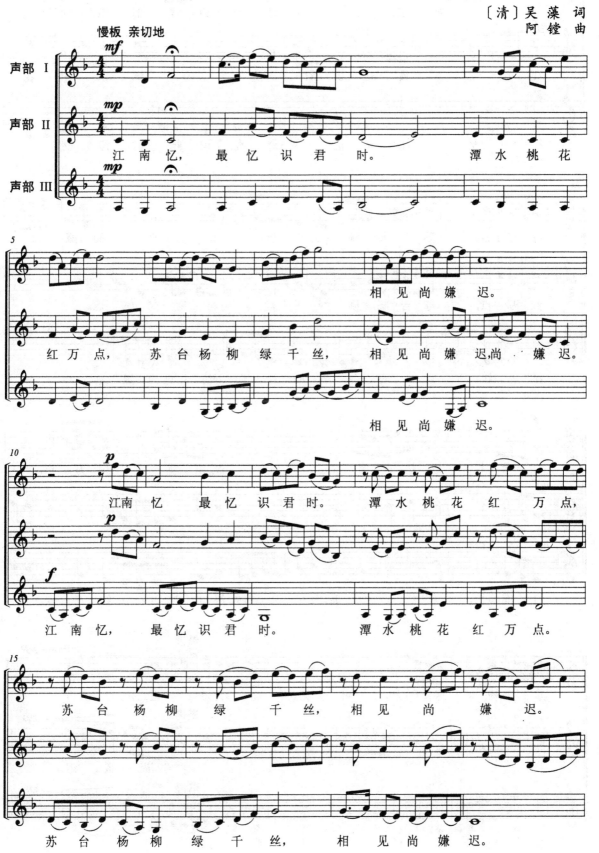

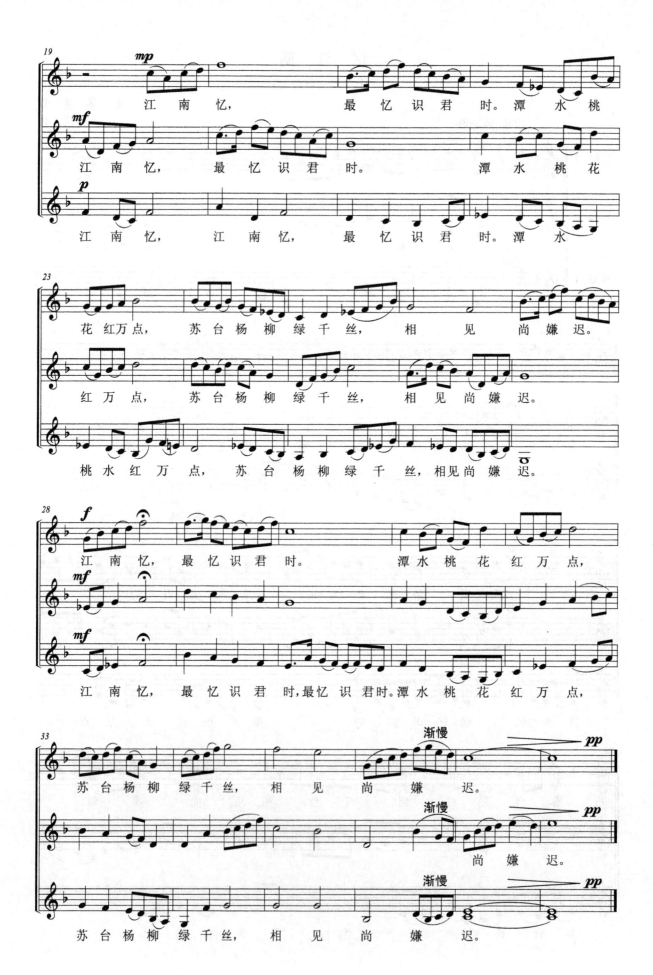

第三专题 根据民歌、民乐改编的歌曲

阿拉木汗

（混声无伴奏合唱）

新疆民歌
马水龙 编曲

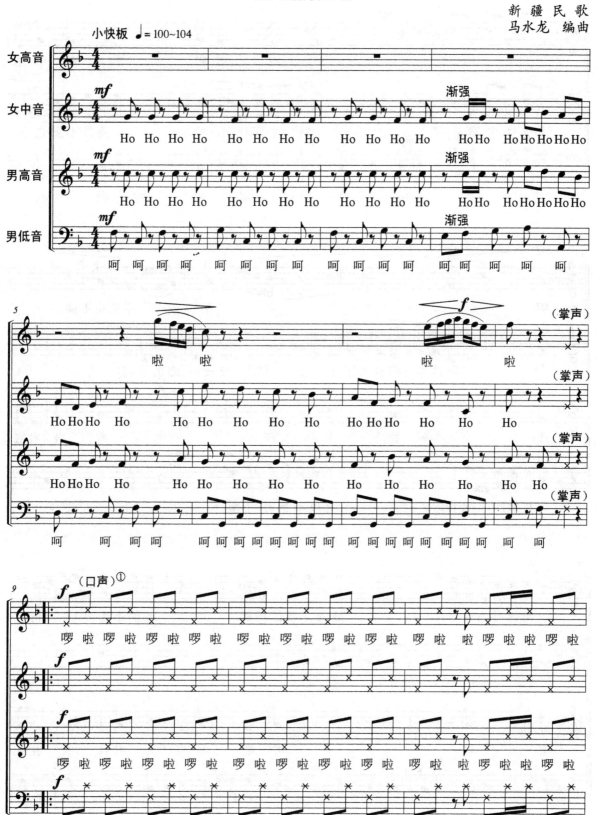

① 注：用舌头打出"啰"、"啦"，如马蹄声。

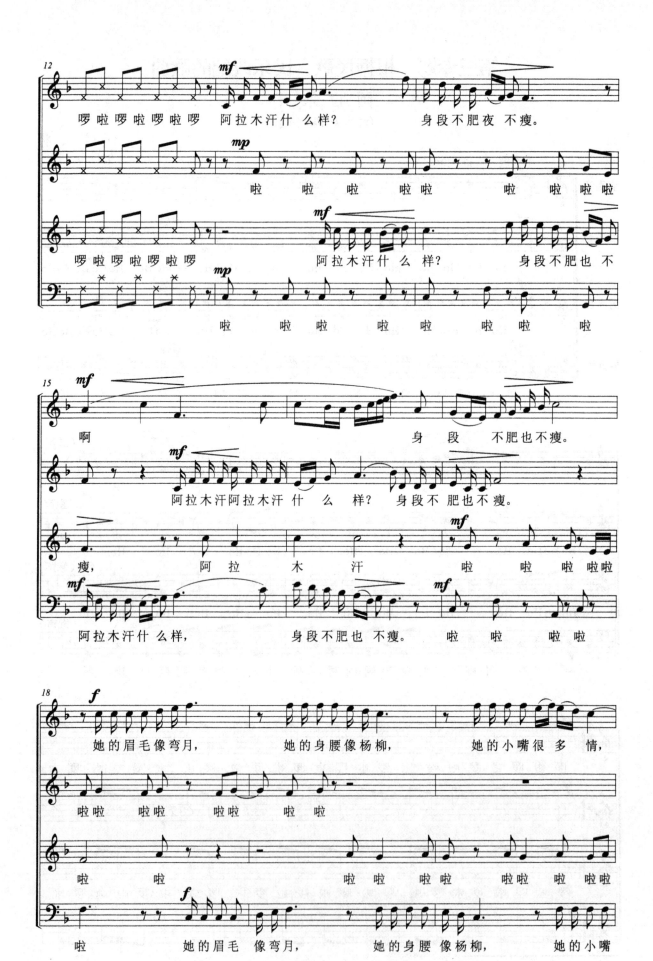

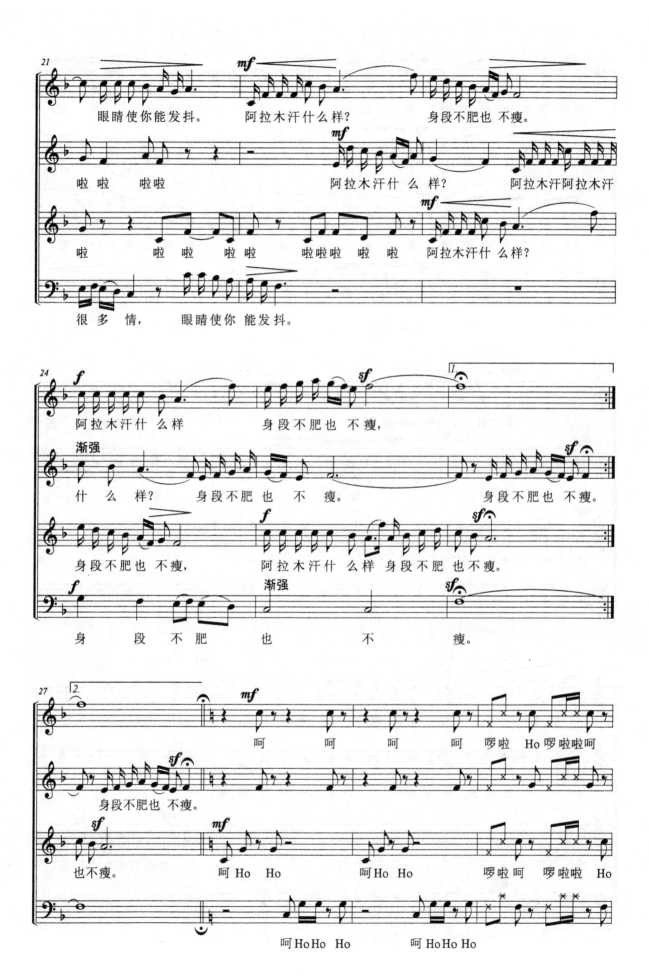

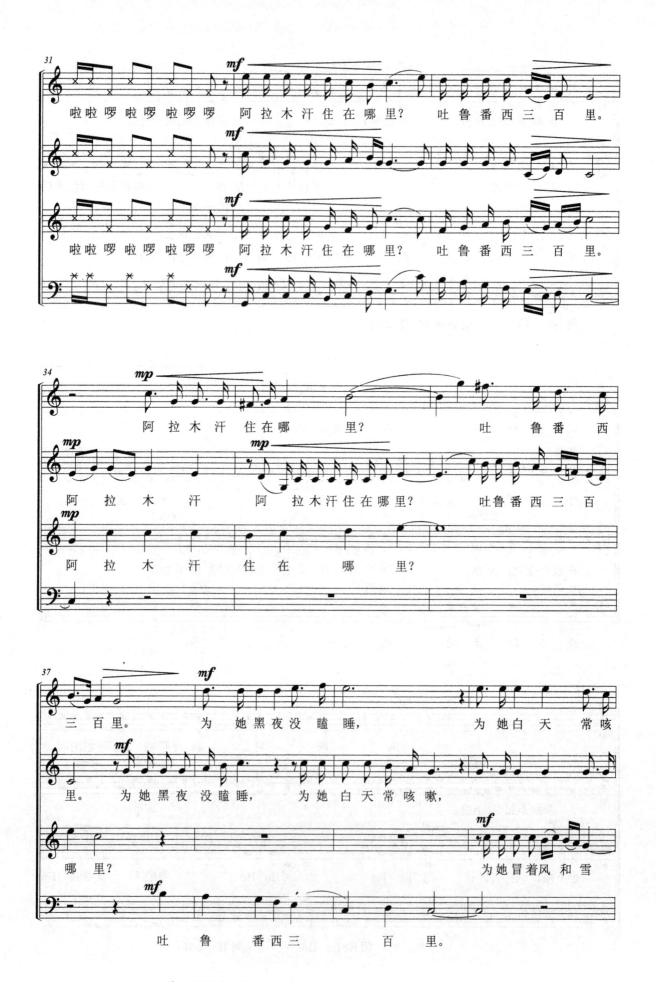

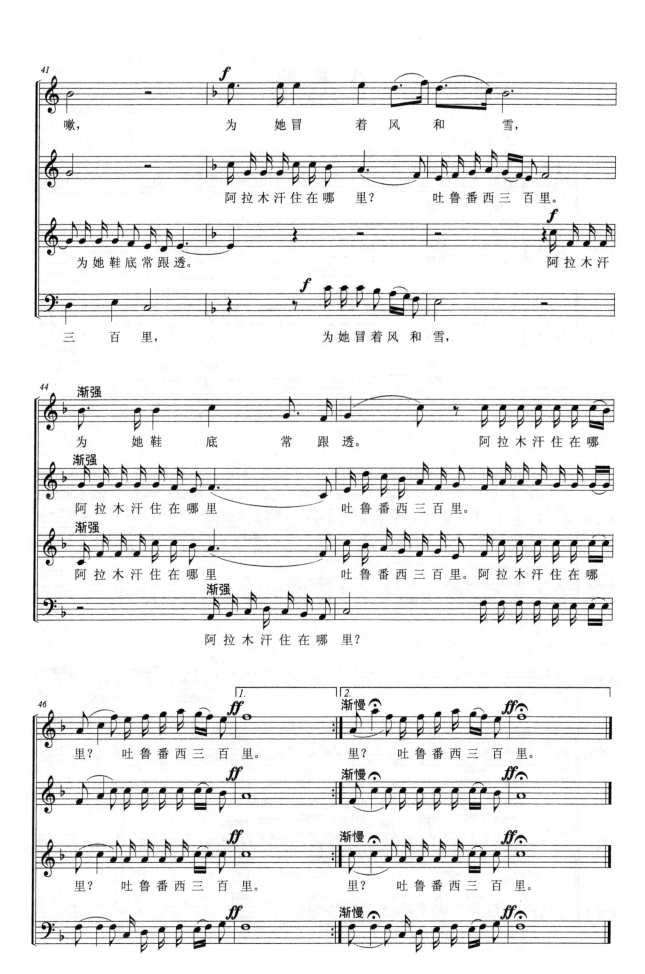

八骏赞

(混声无伴奏合唱)

那顺 词
扎木苏 译词
恩克巴雅尔 曲

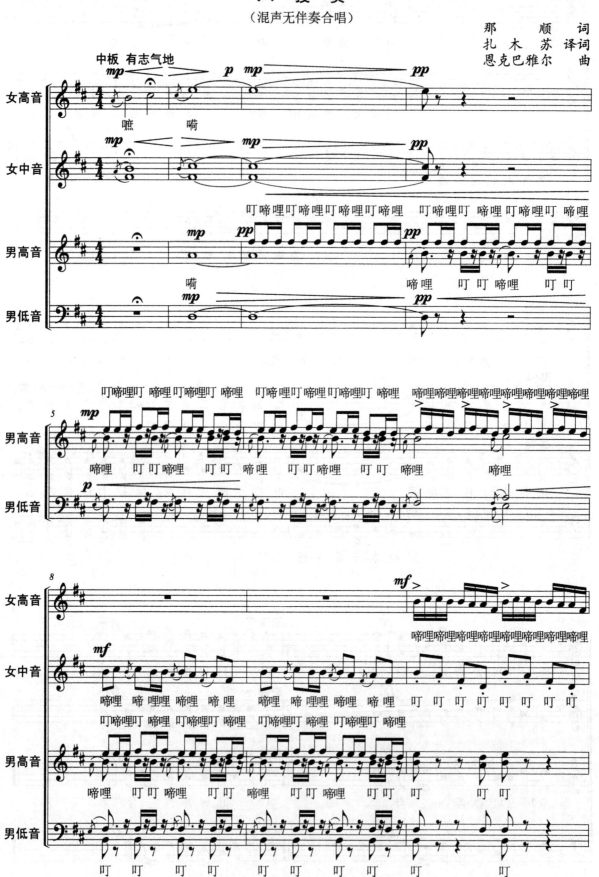

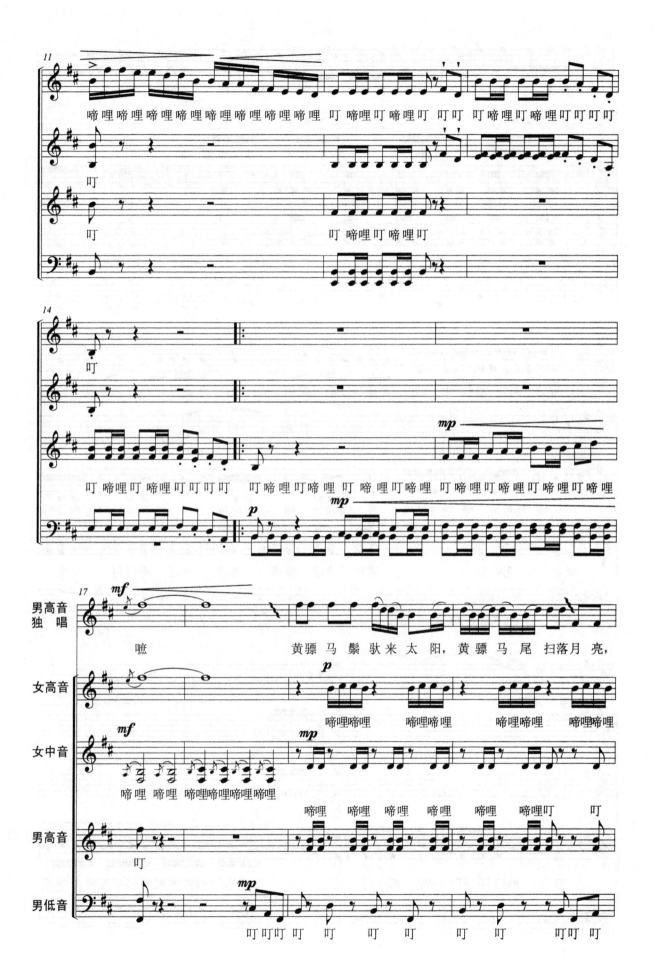

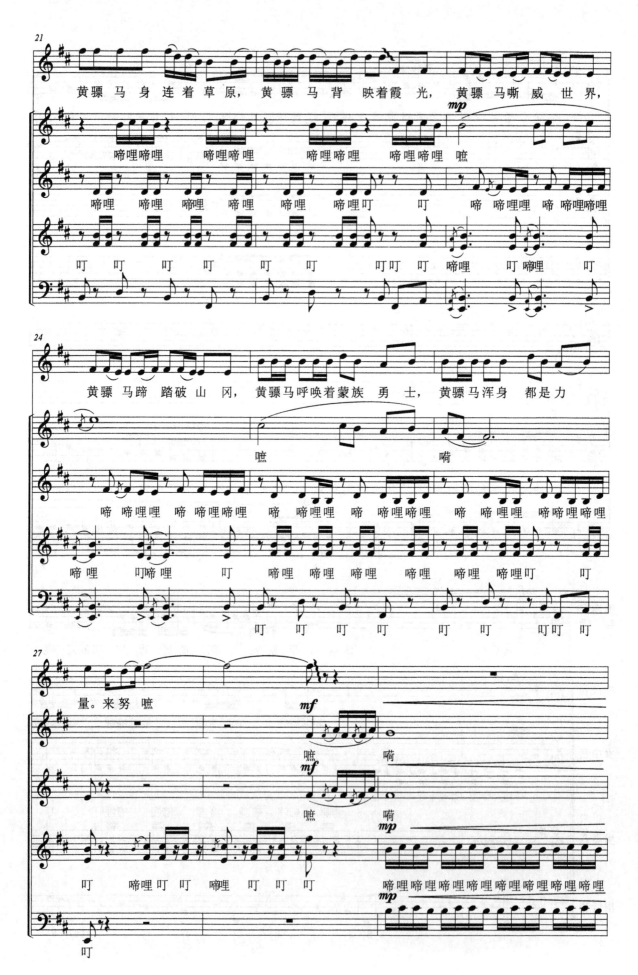

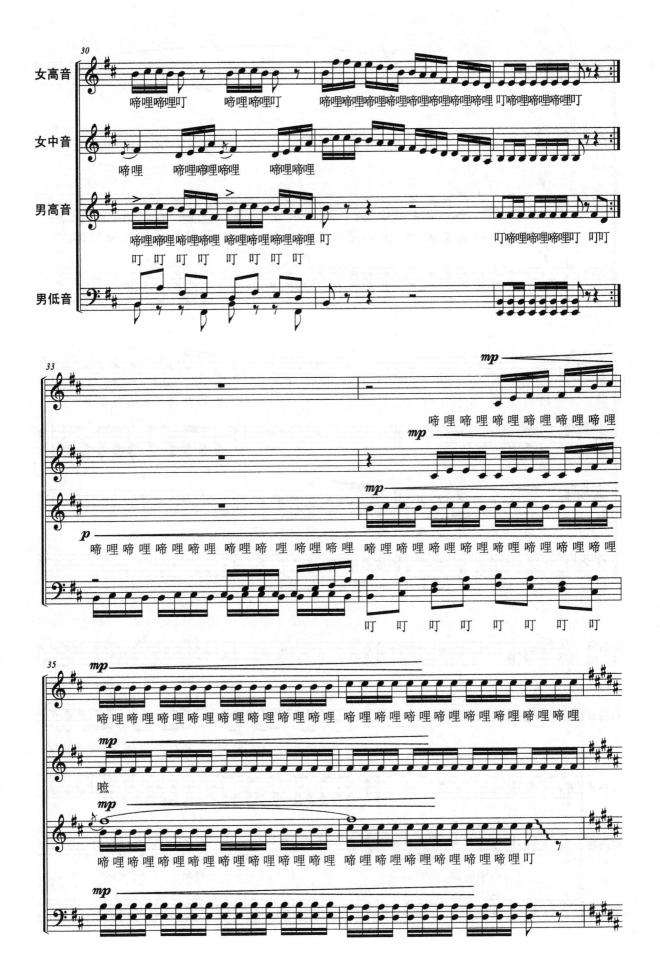

233 | 第二部分 中国合唱作品选编

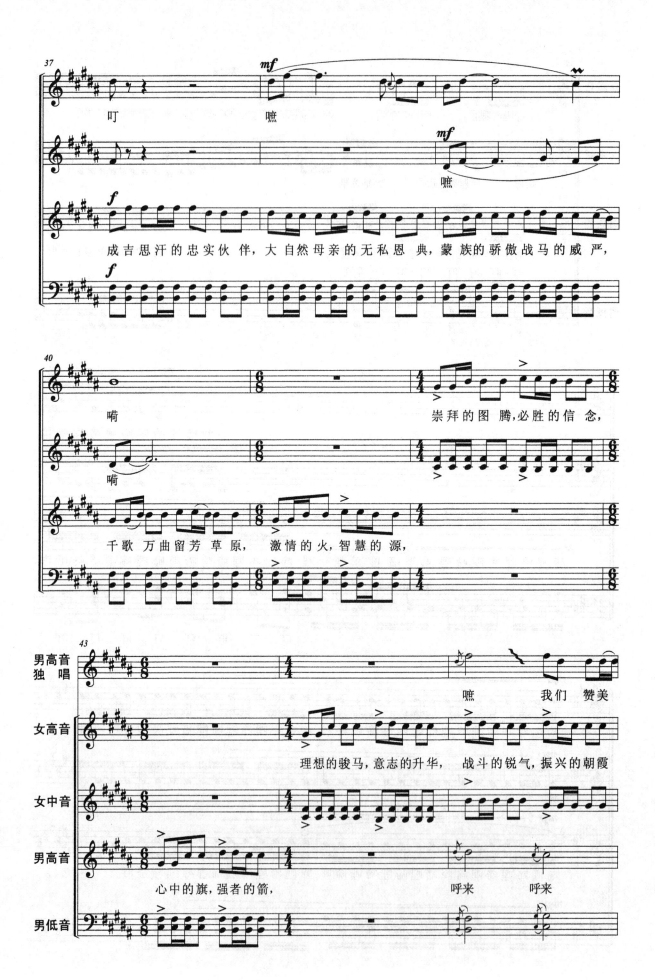

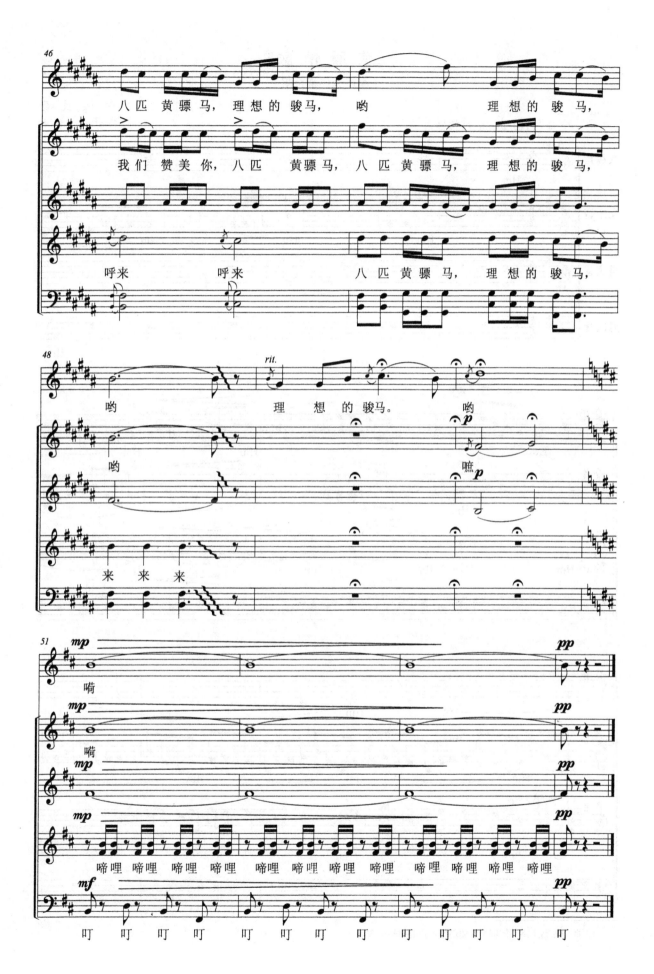

草原情歌

(混声无伴奏合唱)

青海民歌
张豪夫 编曲

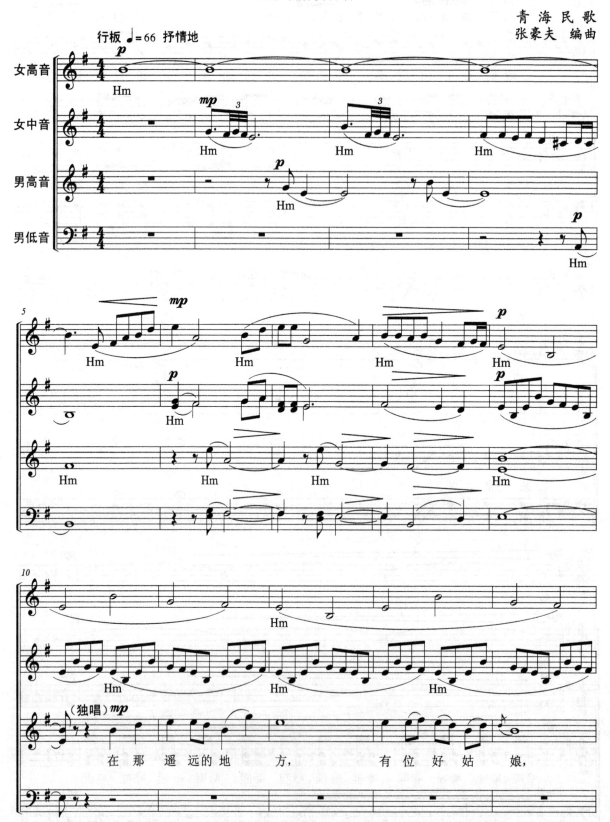

① 此曲根据王洛宾的同名歌曲创作，主旋律略有改动。

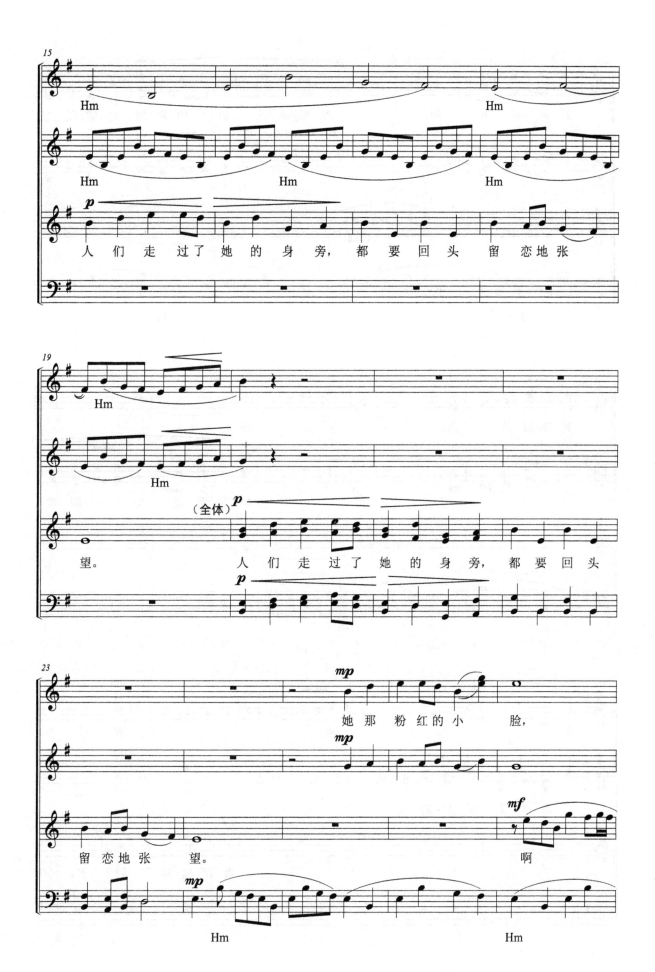

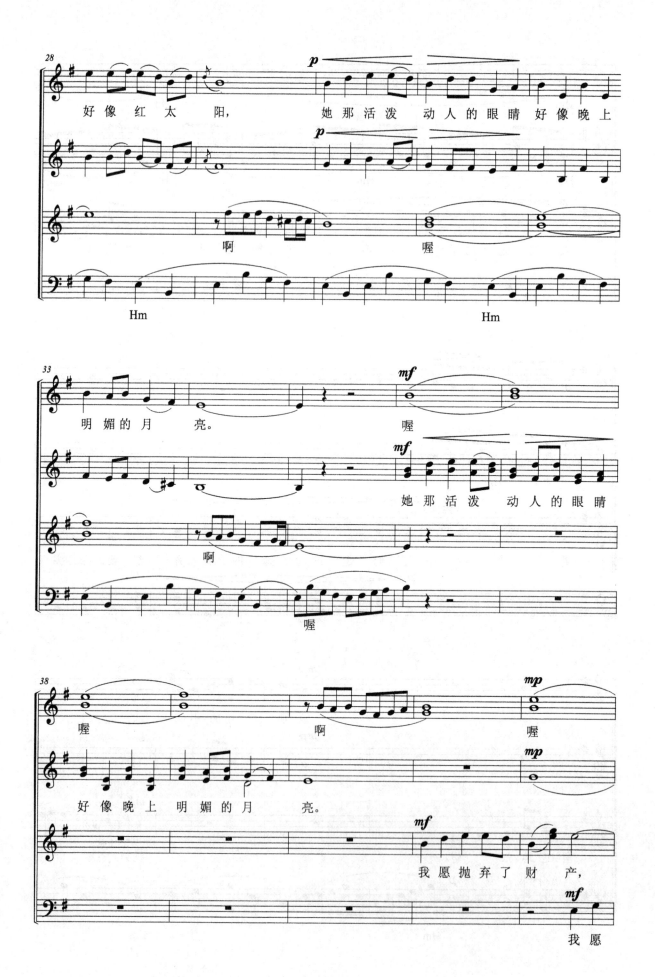

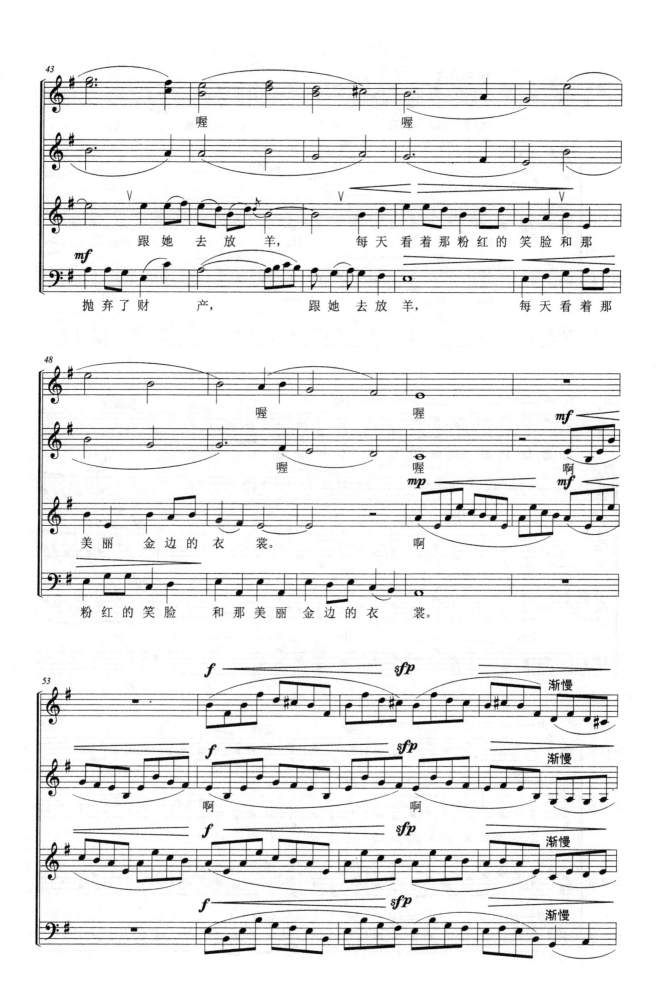

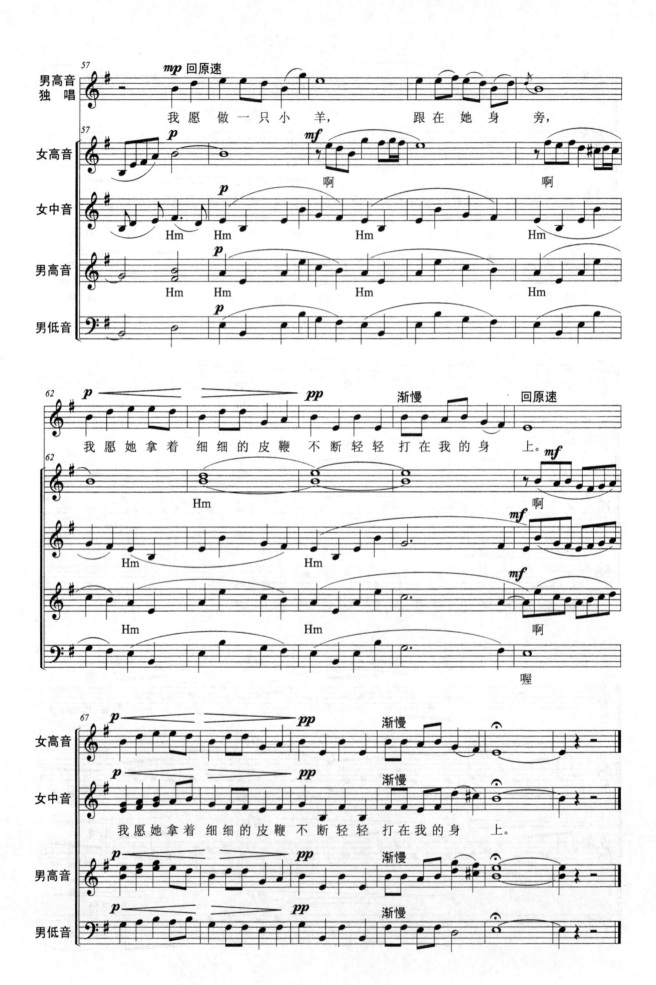

春天来啦

(混声无伴奏合唱)

彝族民歌
张 朝 曲

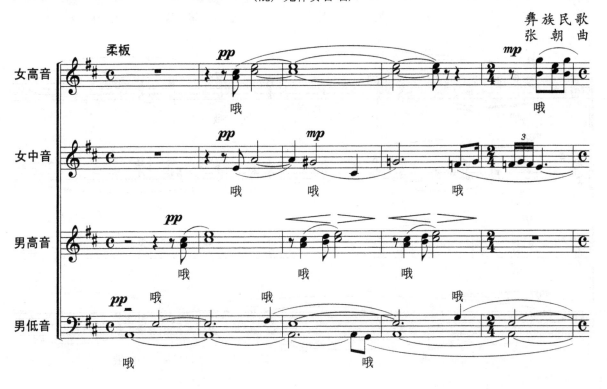

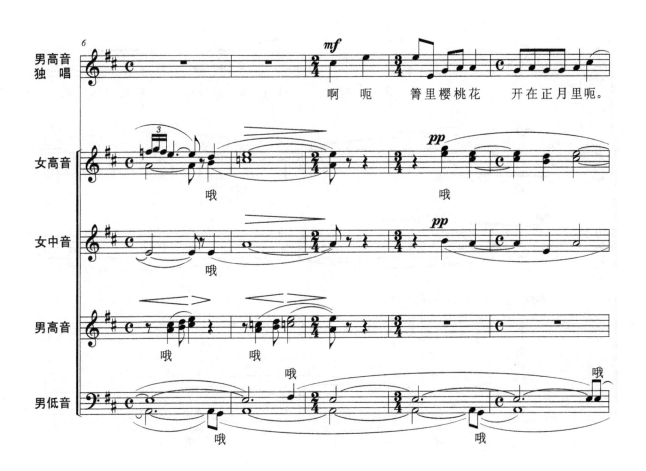

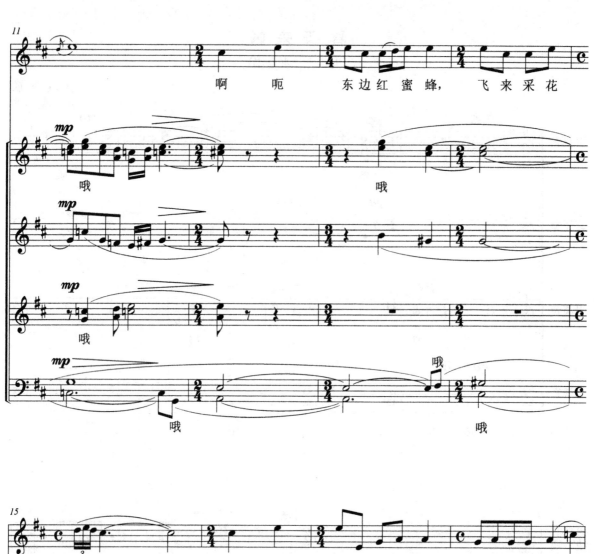
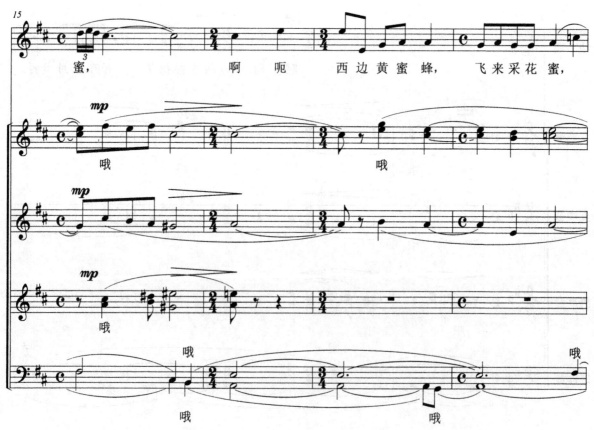

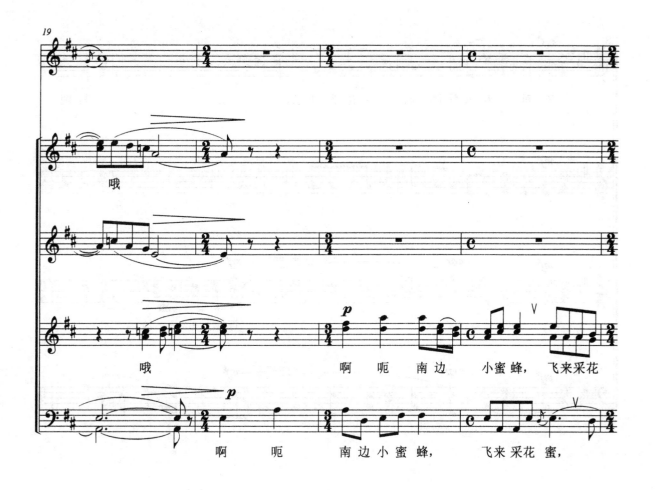
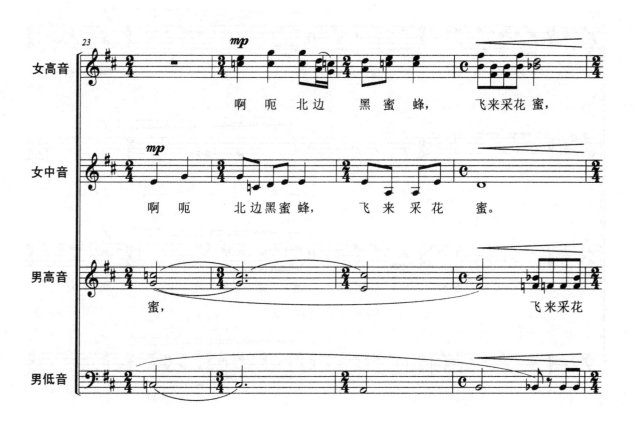

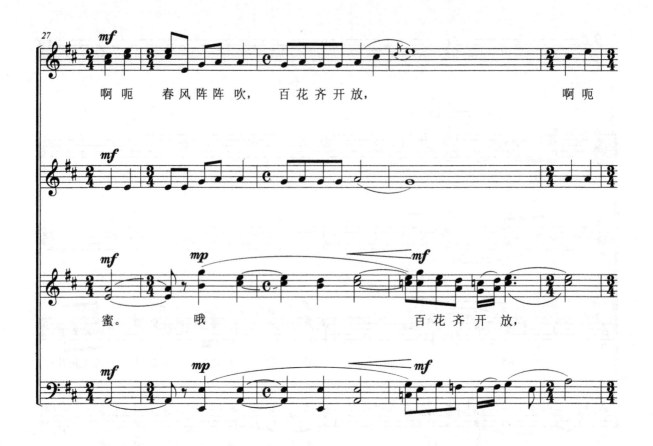
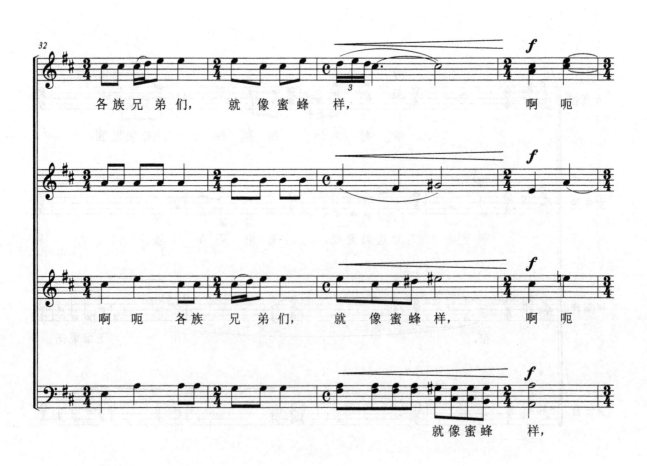

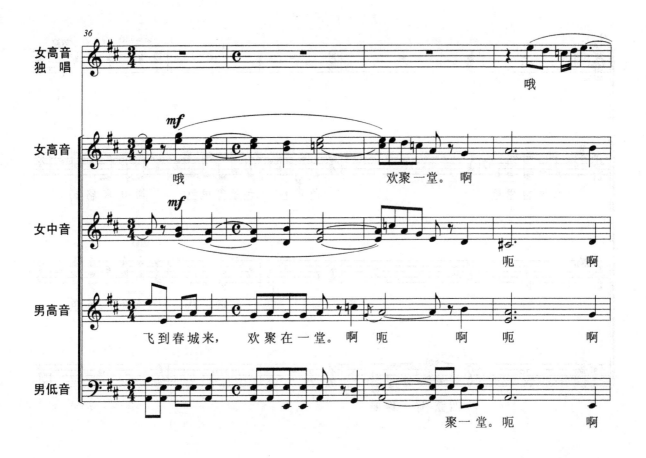
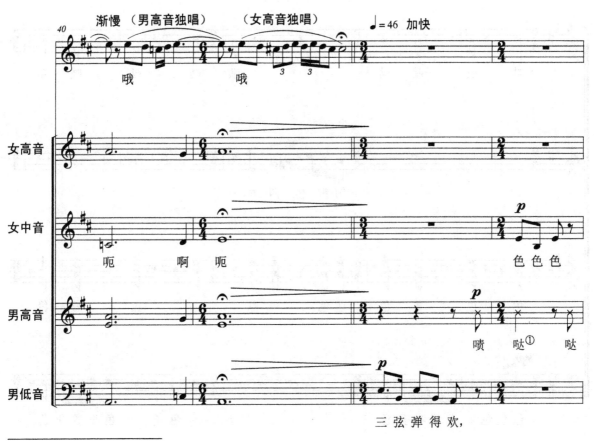

① "啧"为咂舌尖;"哒"为弹舌尖。

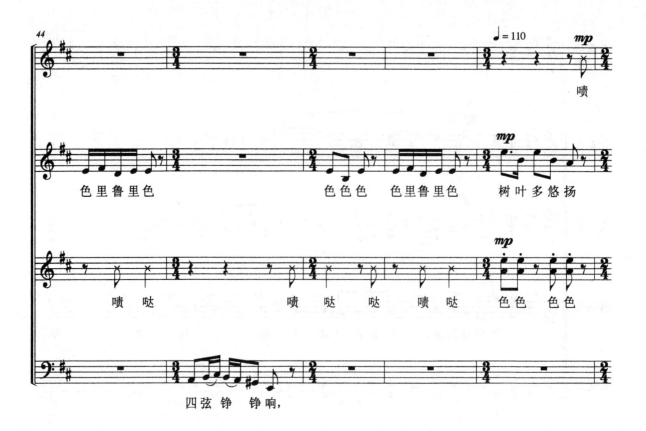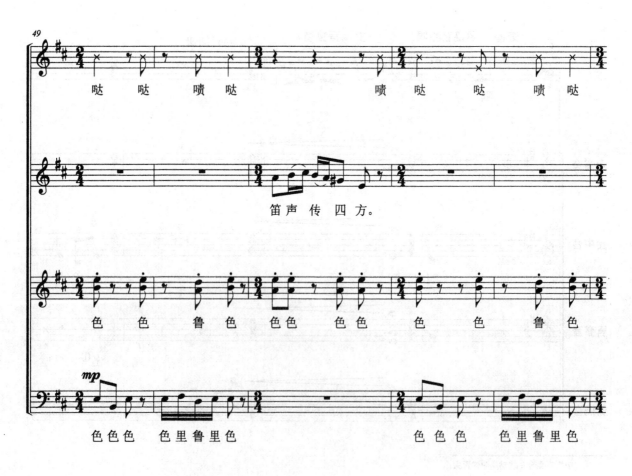

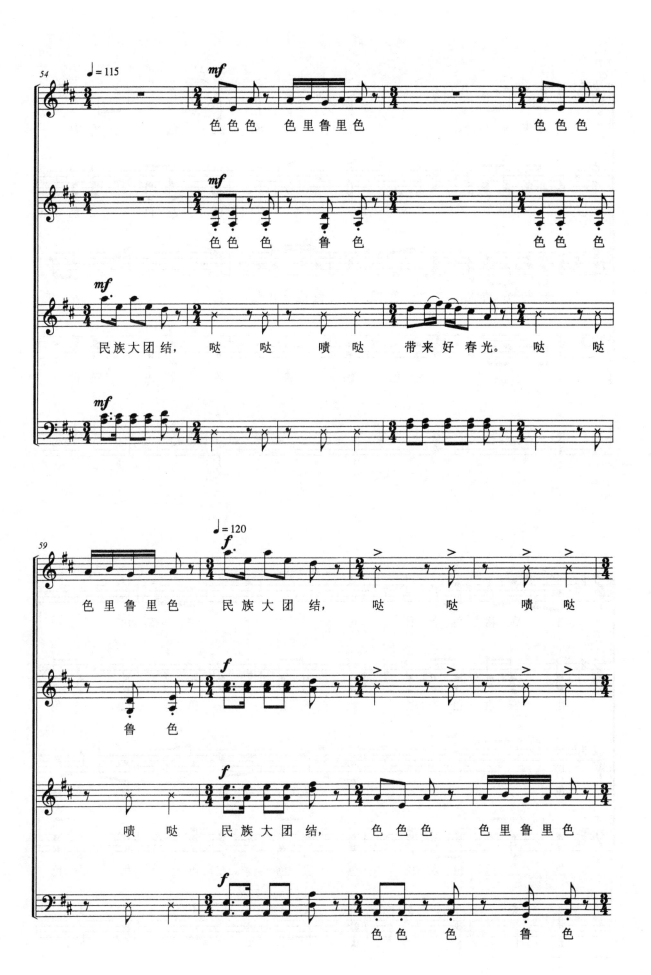

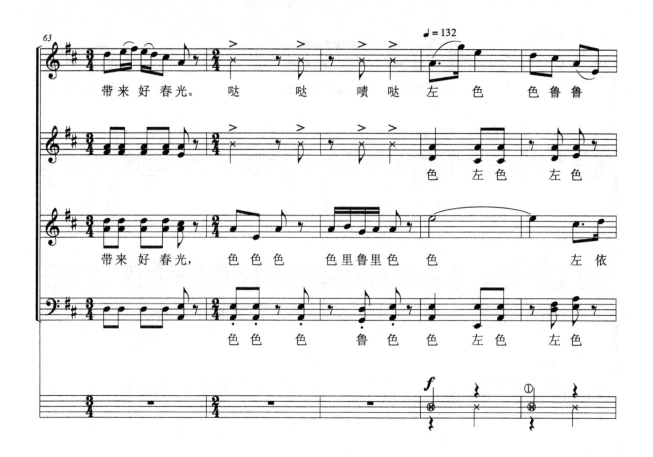
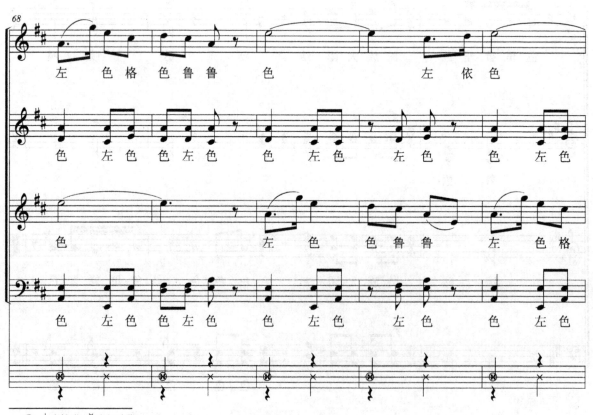

① ♩ 为拍掌；ꓤ 为打响指。

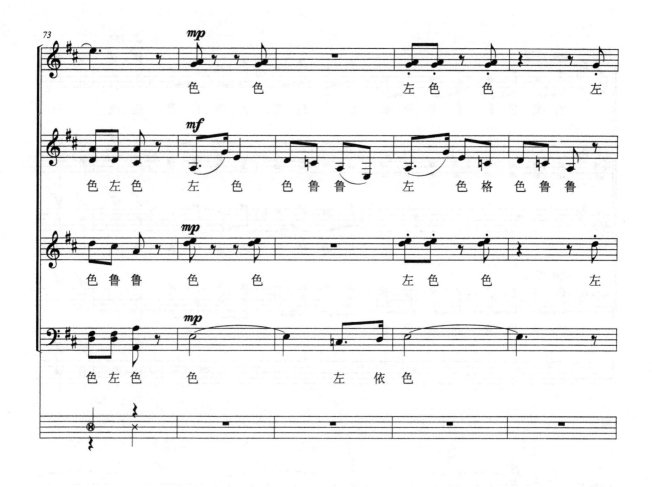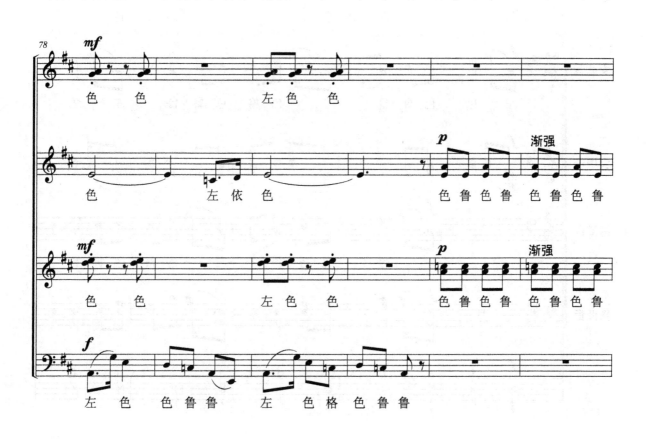

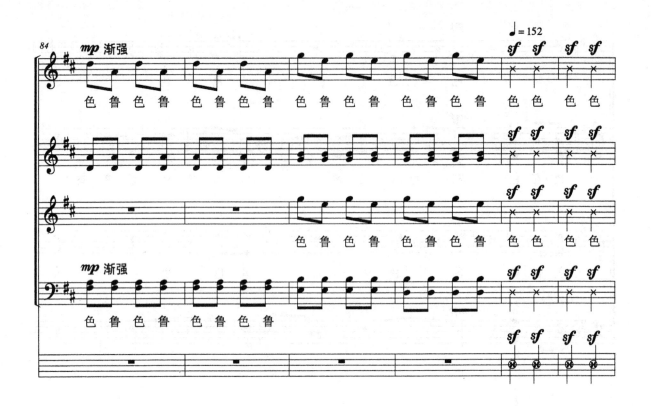
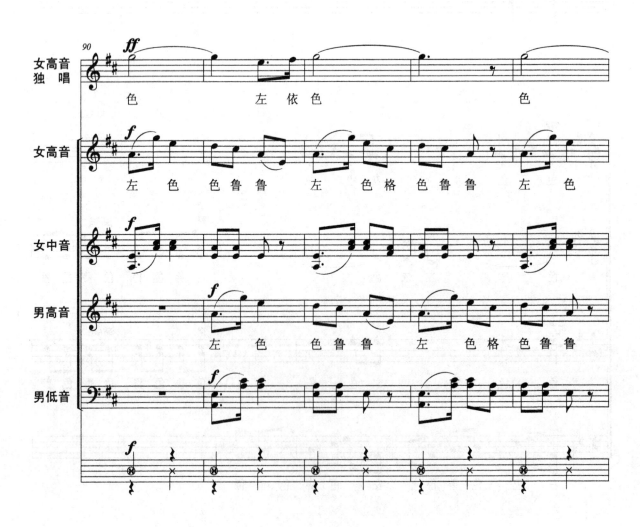

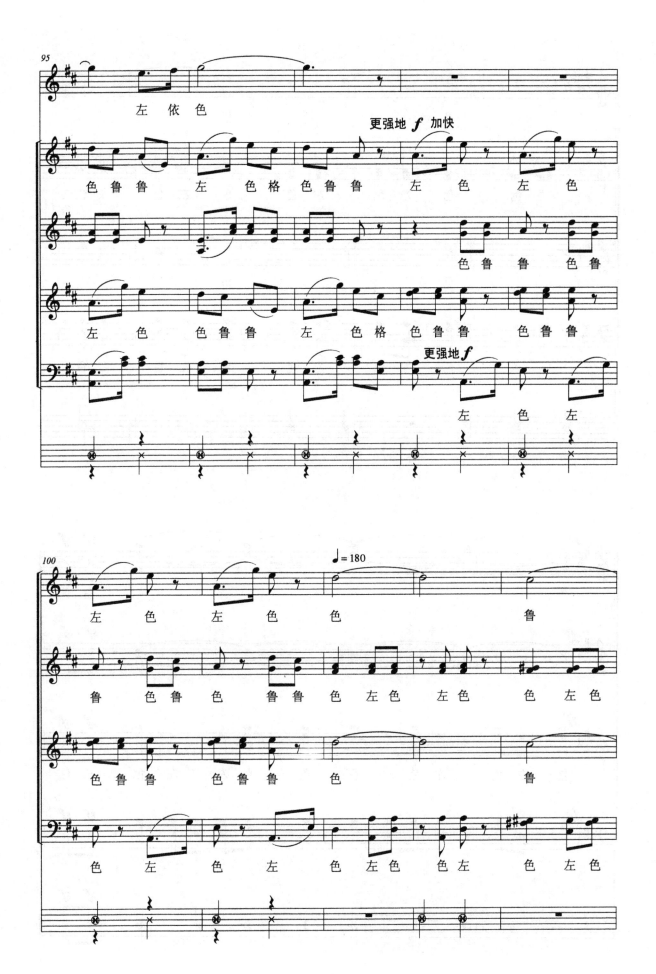

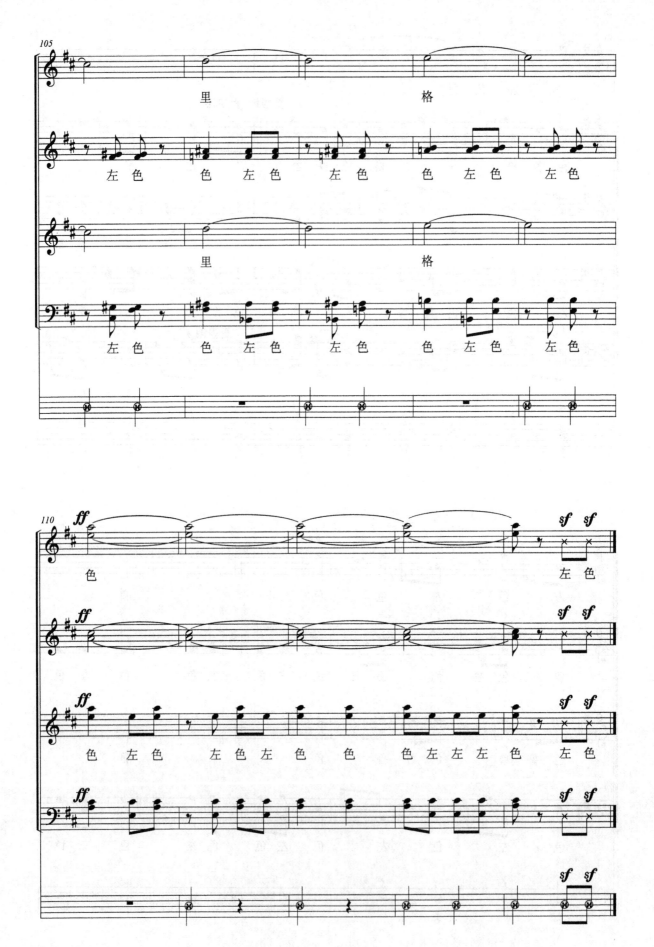

雕花的马鞍

(混声无伴奏合唱)

印洗尘 词
宝贵 曲
辛沪光 编曲

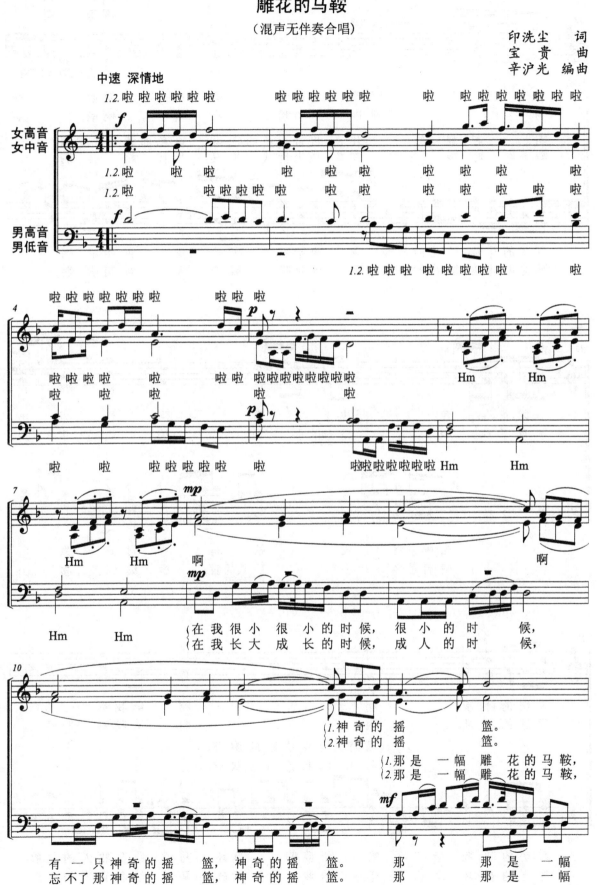

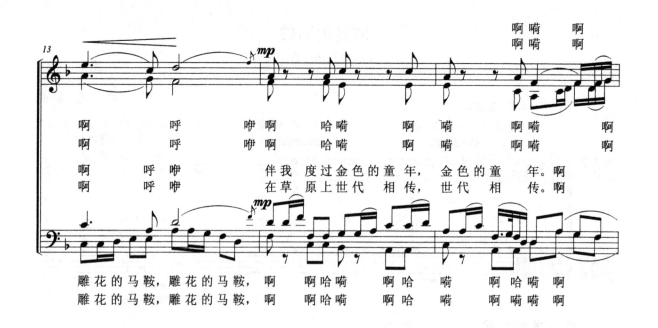
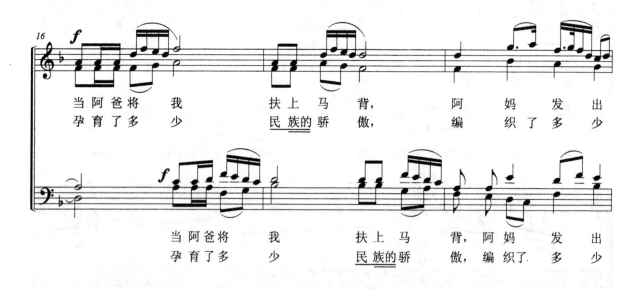
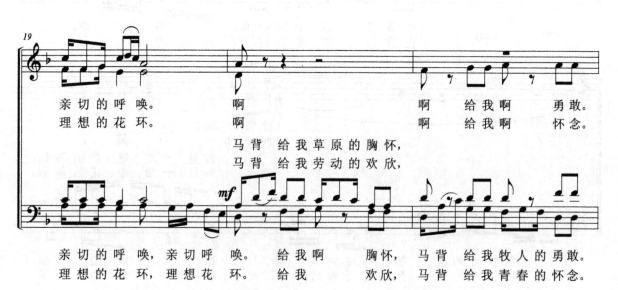

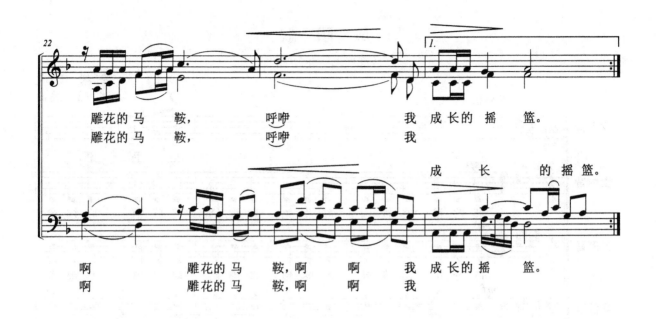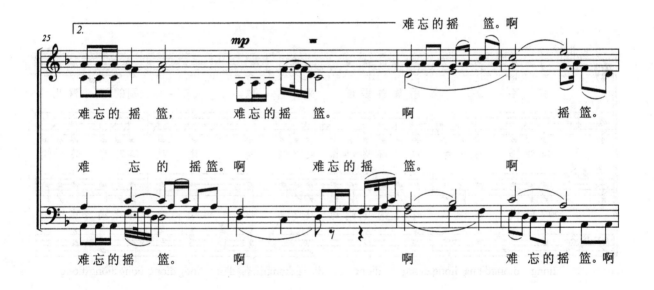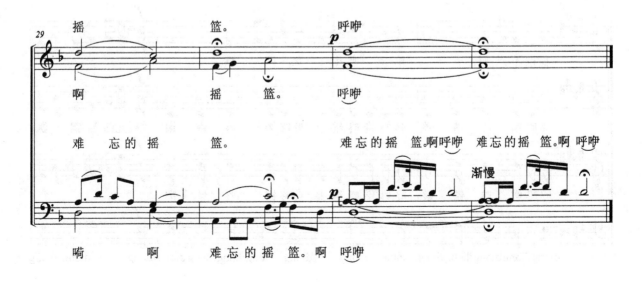

凤 阳 歌

（混声无伴奏合唱）

安徽民歌
陈怡 编曲

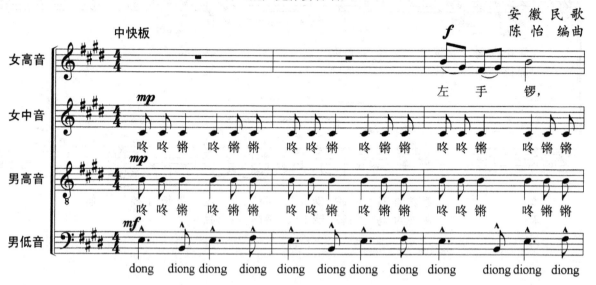

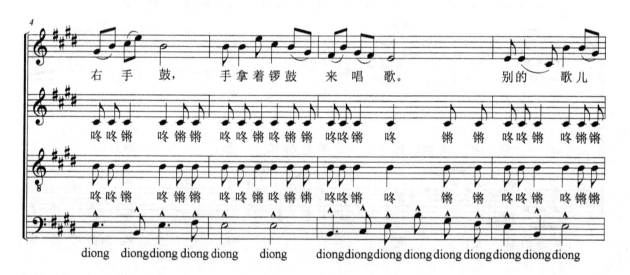

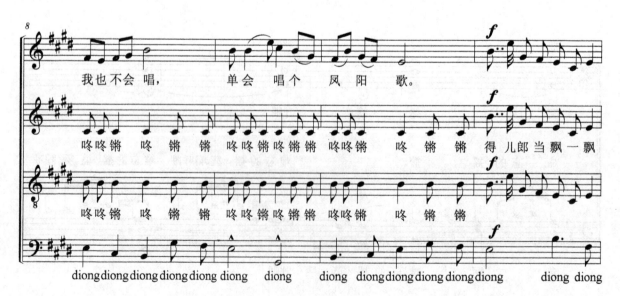

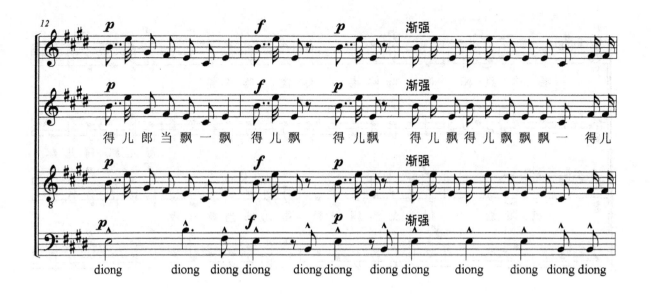
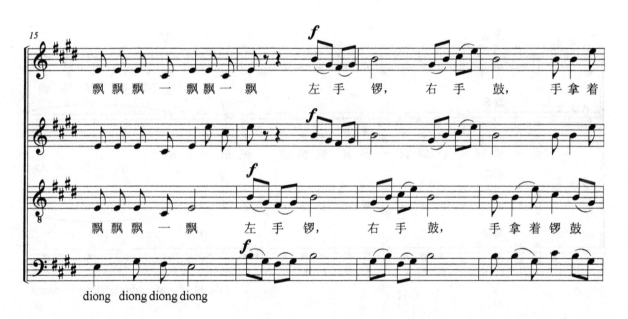
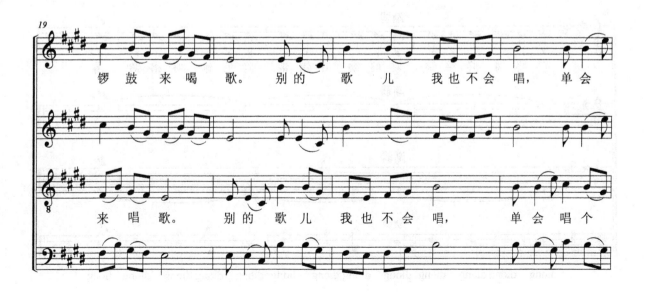

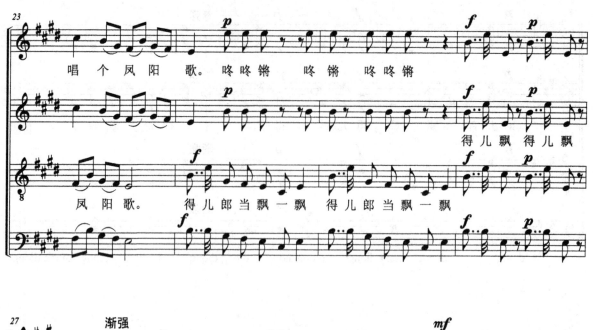
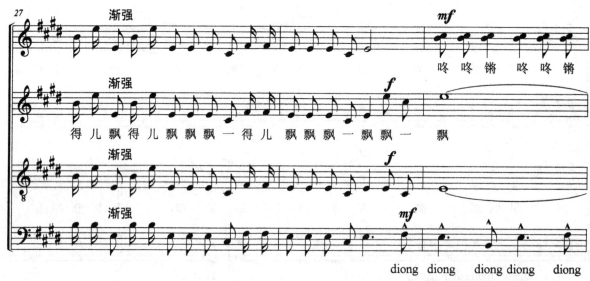
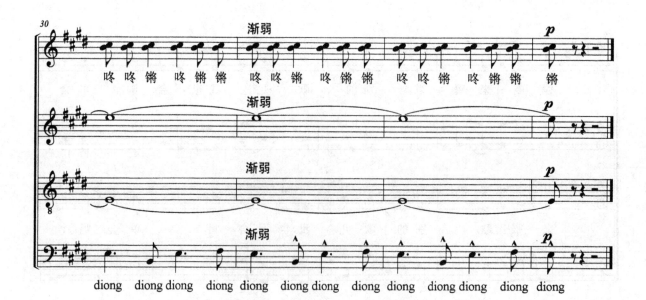

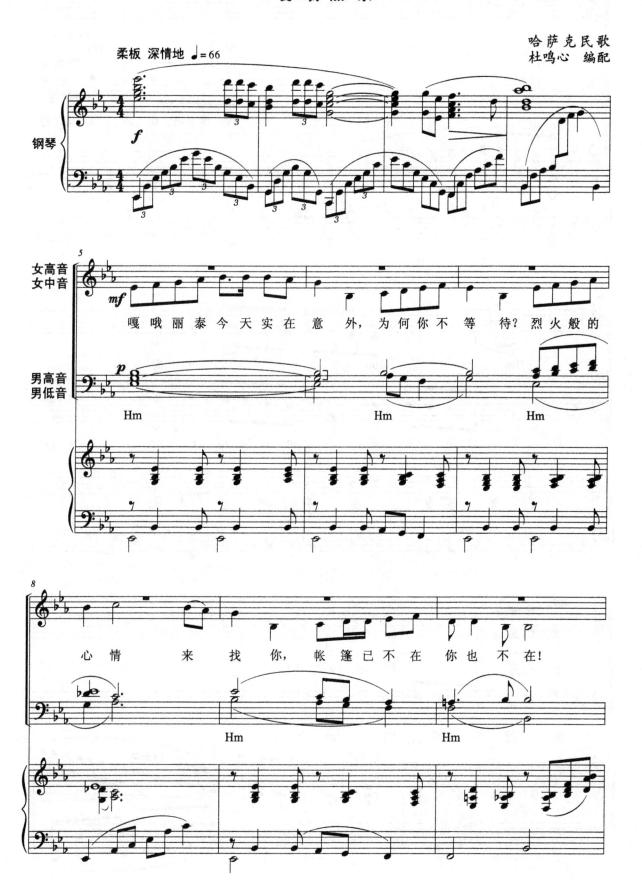

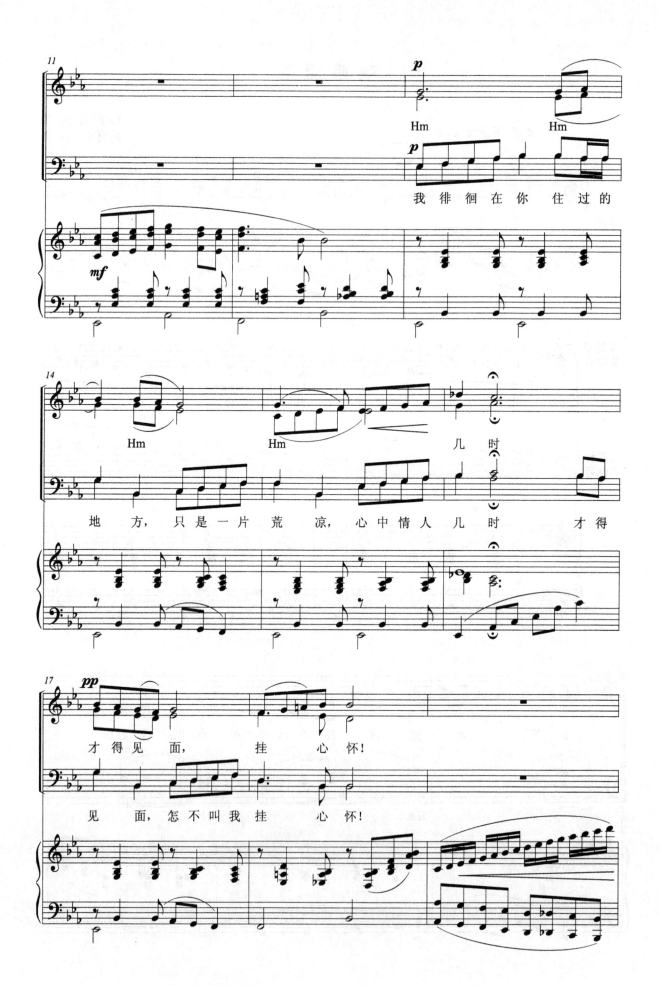

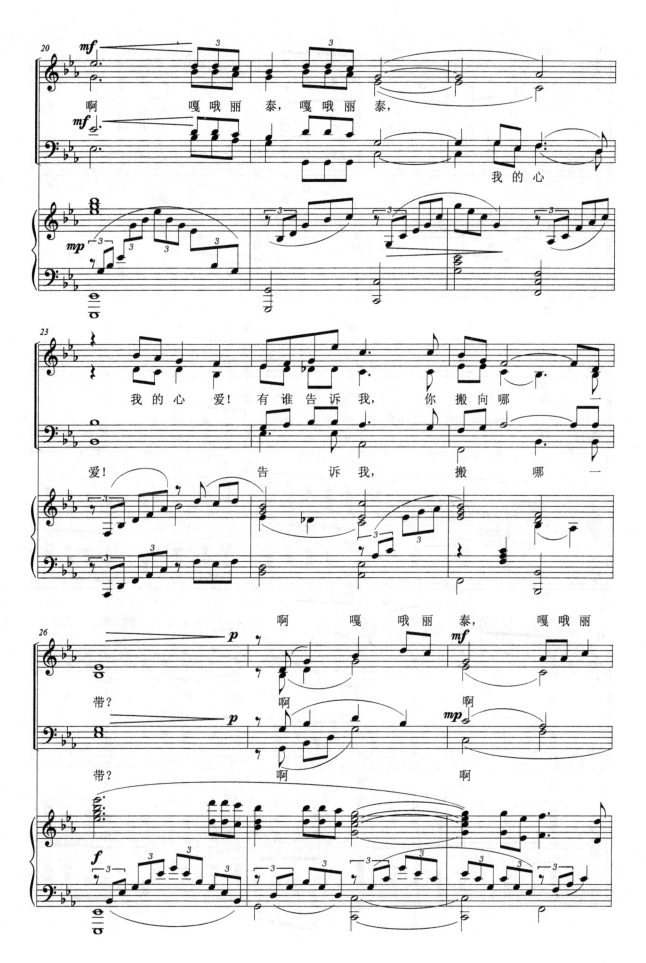

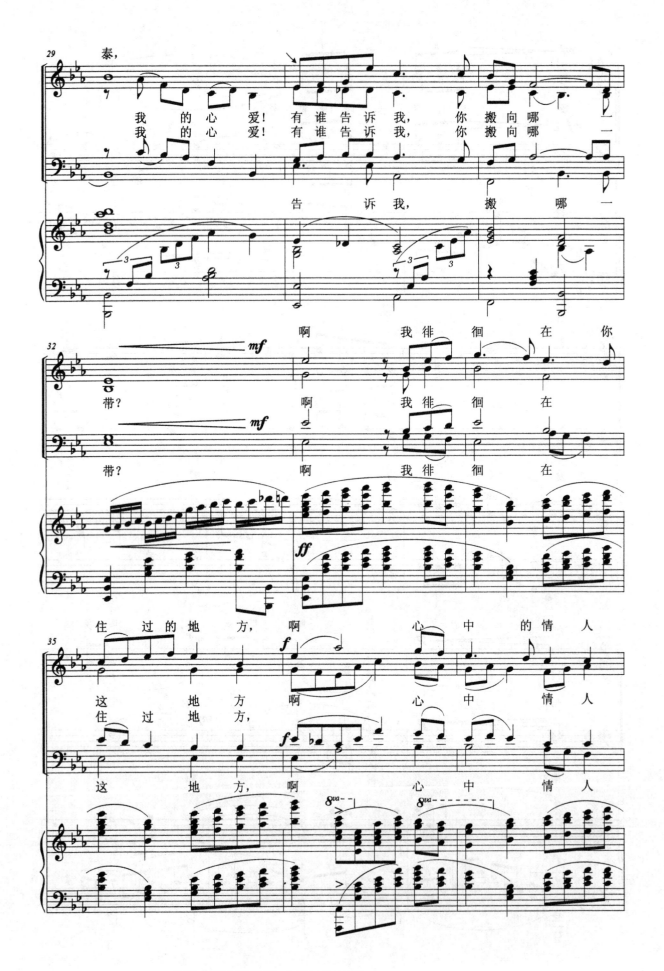

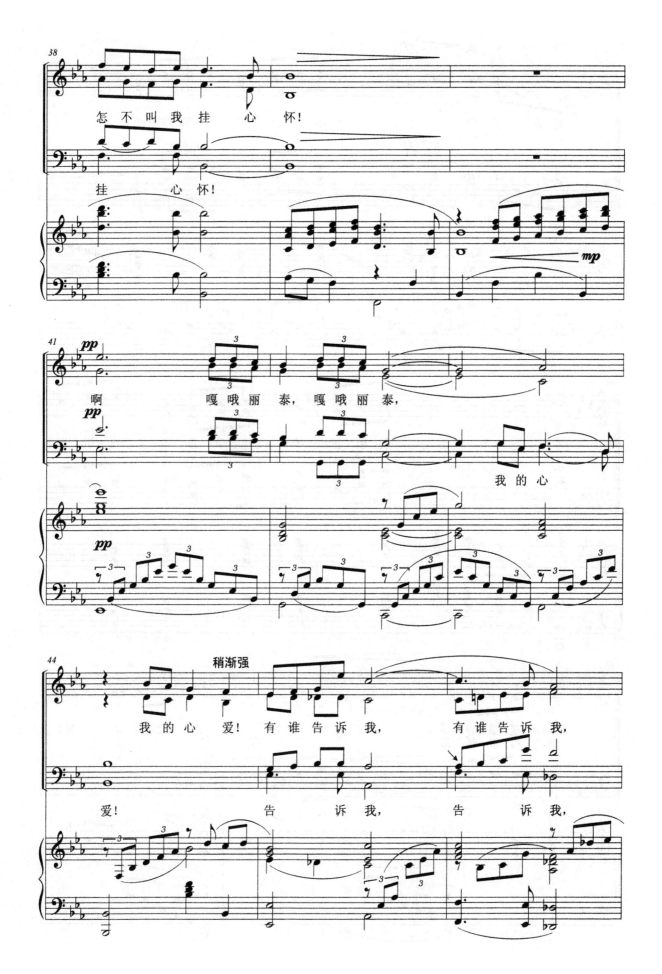

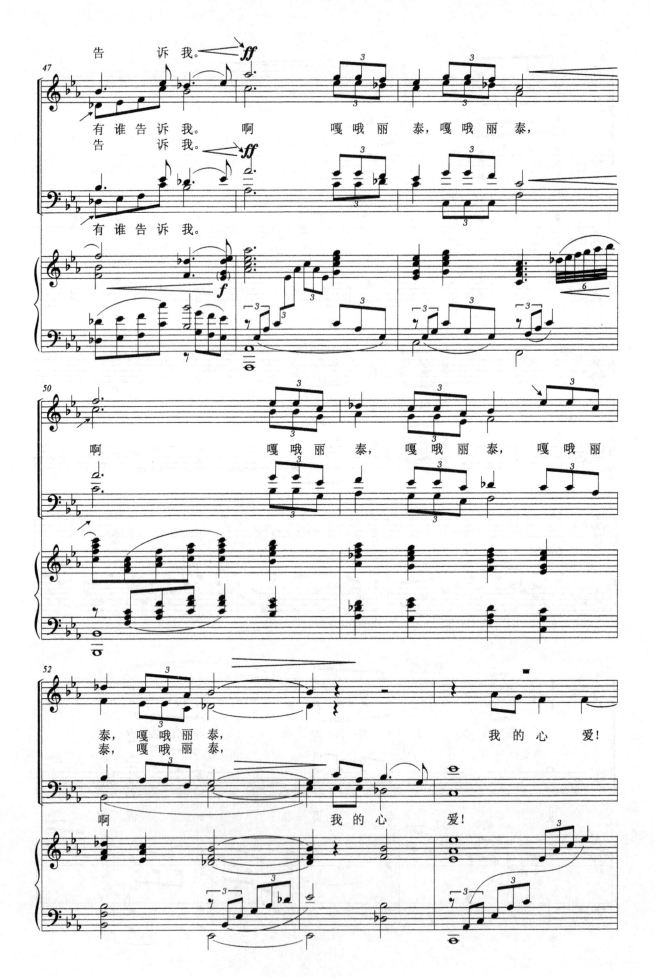

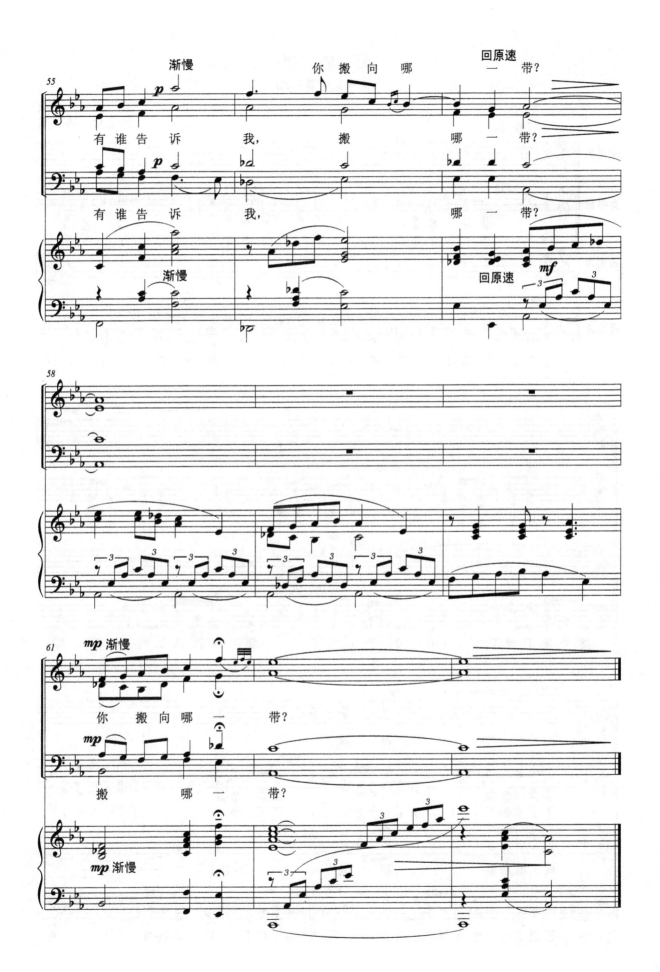

赶 牲 灵

(混声无伴奏合唱)

陕北民歌
刘文金 编合唱

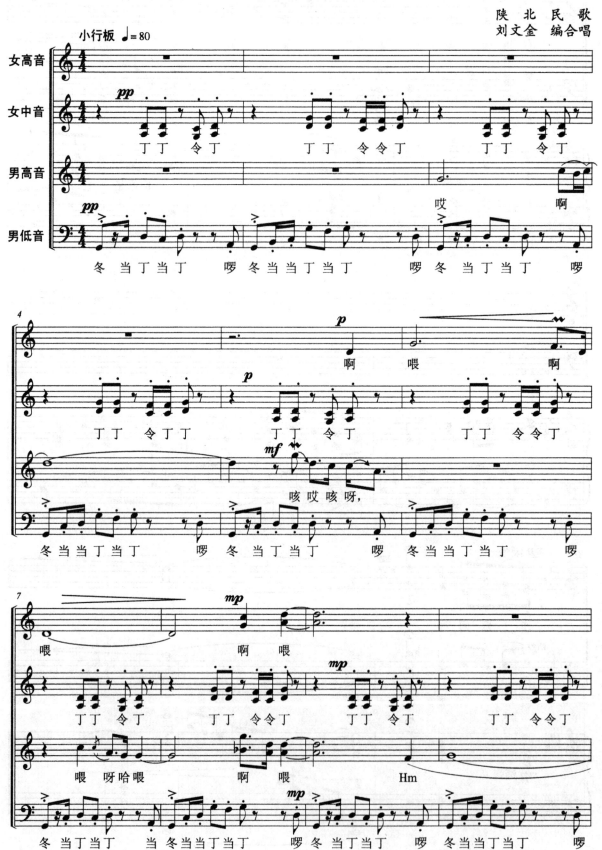

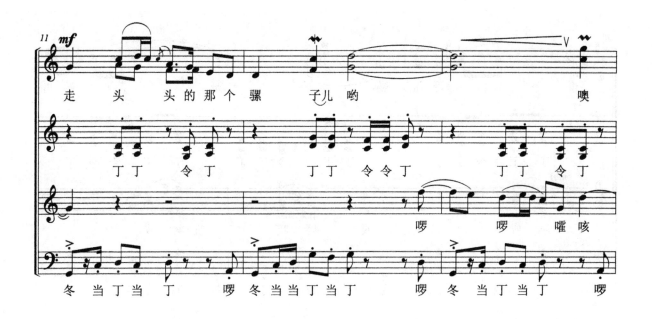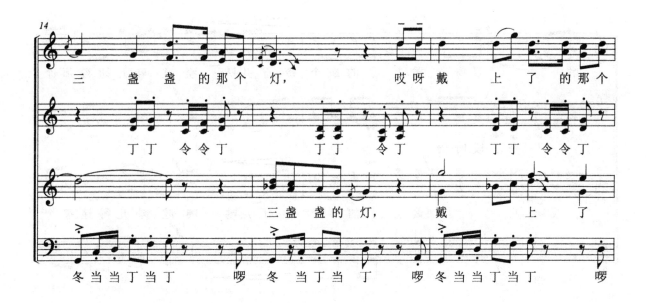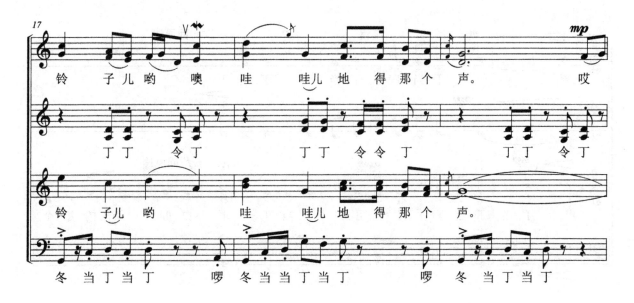

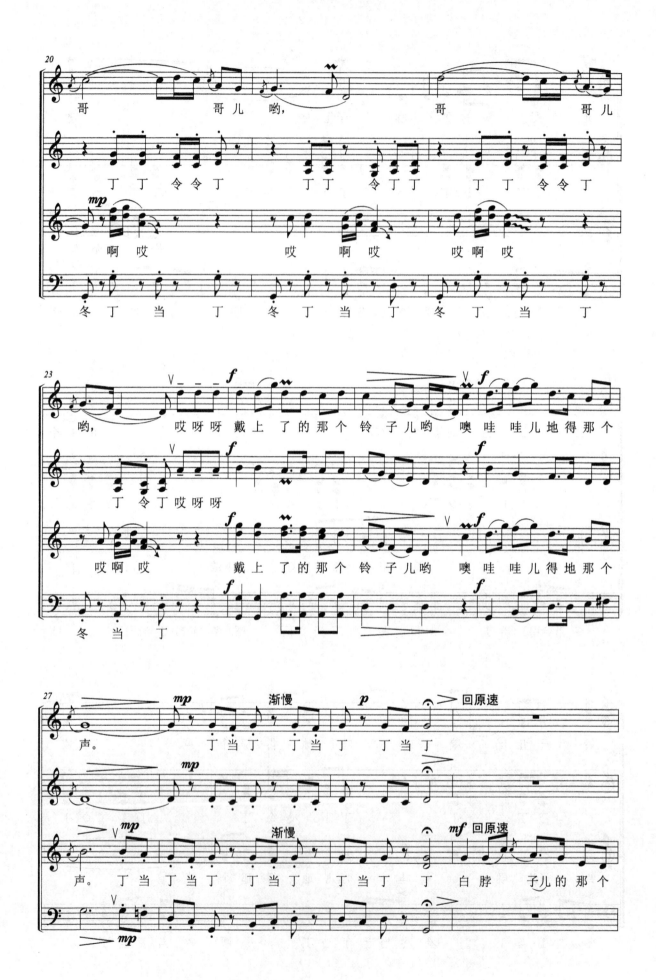

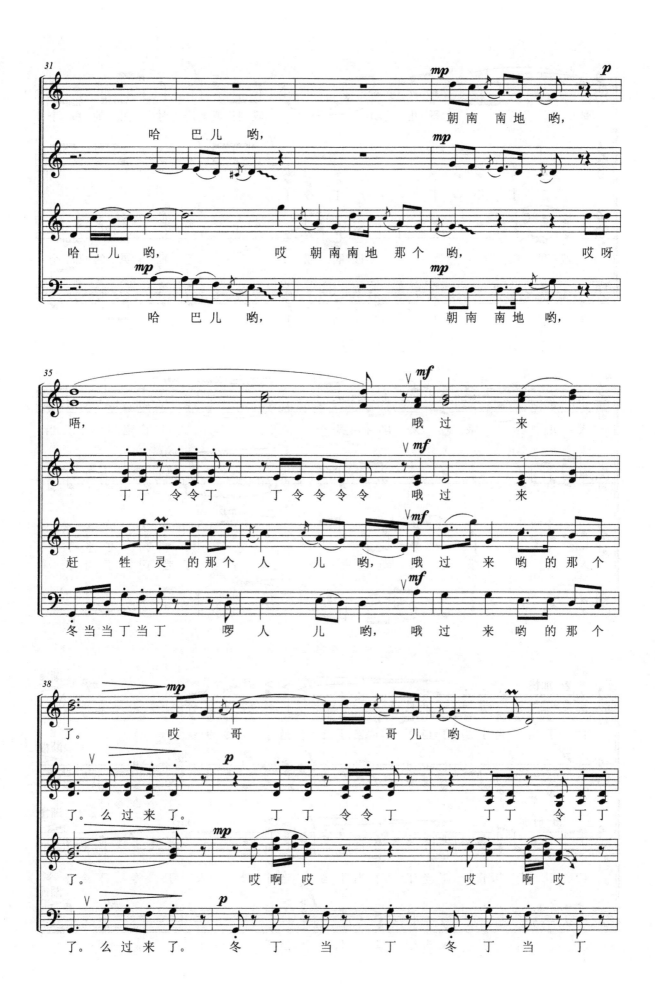

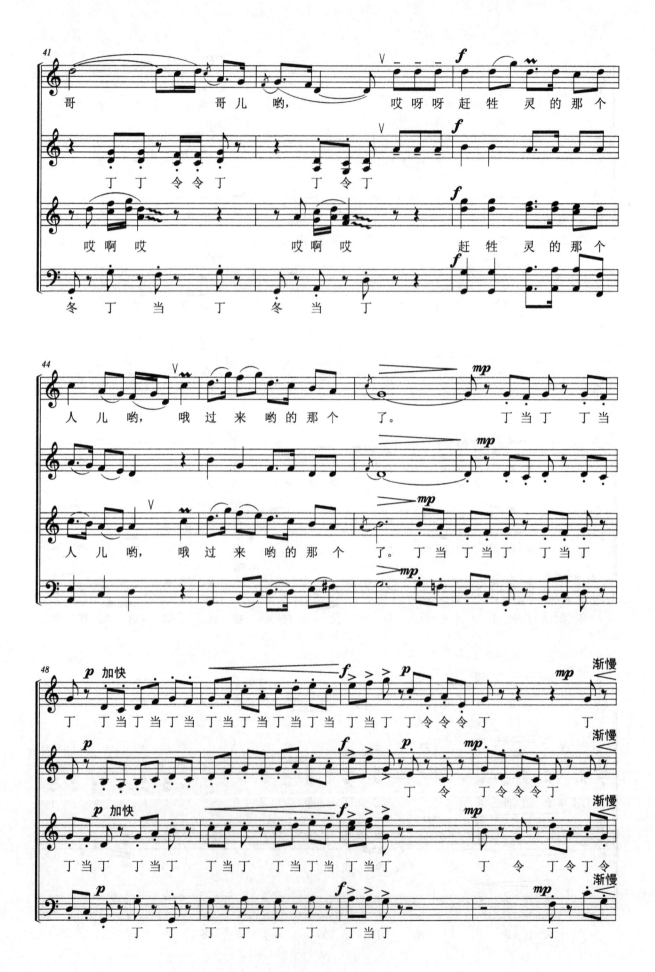

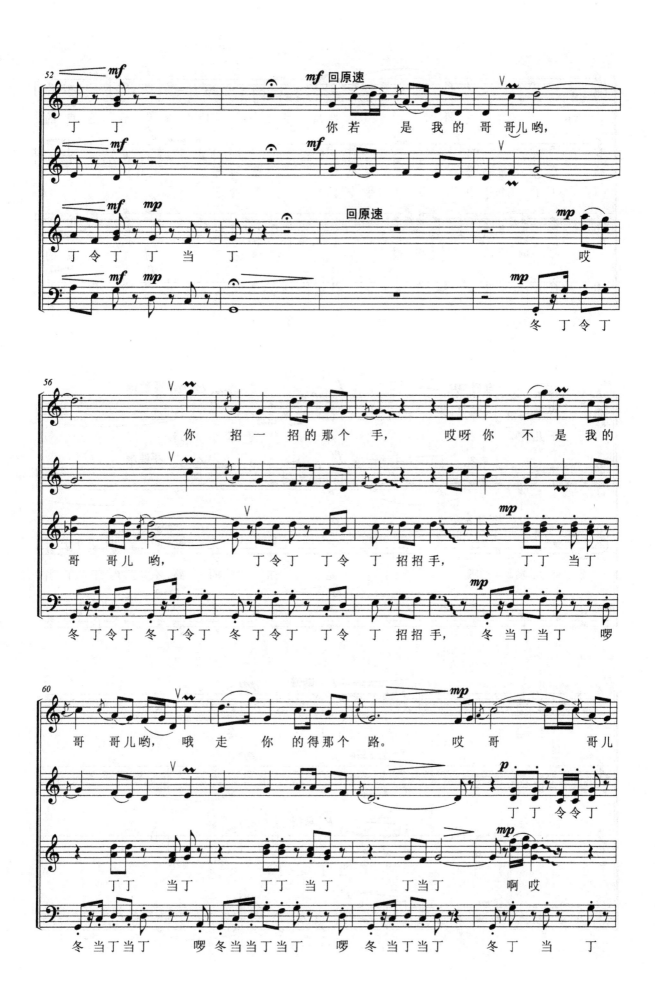

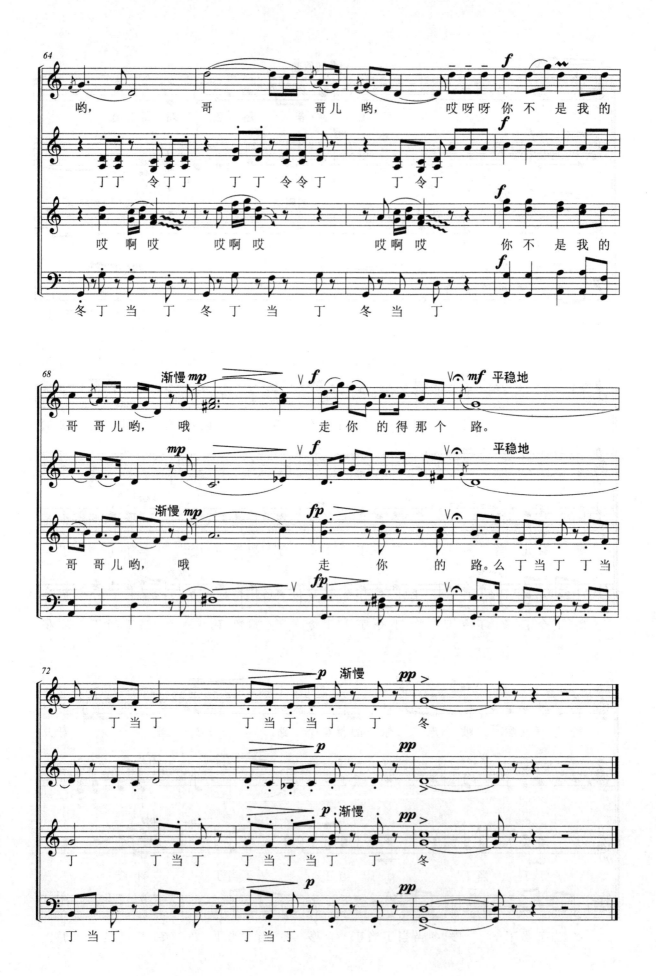

故乡之恋

（混声无伴奏合唱）

西藏昌都弦子
高守信 填词
瞿希贤 编曲

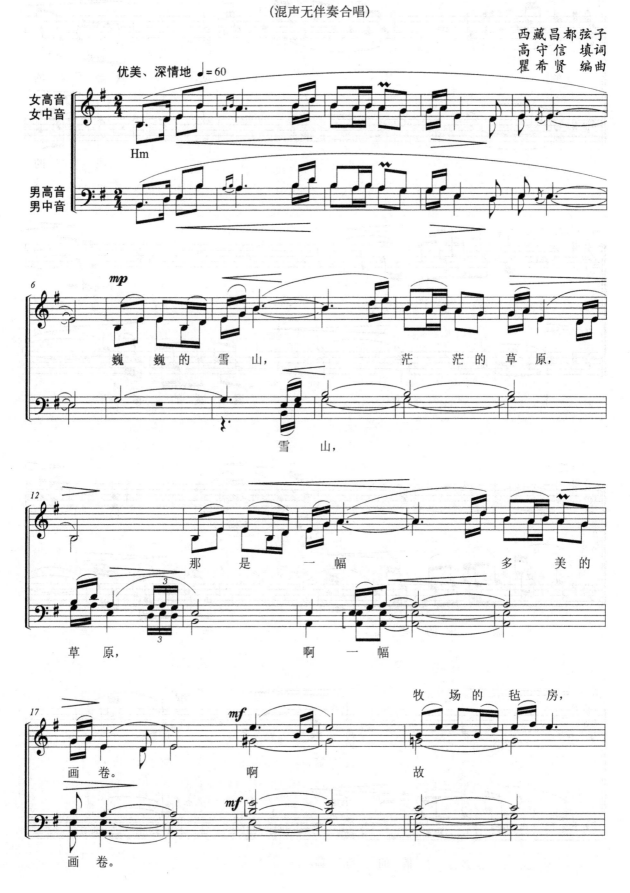

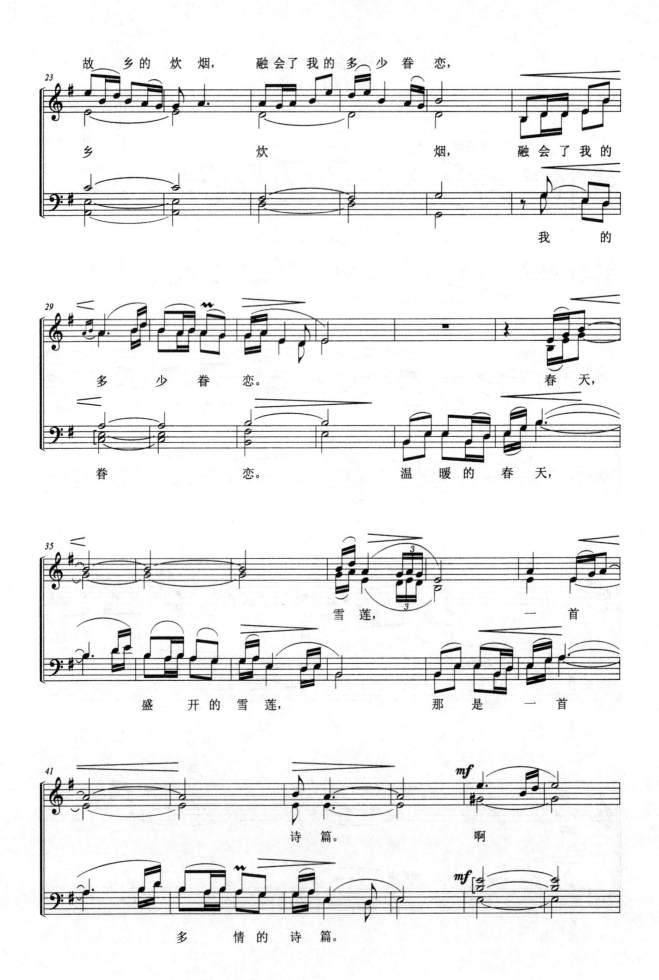

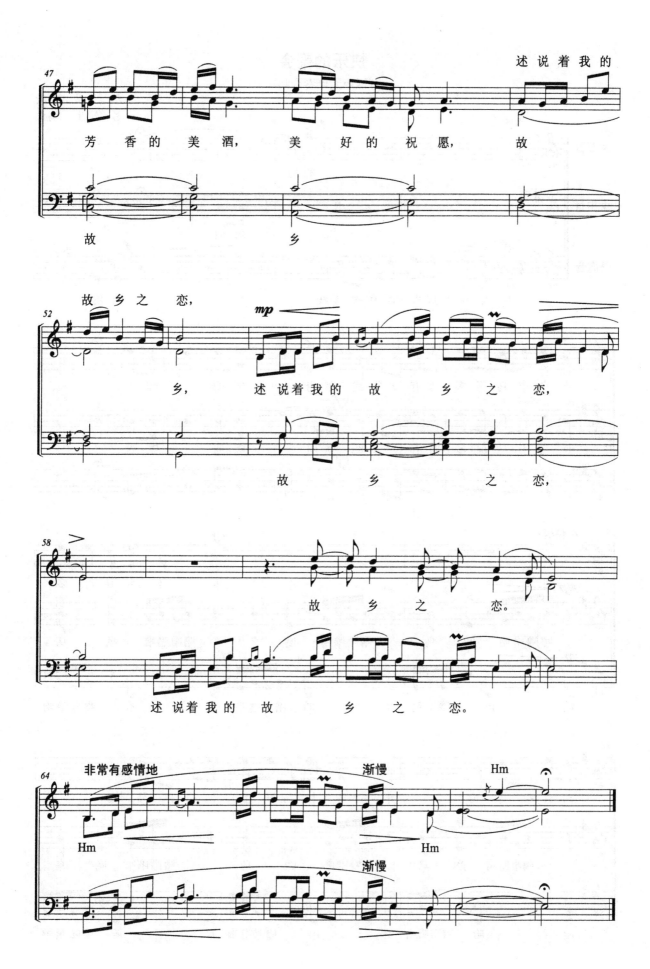

快乐的聚会

(混声无伴奏合唱)

水社族民歌
吕泉生 编曲

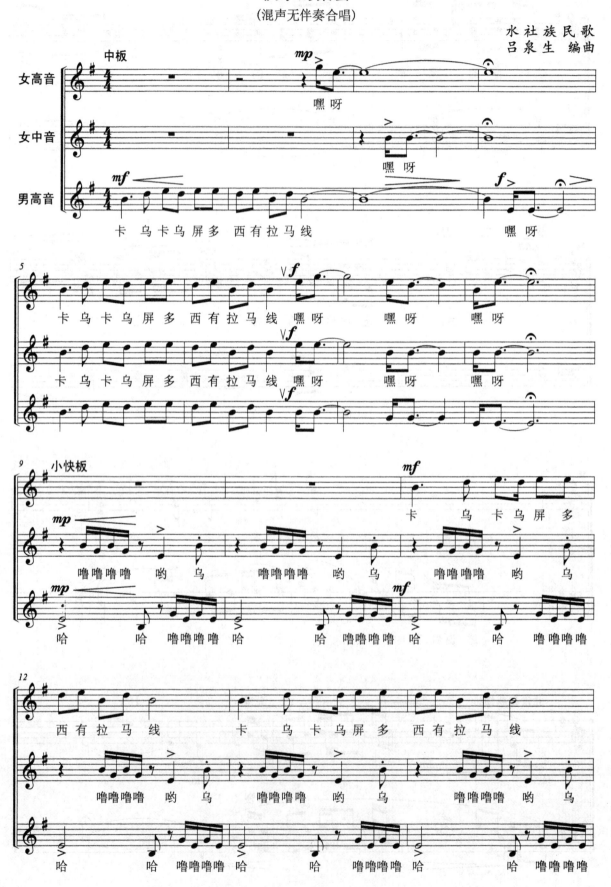

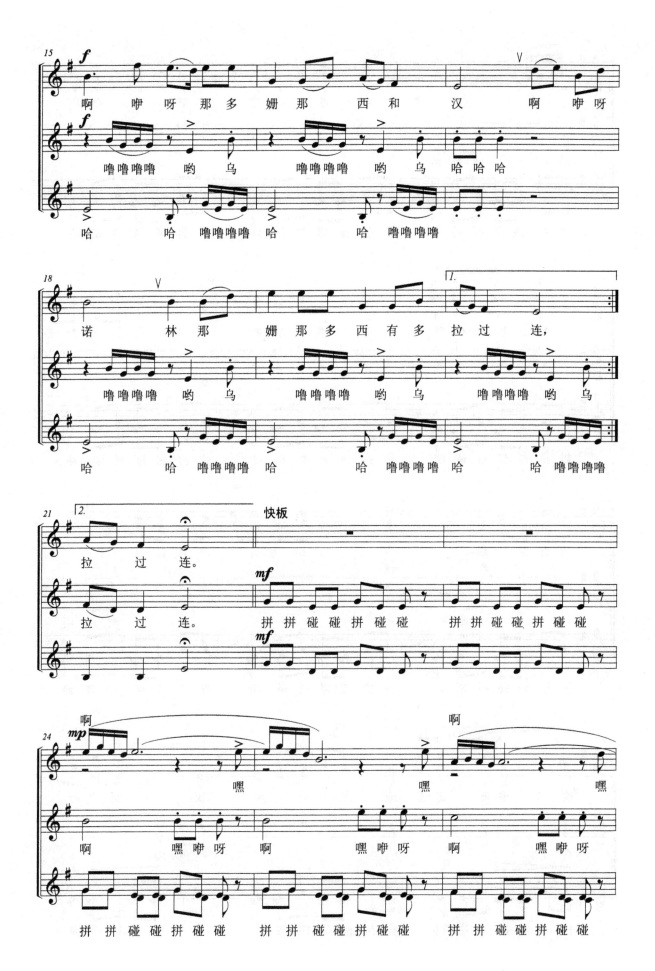

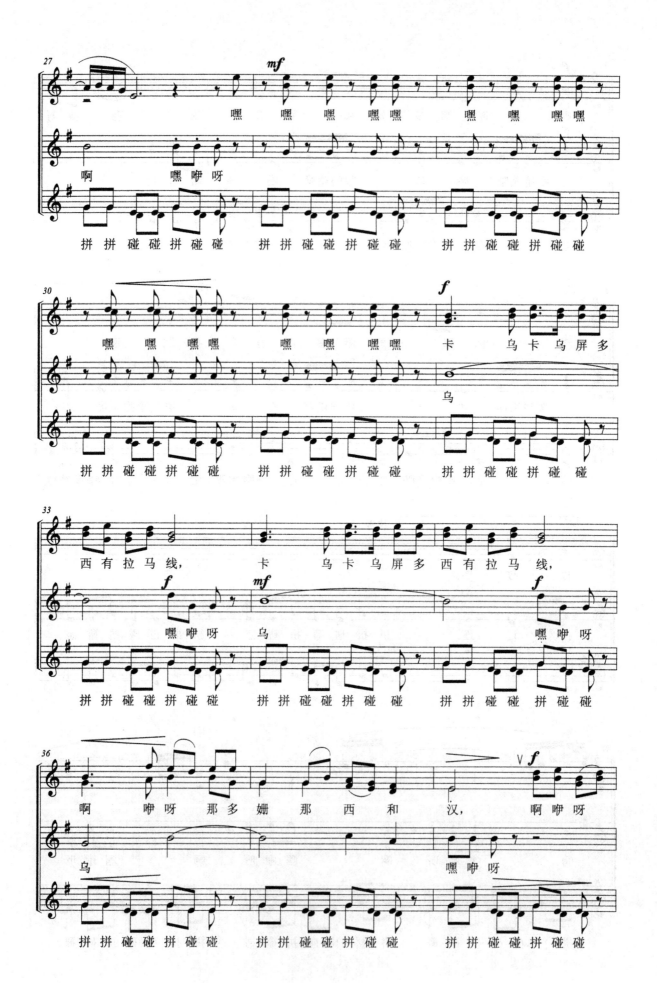

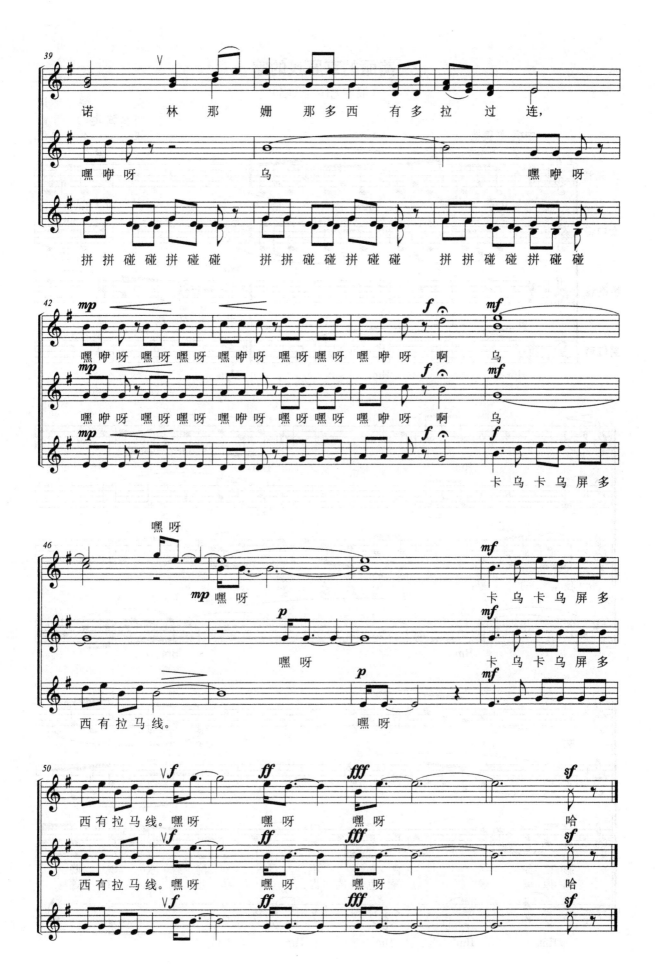

美丽的草原我的家

(混声无伴奏合唱)

火 华 词
阿拉腾奥勒 曲
娅 伦 编配

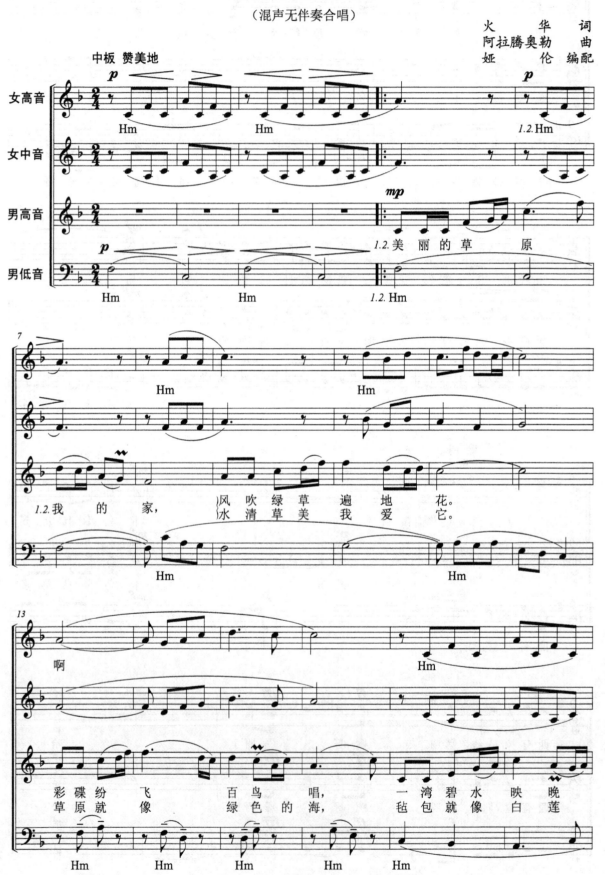

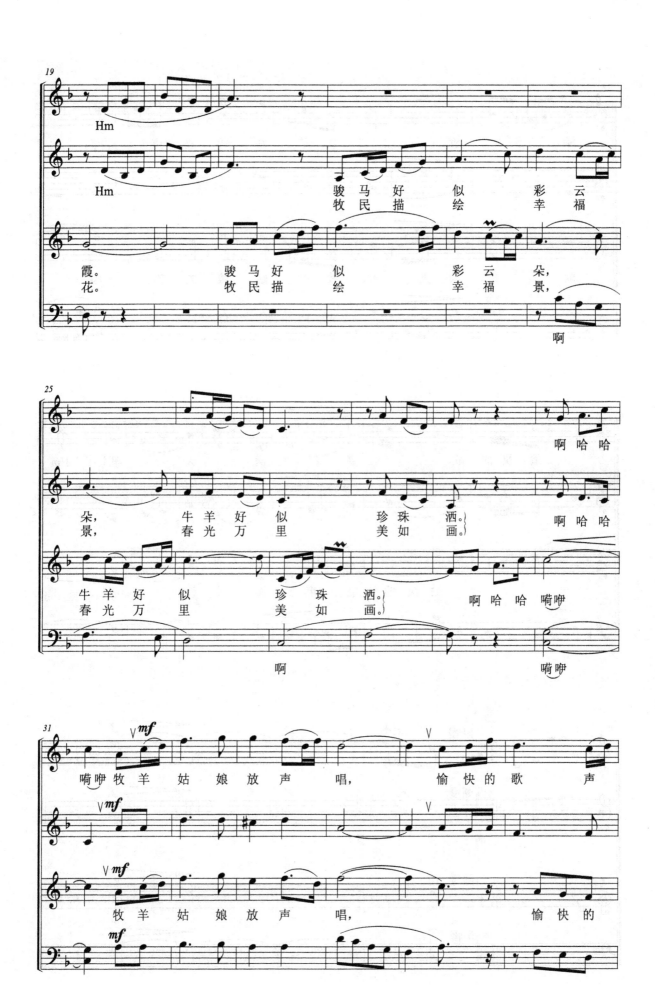

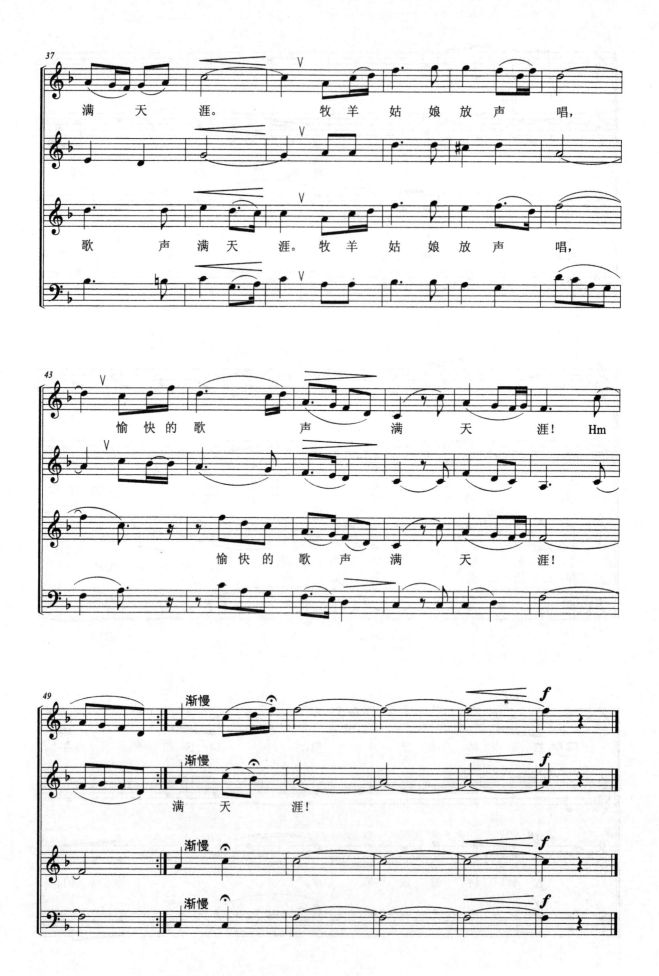

茉莉花

(混声无伴奏合唱)

江苏民歌
陈怡 编曲

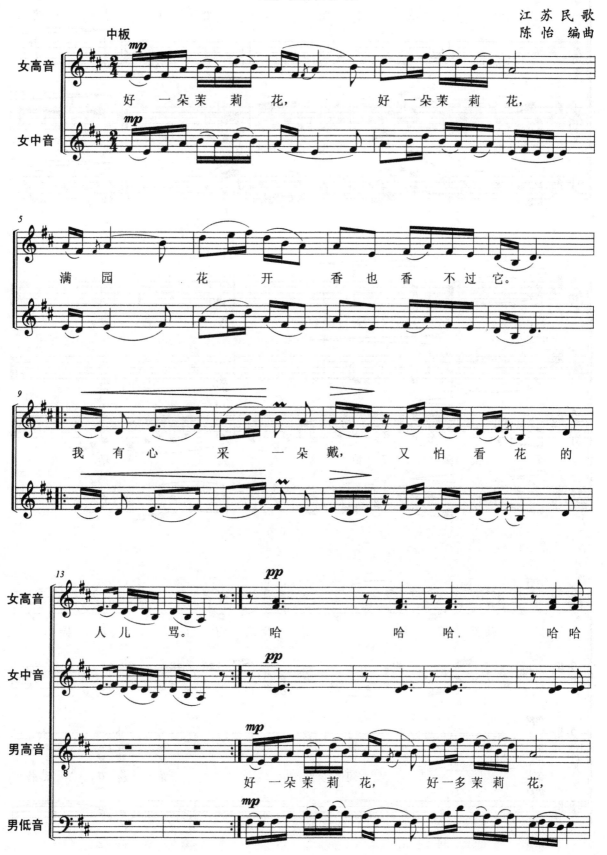

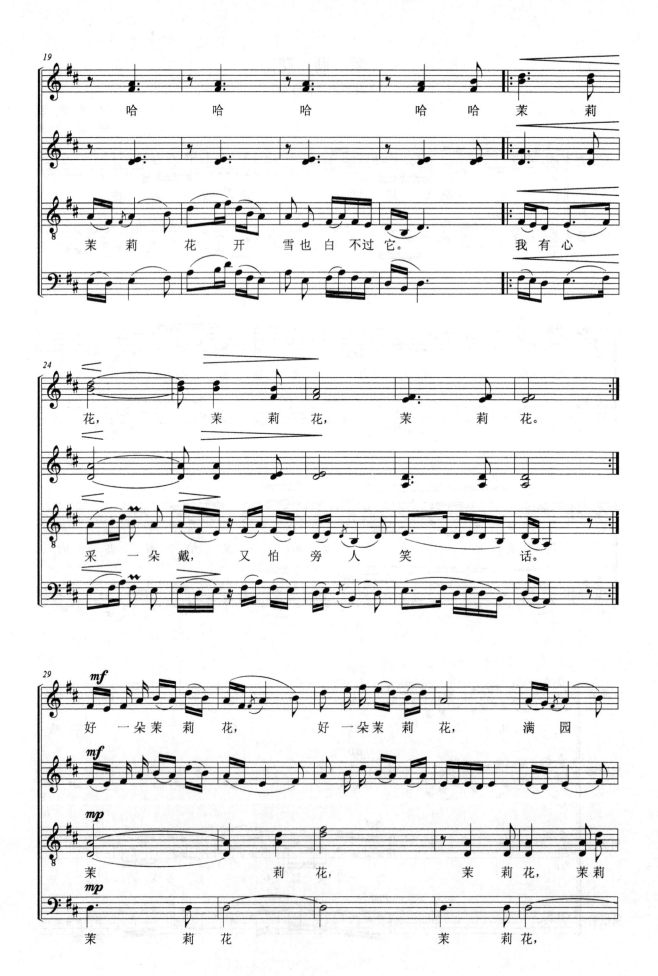

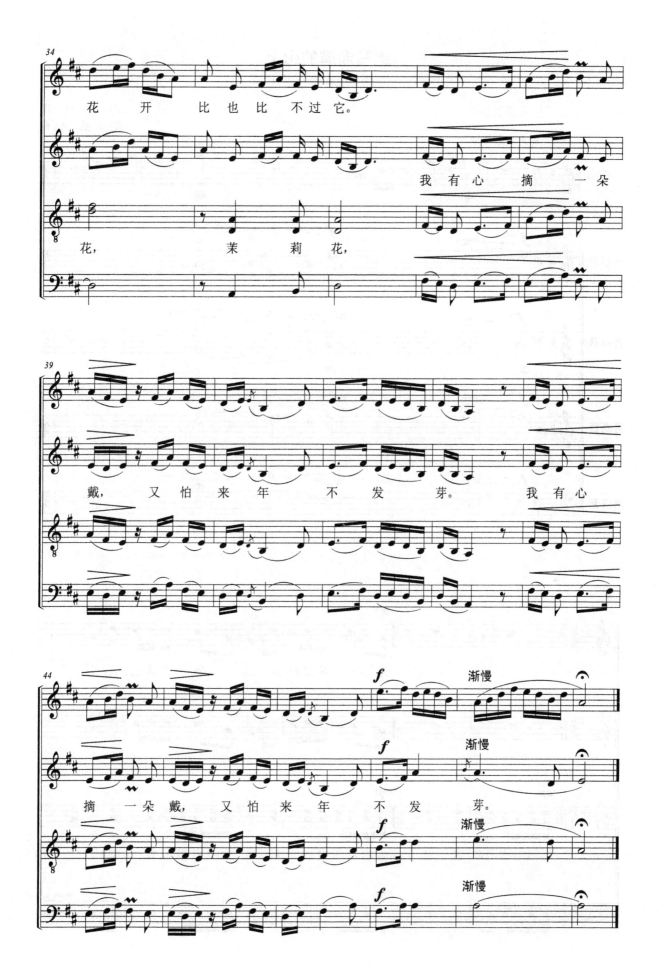

跑马溜溜的山上

(混声无伴奏合唱)

西康民歌
赵玉枢 编曲

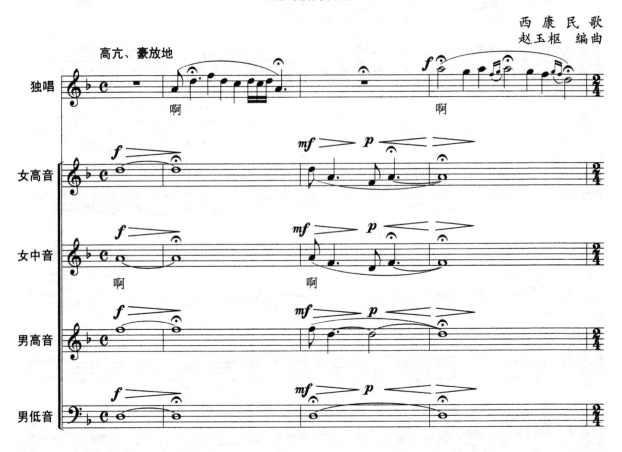

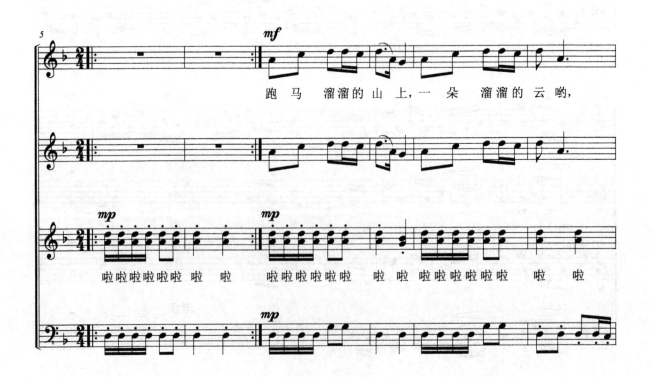

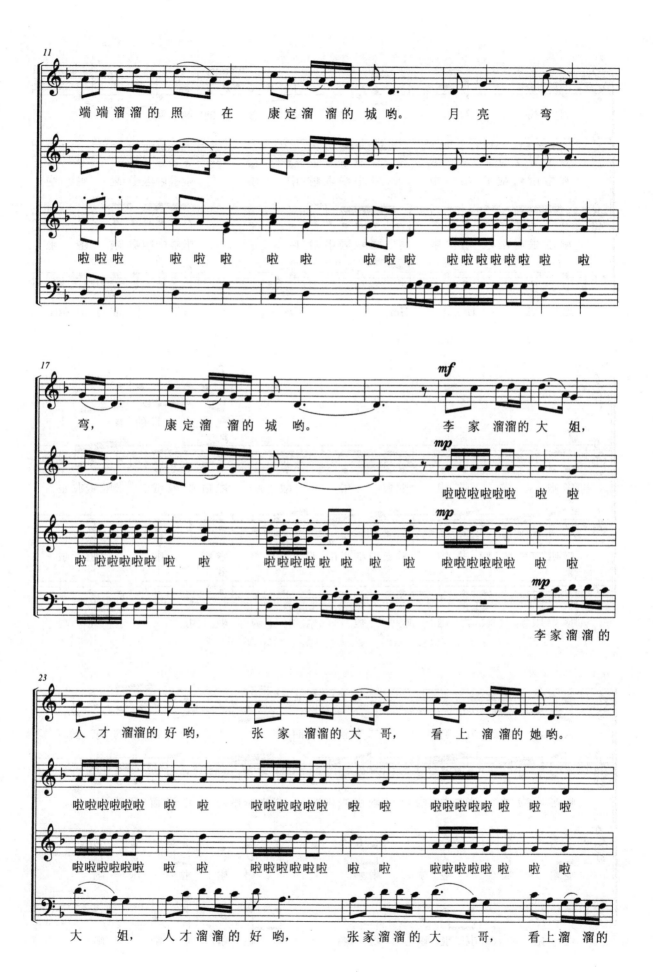

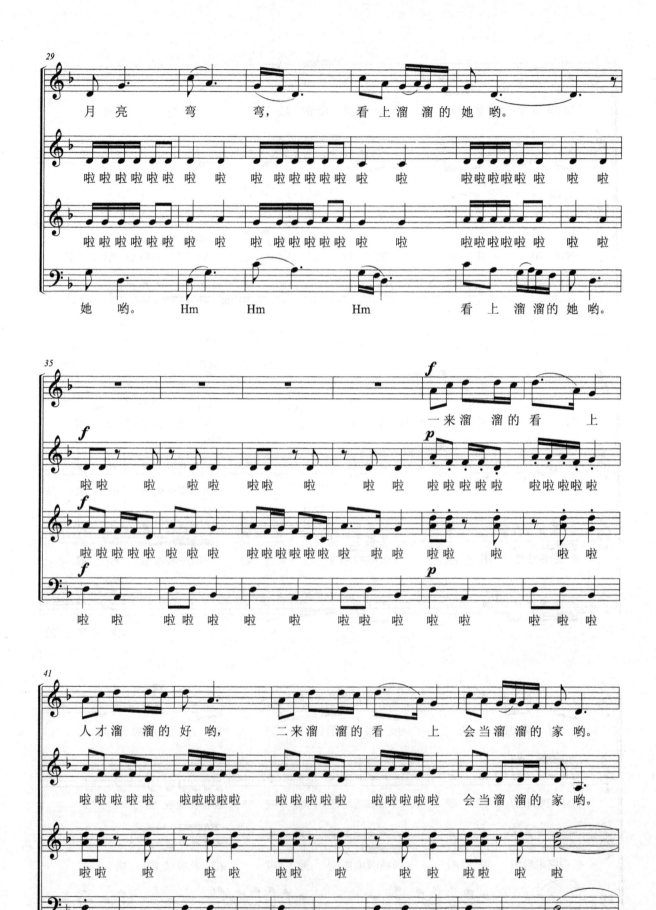

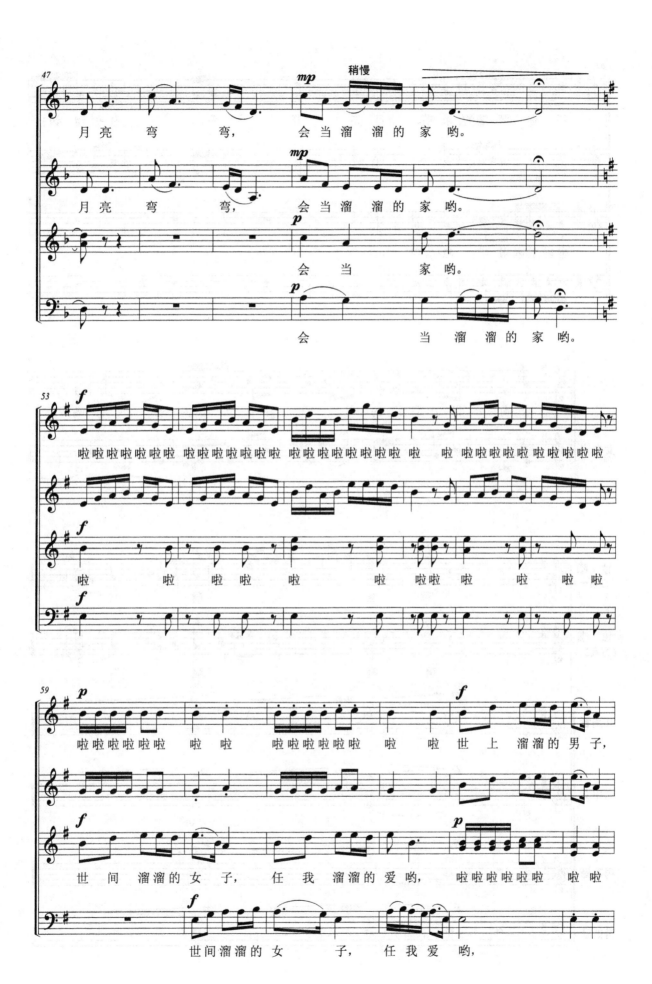

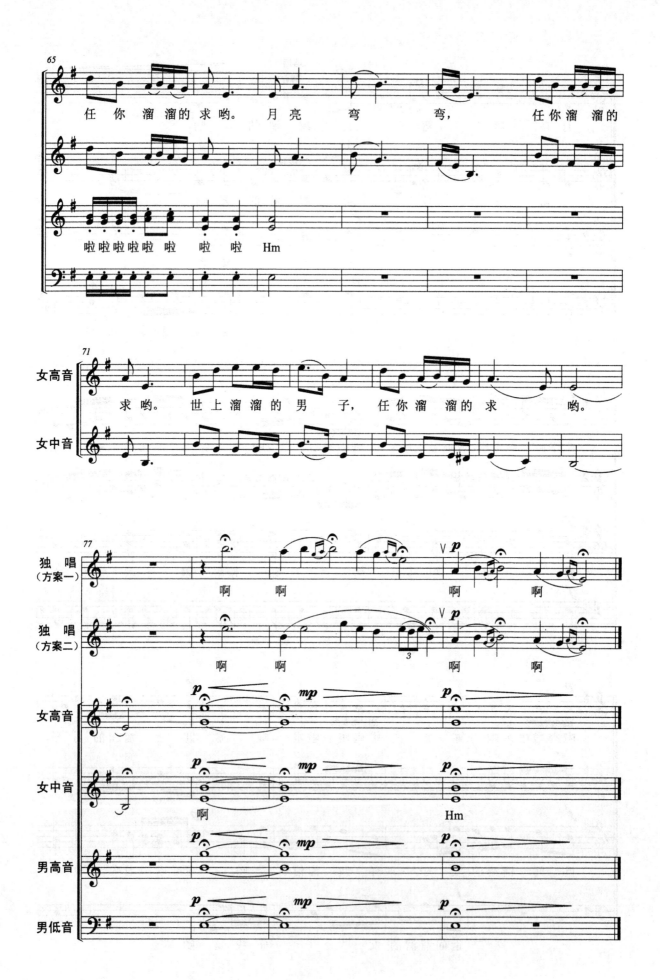

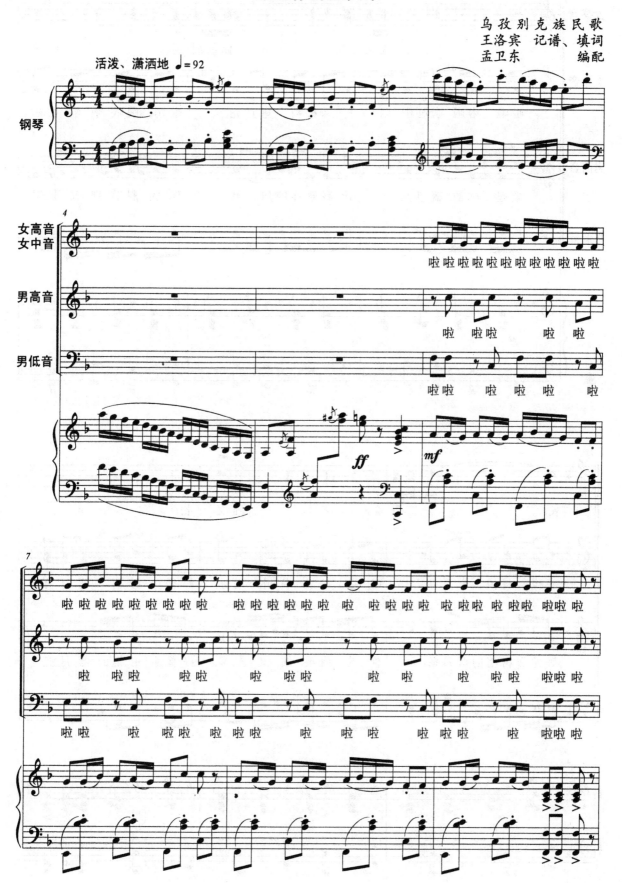

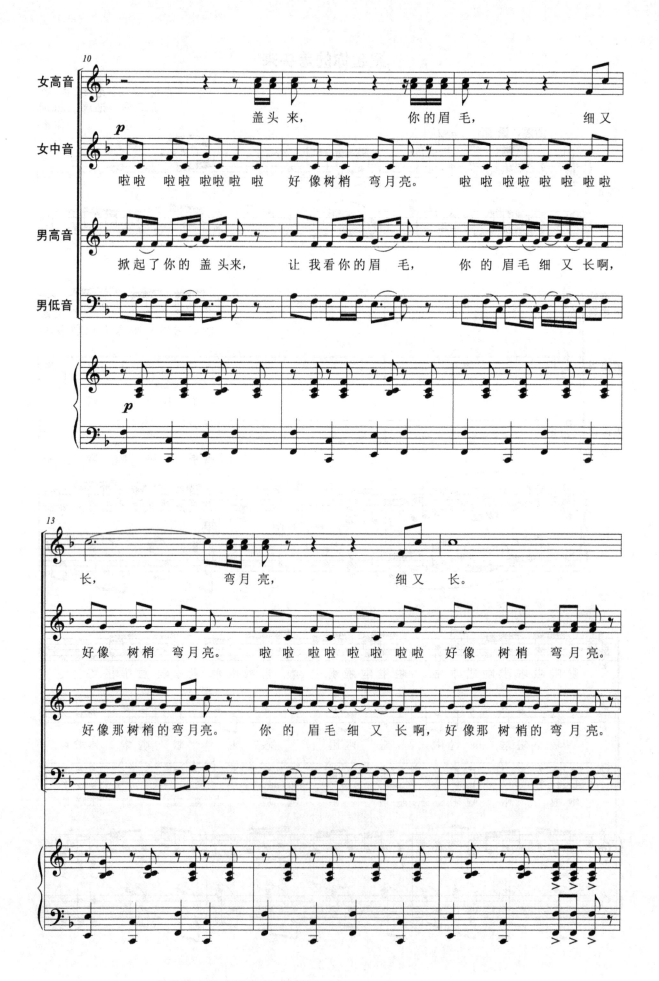

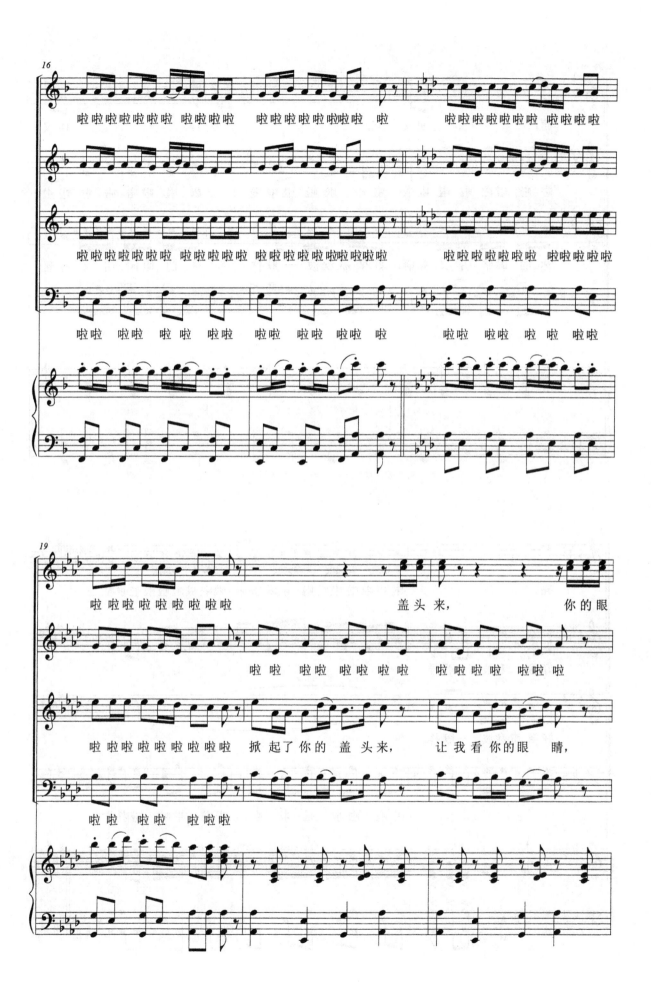

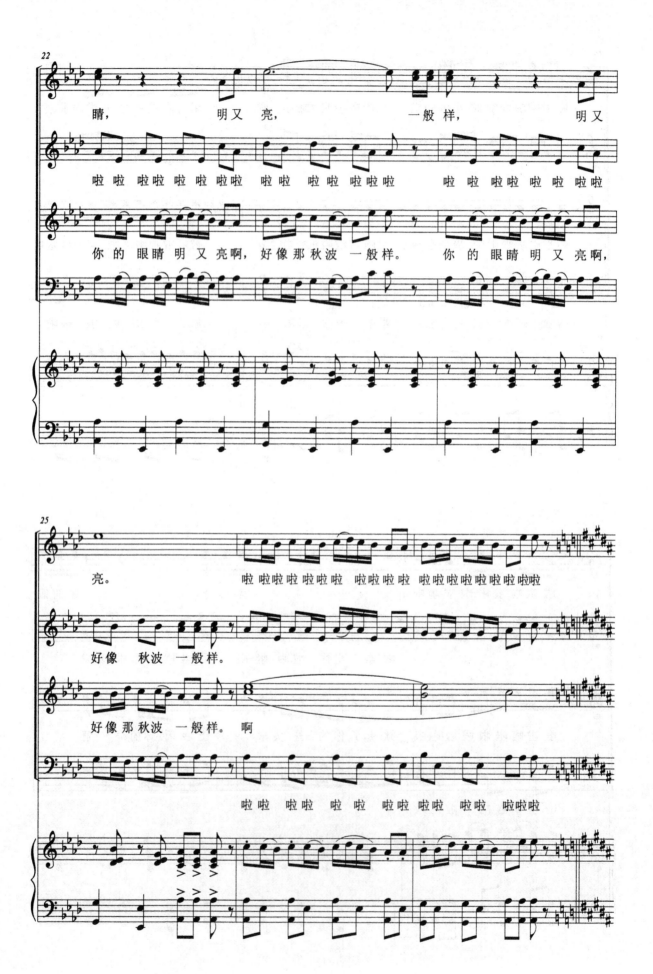

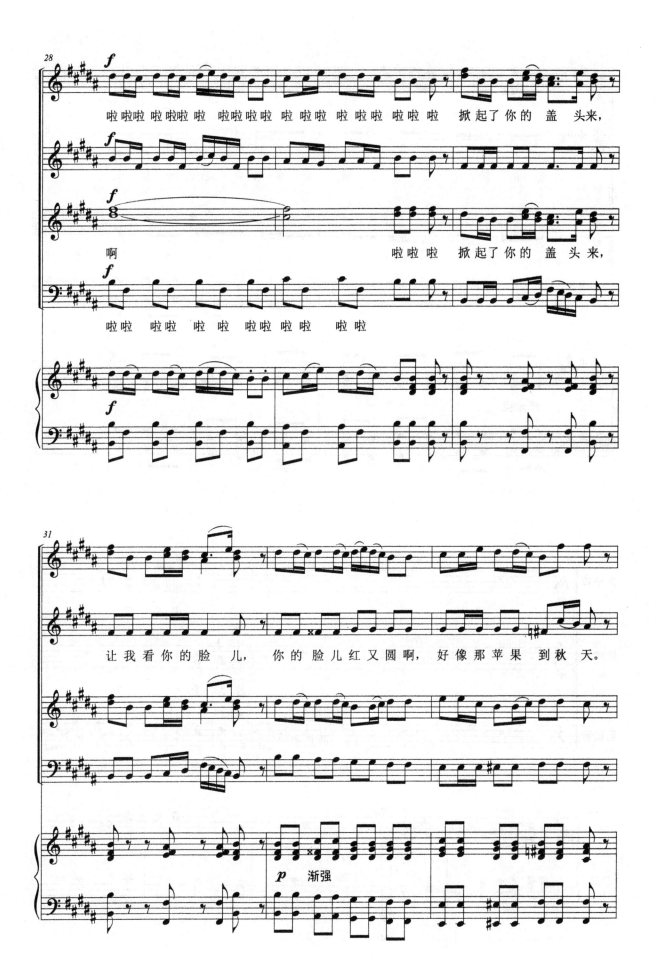

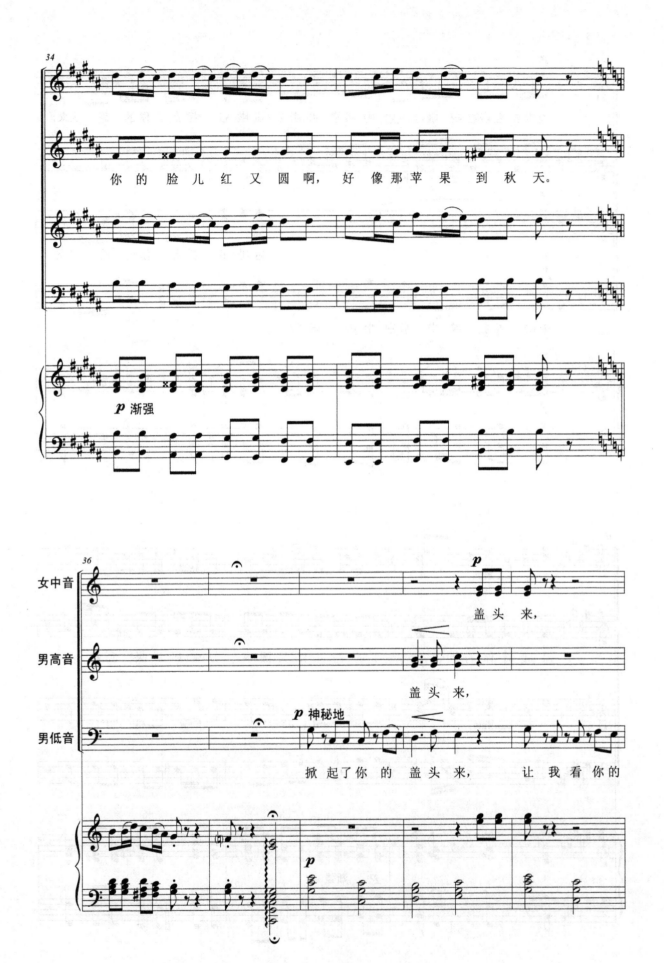

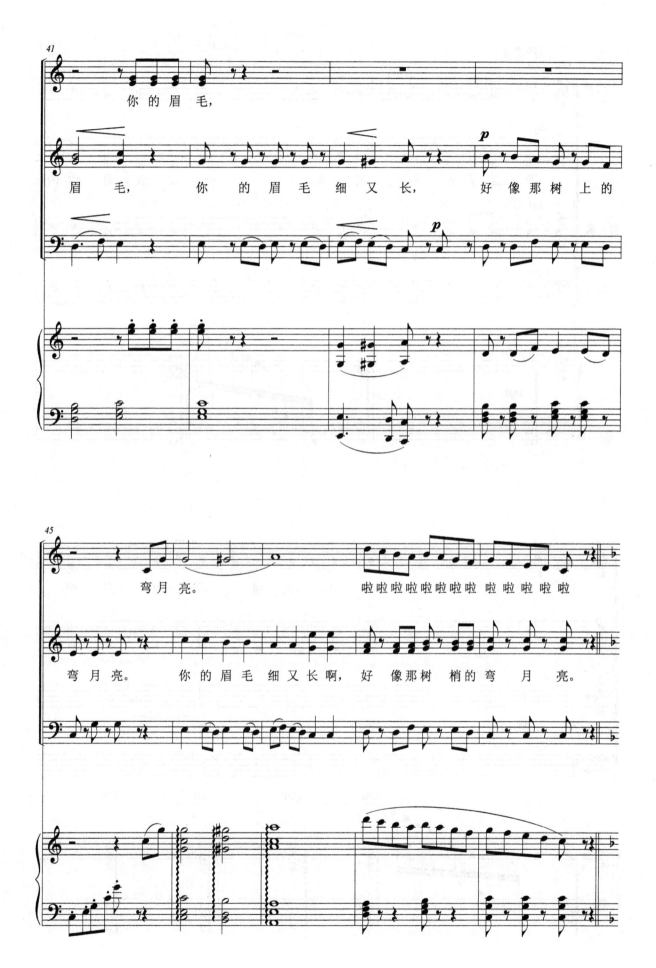

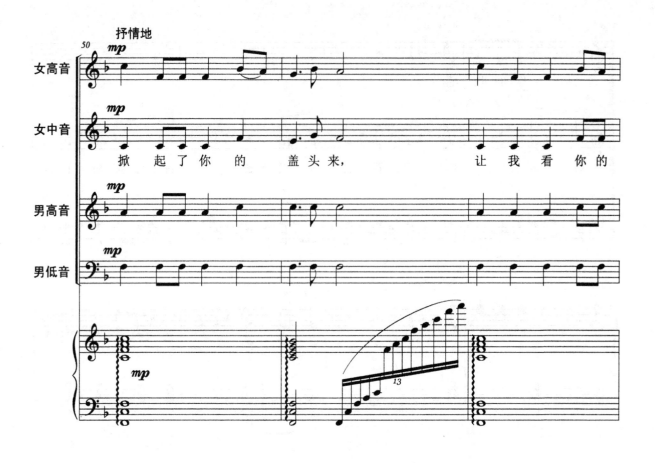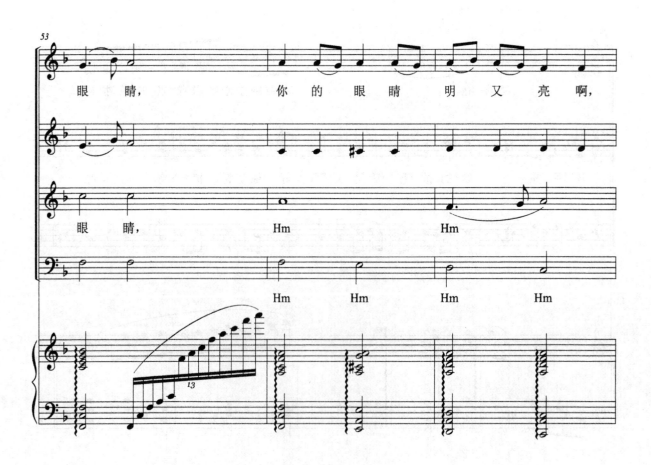

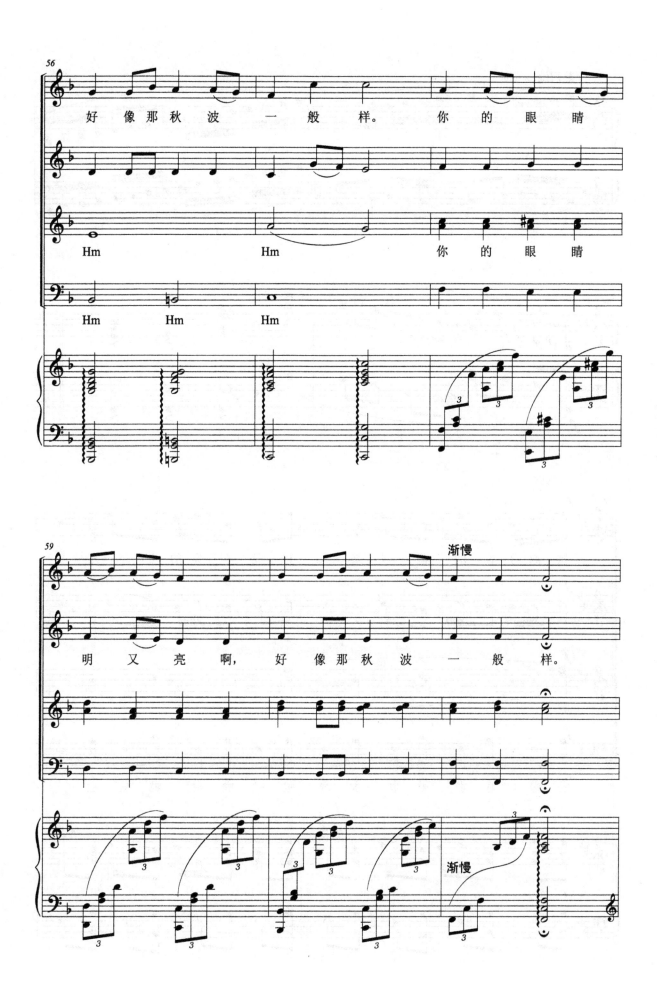

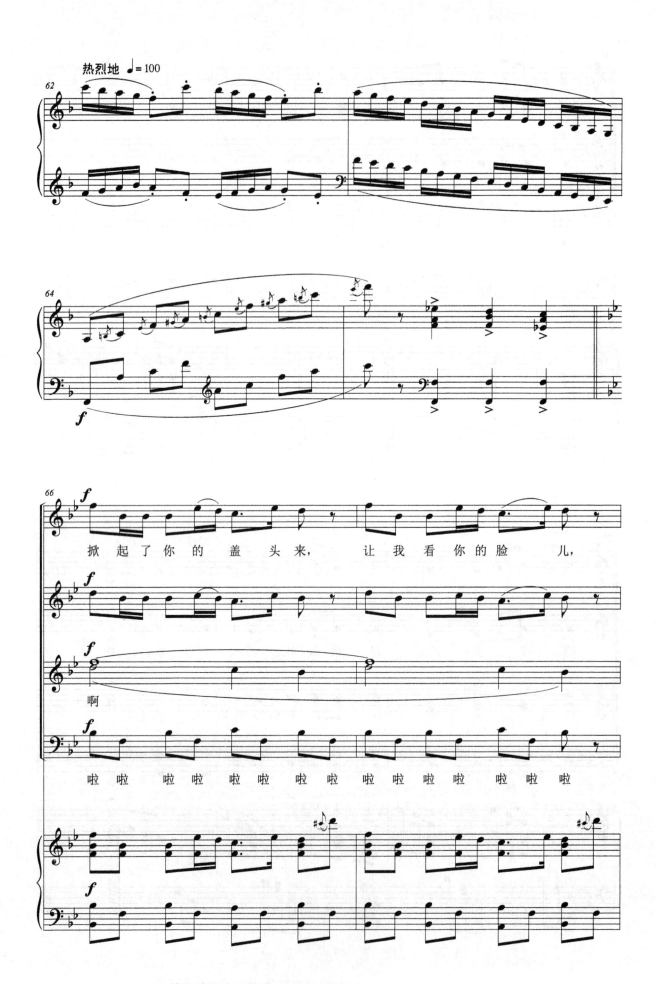

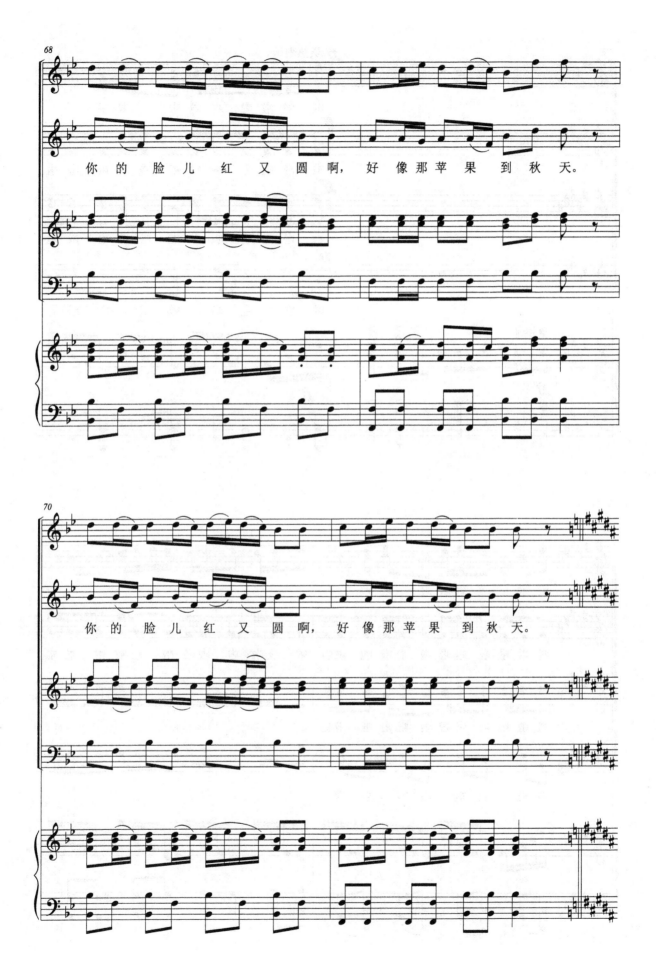

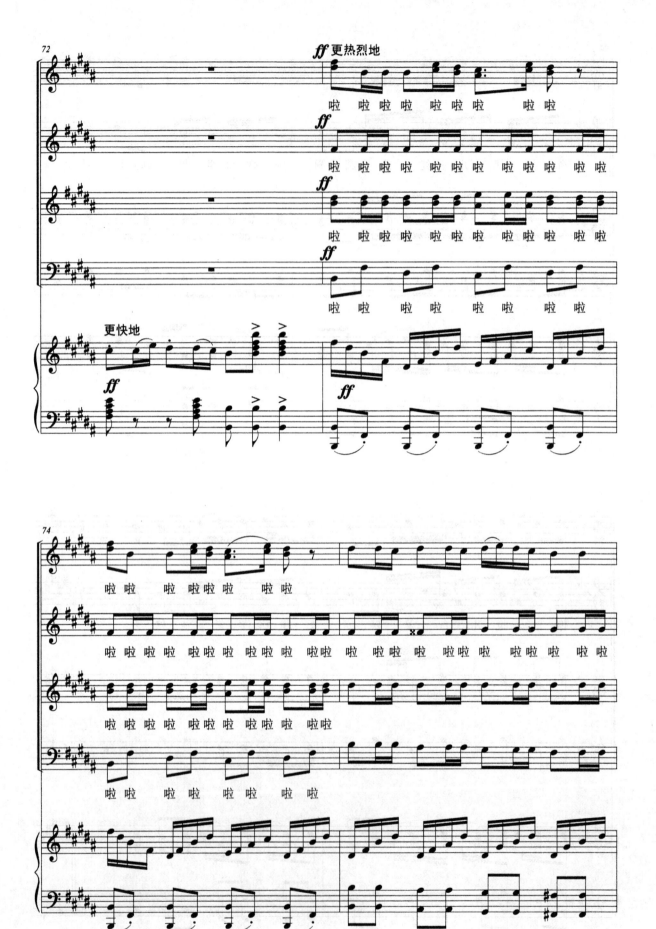

小河淌水

云 南 民 歌
孟 贵 彬 编词
孟贵彬、时乐濛 编曲

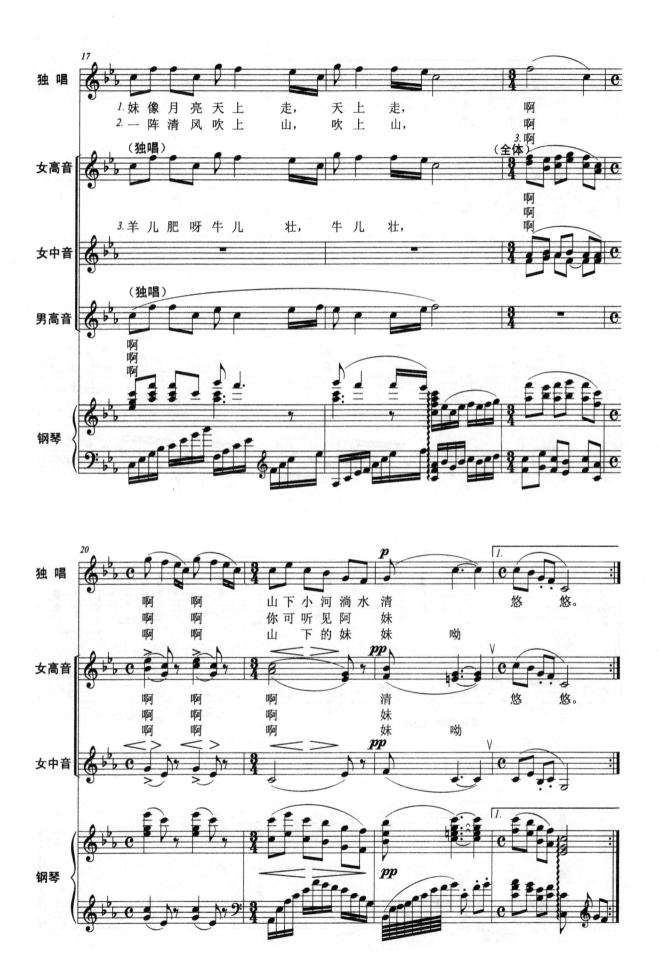

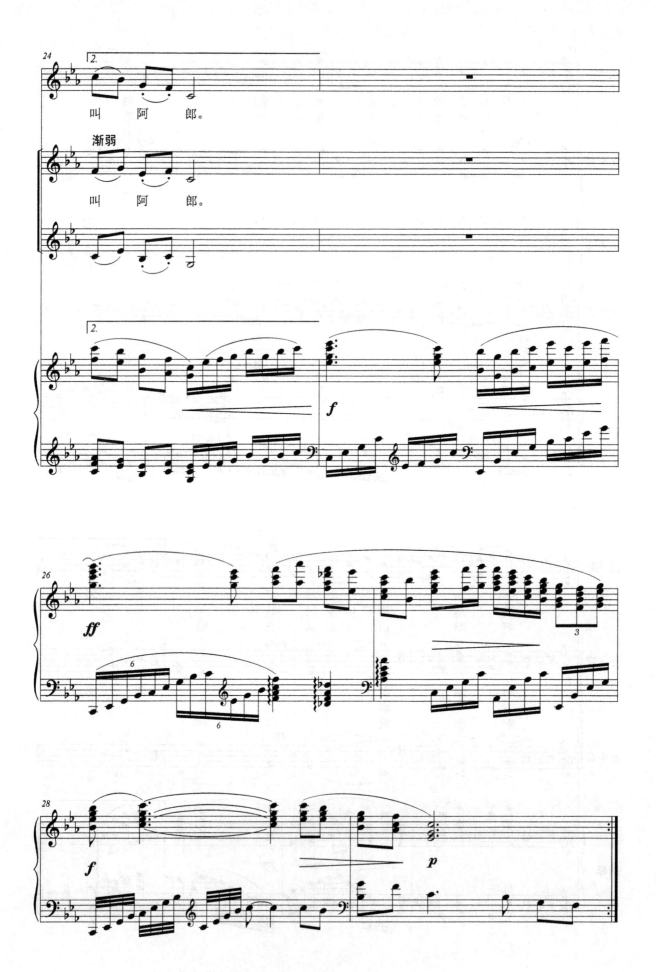

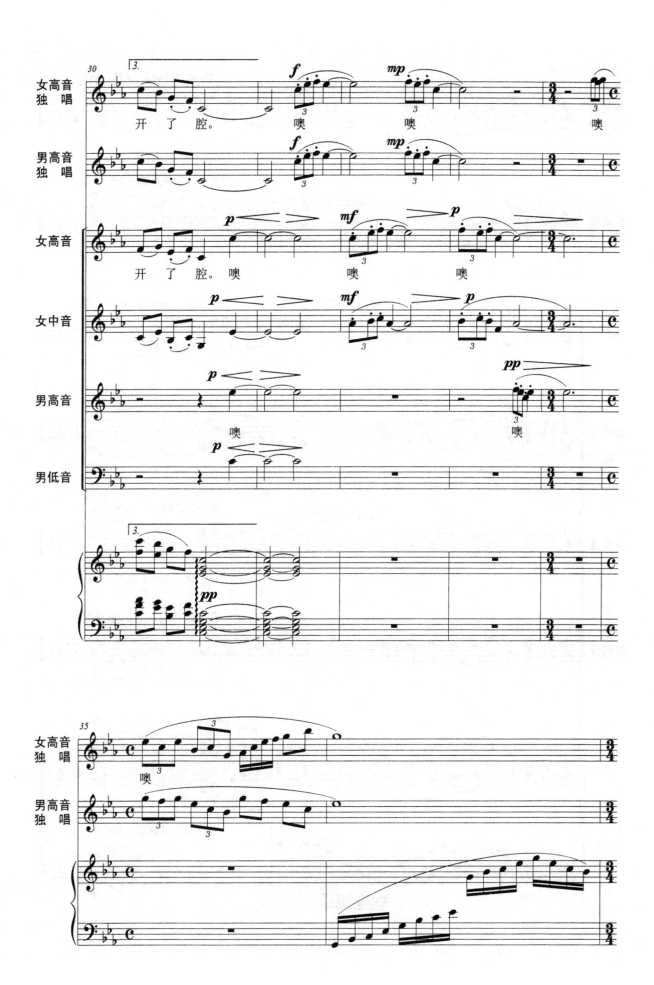

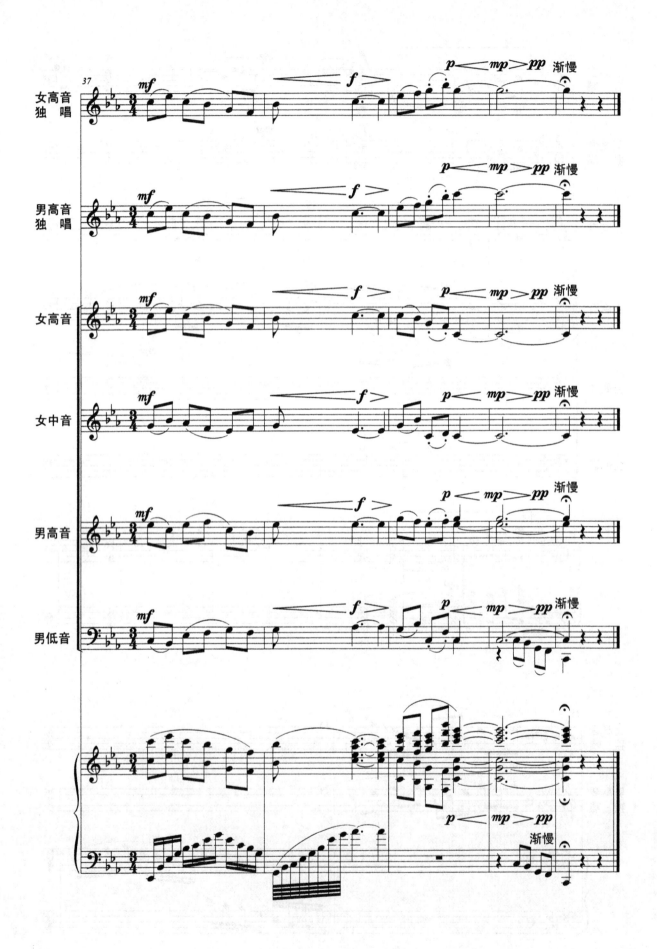

瑶山夜歌

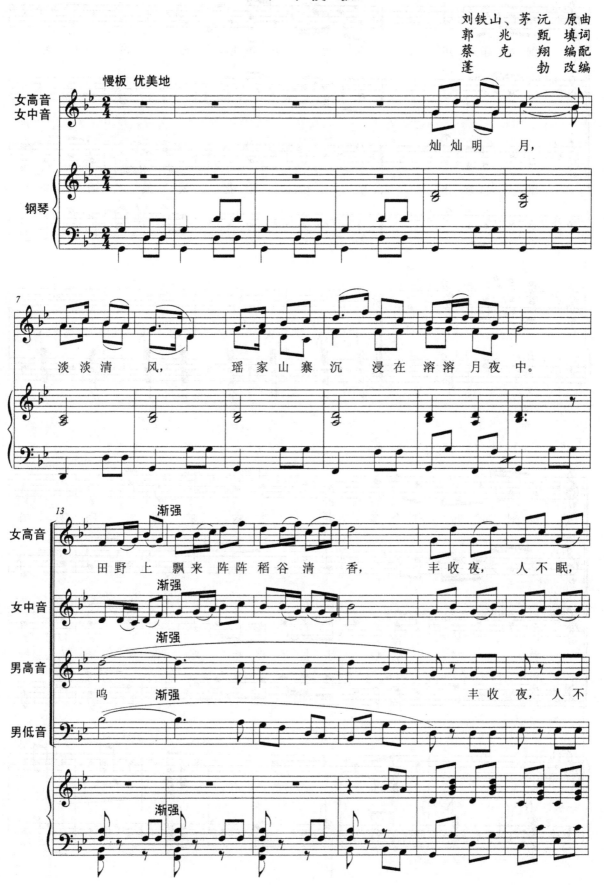

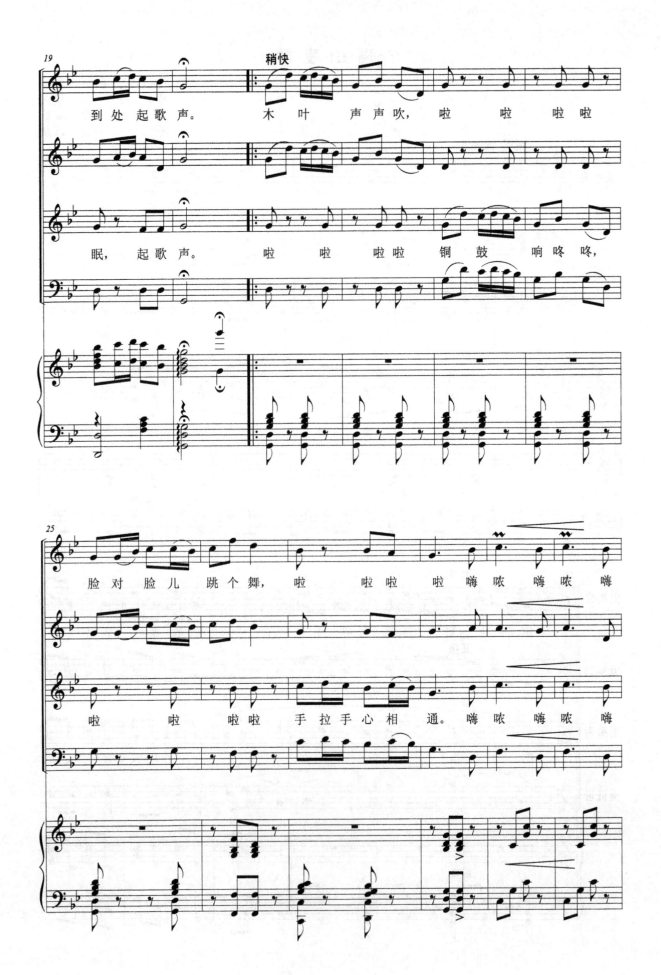

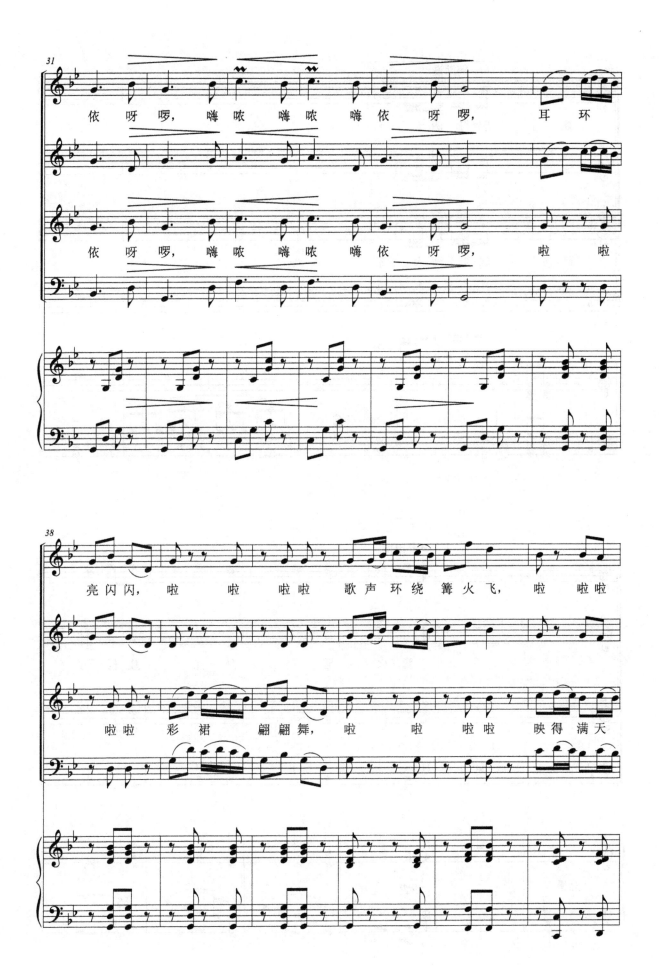

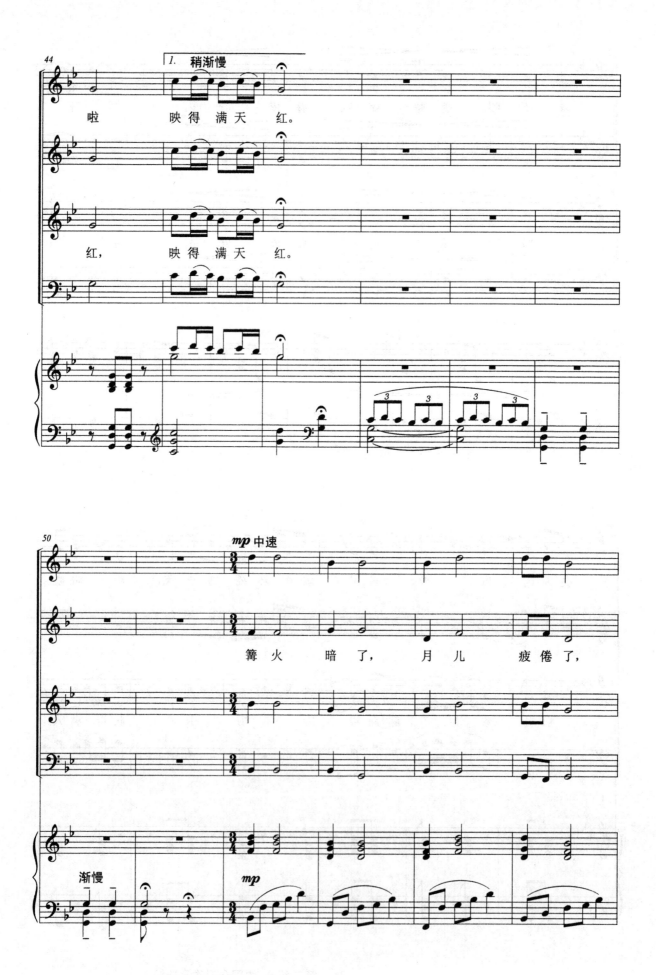

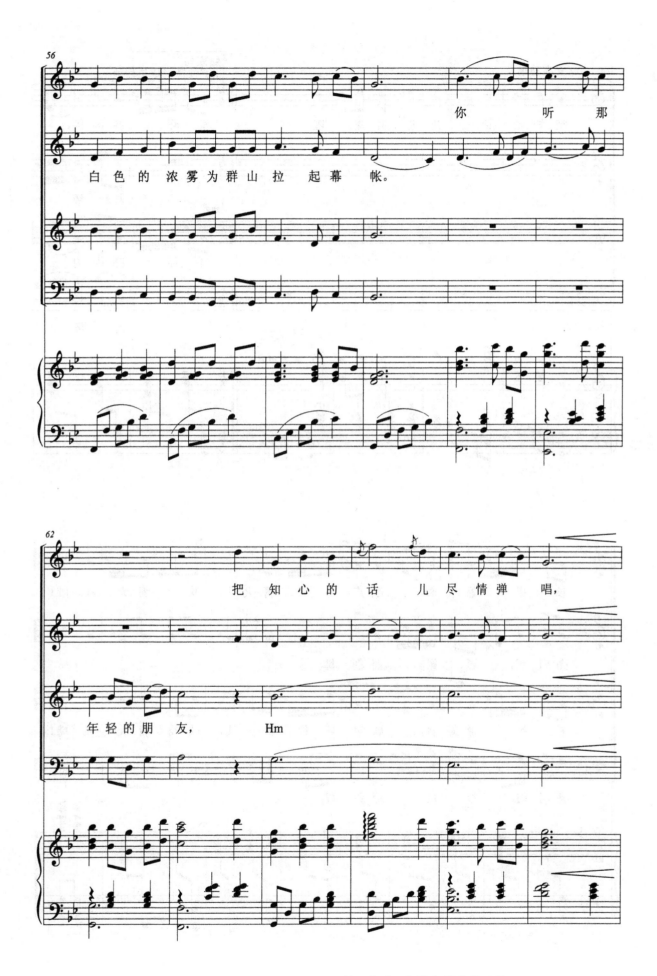

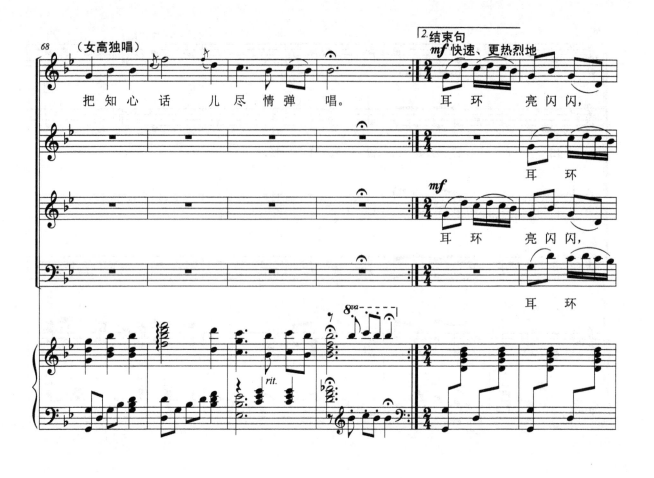
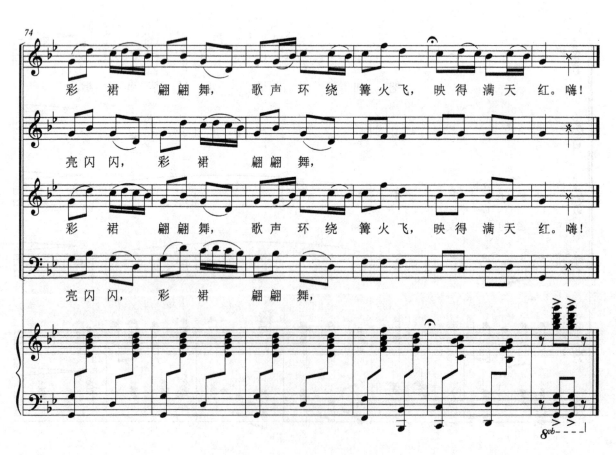

沂蒙山歌

(混声无伴奏合唱)

山东民歌
张以达 编合唱
纪清连 改词、配歌

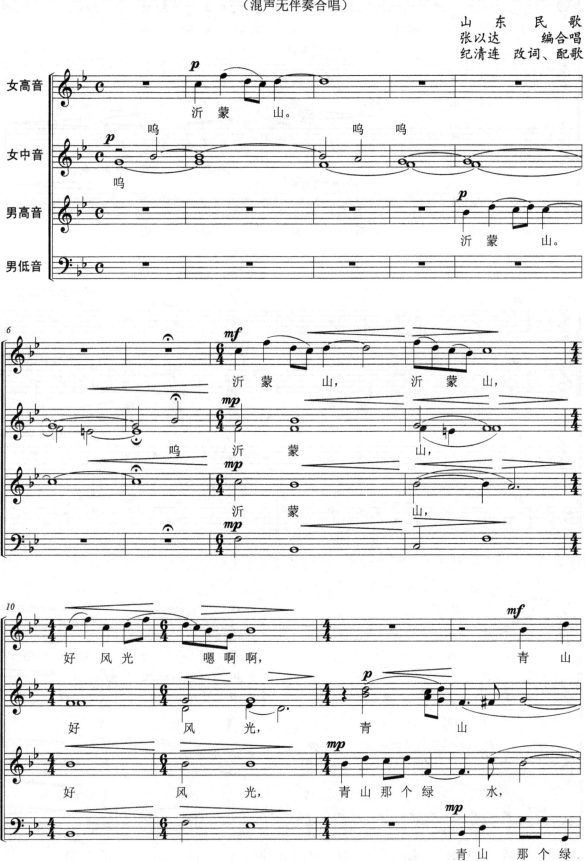

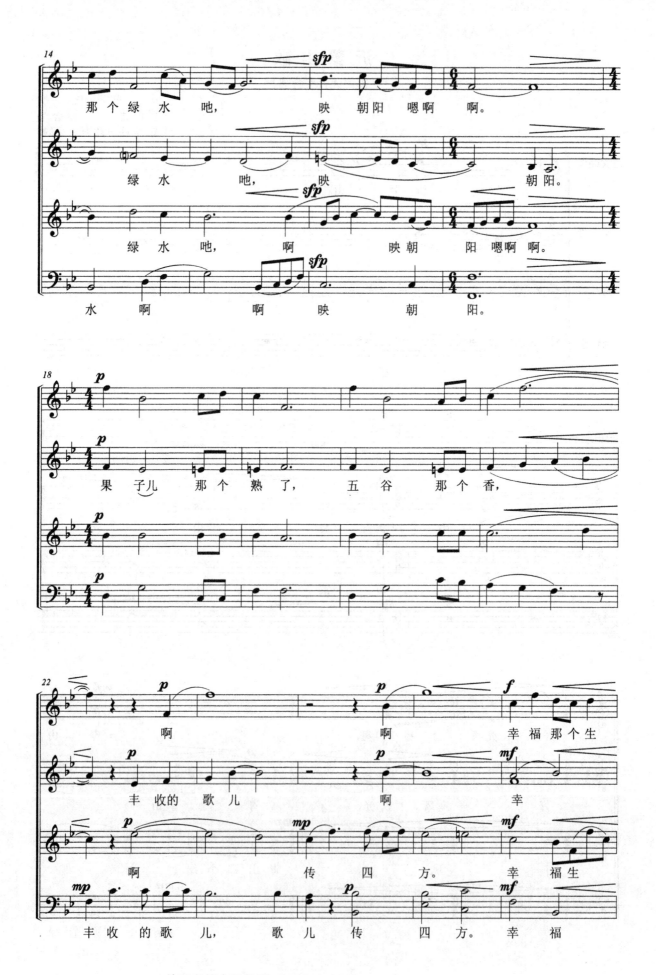

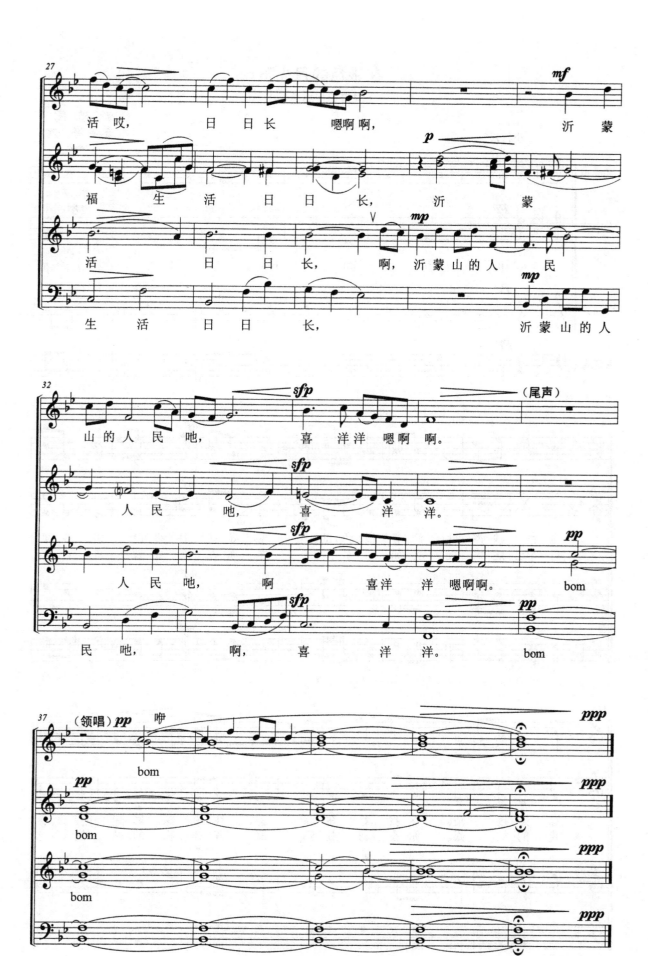

在银色的月光下

(混声无伴奏合唱)

新疆民歌
黎英海 改编

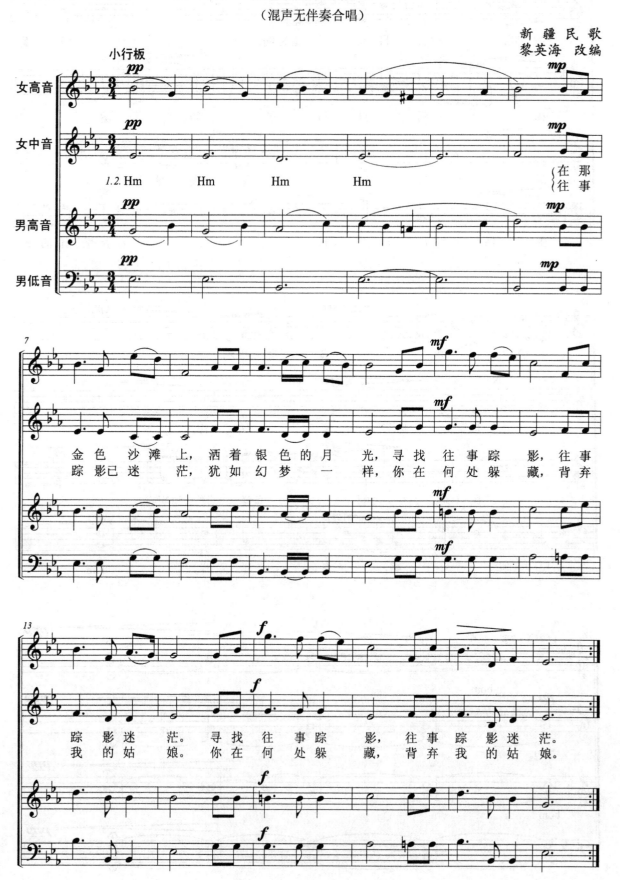

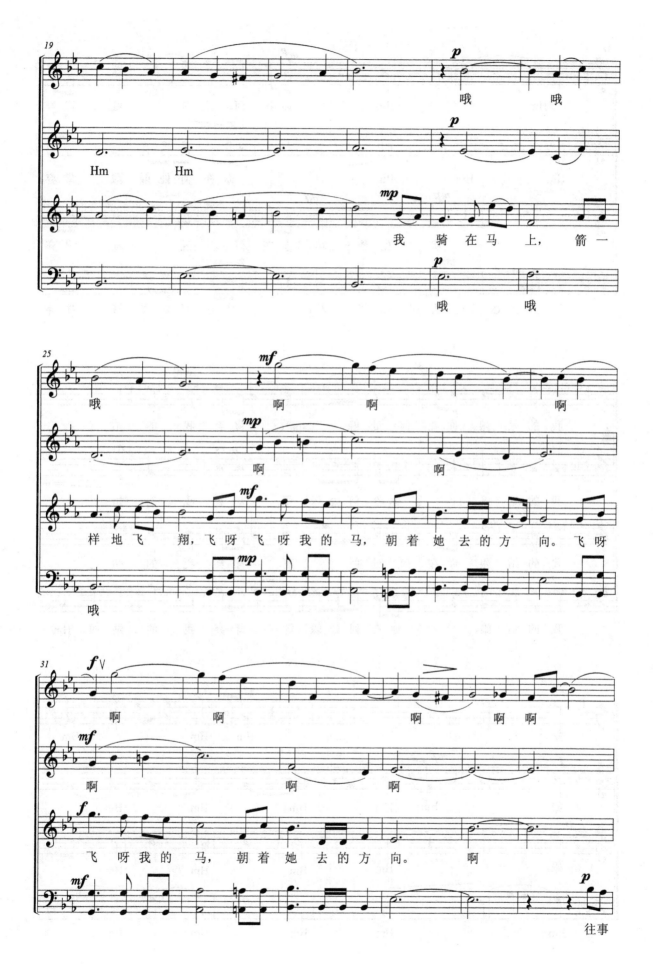

321 | 第二部分 中国合唱作品选编

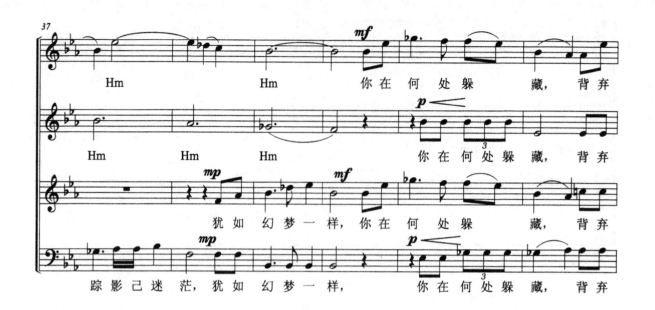
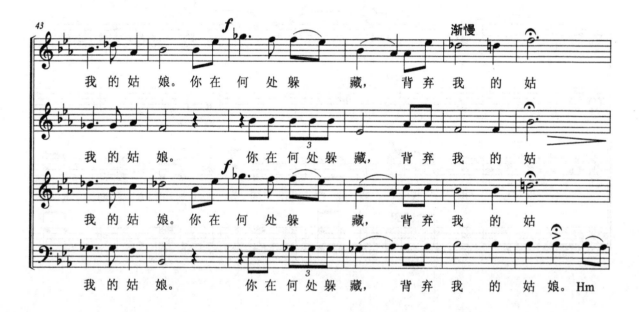
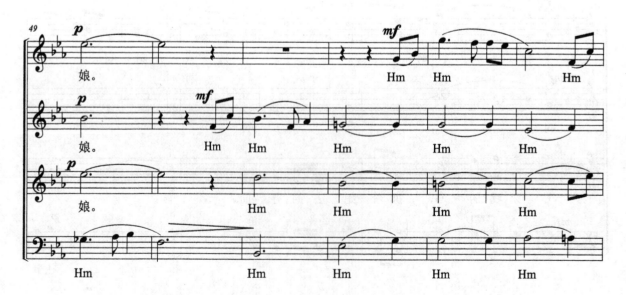

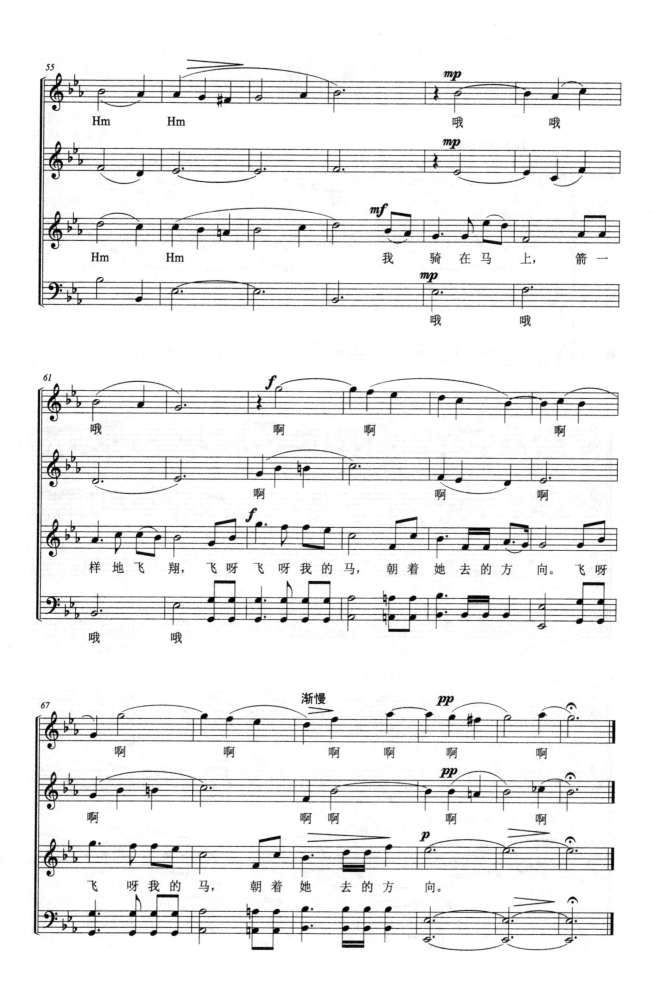

良 宵

（混声无伴奏合唱）

刘天华 原曲
张豪夫 编曲

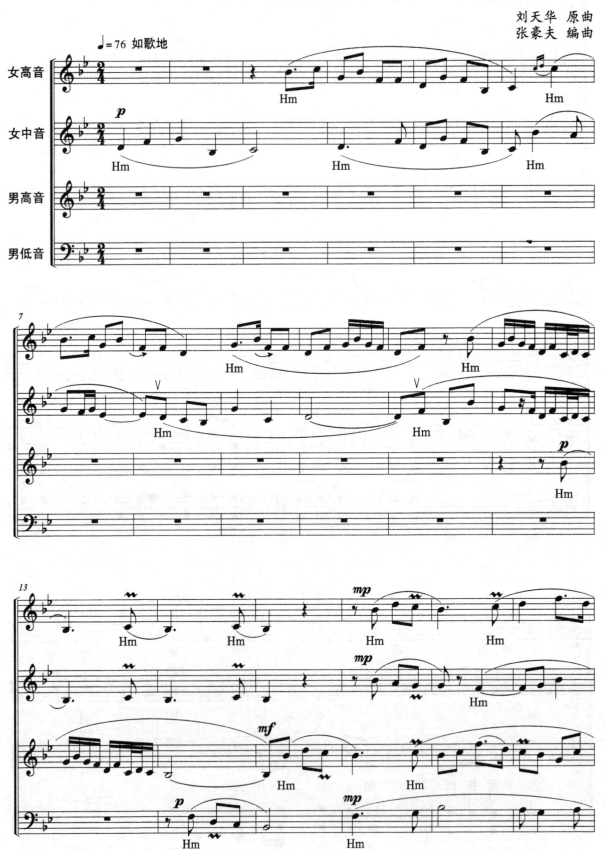

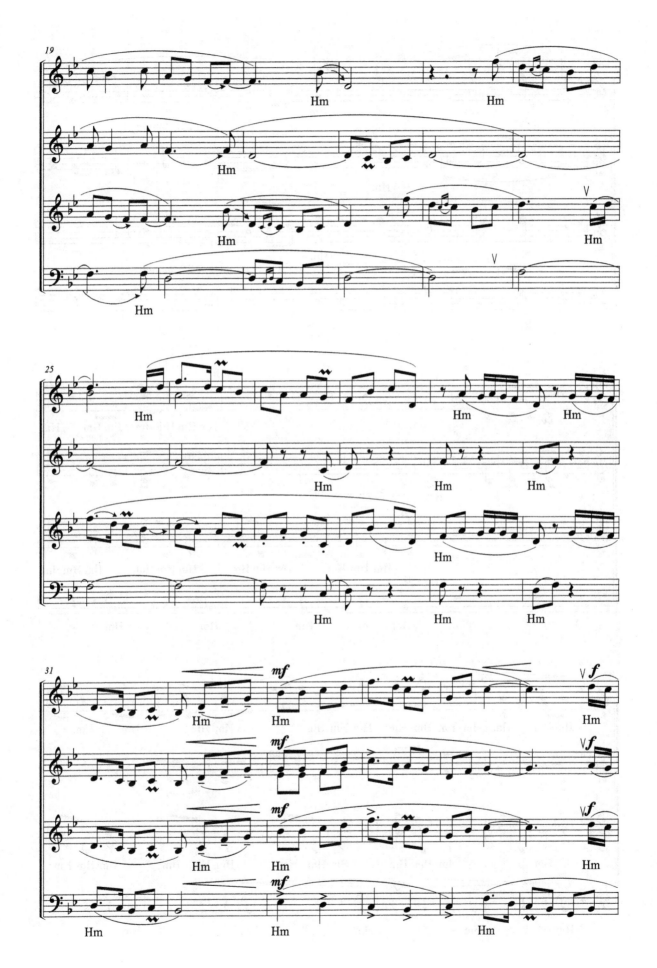

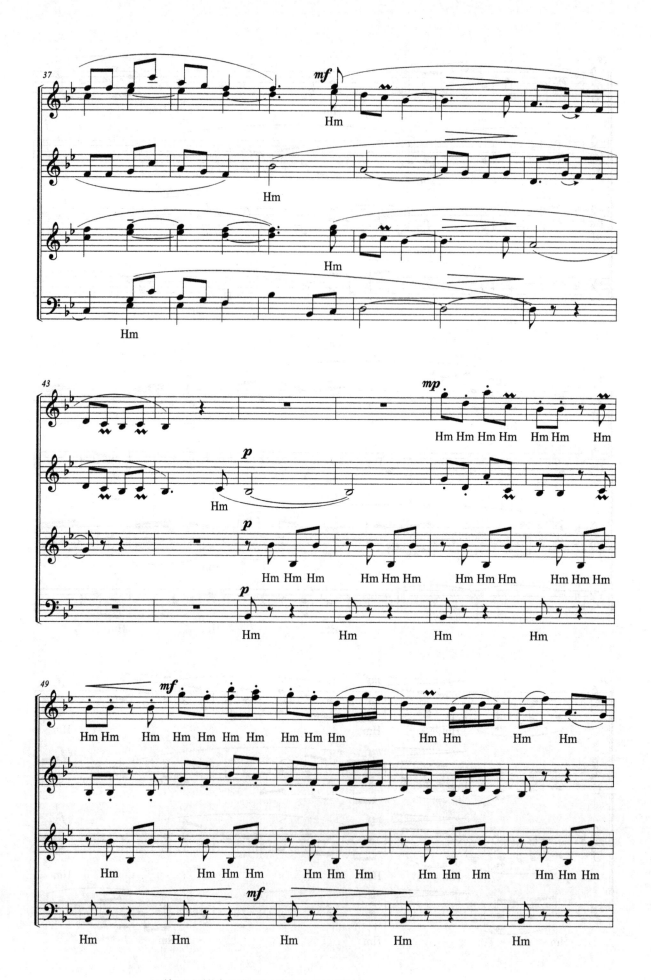

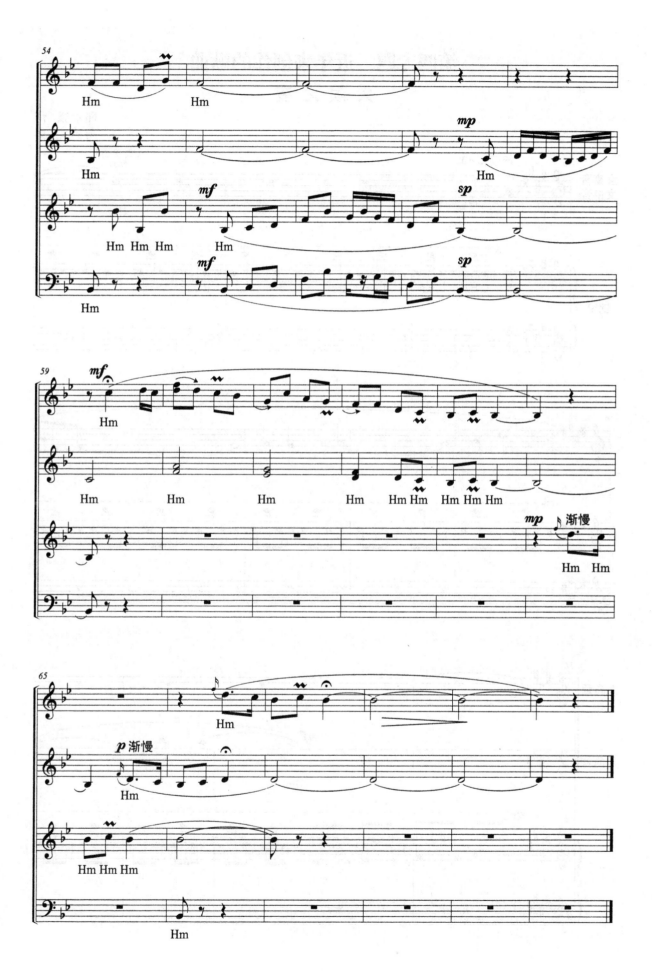

第四专题 近年来创作的歌曲
大 漠 之 夜

邵永强 词
尚德义 曲

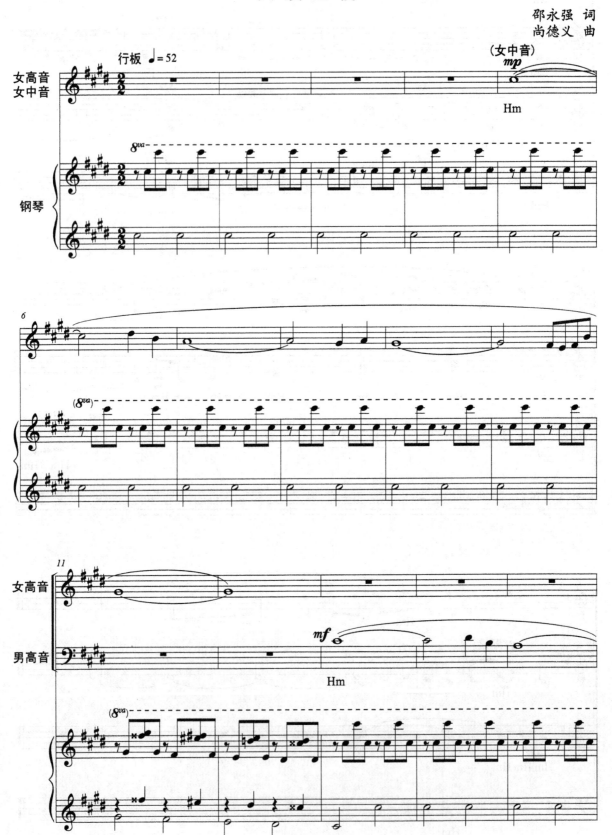

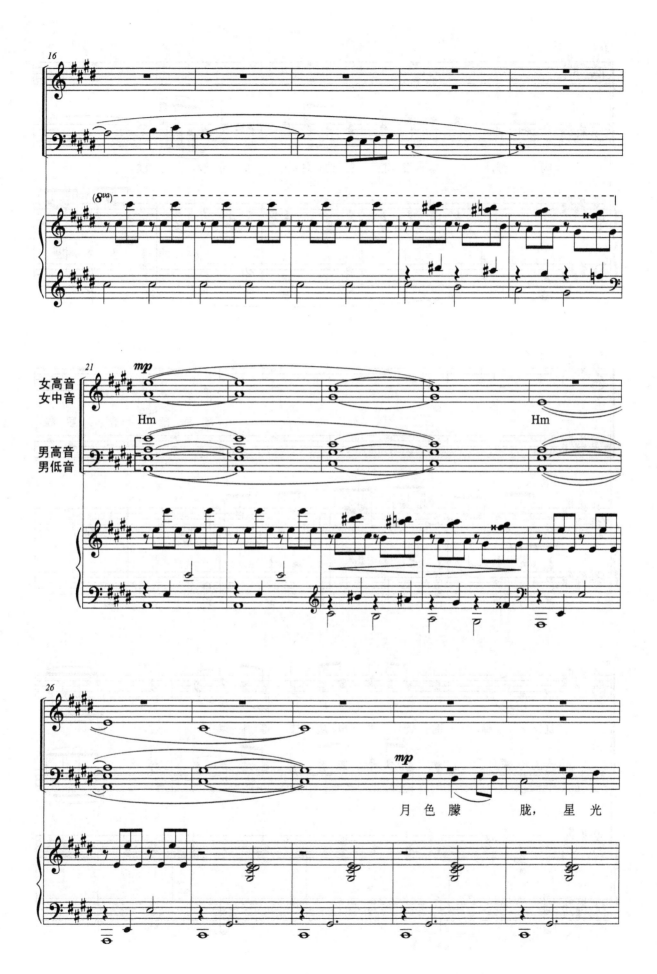

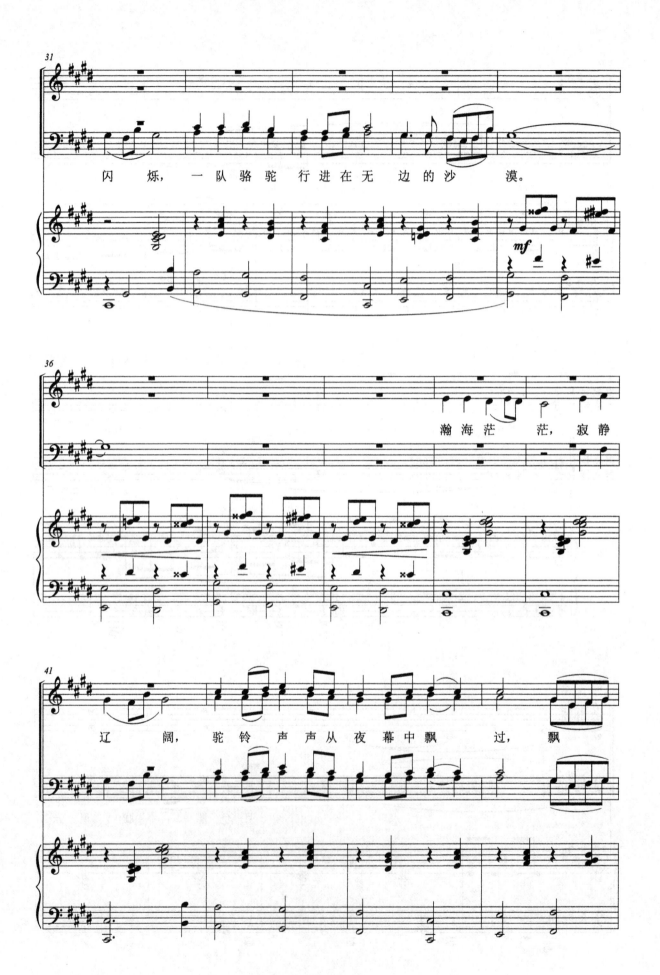

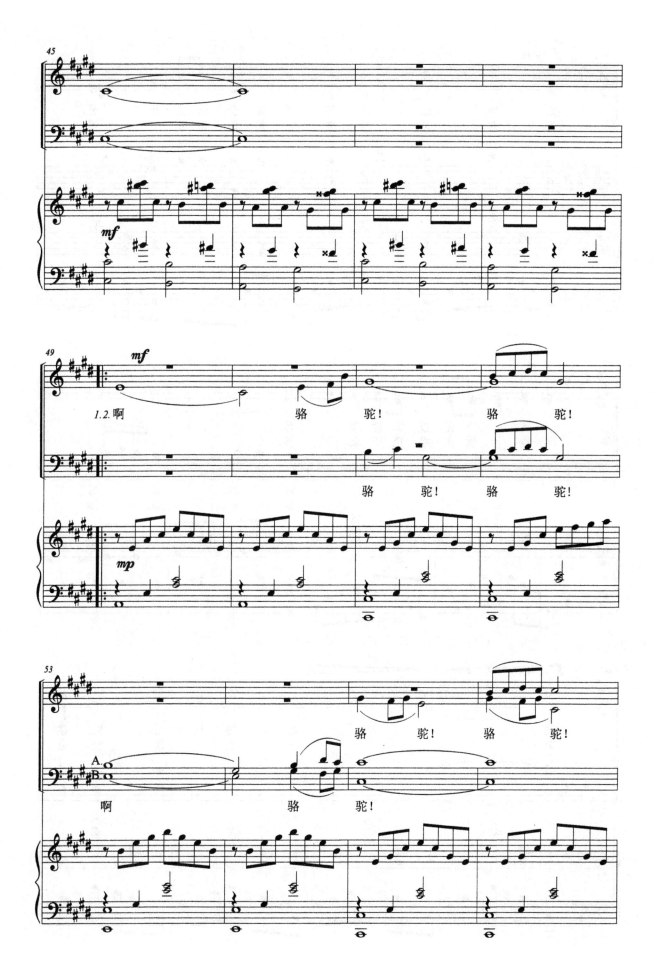

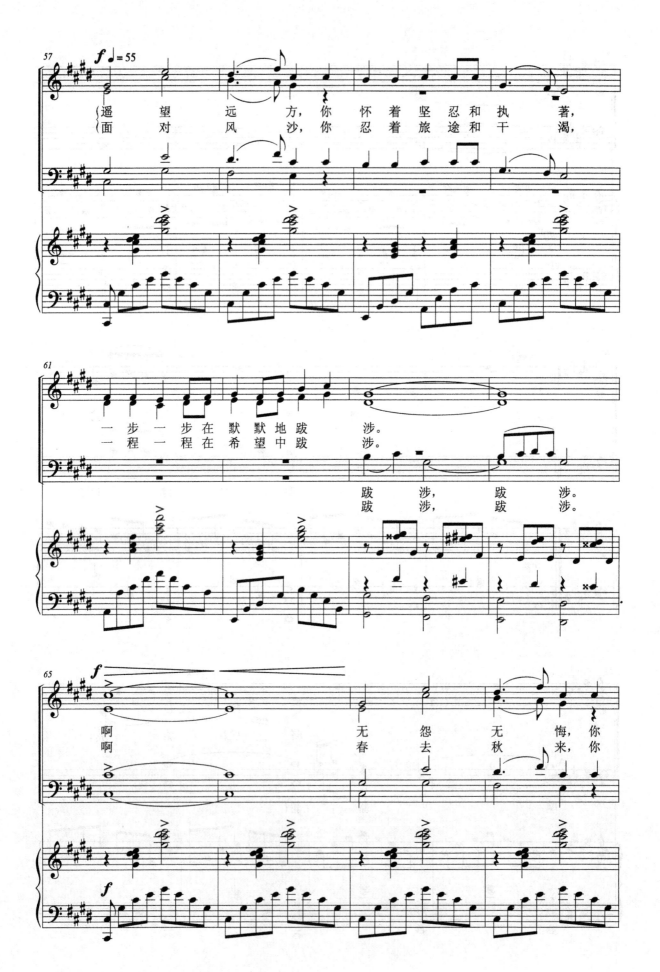

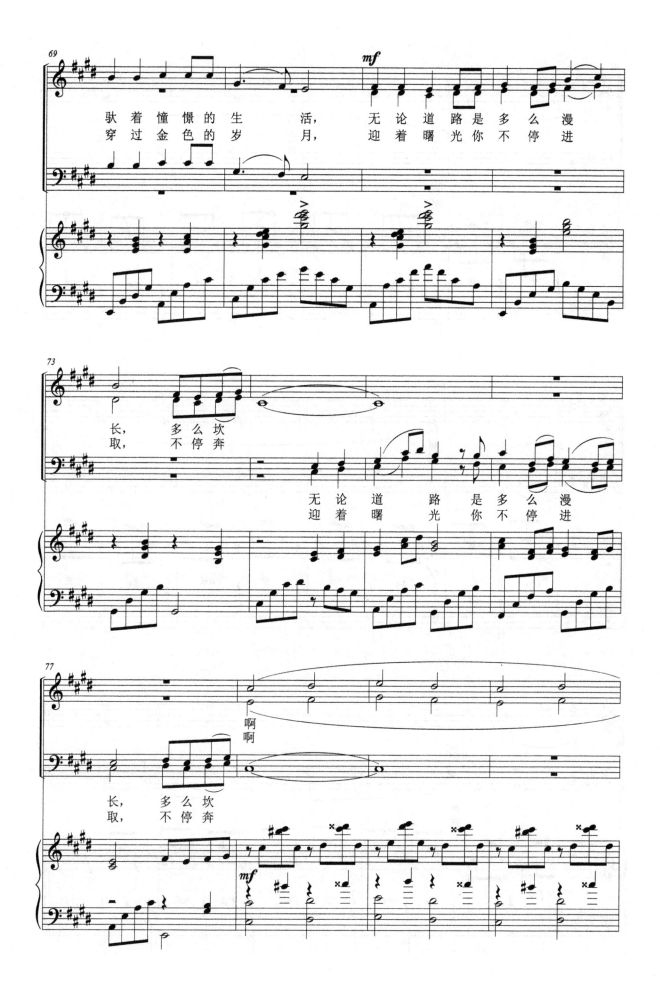

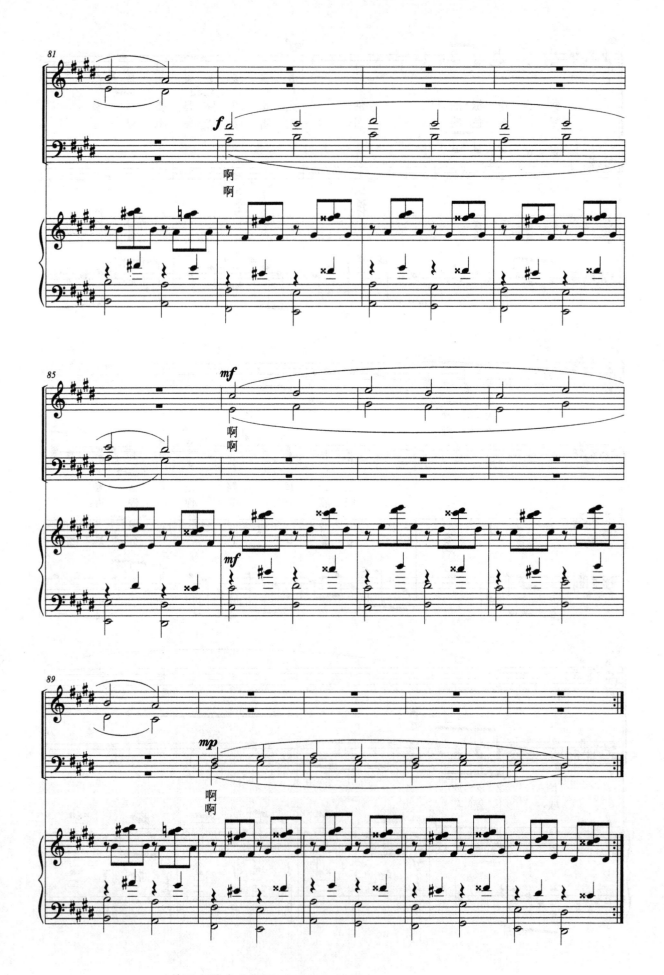

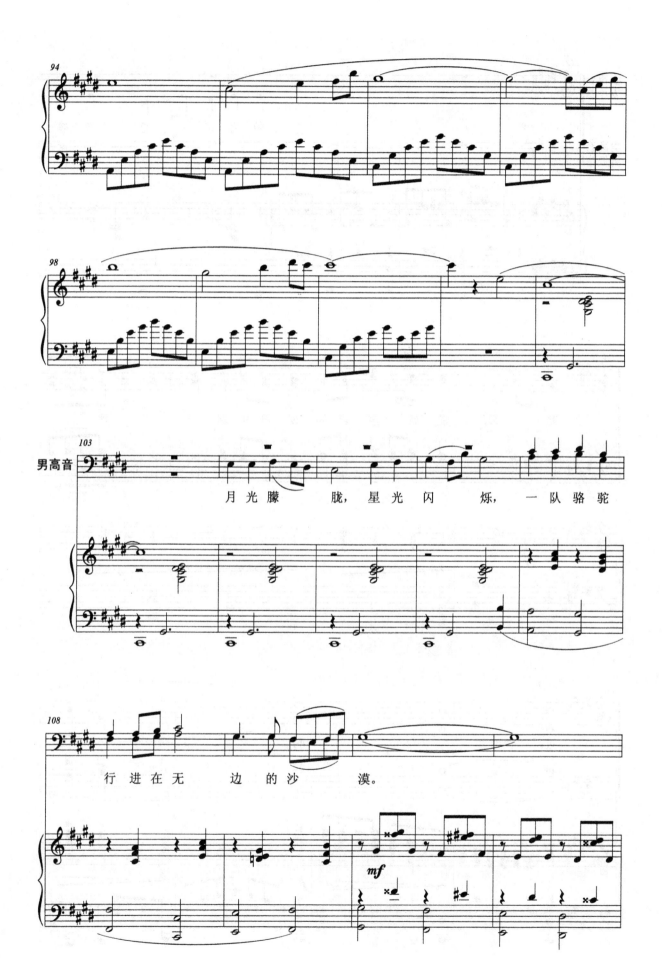

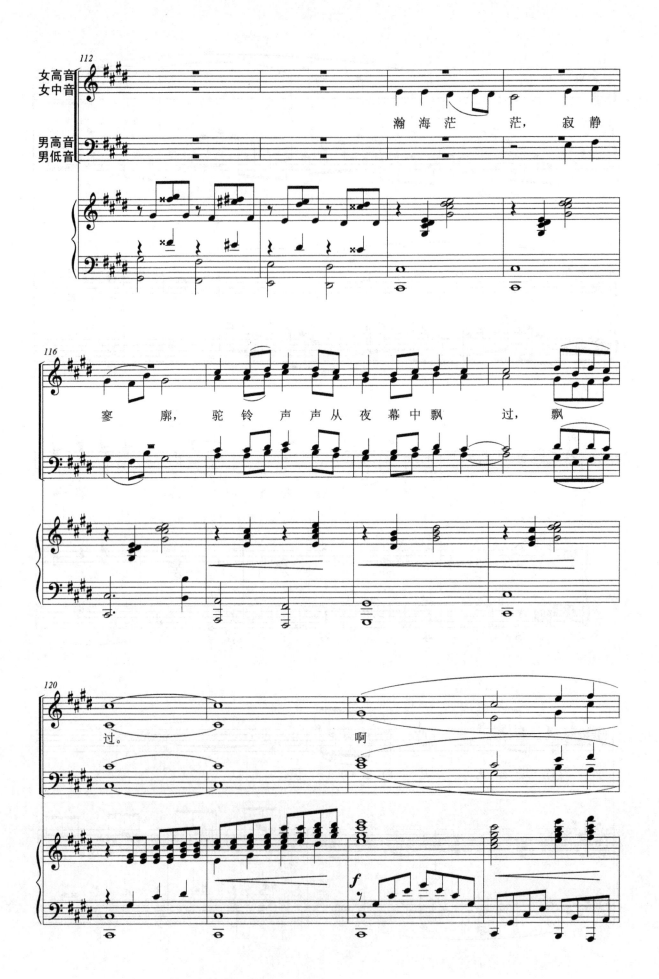

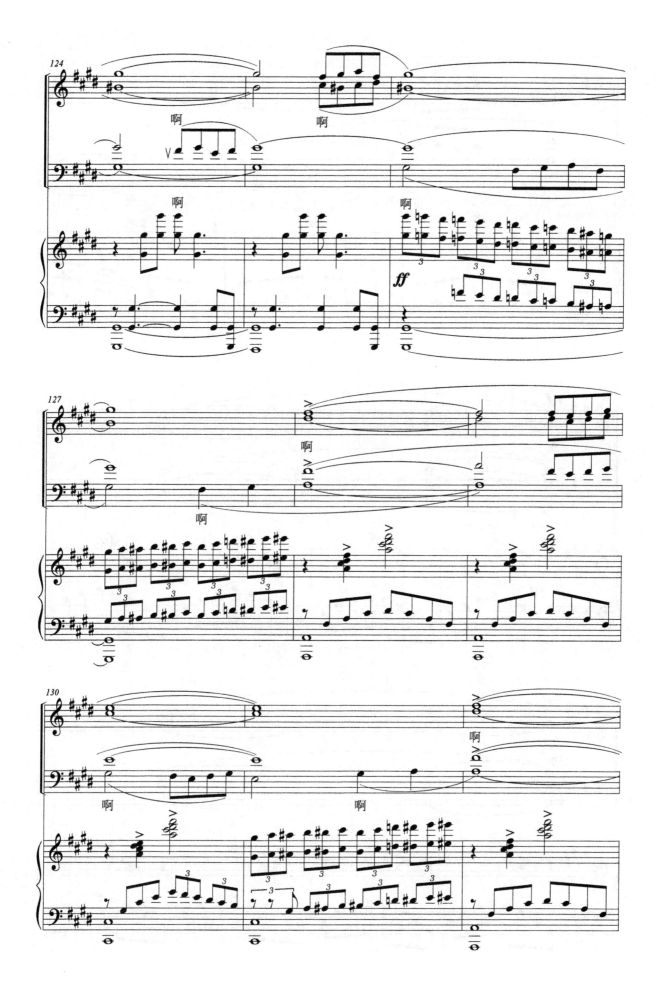

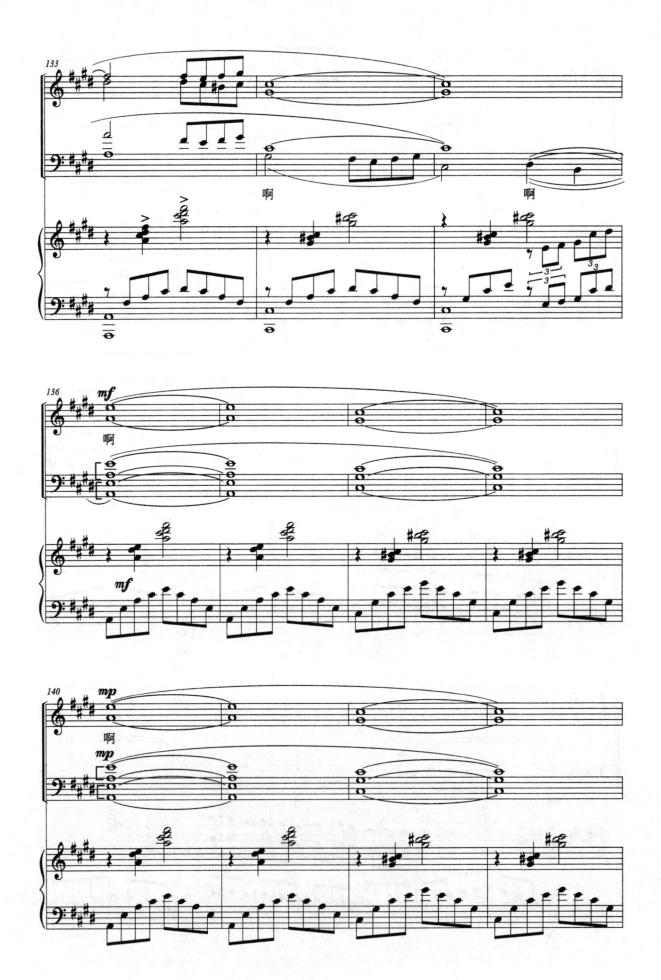

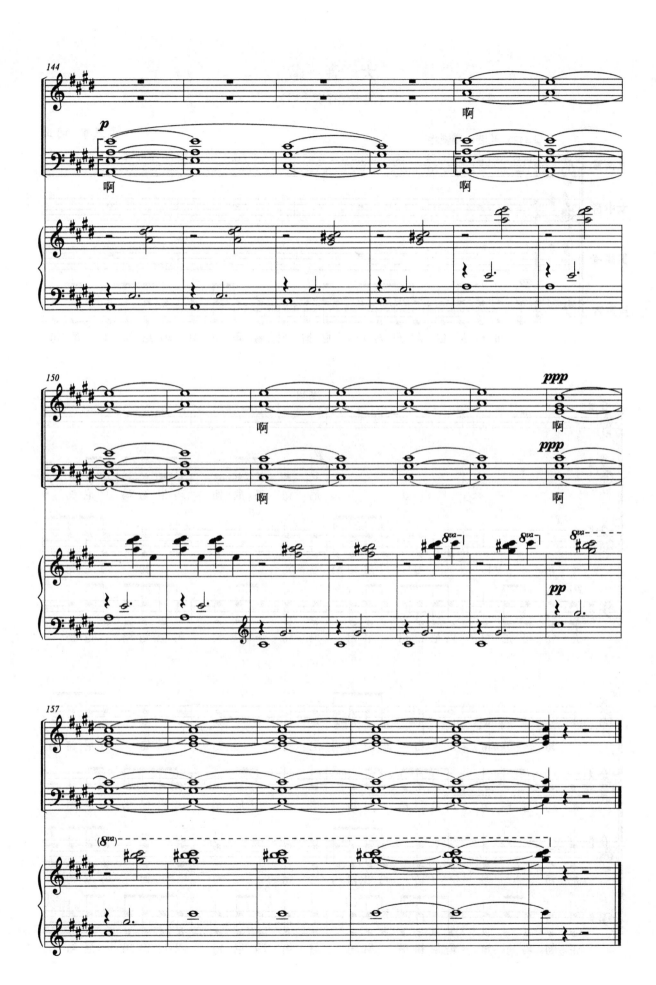

大 青 藏

(混声无伴奏合唱)

孟卫东 词曲

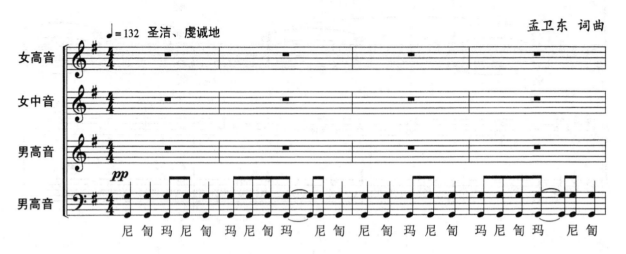
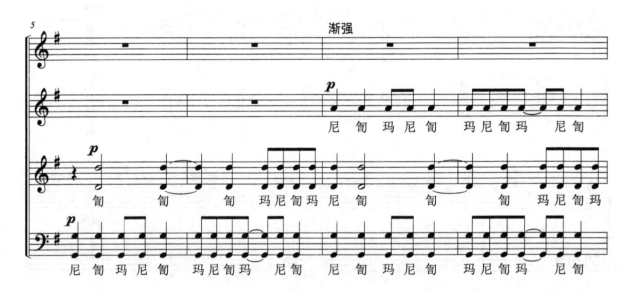
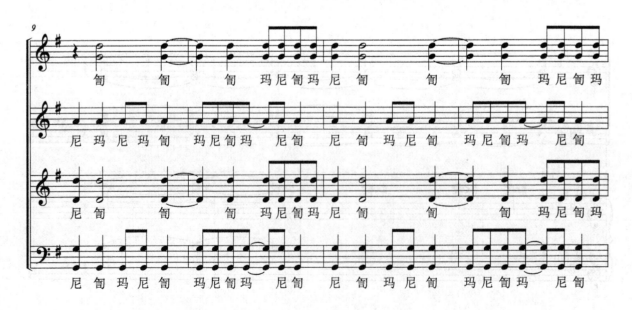

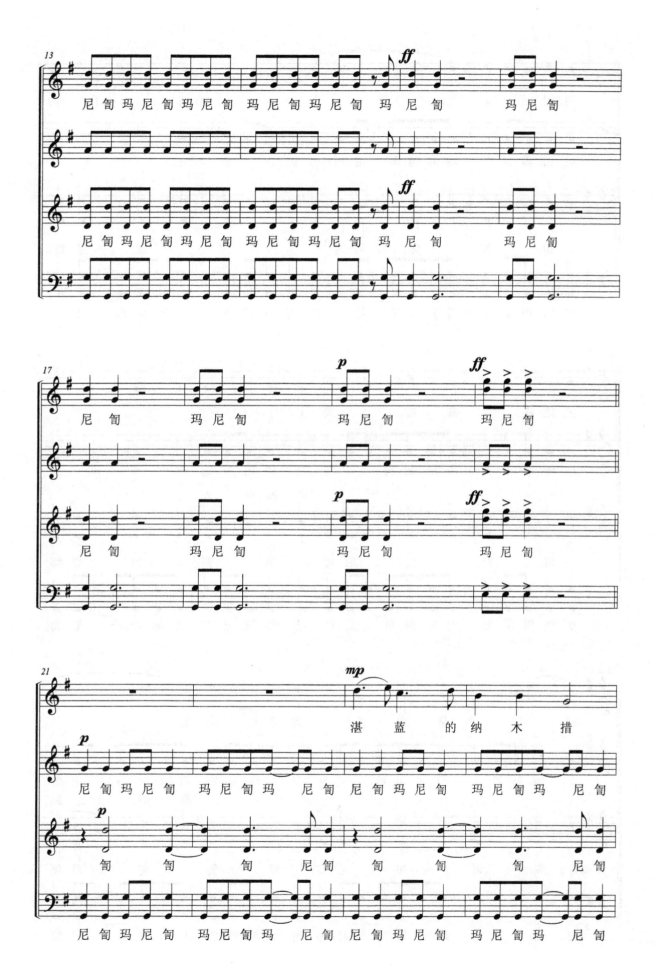

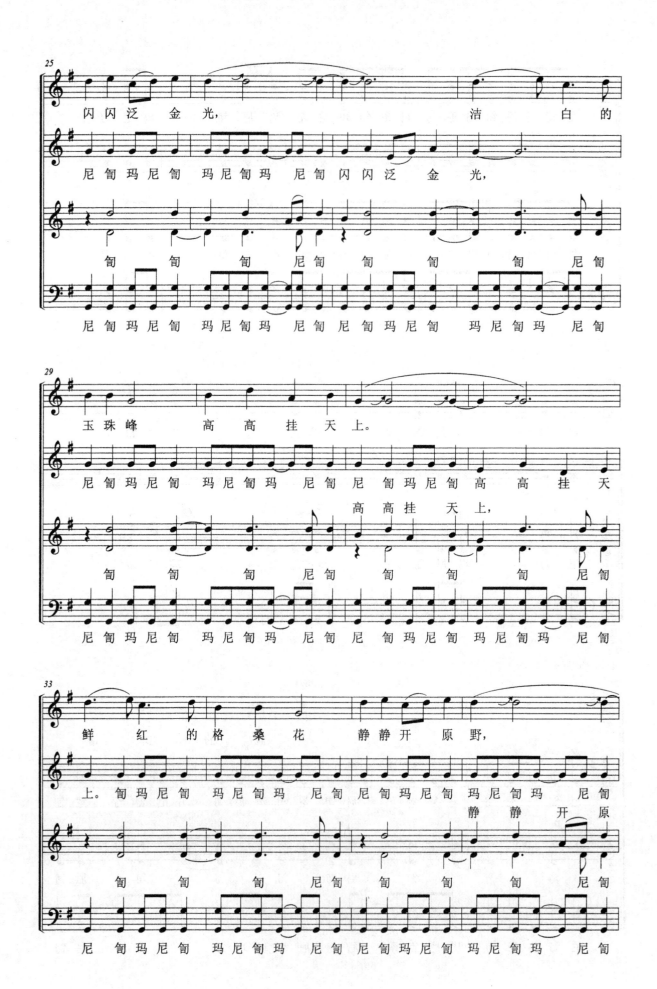

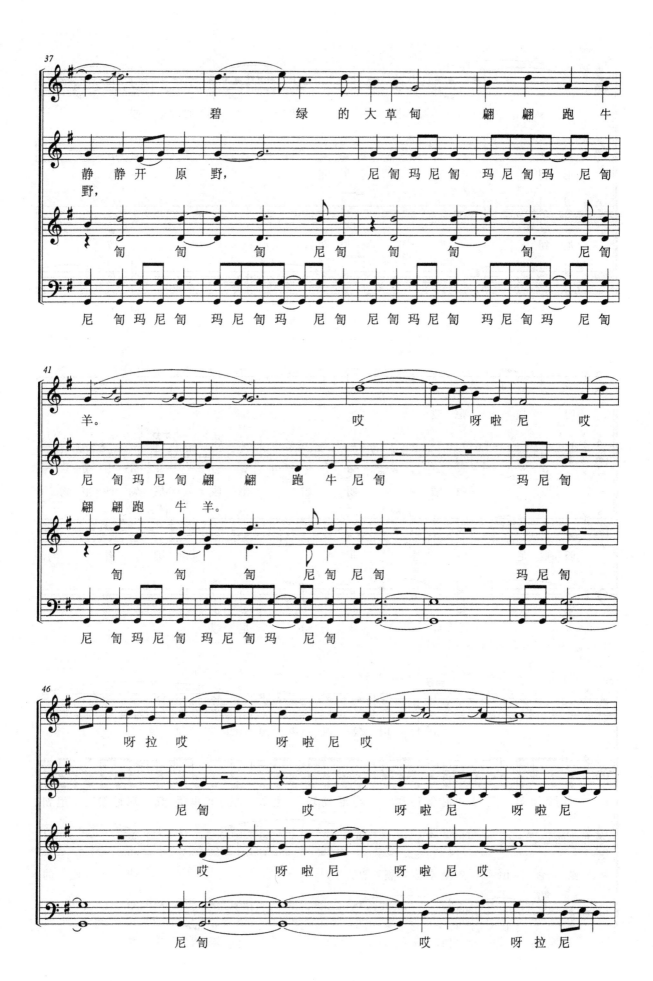

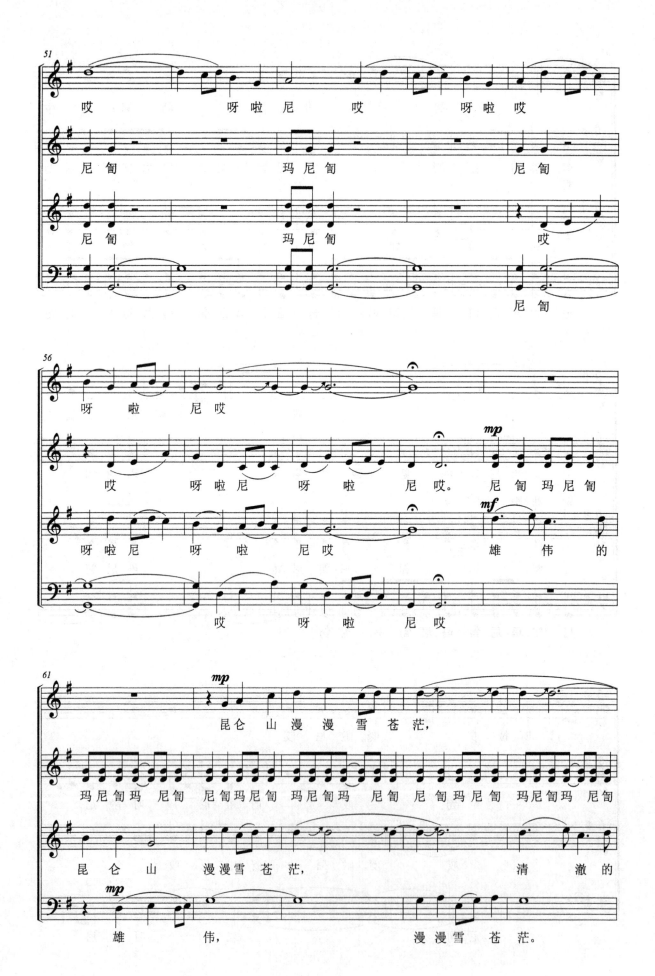

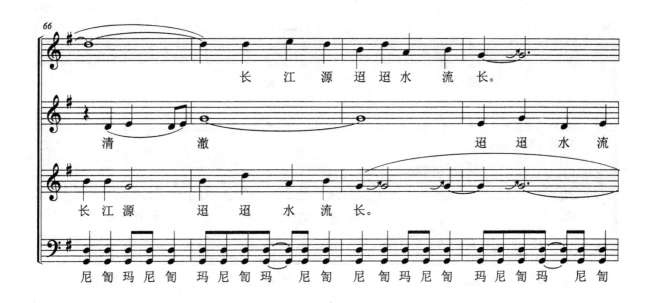
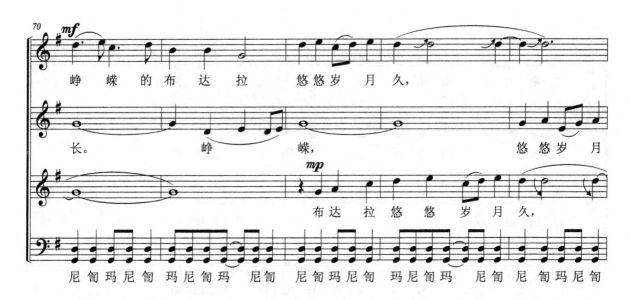
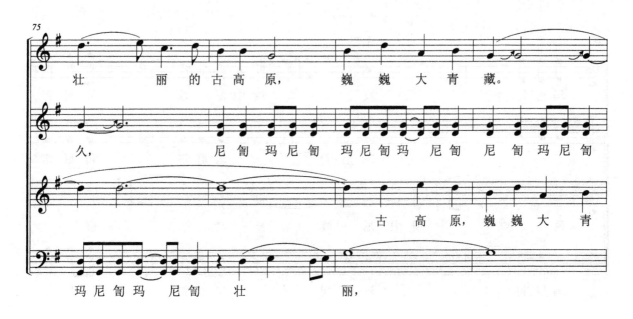

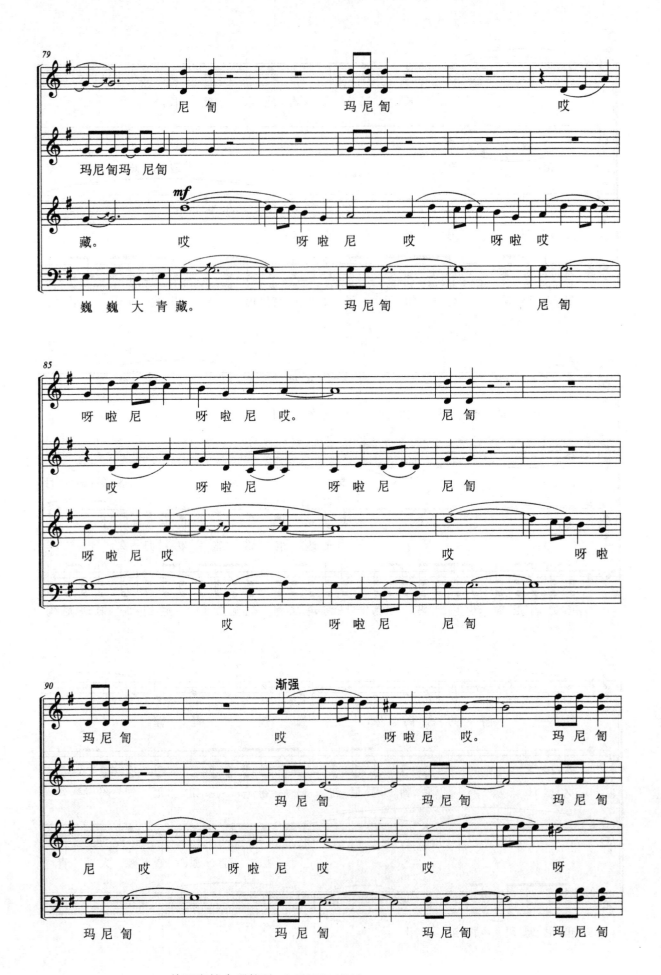

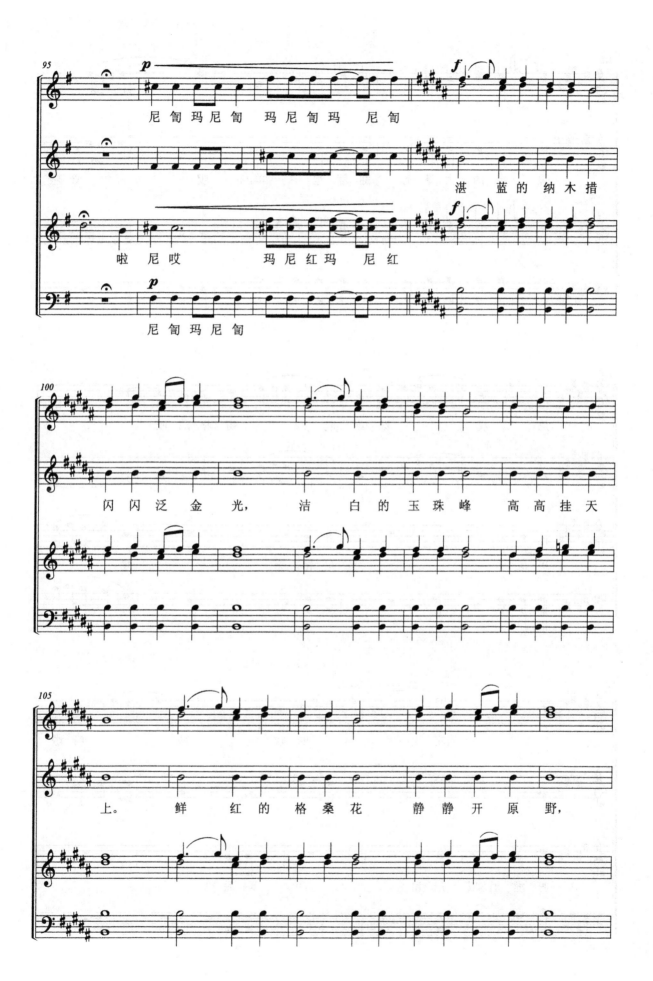

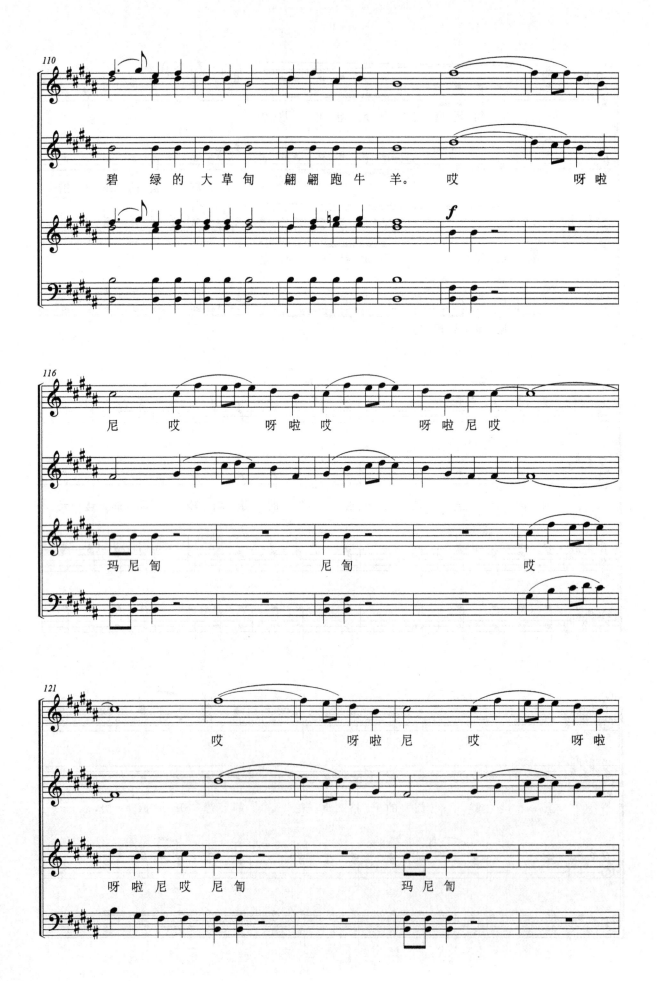

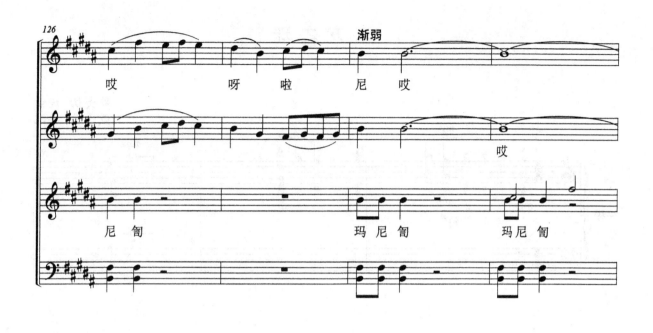
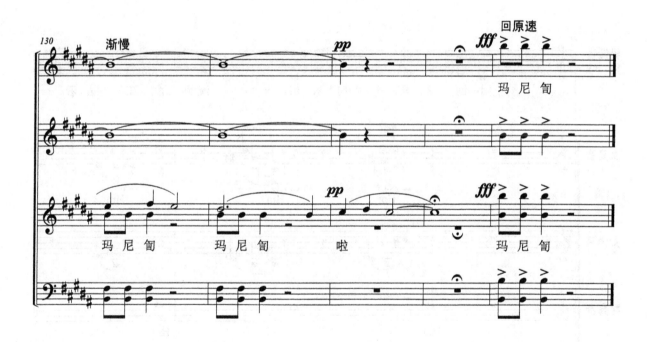

东方之珠

罗大佑 词曲
戴于吾 编配

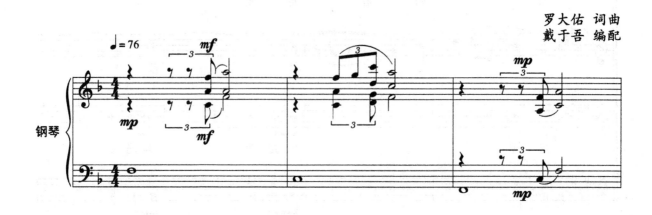
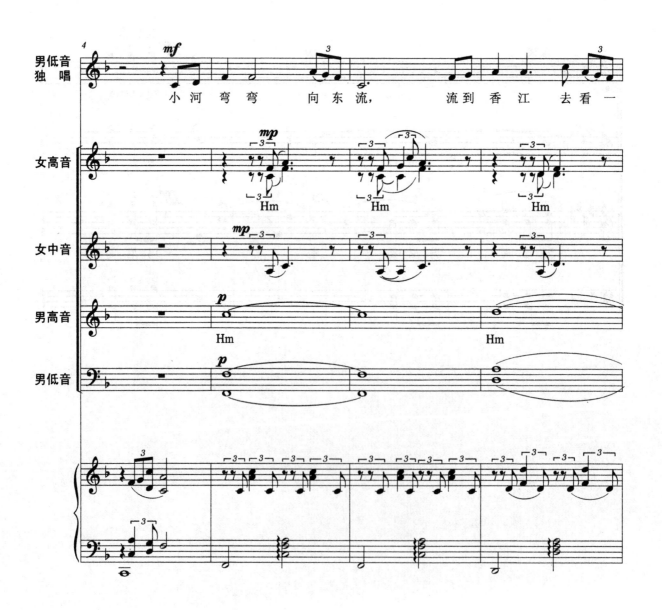

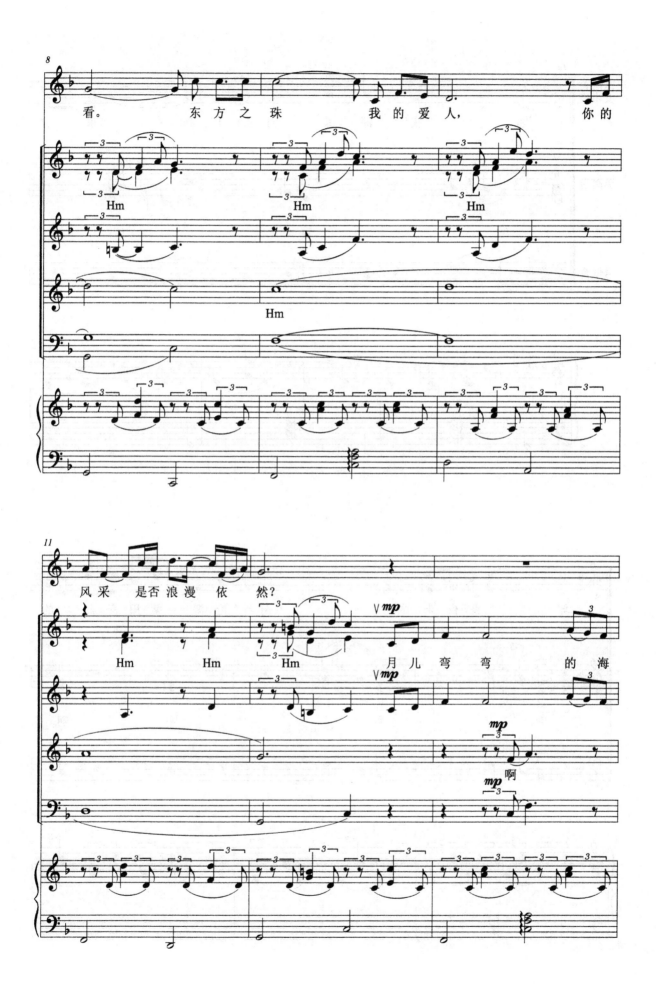

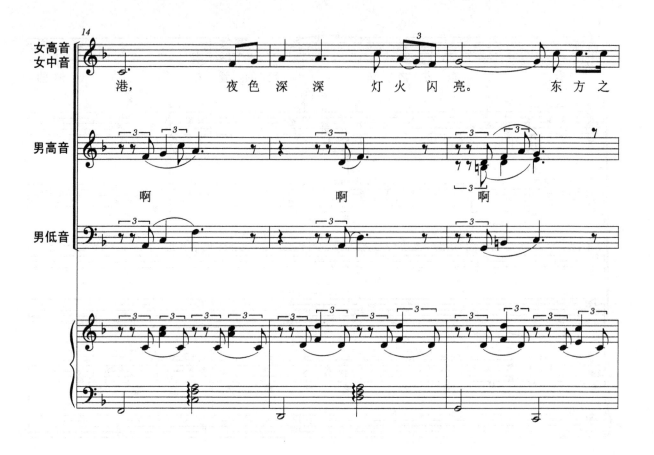
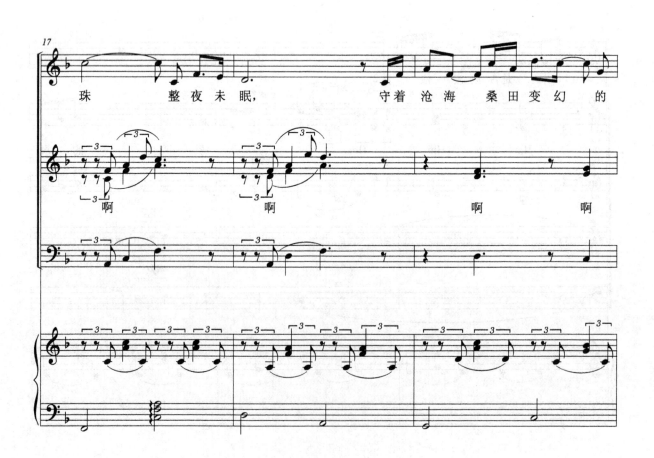

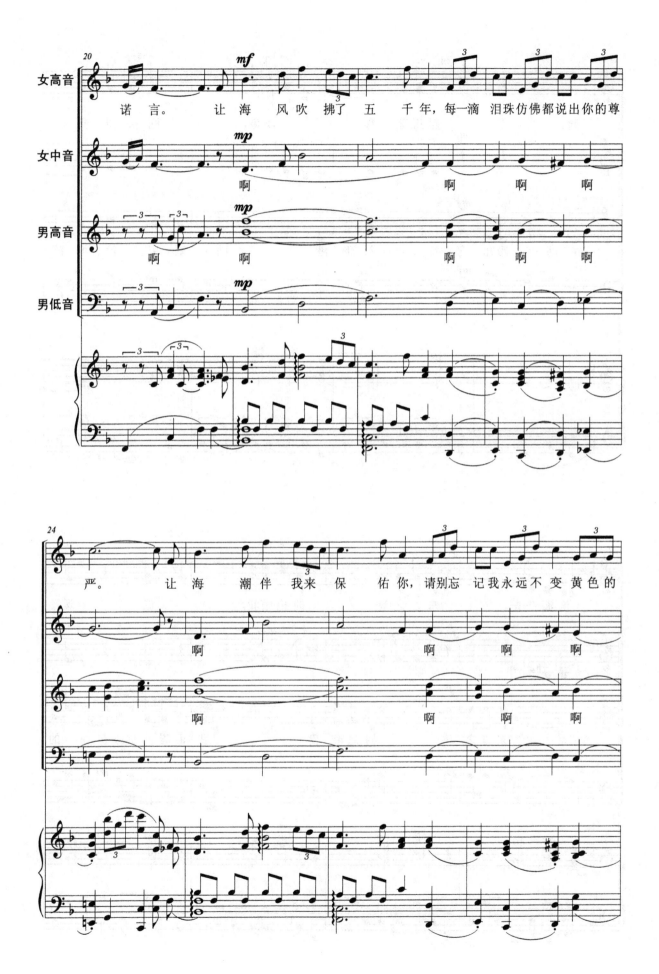

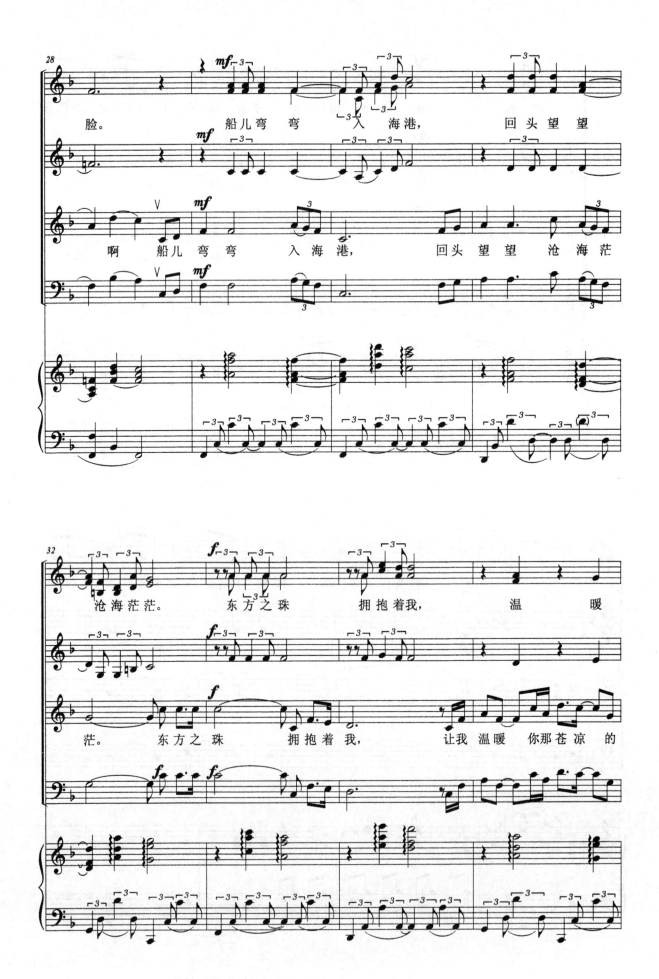

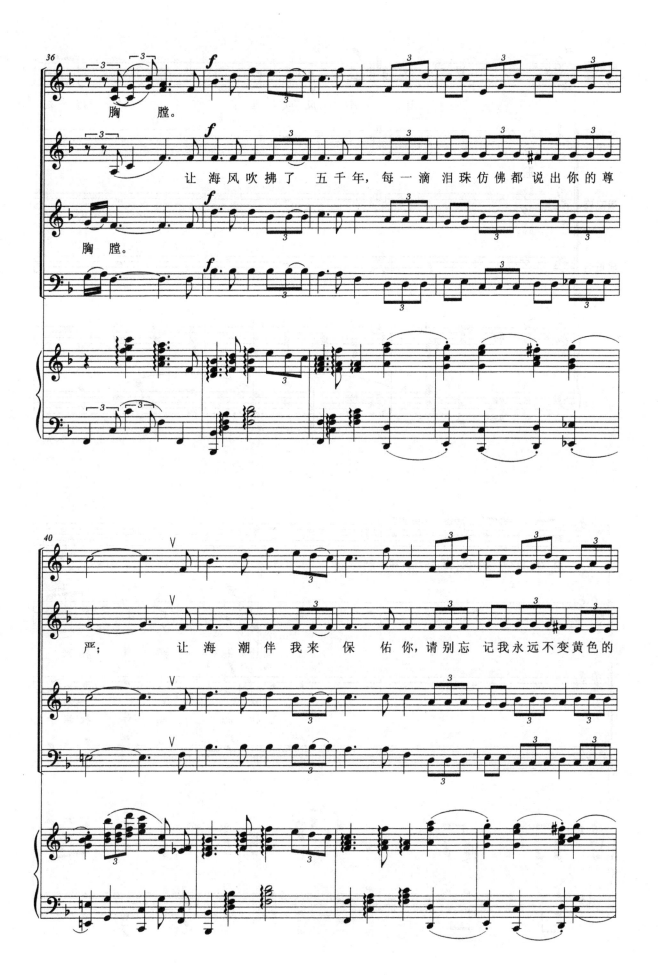

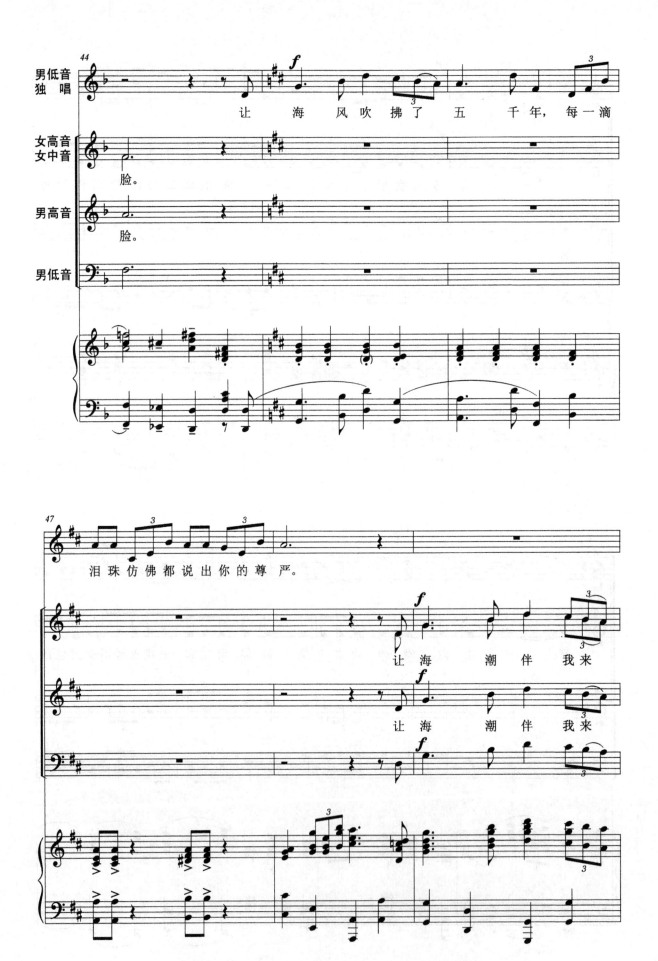

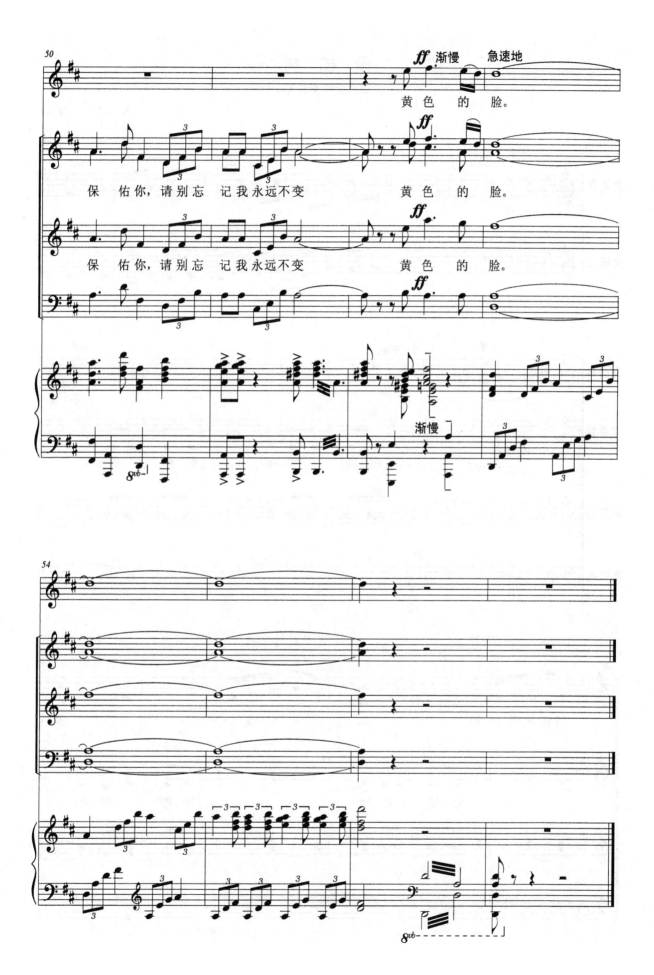

橄榄树

(混声无伴奏合唱)

三毛 填词
李泰祥 曲
萧白 编合唱

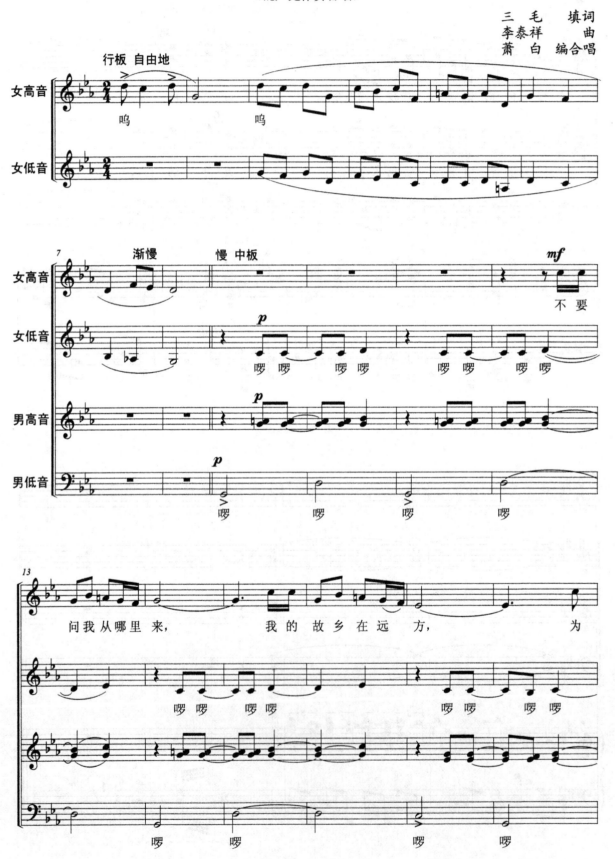

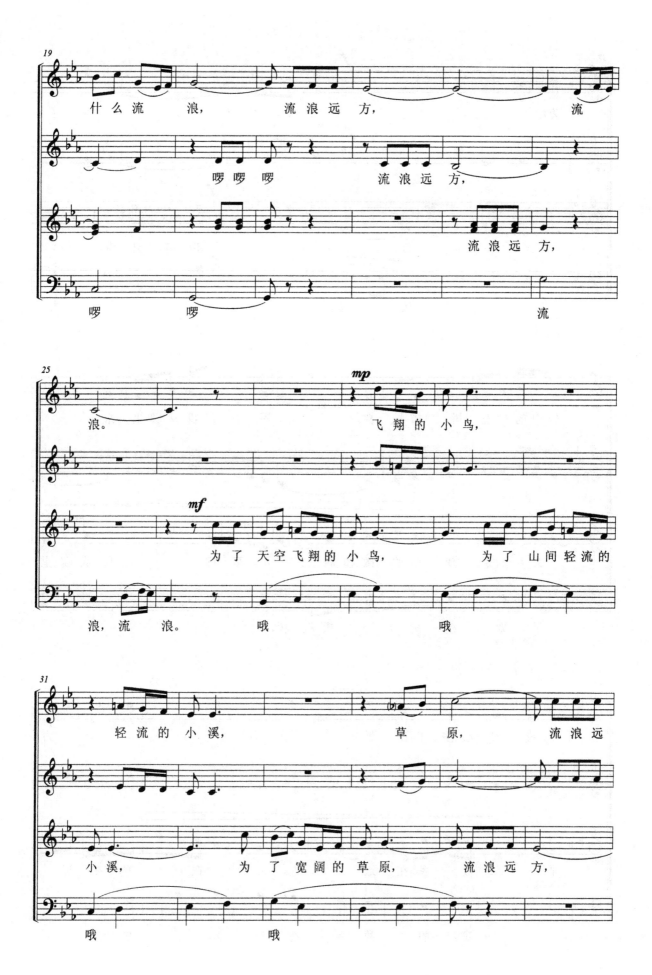

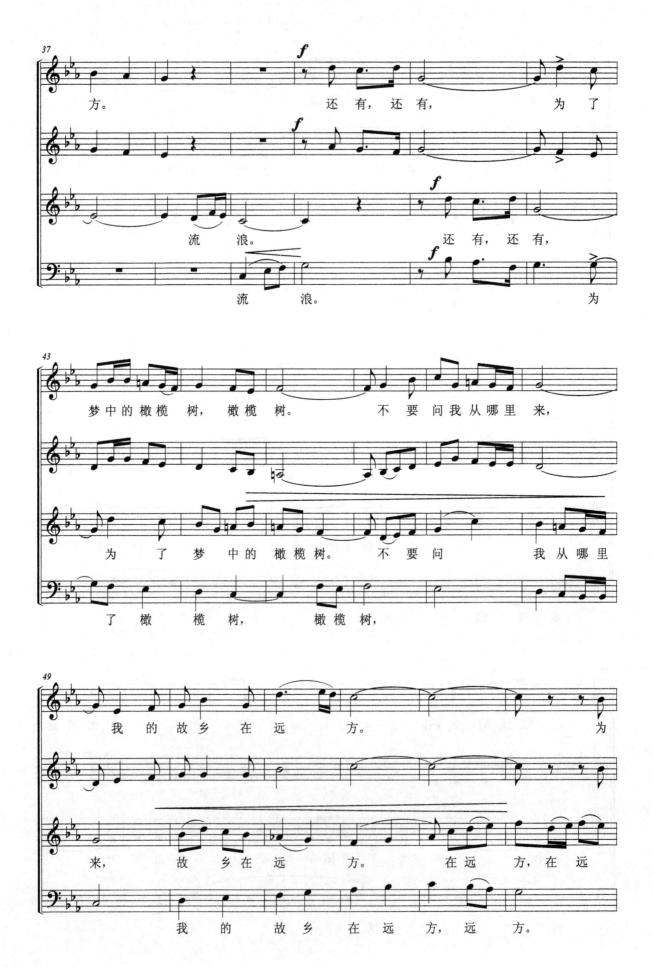

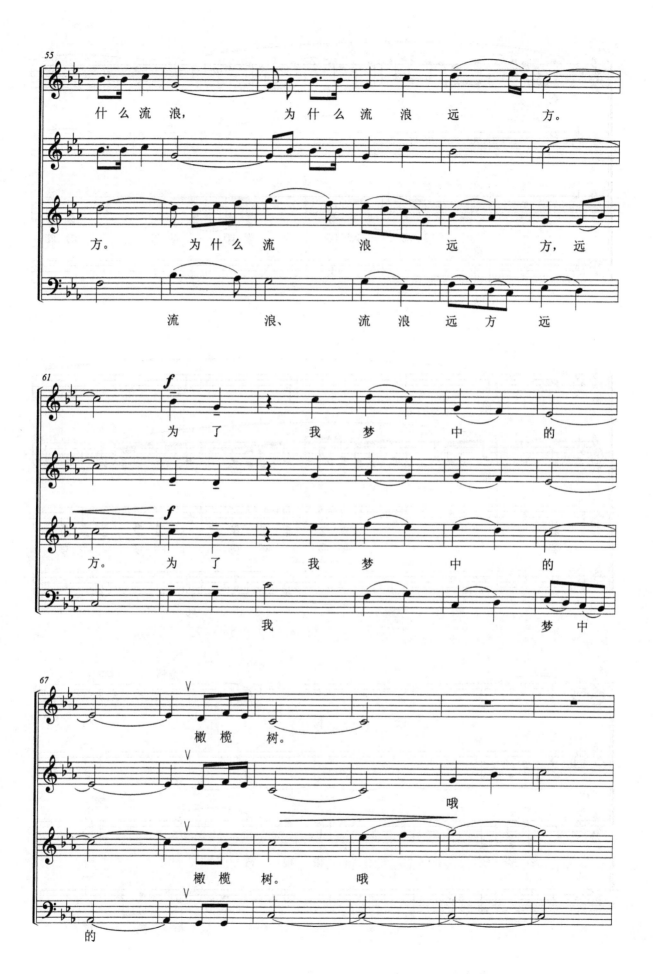

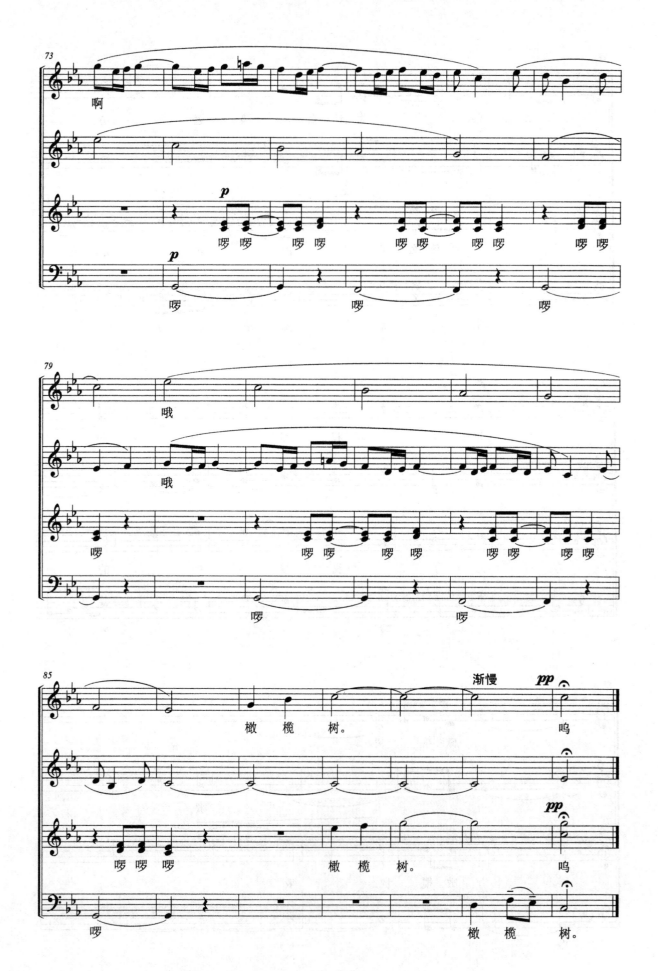

红 梅 赞

(女声合唱)

阎 肃 词
羊鸣、姜春阳、金砂 曲
戴 于 吾 编配

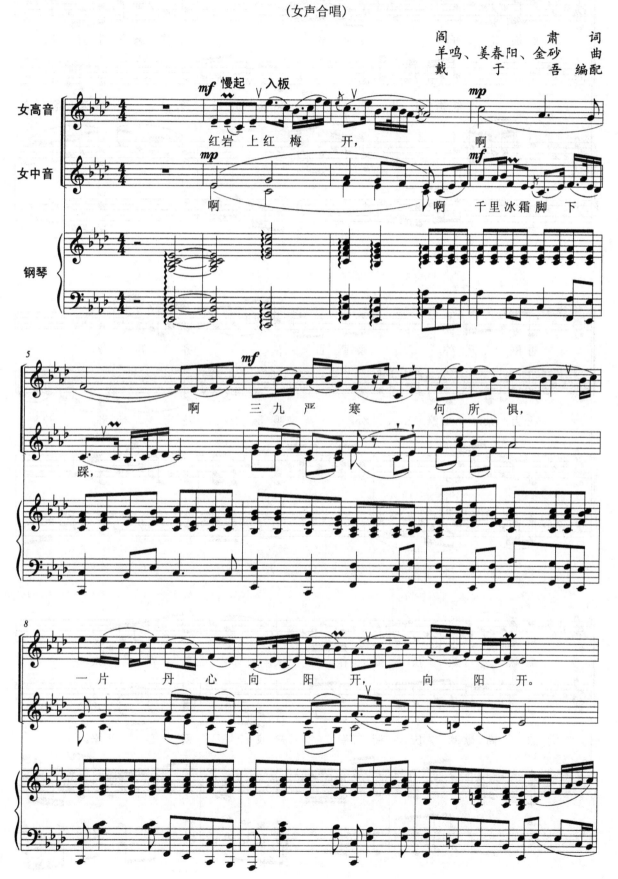

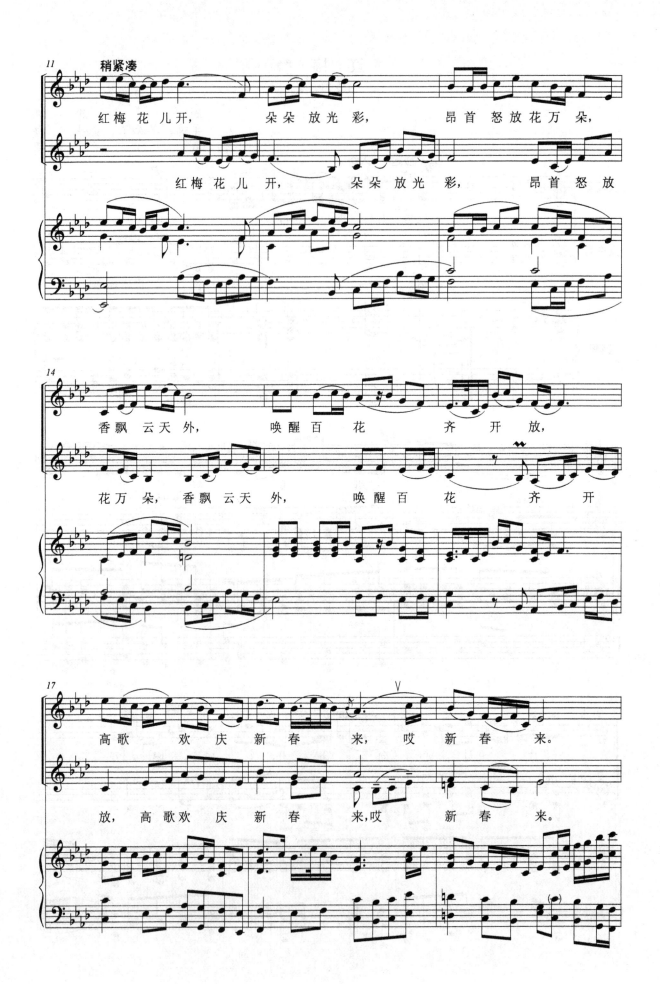

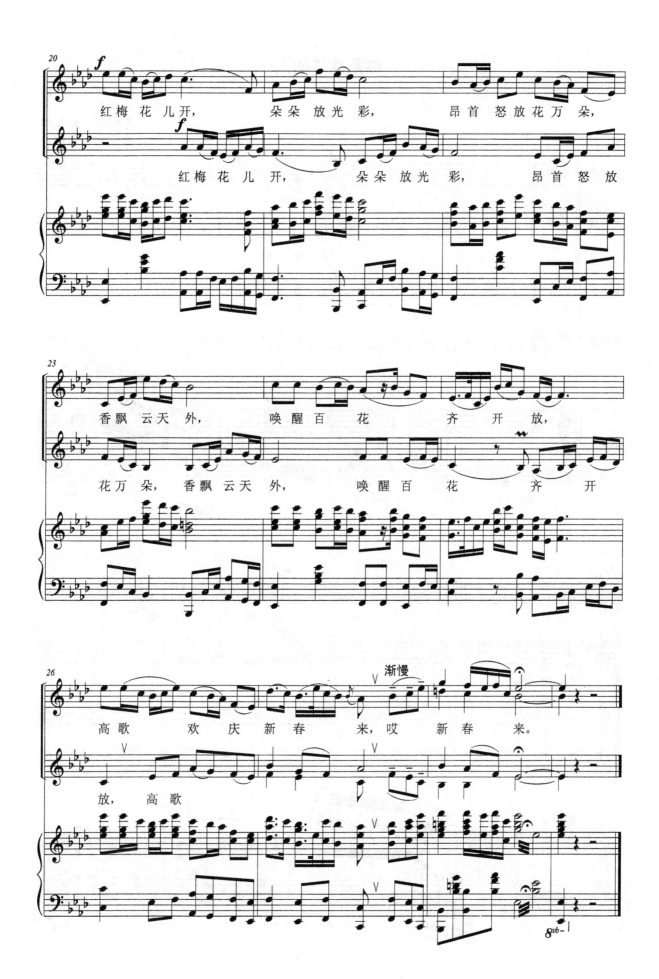

你是这样的人

宋小明 词
三宝 曲
司徒汉 编合唱
杨光 配伴奏

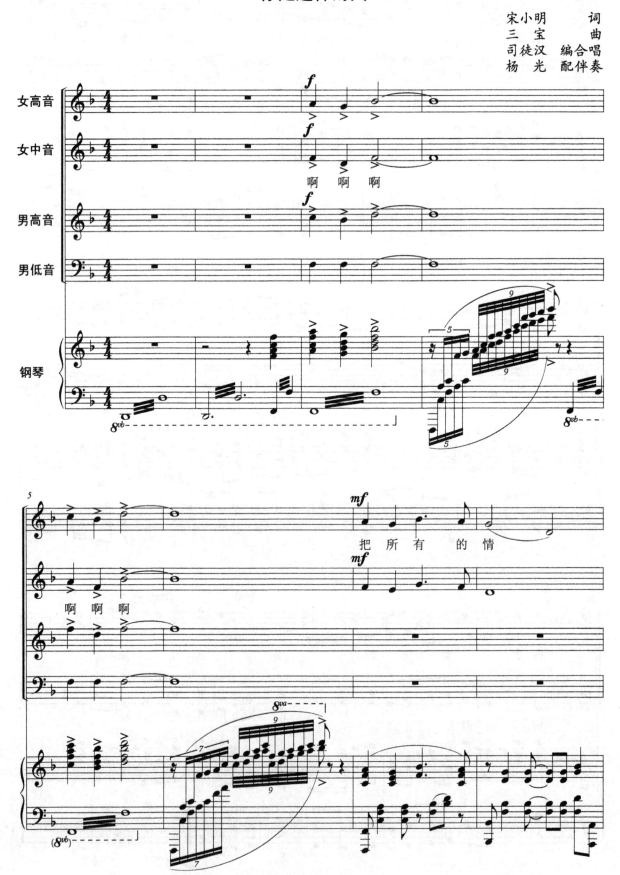

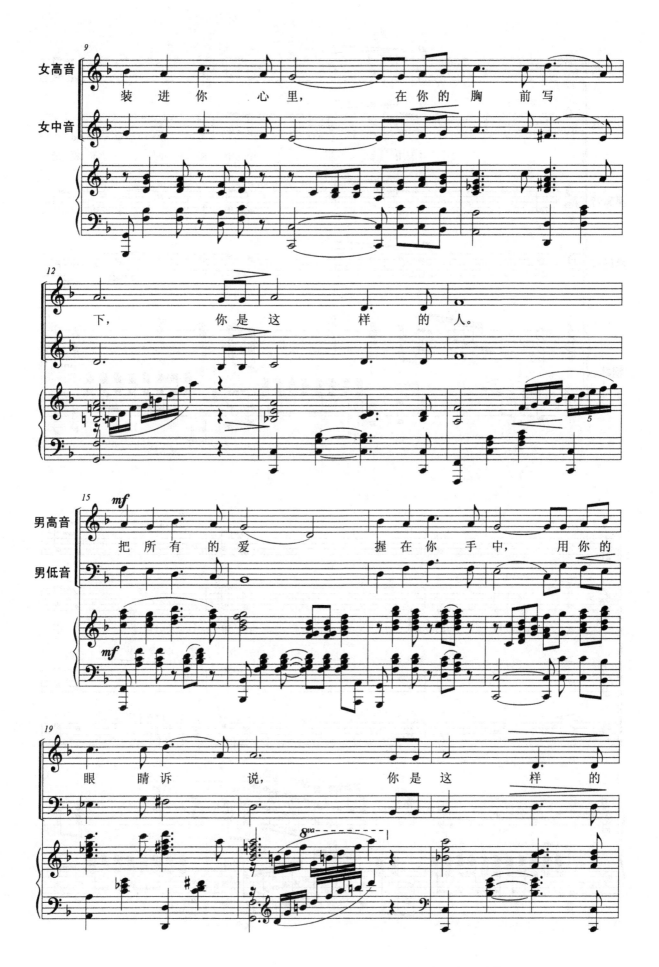

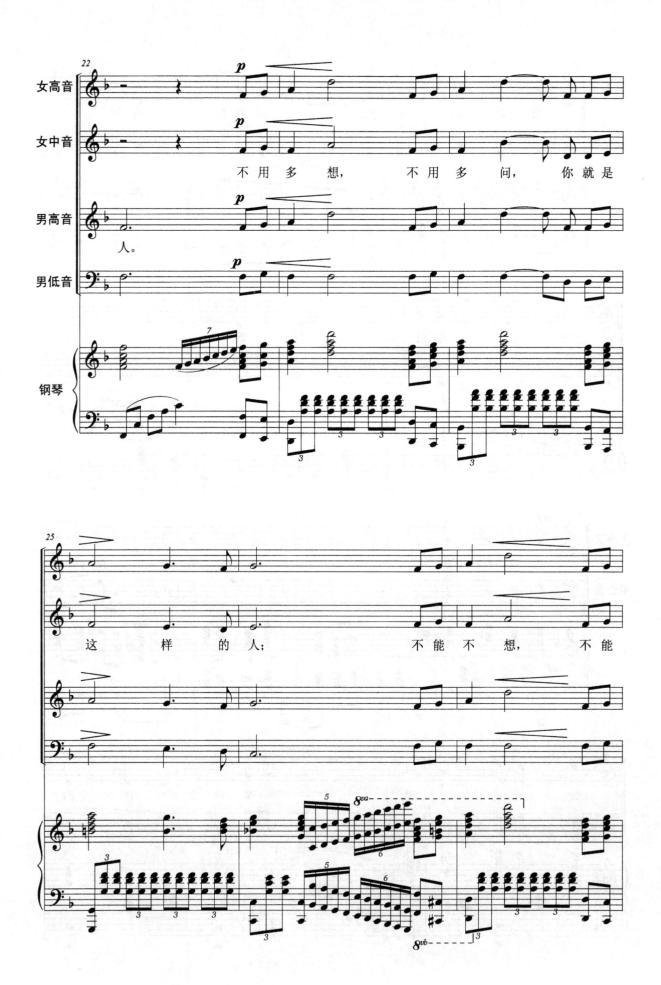

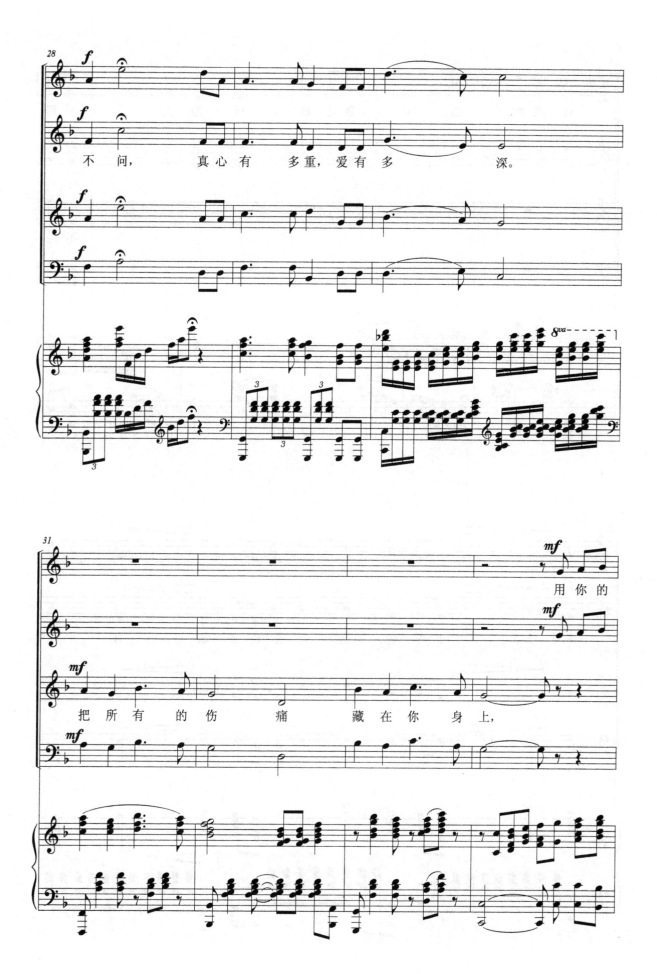

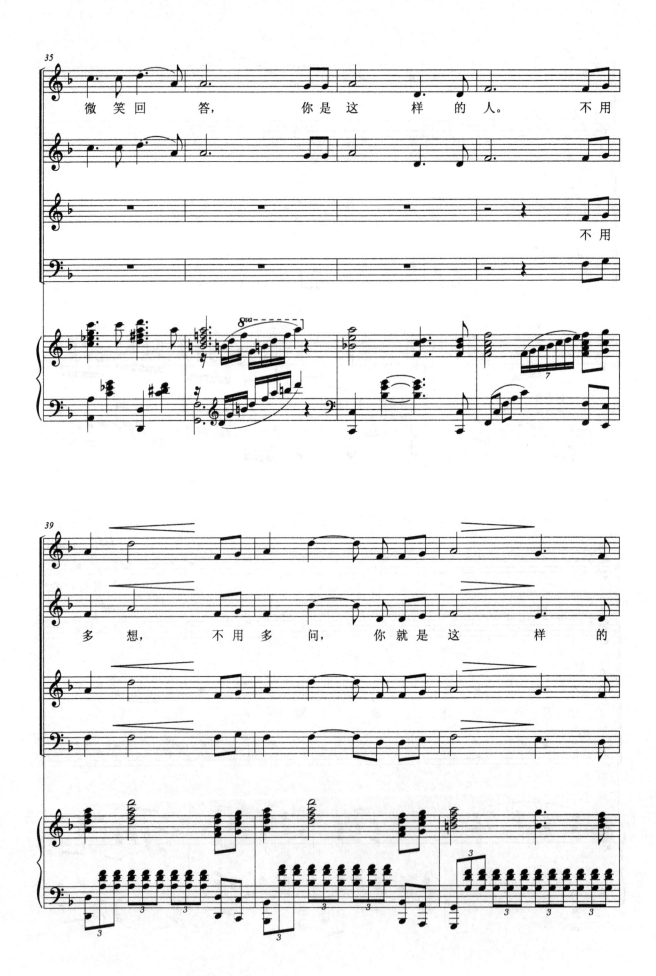

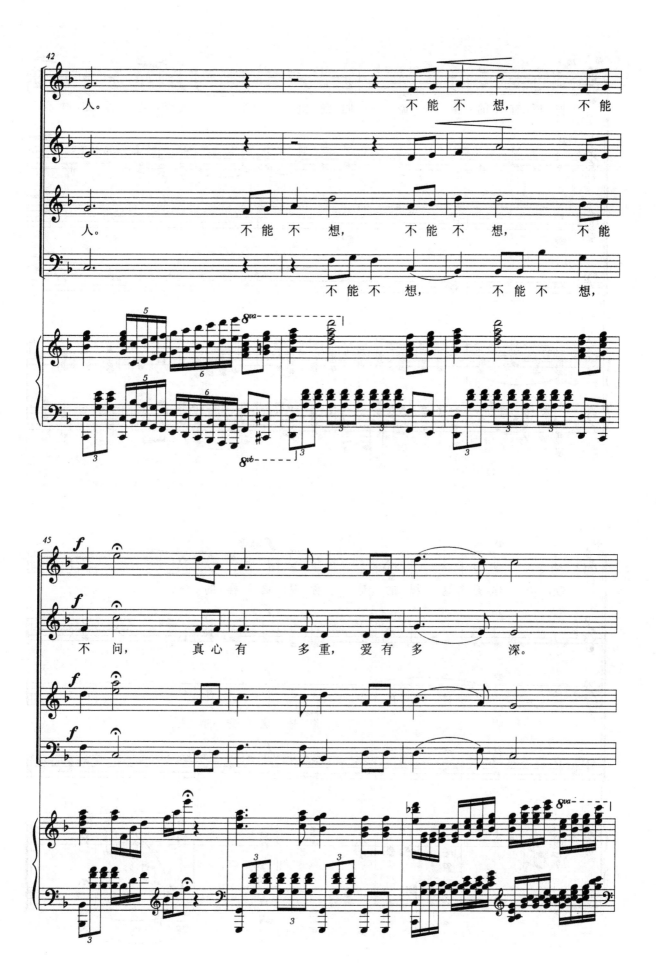

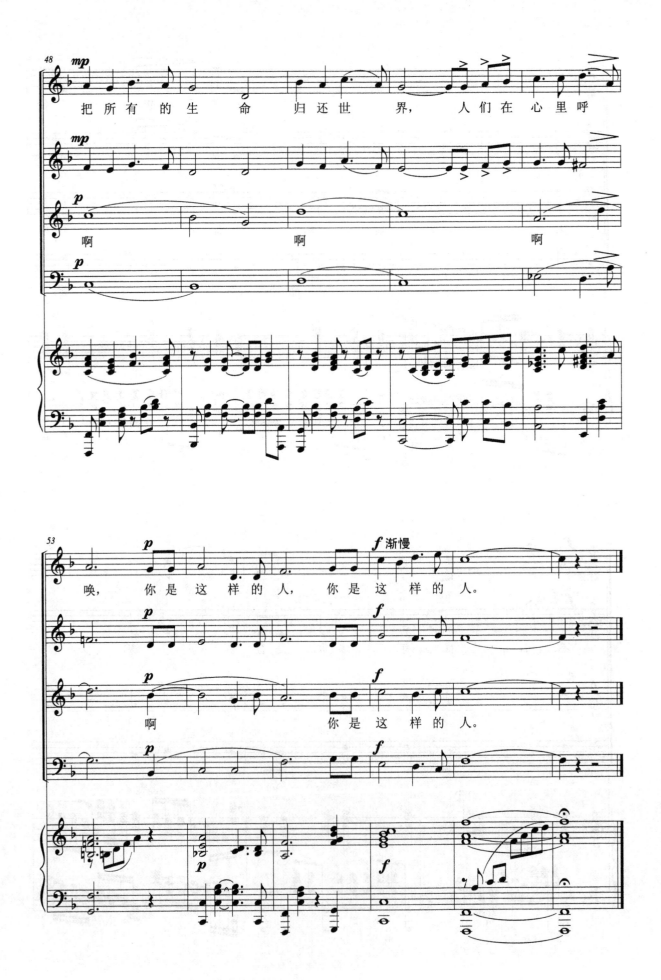

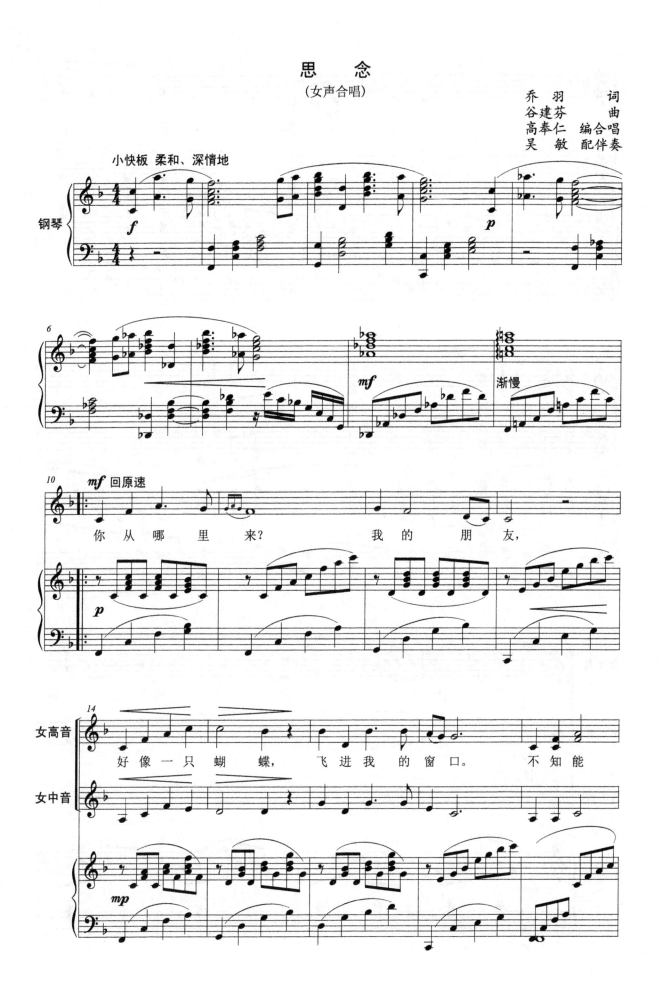

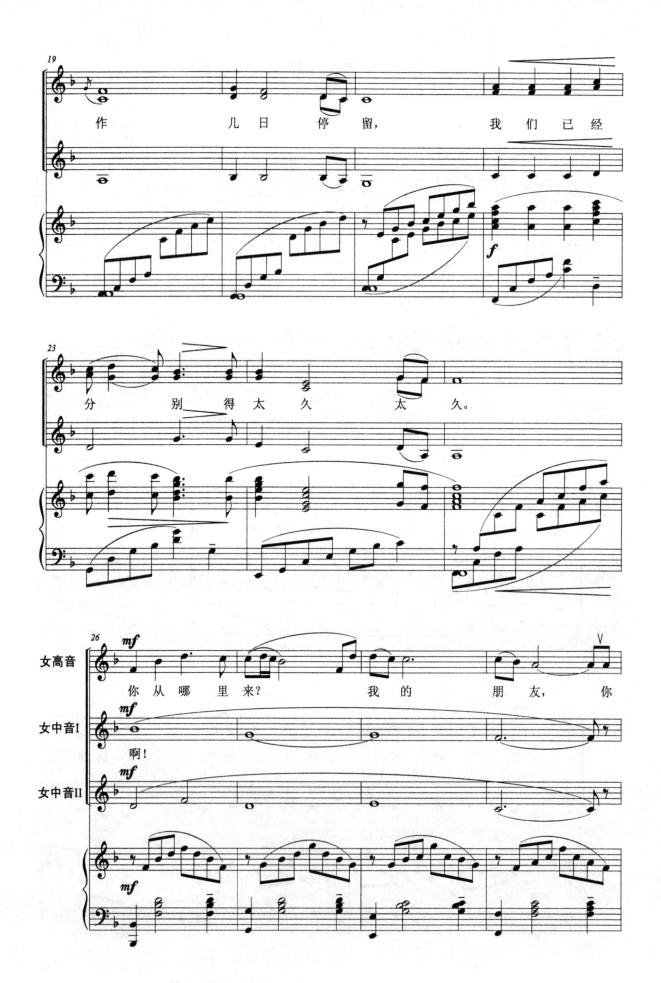

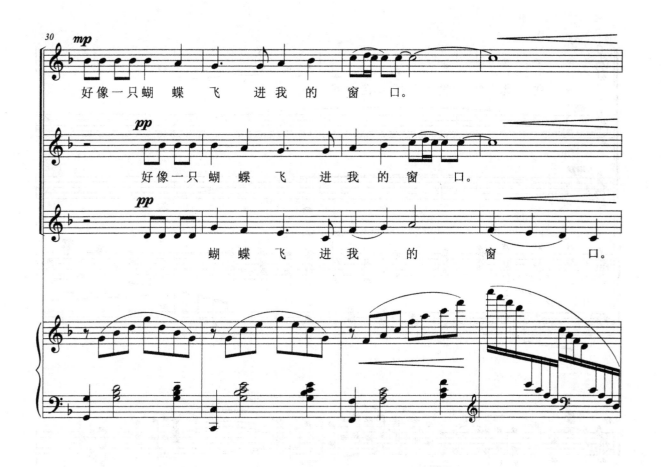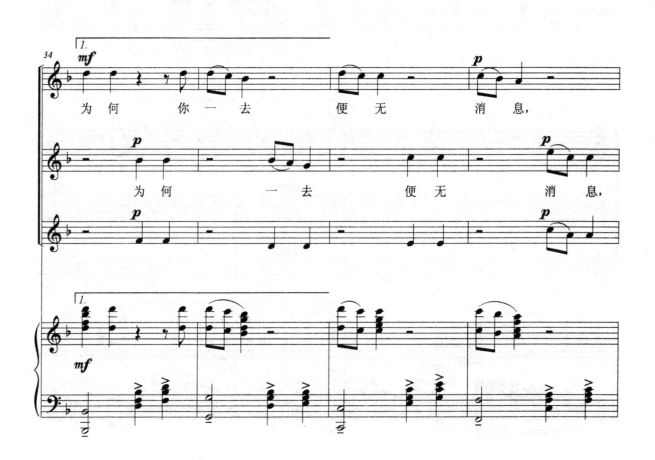

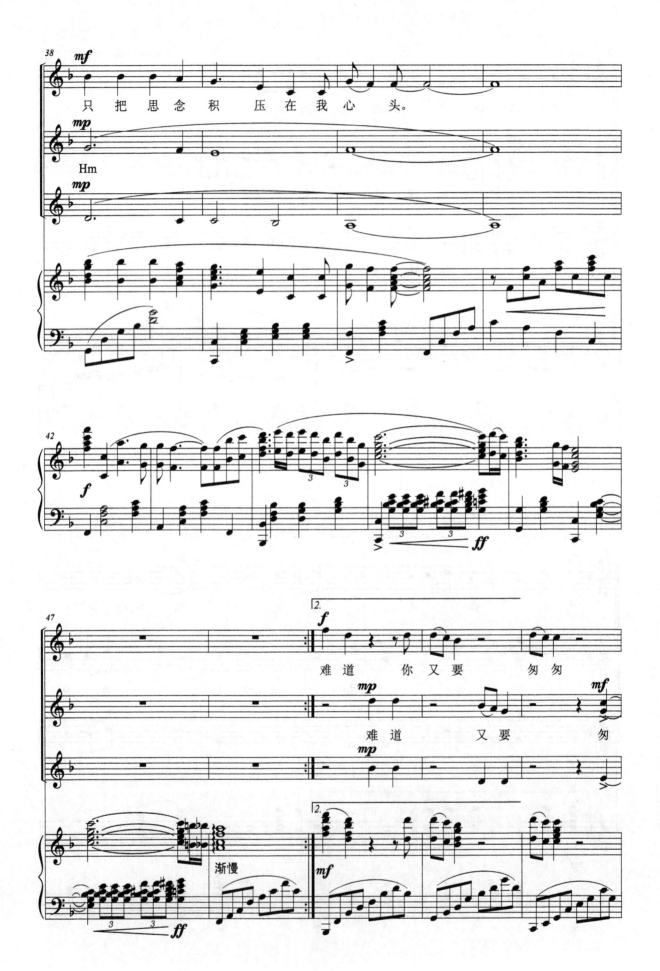

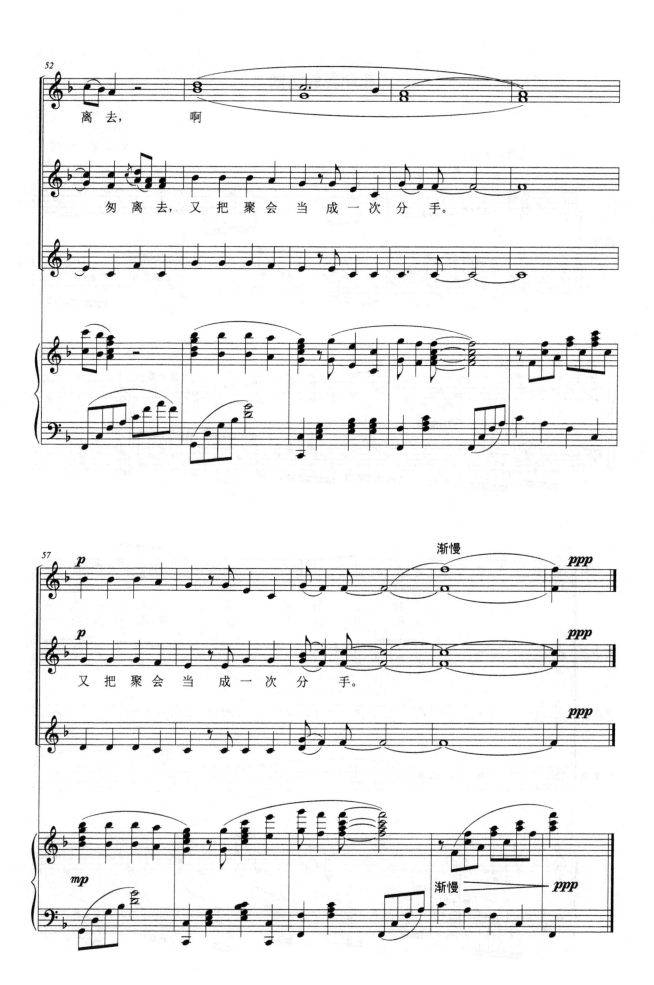

我和我的祖国

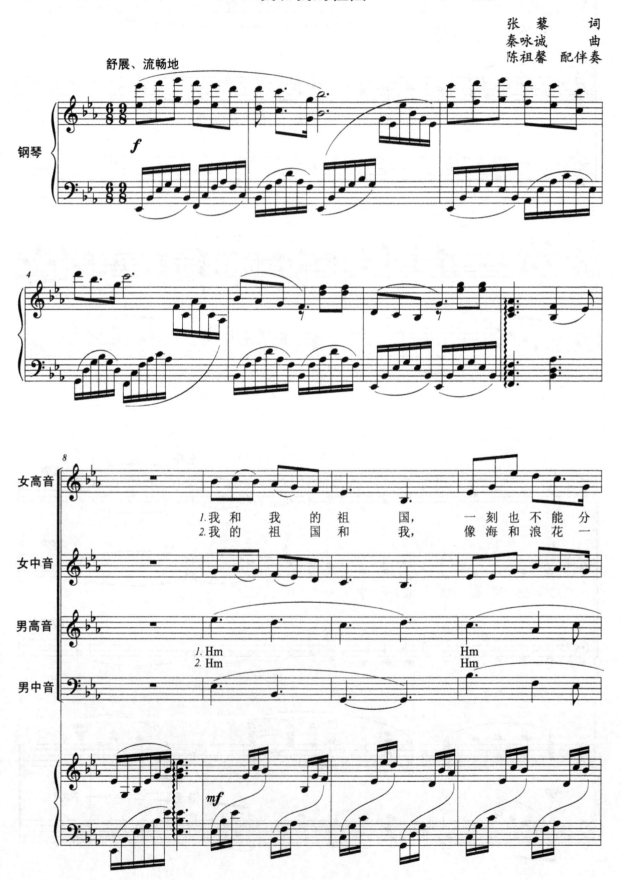

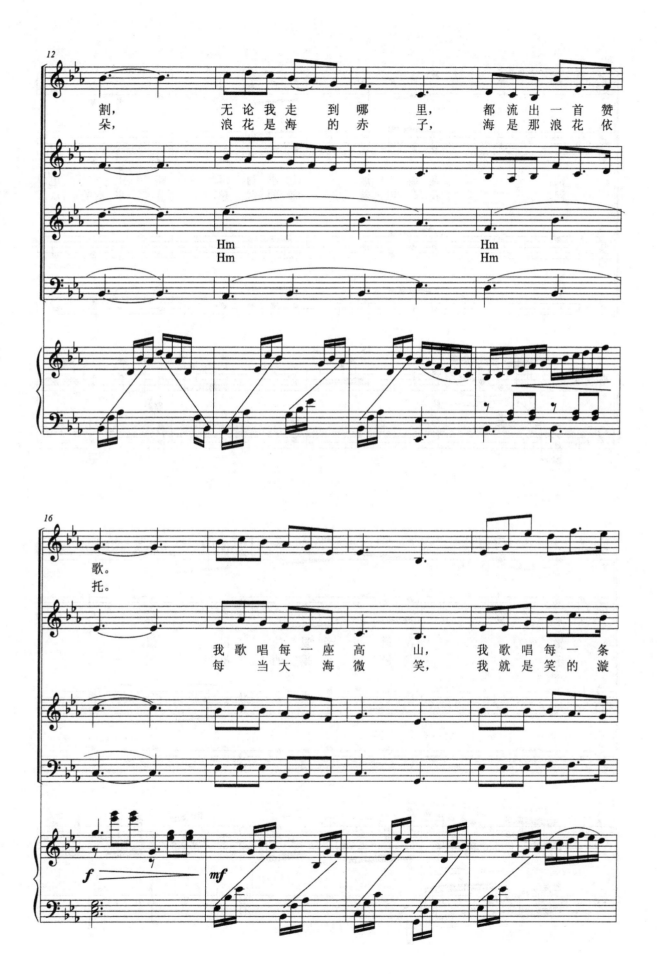

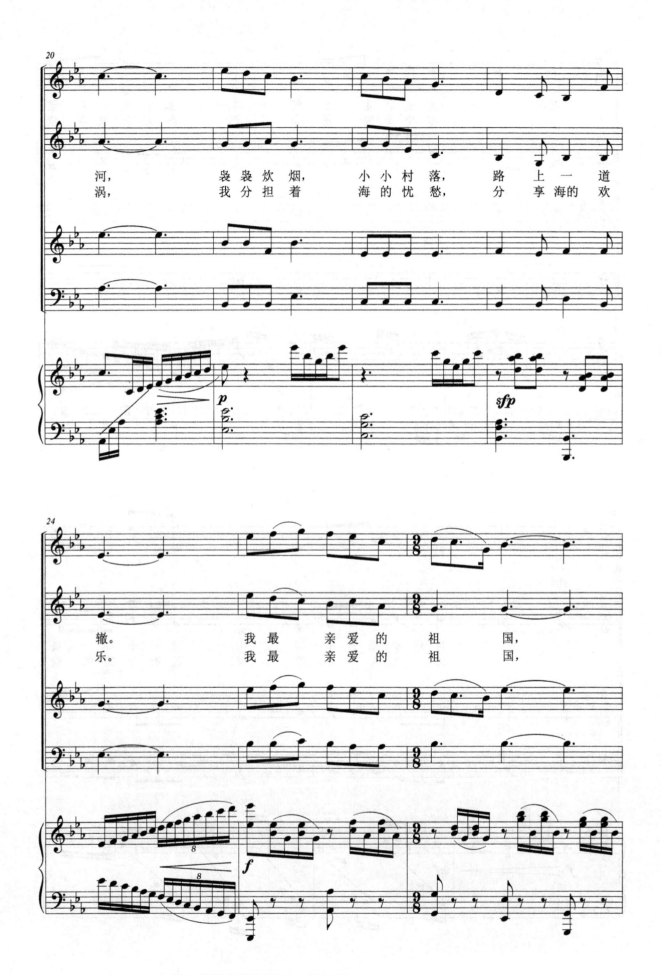

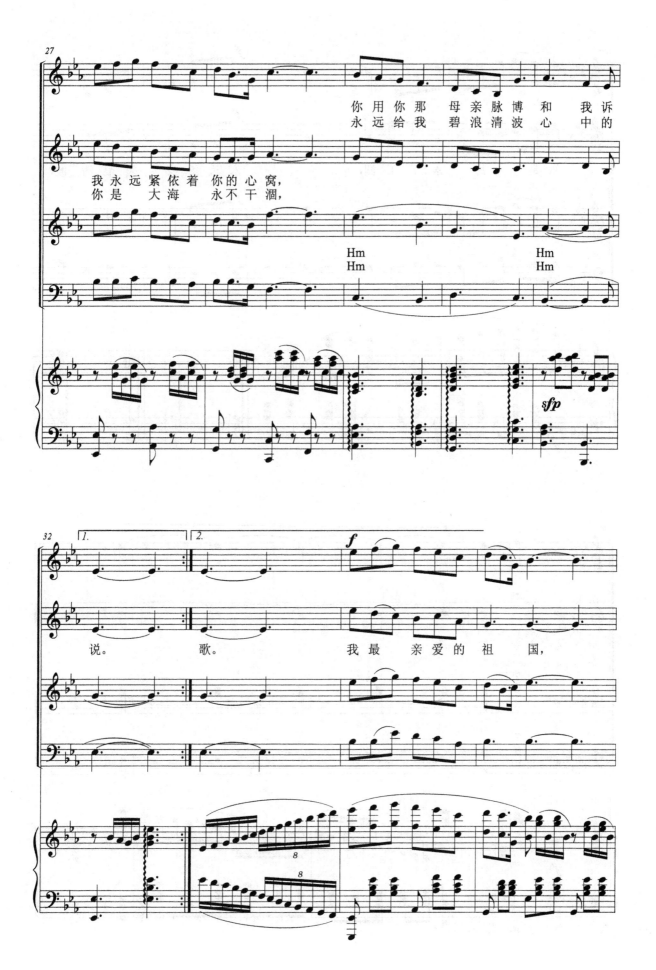

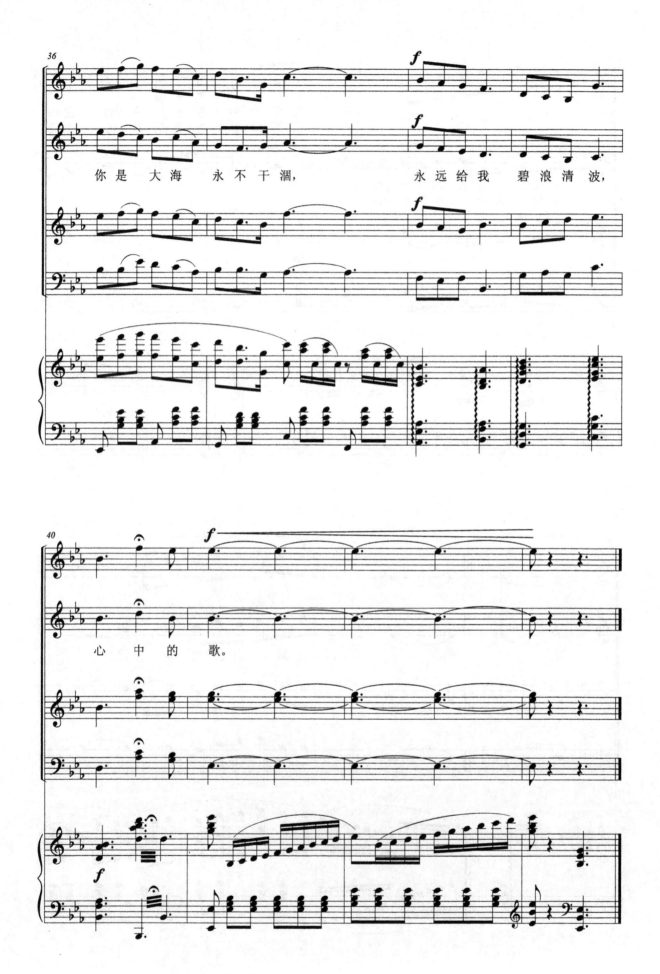

雨后彩虹

于之 词
陆在易 曲

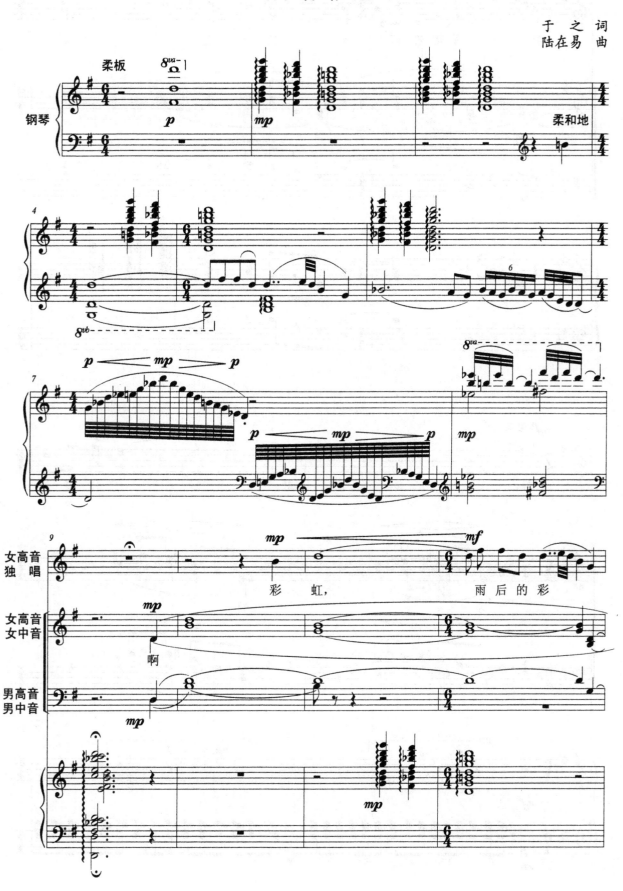

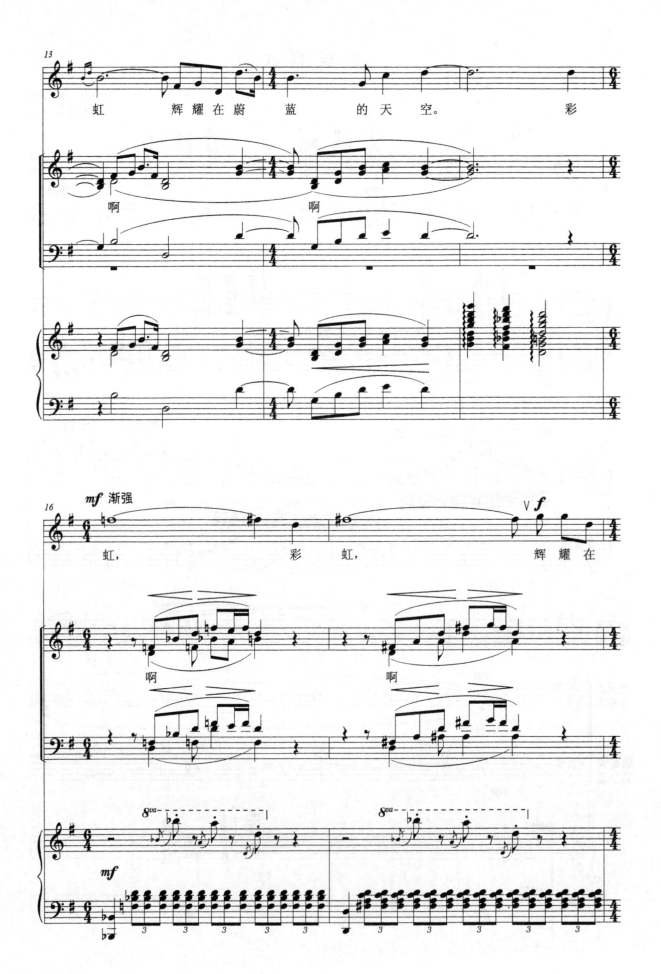

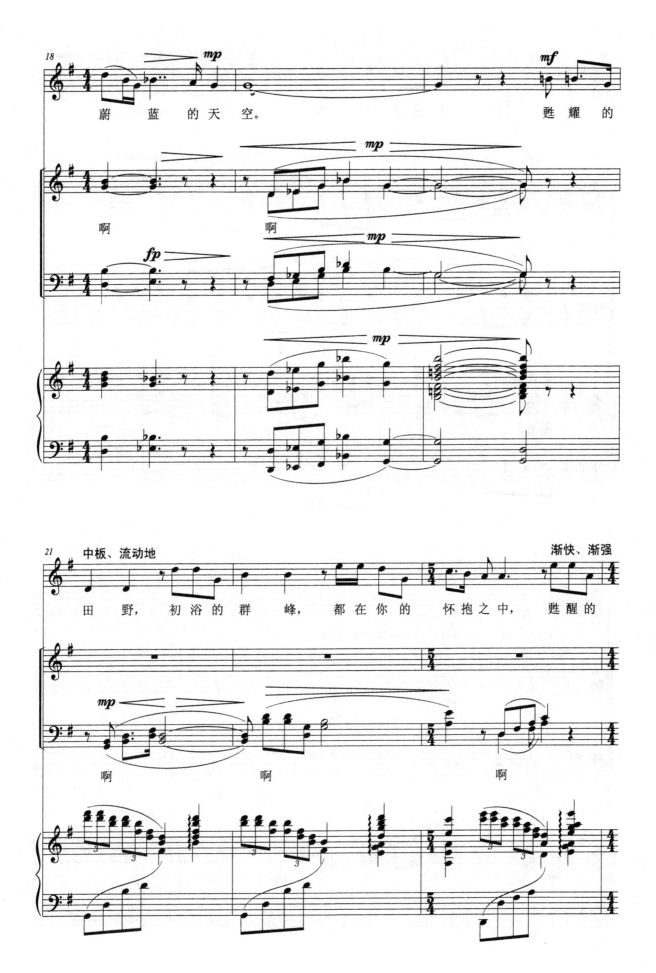

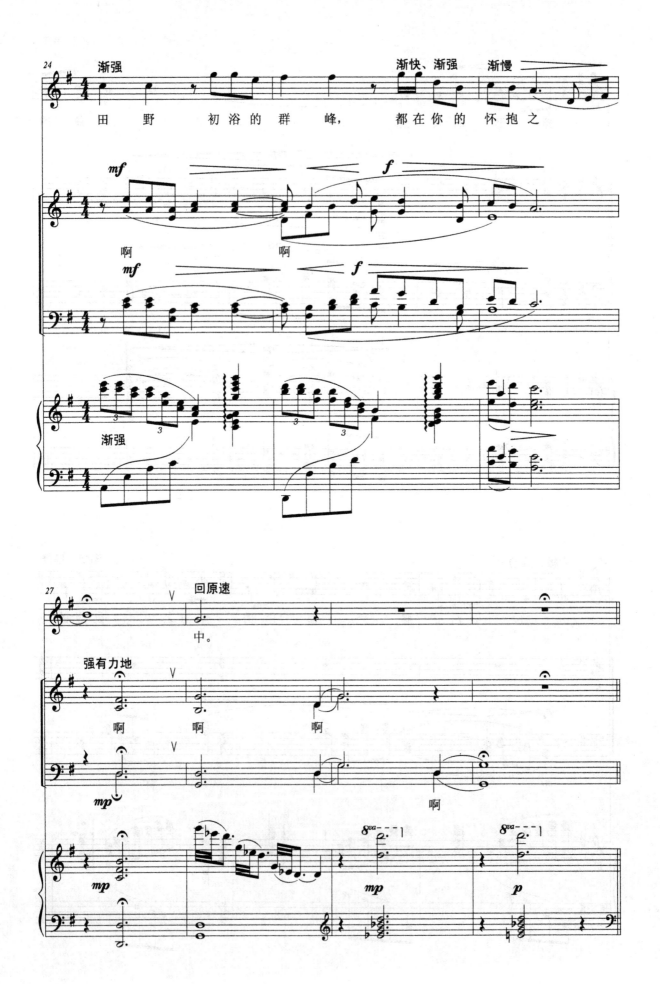

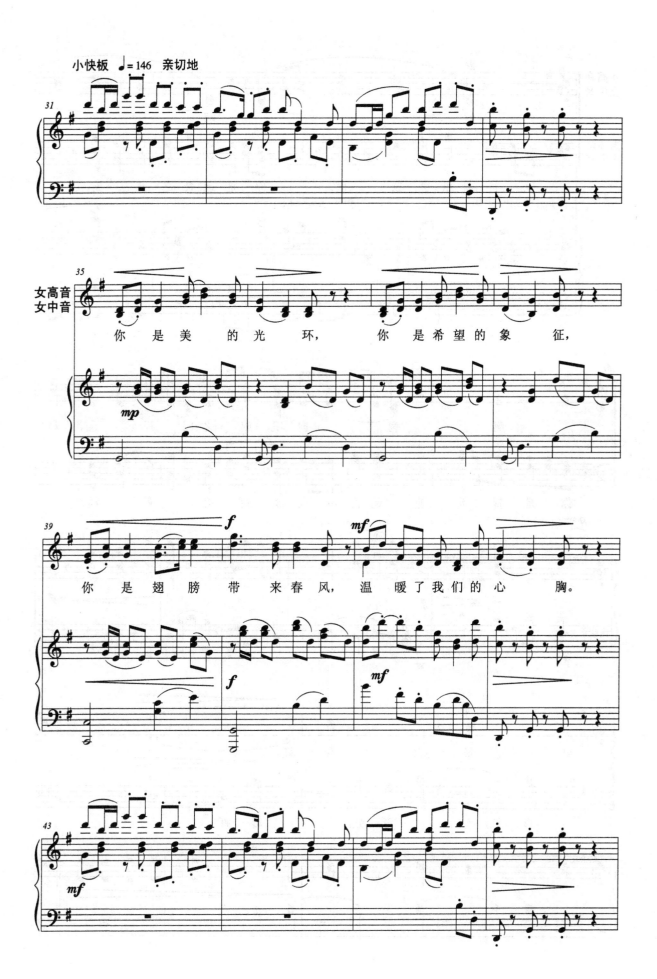

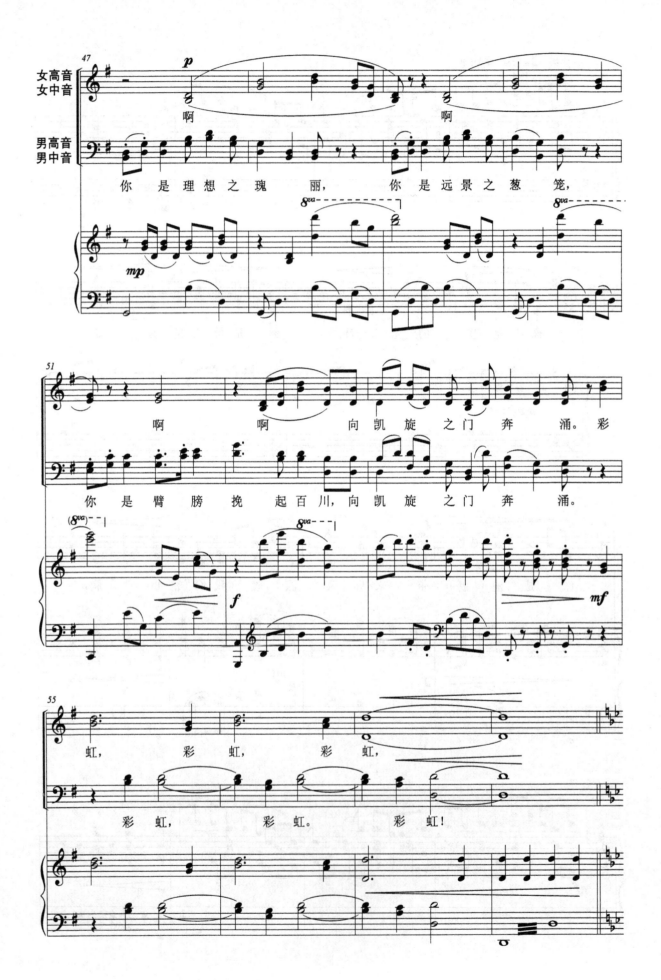

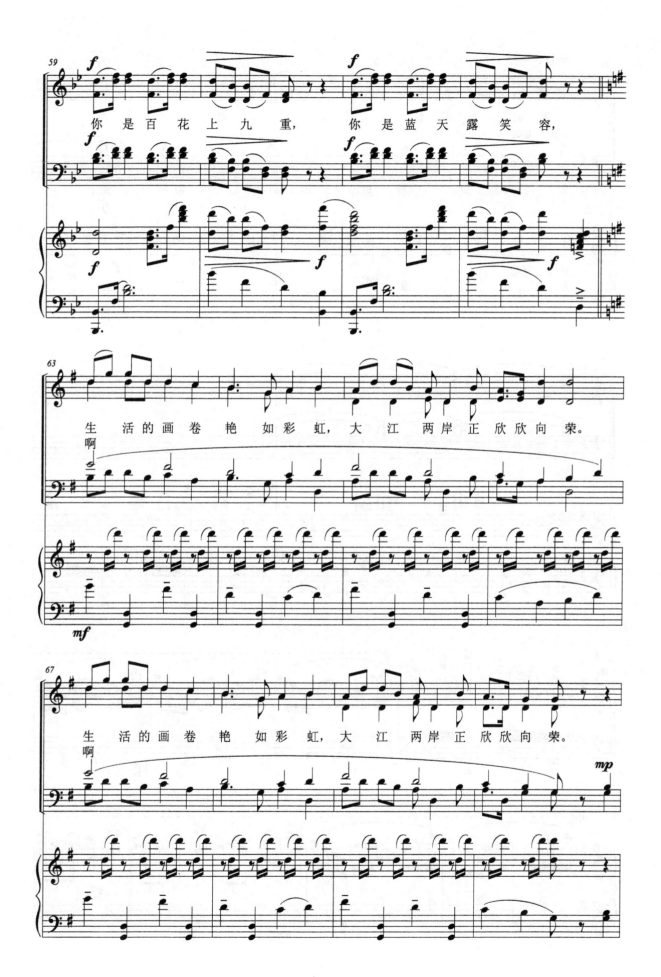

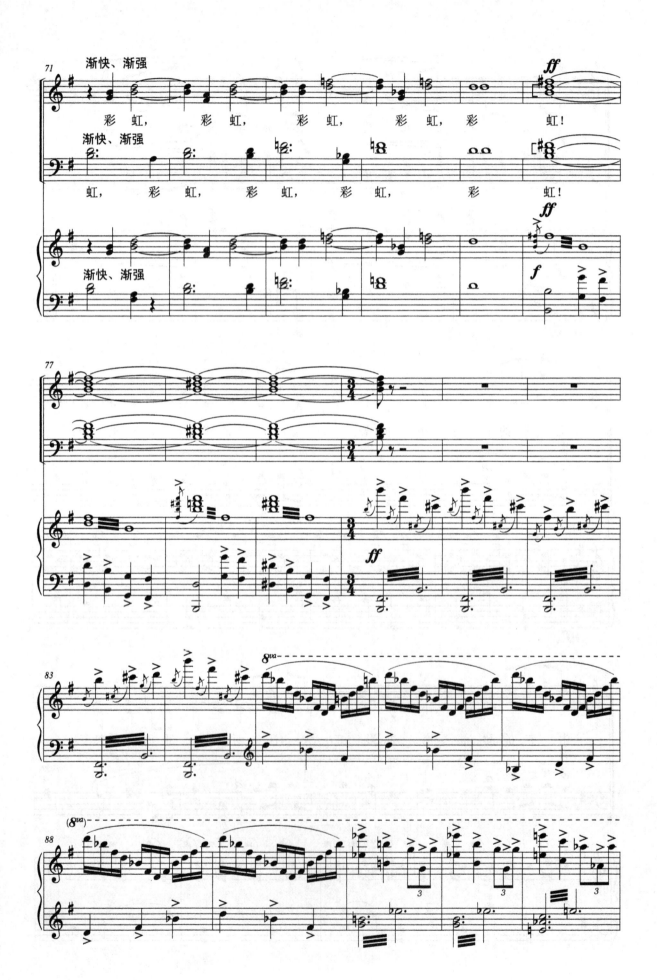

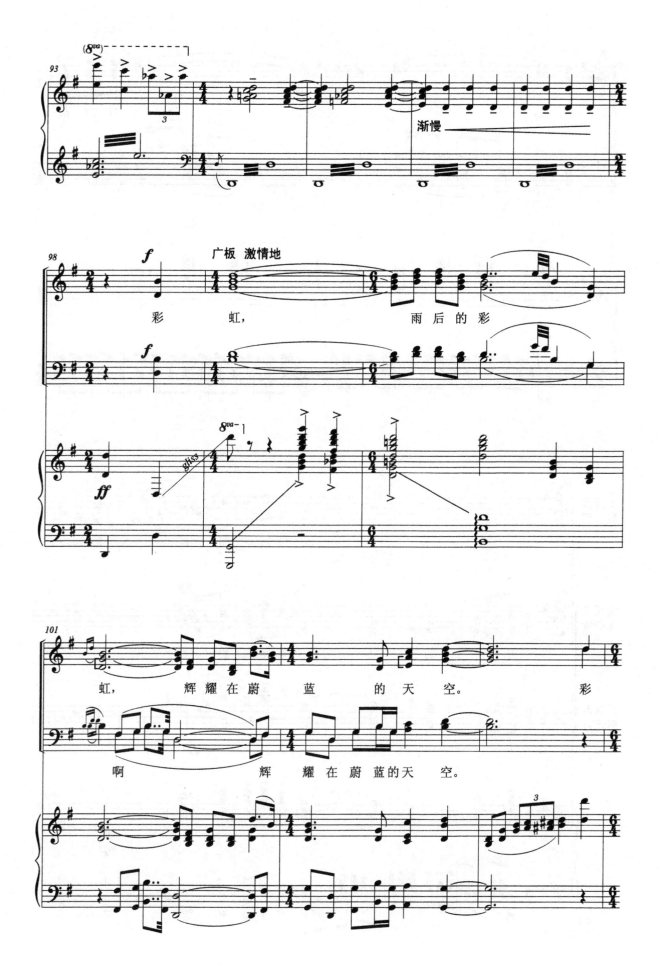

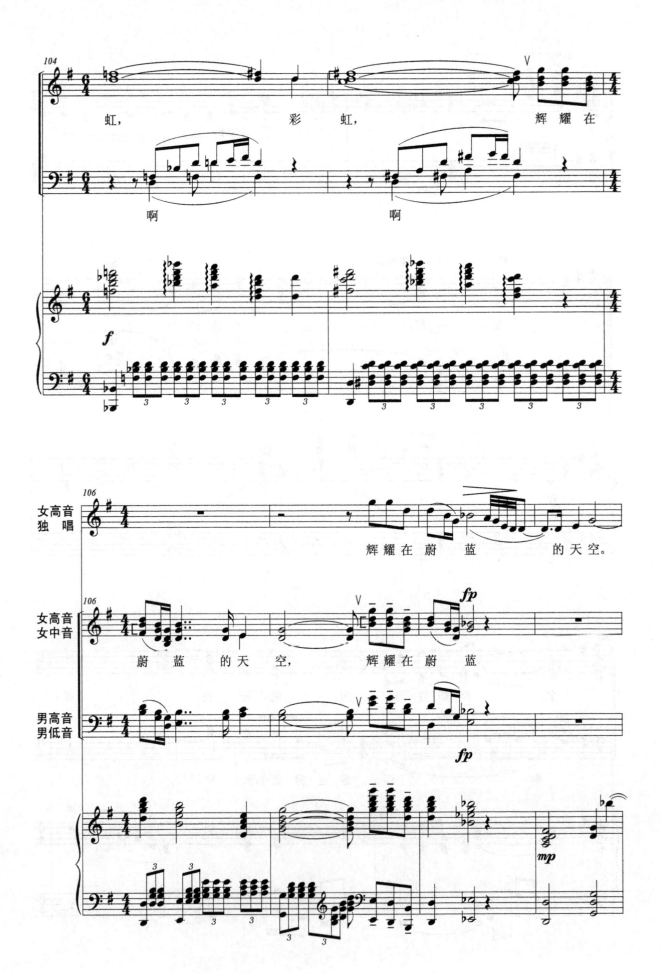

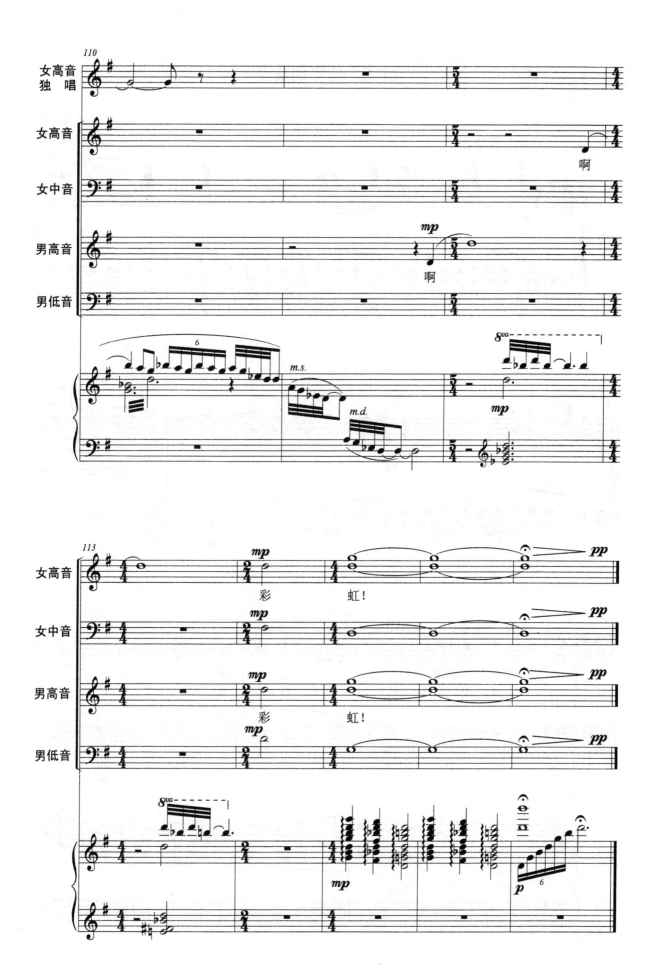

祖国，慈祥的母亲

张鸿喜 词
陆在易 曲

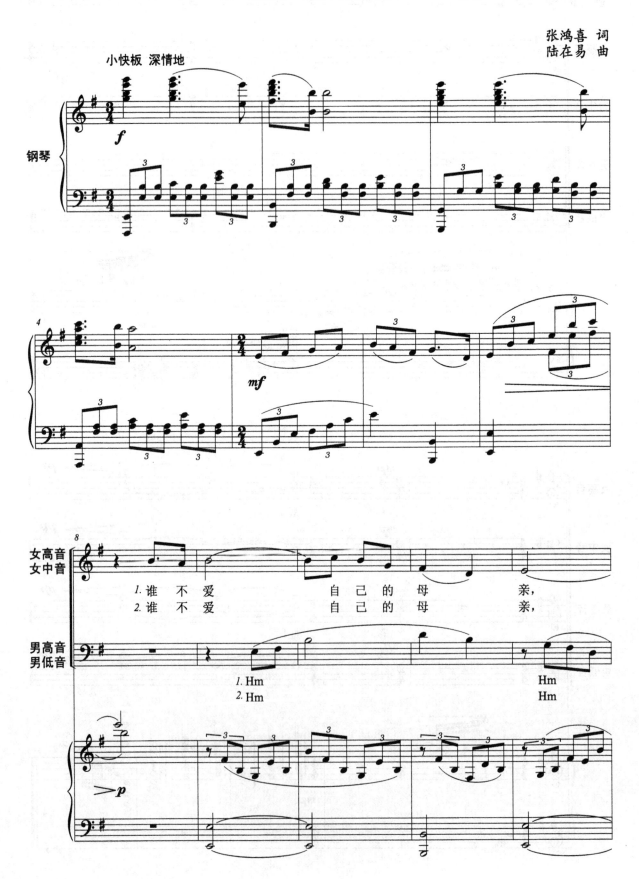

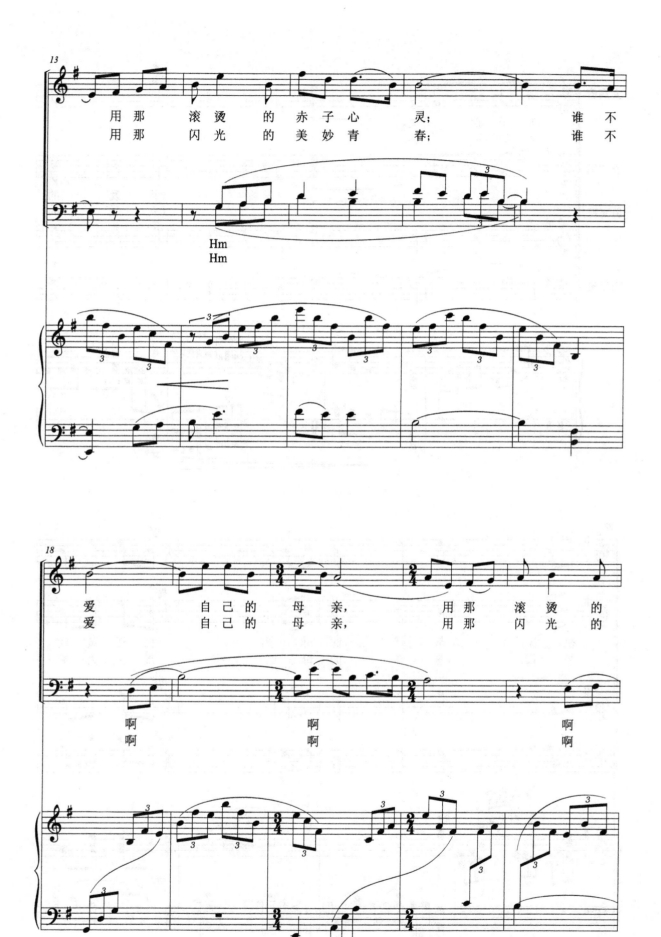

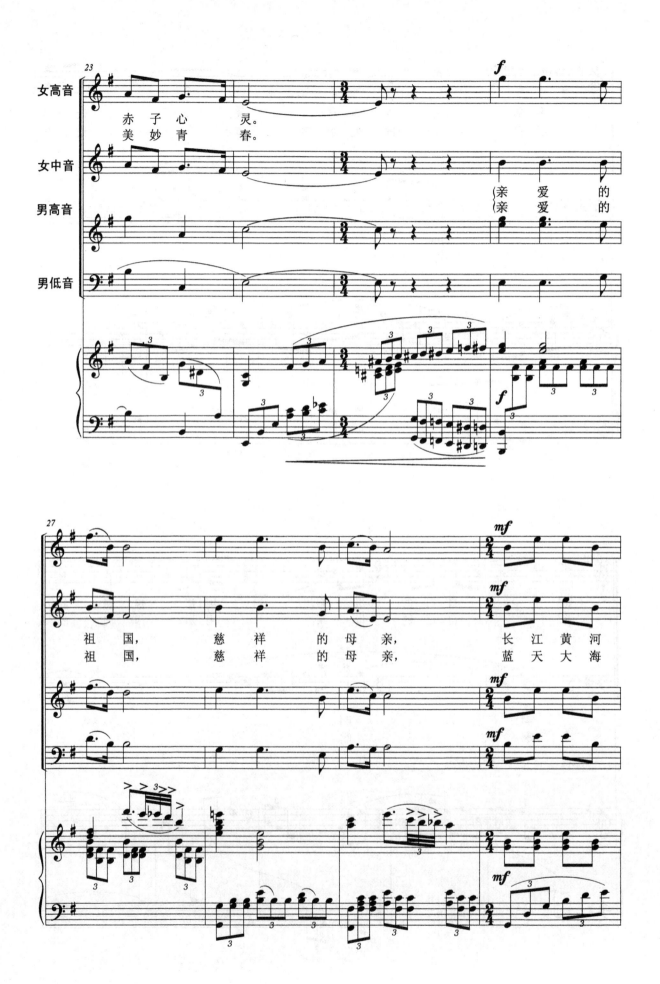

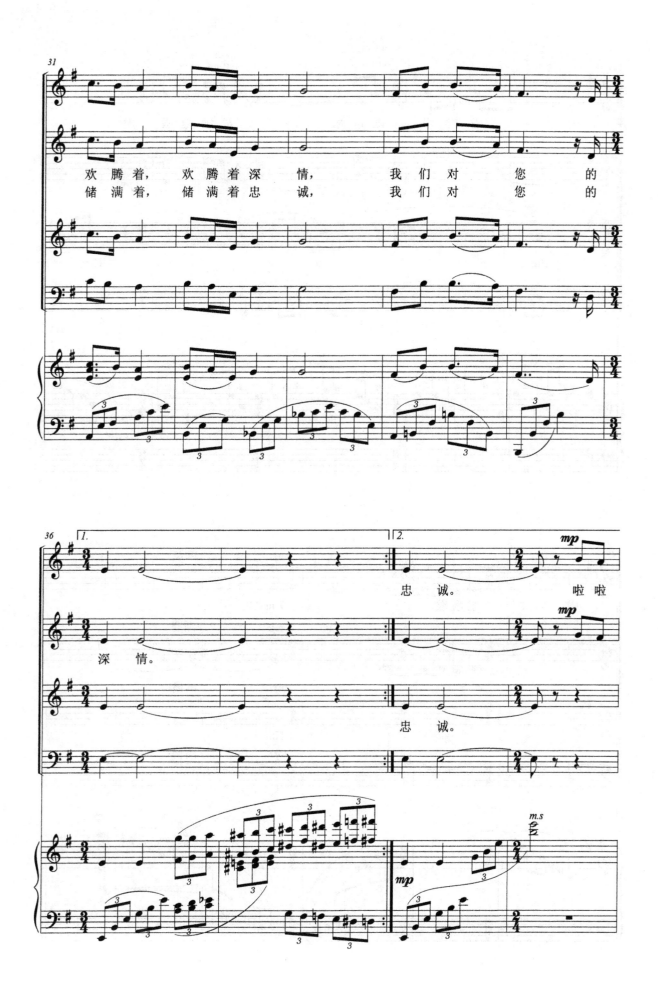

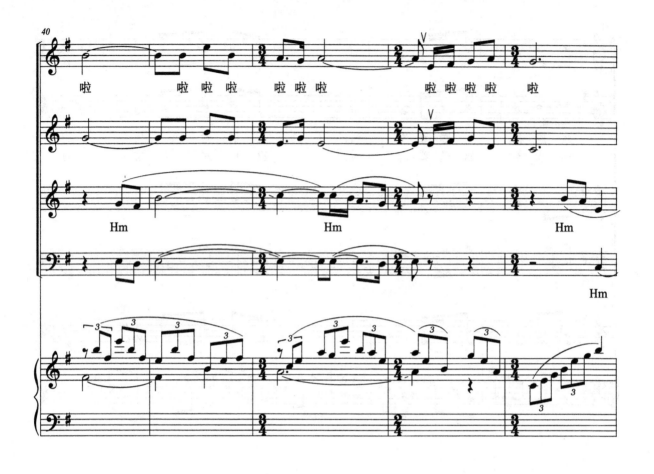
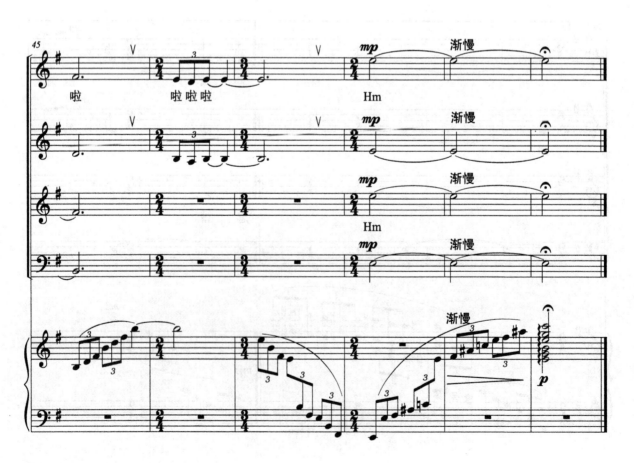

后 记

2006年,根据《中共中央国务院关于深化教育改革全面推进素质教育的决定》的精神和《学校艺术教育工作规程》(教育部令第13号)的要求,教育部在总结普通高等学校公共艺术课程建设和教育教学改革经验的基础上,研制并印发了《全国普通高等学校公共艺术课程指导方案》,作为普通高等学校设置公共艺术课程、制定课程教学大纲的依据。

在此方案指导下,普通高等教育"十五"国家级规划教材《普通高校合唱教程》的编写工作终于得以完成并即将付梓。公共艺术课程是我国高等教育课程体系的重要组成部分,是普通高等学校实施美育的主要途径,对于提高学生审美素养,培养其创新精神和实践能力,塑造起健全人格具有不可替代的作用。

自1990年以来,我在北京大学先后开设《西方歌剧简史与名作赏析》、《莫扎特专题》、《声乐》、《合唱基础》、《早期合唱艺术研究》以及《合唱》(初级、中级、高级)等面向全校非艺术类专业学生的公共选修课程,并于1990年和一批志同道合的学生筹建了北京大学学生合唱团。如何通过鉴赏艺术作品、学习艺术理论和参加艺术活动来使学生树立正确的审美观念,培养高雅的审美品位,提高人文素养,提高感受美、表现美、鉴赏美、创造美的能力,是所有承担公共艺术课程教学任务的教师的责任,也是我个人近20年教学和研究追求和探索。

《普通高校合唱教程》分为以下两册。

《普通高校合唱教程·中国部分》分为两部分:第一部分是大学生合唱训练十讲,分十个专题向从未经过合唱训练的学生讲解有关合唱的基本知识和基本练习方法,同时配以大量谱例和练习提示,使学生可以边学边练边掌握要领;第二部分是中国合唱作品选编(五线谱),分二十世纪三四十年代创作歌曲,根据古代诗词改编的歌曲,根据民歌、民乐改编的歌曲,近年来的创作歌曲等四个专题,供学生练习演唱。

《普通高校合唱教程·外国部分》(北京大学出版社,2006年)分为早期合唱艺术、巴洛克时期的合唱、古典主义时期的合唱、浪漫时期的合唱、二十世纪的合唱共五章,介绍了每个时期的历史风貌和音乐风格,并列举了代表性音乐家及其主要合唱作品,使学生不仅能够较为清晰地了解西方合唱历史的脉络,也可以通过演唱作品来进一步感受经典合唱的魅力。

这里需要说明的一点是,我在书中所编选的合唱作品完全是出于教学目的,希望读者能够合理使用,我们都应尊重词曲作家的创作并有义务自觉维护他们的权利。

在教材的写作和出版过程中,我得到了许多人的鼓励、支持和帮助。我的学生李玉霞、李珂、王一、纳海、沈琪等利用课余时间协助完成了部分歌词的翻译,李奇同学承担了合唱训练部分谱例草稿制作,令我十分感动。责任编辑孙琰和谭燕付出了艰辛的努力,并提出很多好的建议。在此,对每一位为教材作出贡献的人一并表示深深的感谢!

书中的错误、不妥之处,敬请读者指正。

<div style="text-align: right;">
侯锡瑾

于北京大学逸夫一楼

2008年秋
</div>